비평으로 본 한국미술

비평으로 본 한국미술

초판 1쇄 발행 ㅣ 2001년 8월 30일
초판 2쇄 발행 ㅣ 2015년 8월 25일

지은이 ㅣ 조은정, 임창섭, 조광석, 오세권, 고충환

발행인 ㅣ 김남석
발행처 ㅣ ㈜대원사
주 소 ㅣ 135-945 서울시 강남구 양재대로 55길 37, 302
전 화 ㅣ (02)757-6711, 6717~9
팩시밀리 ㅣ (02)775-8043
등록번호 ㅣ 제3-191호
홈페이지 ㅣ http://www.daewonsa.co.kr

값 16,000원

Daewonsa Publishing Co., Ltd
Printed in Korea 2001

ISBN ㅣ 978-89-369-0962-2 93600

비평으로 본 한국미술

조은정, 임창섭, 조광석, 오세권, 고충환 지음

대원사

이 책을 내면서

한국에 유화(油)라는 새로운 매체가 직접 도입된 것은 그렇게 먼 세월이
아니다. 아무리 길게 잡아도 일세기를 넘어설까 하는 정도이기 때문이다. 일
세기 동안 새로운 매체를 다루는 활동은, 때로는 슬픈 한국근대사와 함께 힘
에 부치기도 했지만 계속 팽창되었다. 그리고 그것을 '한국근대미술'로 명명
하게 되었고, 오늘의 미술까지를 포함하면 '한국근현대미술'이라 부르게 되
었다. 이러한 개화기의 조형활동을 '미술'로 부르게 되었고, 나아가 개화기
이전에 있었던 전통적인 조형활동마저 '미술'이란 말로 통일시키고 말았다.
하나로 통일된 '미술'의 힘은 '현대미술'이라는 틀 속에서 더욱 위력을 발휘
하게 되었다. 미술의 위력은 미술과 관계된 모든 행위를 미술문화로 성장시
키지 못하고, 미술문화에는 오직 미술이라고 불리는 작품만이 존재하는 협
소한 인식을 만들어내고 말았다.

미술이란 그림을 그리거나 혹은 돌을 조각하는 활동만을 이야기하는 것
은 아니다. 거기에는 직접적인 조형활동 이외에 재료개발과 작품전시를 위
한 공간, 작품과 감상자를 연결시킬 수 있는 매개체와 작품을 판단하고 평가
하는 비평 등 다양한 활동이 존재한다. 이외에도 간접적인 수많은 원인들이
작용한다. 이렇게 직·간접적인 활동과 원인들이 관계하면서 만들어진 것이
바로 미술문화인 것이다. 따라서 미술문화는 미술을 생산하는 주체들만이
아니라, 그들이 속한 사회와 그 구성원들과의 공통된 인식을 바탕으로 하여
만들어질 때 생명을 가진 미술문화로 성장하는 것이다. 그러나 '한국근현대
미술'은 제대로 성숙한 미술문화로 자라나지 못했다. 이유는 앞에서도 언급

했듯이 모든 조형활동을 단순히 '미술'로 통합시키면서 발생한 문제인 것이다. 덧붙여 말한다면, '한국근현대미술'의 수많은 작품과 기록은 사라졌다. 그 이유 역시, 미술생산 주체들이 미처 미술을 미술문화로서 인식하지 못한 결과라고 해도 틀리지 않을 것 같다.

그렇다고 해서 이러한 인식부재를 탓하면서 '한국근현대미술'을 바라보기만 한다면 미래의 한국미술도 여전할 것이다. 그래서 눈감고 외면할 수 없는 것이다. 지금도 늦지 않았다. 미술을 미술문화로 바로 보려는 자세를 만들어내는 것이 한국미술문화를 제대로 읽어낼 수 있을 것이다. 그것만이 한국미술문화에 생명을 불어넣게 되고 그리고 풍부하고 다양한 미술문화를 만들어내는 방법이 될 것이기 때문이다. 이러한 문제의식을 가지고 있던 다섯 명이 모였다. 그리고 이러한 문제의 극복방안이 무엇인지, 좀더 구체적으로 한국미술문화에 생명을 불어넣는 올바른 방향이 무엇인지를 고민했다.

지금까지 '한국근현대미술'을 다룬 많은 책들은 작가와 작품을 위주로 하여 시간의 흔적을 재구성하려는 방법과 서구이론을 그대로 인용하여 한국근현대미술을 바라보려는 입장이 대부분이었음을 염두에 두고, 이와는 다른 방법을 취하기로 했다. 그것은 바로 '비평으로 보는 한국미술'이었다. 작품과 비평은 가깝고도 먼 관계라고들 한다. 비평이 작품과 함께 미술문화를 형성하는 또 다른 축이라는 사실을 분명히 안다면 비평을 작품과 가장 가까운 관계로 받아들일 수 있을 것이다. 그럼에도 불구하고 그 역할은 상대적으로 등한시되어 왔다. 이 역시 '미술'을 미술문화로 인정하지 않았기 때문이다.

'한국근현대미술' 이 지나온 자취를 곰곰이 살펴보면 비평이 얼마나 커다란 역할을 하고 있는지 단숨에 알아볼 수 있다. 그만큼 '한국근현대미술' 에 있어서 비평의 역할은 중요했다. 그렇다고 남겨진 모든 비평문이 이러한 위치에 있다는 것은 아니다. 단지 오랜 세월을 건디어냈다고 모든 미술작품이 미술관 벽에 걸리는 것이 아니듯이, 비평문 역시 똑같은 대접을 받을 것이다. 어쨌든 지금까지 시대의식과 미술문화를 연결하는 현장에서 일어난 사실의 기록이며, 비평가의 개인의식이 담긴 비평을 등한시해 왔던 것은 사실이다.

이제 우리 다섯 명은 이미 발굴된 많은 비평문과 또 새로이 발굴한 몇몇의 비평문으로 '한국근현대미술' 의 발자취를 재구성해 보기로 했다. 이것이 곧 『비평으로 본 한국미술』이다. 개화기부터 바로 오늘까지를 시기별로 나누고 각자 한 부분씩 맡기로 했다. 자신이 맡은 부분에서 최대한 비평문을 발굴하고 선택하여 시대상과 미술문화의 진행방향을 감지할 수 있도록 구성하고자 했다. 그러나 개화기에서부터 한국전쟁에 이르는 시점까지는 자료확보가 너무나 어려웠고, 또 오늘에 가까울수록 너무나 많은 자료 때문에 선택의 어려움을 겪었다. 그러나 가능한 많은 비평문을 수집하여 시대상을 반영하거나 혹은 미술문화의 방향을 가늠할 수 있는 것을 선택하기로 결정했다. 그것으로 '한국근현대미술' 의 모습을 재구성한 것이 바로 이 책이다.

이 책의 순서는 제1부 개화기에서 광복 전, 근대기 미술계의 담론(조은정), 제2부 비평으로 본 해방부터 앵포르멜까지(임창섭), 제3부 모더니즘의 확산과 심화(조광석), 제4부 포스트모더니즘과 민중미술 비평(오세권), 제5

부 포스트모더니즘 이후(고충환)로 구성되었다.

제1부는 개화기에 새로운 문화로 등장한 미술과 비평에 대한 모습을 어떻게 추출해야 하는가가 어려운 문제였다. 그래서 개화기의 미술에 대한 인식과 평가, 그리고 근대적 비평의 시작점을 가능한 가시화시키려 애썼다. 그래서 글과 그림〔書畵〕이 가지는 근대와 전근대의 의미를 구분하고, 서화협회와 조선미술전람회를 그 표본으로 삼았다. 결국 이러한 과정은 광복 이전까지 미술과 비평의 관계를 통해 미술문화의 전체 모습을 보여 주고자 한 것이다.

제2부에서는 준비 없이 맞이한 광복을 미술계는 어떻게 대응했는지 추적하고자 했다. 해방공간에서 있었던 단체난립 과정을 통해서 이러한 목적을 달성하고자 했다. 또 이 단체들이 주장한 식민지문화 잔재에 대한 청산과 민족미술의 수립은 어떻게 좌절되었는가를 윤희순과 김용준, 오지호의 글을 통해 살펴보았다. 이후 국전과 반국전 세력과의 갈등 속에서 한국미술이 사실과 구상, 추상으로 분화된 모습도 재구성해 보고자 했다. 그리고 이와 동시에 어떻게 1960년대 초반부터 앵포르멜로 대표되는 추상물결이 미술계를 휩쓸게 되었는지도 가능한 한 당시에 활동한 단체들의 성격을 통해서 살펴보려고 하였다.

제3부는 서구미술의 도입과 미술비평의 확산으로 인한 모더니즘의 정착과 새로운 형태의 미술에 대하여 언급하고 있다. 서구미술의 적극적 도입과 한일 국교정상화 이후 일본에서 활동하던 이우환의 영향에 대하여 언급하고 있는 것이다. 이 시기에 주목할 점은 이처럼 비평활동만을 하는, 즉 전문비평

가가 대거 등장하였다는 것이다. 비평가의 대거 등장은 곧바로 당시 미술계에 활발한 의사소통의 계기를 마련하였다. 따라서 이 시대의 미술은 전 시대의 미술과 확연한 차이를 보이고 있다는 점을 주시하고 어떻게 모더니즘이 확산되고 심화되었는지 그 과정을 추적하였다.

제4부에서는 1980년대 대표적 비평양상은 포스트모더니즘과 민중미술 비평으로 나눌 수 있을 것이다. 이러한 관점을 중심으로 전반기에는 모더니즘과 민중미술을, 후반기에는 포스트모더니즘과 민중미술 비평 양상으로 나누어 1980년대 미술문화를 구성하려 했다. 좀더 세부적으로 말한다면, 일각에서 제도권으로 분류하려는 모더니즘 비평과 정치 이데올로기 등에 의해 한동안 활동이 중단되었던 민중미술 비평이 만들어낸 이론적 전개와 양상을 추적했다. 그리고 1980년대 후반에 등장한 포스트모더니즘에 대한 논의를 언급했다. 이러한 비평적 양상을 통해서 그 당시 활발히 활동하던 비평가들의 의식과 함께 당시의 미술문화를 살펴보려 했다.

끝으로 제5부는 1990년대 이후의 동시대 미술 현상을 다룬다. 세부적으로는 1980년대의 마르크시즘을 바탕으로 한 후기 구조주의적 포스트모더니즘 이후 현상을, 페미니즘 아트와 성 담론으로서 여성주의 미학의 관점을, 1980년대 바디 아트와 몸 담론과 1990년대의 몸의 정체를 비교하고, 그리고 테크놀로지 아트와 매체미술로서 설치미술을 비롯한 새로운 매체의 도입으로 인해 미술을 다시 정의하기에 이른 현재의 정황을 분석한다. 물론 이러한 것들은 당시의 비평문을 토대로 하고 있음은 두말할 나위도 없다.

그러나 책제목으로 붙여진 『비평으로 본 한국미술』이라는 것에 완전히 다가섰는지 확고한 믿음은 없다. 그만큼 어려운 작업이었고, 지난 일년은 우리 다섯 사람 모두가 힘들었기 때문이다. 이 책을 읽는 독자들의 혜량만을 기대할 뿐이다. 그리고 혹시 잘못된 부분이 있으면 통렬히 지적해 주시면 감사히 받아들이겠다. 이 모든 것이 '한국근현대미술'에 대한 애정일 것이기 때문이다.

이 글을 모아 하나의 단행본으로 만들어 보고 싶은 욕망에 우리는 여러 출판사에 문을 두드리고 있었다. 그러던 차에 선뜻 대원사 사장님께서 이 책을 출판해 주시기로 했다는 소식을 들었다. 미술서적의 시장성이 거의 전무한 상태에서, 이런 책을 출판한다는 것은 하나의 모험일 것이다. 그러한 모험을 선뜻 받아들이신 대원사 사장님에게 마음 깊이 감사드린다.

2001. 8.

조은정, 임창섭, 조광석, 오세권, 고충환

차례

일러두기

1. 원문 인용은 최대한 원문 표기에 충실하려 하였으나, 원래의 뜻을 훼손하지 않는 범위 내에서 현대어에 맞게 맞춤법과 띄어쓰기를 바꾸었다.
2. 한글 표기를 원칙으로 하고, 인명과 중요한 단체, 전시 등 꼭 필요한 경우에만 () 안에 한자 또는 영문을 함께 표기하였다. 찾아보기에는 찾을 수 있는 한자 또는 영문을 모두 표기하였으며, 국내 미술가 및 비평가의 경우 생몰년대를 함께 표기하였다.
3. 이 책에서는 책과 잡지, 신문은 『 』, 논문과 기사 제목은 「 」, 전시는 《 》, 미술 작품은 〈 〉로 표기하였다.

제1부
개화기에서 광복 전, 근대기 미술계의 담론

조은정

이화여자대학교 미술사학과에서 박사학위를 받았다. 서울벤처정보대학원 대학교 문화산업경영학과 교수
를 역임하였고, 현재 한남대학교 겸임교수로 고려대, 이화여대, 성신대학원, 홍익대학원, 한국예술종합학
교 등에서 강의를 하고 있다. 제2회 조각평론상, 석남을 기리는 미술이론가상을 수상하였으며, 소마미술관
운영위원·서울시립미술관운영위원·창원조각비엔날레운영위원·화성조각페스티벌 운영위원·서울국
제미디어아트시티 운영위원 등을 역임하였다. 주요 전시기획으로 〈채용신과 한국의 초상미술〉, 〈역사 속
에 살다—초상, 시대를 말하다〉, 〈기억을 넘어서〉, 〈놀이와 장엄〉 등이 있다. 주요 저서로 『권력과 미술』,
『조각감상법』, 『한국 조각미의 발견』과 『권진규』, 『조각가 김종영』이 있다. 공저로 『오늘의 미술가를 말하
다』, 『한국현대미술사 100인』, 『한국현대미술 새로 보기』, 『조각가 김세중』, 『한국의 미를 말하다』, 『김복진
의 예술세계』, 『페이스 원』, 『근대를 보는 눈—조소』 등 여러 책이 있다. 주요 논문으로 「석남 이경성의 미
술비평에 대한 연구」, 「6·25전쟁기 미술인 조직에 대한 연구」, 「한국 근대미술의 일하는 여성 이미지에 대
한 연구」, 「1920년 창덕궁 벽화 조성에 대한 연구」, 「광복 후—1950년대 한국에서 활동한 외국인이 본 한국
미술」 등 여러 편의 논문이 있다.

Ⅰ. 시대를 보는 눈, 미술

김용준(金瑢俊)은 「제9회 미전(美展)과 조선화단(朝鮮畵壇)」에서 작품을 비평하는 두 개의 관점을 제시하였다. 그림은 무슨 뜻을 표현하려 하였는가 와 어떠한가로 나뉘는데, 전자는 문학적 혹은 철학적 내용으로 보는 시각이 며 후자는 물상에서 미의 발견과 표현에 대해 고찰하는 시각이라고 한 것이 그것이다.[1] 1930년, 비평이론으로 제시한 그의 관점은 근대적 비평의 시초 로 알려진 변영로(卞榮魯)의 글이 등장한 지 10년 만에 나온 것이다. 근대기 에 미술을 이해하는 방식, 그림을 평할 때 갖는 시선에 대한 가장 체계적인 발언으로 평가할 수 있는 김용준의 견해는, 그럼에도 식민지에서 지식인이 미술을 대하는 방식이라는 한계를 보여 준다. 즉 자신이 속한 사회에서 미술 의 양상은 사회에의 참여로 나타나는데,[2] 이러한 실존성에서 떠나 그림 속 에만 관심을 기울이는 치명적 결함을 안고 있는 것이다. 이러한 불구의 비평 이 화단에서 어떤 역할을 할 수 있었던가 하는 의문이 여전한 현재, 근대의 미술비평은 식민의 상황 아래 진행되었던 것을 전제로 해야 한다.

개화의 물결은 미술문화에 새로운 세계관을 부여했으며 일제 강점기는 부인할 수 없는 역사적인 한 지점이다. 개화기부터 1945년 이전 시기는 우리

1) 김용준, 「제9회 미전과 조선화단」, 『중외일보』, 1930. 5. 20~5. 28.
2) 자네트 월프 저·송호근 역, 『철학과 예술사회학─지식사회학과 예술사회학의 인식론적 문제에 대한 고찰』, 문학과 지성사, 1982, 885~888쪽.

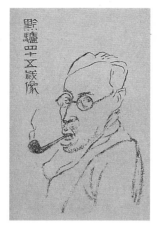

왼쪽/ 김용준 자화상(『근원수필』 표지)
위/ 김용준의 「제9회 미전과 조선화단」(『중외일보』, 1930. 5. 20)

가 미술이라 일컫는 용어가 적용되고 현대미술의 골격이 형성된 시기이지만 또한 정치·사회 전반에서 격변의 시기였다. 사회상을 떠나 당시의 미술을 이해할 수 없는 시기라고 규정해야 하는 이유가 여기에 있다. 예술언어는 먼 옛날부터 지금까지 살아 있는 공용의 인류언어가 아니라 그 시대의 언어여야 하며, 일회성과 비반복성 속에 고유한 생명이 있는 시대성은 예술이라는 인위적인 문화창조물을 통해 오히려 생명력을 얻어 왔기 때문이다.[3] 개화기 사상과 문물에 조금씩 밀려들던 서구의 물결이 홍수가 되어 휩쓸고 지나는 와중에서 미술 또한 큰 전환점을 맞게 되었으니 전통 수묵과 불교조각, 생활용기로서 공예의 세계에서 다채로운 유형의 미술을 접하게 되었다.

3) 미술과 시대의 구조적 관계는 인간사의 현상을 설명하는 한 논리로써 받아들여지고 있다. 그럼에도 예술 속의 미술을 이해하는 한 방안으로 여전히 아놀드 하우저의 논지는 설득력을 잃지 않고 있는 것으로 보인다. 아놀드 하우저 지음·한석중 옮김, 『예술과 사회』, 홍익사, 1981, 104쪽; "예술작품은 이른바 그것이 지닌 시대를 초월한 본성의 힘을 입어서가 아니라 오히려 그것이 역사의 흐름 속에 재차 얽혀 들어가는 덕분으로 무상함을 모면하게 되고, 망각과 오해의 어둠 속으로부터 다소간 짧은 회상의 빛 속으로 거듭 부상됨으로써 탄생과 재탄생의 날을 넘어 살아남게 되는 것이다."

특히 1920년대 《서화협회전(書畵協會展)》, 《조선미술전람회(朝鮮美術展覽會)》(이하 《조선미전》) 등 '작품의 공개 진열'은 미술이 일부 계층에 한정 짓지 않고 모든 이에게 감상할 기회를 제공하게 되었고 이는 전에 없던 미술의 저변 확대를 이루었으며 저널의 발전은 미술의 장에서 담론(談論)을 유도하는 기폭제가 되었다.

격변의 시대가 타의에 의해 시작되었고 더욱이 식민의 상황으로 인해 당대를 사는 이들이 자신의 시대를 평가함에 있어 자조적인 패배주의 시각을 피할 수 없었을 것이다. 그 시각의 정점에 지식인이 위치하고 미술 또한 사회의 상부구조임을 인지한다면[4] 그들 지식인에 대한 이해가 당대 미술의 성격을 파악하는 한 단서가 될 수 있다. 이들 '문학과 연애, 철학과 신경쇠약[5]'을 끼고 자라난 세대들이 미술의 생산자이자 향유자로 등장하는 점이 어쩌면 근대미술의 가장 큰 특성이 될지도 모른다. 화단의 표면에 부상한 작가가 지식인이라는 사실은 이론 제공과 생산, 수요까지 그들 내부에서 이루어져 미술의 계층적 독점이라는 현상을 낳은 것으로 판단된다. 사실 신문이나 잡지의 글을 통해 미술의 기능론이 공공연히 거론되는 것은 민중을 계몽하는 도구로써 인식한 사회의 운영자적 입장에서 가능한 것이다. 하지만 앞서 지적했던 것처럼 교육의 혜택을 받고 미술을 즐기던 이들도 식민지의 구성원이었던 한계를 인식해야 한다.[6]

4) "예술은 사회의 상부구조임을 알아 주었으면 한다. 그래서 사회의 기초구조인 생활에 변화가 있게 되면은 경제조직에, 정치에 계급에 개변이 생기게 되는 때에는 예술 자체도 어찌할 수 없이 자기 해체를 자신 익사를 수행하지 아니치 못하게 되는 것이다." (김복진, 『개벽』, 1926. 1)
5) "문학과 연애, 철학과 신경쇠약은 이 당시에는 아주 끼어다니는 것으로서 알고 무슨 기회든지 한 통을 치르어 놓지 않아서는 행세를 못할 때이니…" (김복진, 「조각생활 20년기」, 『조광』, 1940. 3)

1. 근대 비평의 시작점

한국미술비평의 추이를 살피는 것은 현대미술에 한정될 수 없는, 한국미술사의 개괄을 엿보는 것과 같다. 과거 미술작품에 대한 기록과 감상은 선인들에게 있어 취미생활의 일부이기도 했으며 필수 소양 가운데 하나였다. 서양의 고고학, 미술품 컬렉션과 불가분의 관계에 있는 미술사 연구와 미술비평의 연관성처럼 동양의 문화권에도 공유되는 문화적 속성이기도 한 때문이다. 그래서 강세황(姜世晃)의 『표암유고(豹菴遺稿)』나 조희룡(趙熙龍)의 『호산외사(壺山外史)』, 오세창(吳世昌)의 『근역서화징(槿域書畵徵)』 등을 통해 우리는 조선시대 화단의 미술관, 미술가의 교류, 작품의 감상과 품평의 이름을 빌린 비평을 만날 수 있다. 또 제발(題跋) 형식의 감상문은 주관적임에도 불구하고 동시대인들이 공유했던 인생관과 추구하는 세계를 함축적으로 표현하고 있다.

추사(秋史) 바로 이후에 근대기 지식인이었던 박규수(朴珪壽)는 개화파의 선구자였을 뿐만 아니라 글씨에서도 뛰어나고 그림도 썩 잘 그렸다 하는데 몇 편의 화론(畵論)이 전한다. 그 중에서 「녹정림일지록론화발(錄亭林日知錄論畵跋)」은 오늘날 주목할 점이 적지 않다.

… 무릇 화도(畵圖)는 예술 중의 하나이다. 실로 배움과 큰 관련이 있는 것인데 오늘날 사람들이 그것을 소홀히 하는 것은 무슨 까닭일까? 아마도 사의(寫意)로 그

6) "현금(現今) 우리의 형편(形便) 본말(本末)이 전도(顚倒)되고 질서(秩序)가 문란(紊亂)하여 정돈(整頓)의 길을 찾을 자유(自由)가 없는 그 우리의 상태(狀態)야 어찌 미술(美術)에만 대(對)하여 탄식(歎息)할 바이랴.…"(급우생, 「우리의 미술과 전람회」, 『개벽』 창간4주년 특간호, 1924)

린다는 화법(畫法)이 일어나고 사물과 물상을 그리는 것이 폐기된 데 연유할 것이다. 요즘 사람들이 정교하고 세밀하게 힘써도 옛날 사람을 따라가지 못하고 또 번거롭고 수고로운 일을 참아내지 못하여, 물 한 줄기, 돌 하나를 그리거나 몰골법으로 절지(折枝) 하나 그려 놓고 대충대충 선염(渲染)하고서는 스스로 간결하고 고고함만 의탁하고 뜻은 경영하질 않는다. 이것이 고인일사(高人逸士)가 여기(餘技)로 한묵(翰墨)하는 것이라면 미상불 즐길 만한 일이고 또 귀중한 일이라고 할 것이다. 그러나 만약 사람마다 이와 같이 하여 화원(畫院)에서 제일간다는 화원(畫員)들 중에서 열심히 해야 할 사람, 능히 해낼 수 있는 사람까지 이 정도로 그리고 만다면 그림을 배운다는 것은 완전히 망해 버리는 것이다. … 이것으로 미루어 논할진대 산수, 인물, 누대, 성시, 초목, 충어 이 모두가 진경실사(眞境實事)하여 마침내는 실용(實用)에 귀속된 연후에야 비로소 화학(畫學)이라고 할 것이다. 무릇 배운다는 것은 실사(實事)이니 천하에 실이 없고서야 어찌 학이라 하겠는가.…[7]

이 말은 전문가로서 화가의 수업 그리고 아마추어와 프로의 경지를 구분하는 시각으로 당대 화단을 풍미했던 추사류의 이론에 정면으로 반기를 드는 견해이다. 또한 그는 작가의 독창성 개발을 역설하였는데, 이것으로 급변하는 당시 사회에서 미술계 역시 새로운 요구에 맞닥뜨리게 된 상황을 유추할 수 있다.

1900년대는 한국화단에서 근대미술이 전개되던 시대이자 미술비평의 태동기이다. 20세기 최초의 미술에 관한 글로, 1900년(「공예가면발달」, 『황성

7) 유홍준, 「개화기 · 구한말 서화계의 보수성과 근대성」, 『구한말의 그림』, 학고재, 1989, 83쪽 재인용.

장지연, 「공예가면발달」, (『황성신문』, 1900. 4. 25)

신문』, 1900. 4. 25)과 1903년(「공예장려지술」, 『황성신문』, 1903. 1. 10)에 발표된 장지연(張志淵)의 글을 들 수 있다. 서양과 비교하여 손색 없는 솜씨에 자부심을 부여하며 산업화의 첨병으로써 공예를 부흥시킬 것을 주장하는 이 글은, 당시 미술과 연계된 실학의 정신면에서는 박규수의 주장과 닿아 있다. 또한 만국박람회를 경험 삼아 미술을 산업과 연계시켜 이해하는 동아시아적인 시각이 깃들어 있다.

　본격적으로 일제 강점기에 접어든 1910년대는 한일합방에 따른 민족적 자각과 연계되어 미술을 인식하였다. 신문은 전문가에 의한 미술비평은 아니나 당시 미술계를 보도, 평하는 일을 맡아 했다. 1916년에 이광수(李光洙)가 일본 《문부성미술전람회》에 출품된 김관호(金觀鎬)의 특선작을 보고 적은 관전평은 비록 감성에 호소하는 면은 있으나 문필가에 의한 미술평에 접근하는 경향을 보인다. 또한 서화미술회, 서화연구회 등의 취지문에는 윤영기(尹永基)와 김규진(金圭鎭)의 서화에 대한 생각이 드러나 있으며, 안확(安

郭)은 민족주의적 관점에서 조선미술론을 펴 나간 이론가였다. 미술평이라고는 할 수 없지만 미술이 발달하면 공예도 융성해지며 덕성을 함양함이 있다고 하여 미술의 심미성·효용론을 주장하는 등 미술을 이해하는 입장을 밝히고 있다.

고희동(高羲東)의 유학에 따른 본격적인 서양화의 유입 등 서구 미술사조의 소개는 이땅의 미술계에 전문적인 미술비평을 전개시킬 바탕을 마련하였으나, 민족의 암흑기인 식민의 시대였으므로 시각에 따라 다양한 견해를 보이는 미술관이 제시되던 때이기도 하다. 예술지상주의 예술론과 리얼리즘 예술론, 식민미술사관 들은 논쟁의 수면 위로 떠올라 일제 강점기 전반을 달구었다. 초기 예술지상주의 예술론에 입각하여 미술에 대한 계몽적인 글을 쓴 이들은 김찬영(金瓚永:「서양화의 계통 및 사명」, 『동아일보』, 1920. 7. 20 ~21), 김환(金煥:「미술론」, 『창조』, 1920. 2)으로, 이들은 심미주의적 입장에서 서구에 관심을 두었다. 또한 문학에서의 유미주의적 관점은 미술론에도 영향을 미쳐 일제 강점기를 겪어 나가는 주요 흐름으로 자리잡았다.

문필가 변영로는 「동양화론(東洋畵論)」(『동아일보』, 1920. 7. 7)을 통해 당대 수묵화가들이 전통만을 답습하며 중국 것인지 조선 것인지 모를 옷을 입은 사람들을 그리고 있다면서, 서양처럼 창조력이 있는 그림을 그리도록 촉구하는 신화법을 추출할 것을 요구하였다. 이러한 입장은 계도적 미술비평의 예를 보이는데, 이후 김복진(金復鎭), 안석주(安碩柱) 등 미술가에 의해 시도되는 미술비평이 주로 리얼리즘 계통이었음에 반해 순수 예술지상주의적인 관점의 초기 형태였다.

동경미술학교 조각과를 졸업하고 돌아와 후진을 양성하며 활발한 활동을 한 김복진은 본격적인 미술비평을 펴고 있음에서 주목된다. 홍득순(洪得順), 안석주와 함께 엮어 나간 프로미술론에 대한 김용준의 비판을 시작으로

논쟁이 불붙기 시작했다. 물론 문학에서의 프로문학 논쟁과 깊은 연관을 맺고 당시 유행한 아나키즘(anarchism)에도 영향을 받은 바 있으나 미술에서의 지나친 계도성, 선전성에 대한 김용준의 비판과 이에 맞선 프로미술가들의 논쟁은 미술비평의 발전을 의미한다. 또한 미술비평가의 자격에 대한 시비가 심심치 않았는데 김복진의 "밥맛은 행랑어멈이 판단하는 것은 아니다"라는 표현은 그림을 논하는 자격에 대한 편견이 있던 당시인들에 대한 반격이었다. 실제로 그림을 그리는 화가들이 스스로 비평할 자격이 있다고 생각한 것은 미술인들이 대거 비평활동에 참여한 사실에서도 확인할 수 있다. 심형구(沈亨求), 오지호(吳之湖), 고희동 등이 그러하고 김용준이 서화가였음은 너무도 잘 알려진 사실이다. 사실 조선 향토색이니 하는 '색채'에 관련된 논의 중 구체적인 광선과 색상에 대한 미세한 지적은 화가로서의 경험치에 의한 직감적인 내용들이었고 그것은 문필가들이 언급하는 추상적인 향토색, 조선적인 것과는 분명 다른 점이 있는 것으로 보인다.

　　이태준(李泰俊)이 『매일신보』에서 「조선화단의 회고와 전망」으로 신춘문예에 당선한 사실은(1931년) 미술비평의 활성화라는 의미를 읽어낼 수 있는 일이다. 윤희순(尹喜淳)과 김용준은 본격적인 미술비평 활동을 통해 조선미술에 대한 관심을 고조시켰는데, 당시 우리 미술사를 정리하던 고유섭(高裕燮)의 활동 또한 간과할 수 없다. 비록 미술비평의 글은 몇 편 남기지 않았으나 김복진이 "고유섭 선생 같은 이가 미술비평도 해 주었으면 한다"고 적고 있는 것으로 보아 그의 감식안을 인정함은 물론 심미관이 화단에 자극제가 되기를 바랐음을 알 수 있다. 그래서 우리는 광복 바로 전에 윤희순의 『조선미술사연구』와 같은 입장에서 조선적인 미의식을 요구하는 미술비평의 시각을 만나게 된다.

2. 한국미술에 대한 인식과 평가

개화기와 일제 강점기는 계몽의 시대였다. 민중은 신문, 잡지를 통해 지식을 보충해 나갔으며 그 전선에 선 기자는 애국 계몽적 차원에서 예술도 다루었고 시대의 냄새를 지울 수 없는 사회적 미술관을 보였다. 고희동의 그림을 비판한 한 기자의 글은 당시 화단에 대한 또는 당시 지식인이 지닌 미술관으로 읽어도 무방할 것으로 생각된다.

작품의 전부가 산수도 아니면 사생화요, 인생의 사상 감정을, 민중의 실생활을 그려낸 인생화(人生畵)·민중화(民衆畵)는 하나도 있지 아니하였다. 이것은 심히 유감천만이다. 원래 예술의 생명은 예술 그것에 있지 아니하고 인생의 사상 감정의, 민중의 실생활의 표현에 있다. … 나는 생각하였다. 조선의 예술이 아직 유치하다는 것은 이것이라고. 그리하여 혼자 애연(哀然)하였다. … 조선의 예술은 현대 조선인의 머리로, 조선인의 손으로 된 것이 아니요, 태석(太昔)시대의 조선인의 머리로 손으로 된 것이니 이것이 시대적 예술이 되지 못하는 것은 물론이오. 따라서 그 예술이 산 예술이 되지 못하고 죽은 예술이 되는 것도 또한 면치 못할 이세(理勢)이다. 그러므로 나는 서화협회의 여러 어른들에게 이러한 부탁을 하고 싶다. 동양의 고대예술을 부흥시키는 것도 좋지만은 이보다도 새 예술을 많이 창조하여 조선인의 실생활과 부합하는 조선인의 사상 감정으로 나오는 예술을, 다시 말하면 시대적 예술, 즉 산 예술을 산출하기 바란다.[8]

8) 『동아일보』, 1920. 4. 1.

왼쪽/ 김복진
오른쪽/ 김복진의 「정축 조선미술계 대관」(「조광」, 1937. 12)

　　현실 참여의 그림을 원하던 지식인의 눈에는 동시대의 그림들이 모두 예
술 자신의 세계에서 노니는, 구시대의 영화에 안주하는 전근대의 상징으로
보였다. 암울한 시대의 기운을 게으름 탓으로 돌리고 새로운 방법론으로 사
회·현실참여적 민중화의 구현을 대안책으로 제시한 김복진의 이론은 1920
년대에 시작하여 1935년에 공식 해체된 카프(KAPF, 조선프롤레타리아예술
동맹)의 합법적 토대도 제공하고 있다. 당시 지식인들이 자조적이고 전근대
적인 양상으로 동시대의 미술을 정리한 것과는 달리[9], 김복진은 자신과 동
료 작가들을 '근대 조선미술사의 전기적 존재'로 인식하였다.[10] 서화협회를
근대 조선미술계의 모태로 보고 있음은 비록 그 한계를 지적하지 않을 수 없
지만, 민족적 색채가 농후한 서화협회를 다른 미술 단체보다 더욱 높이 평가
한 자긍심의 일면을 드러내는 동시에, 그가 미술 운동에서의 양상을 매우 정
확히 판단하고 있음을 보여 준다.

　　당대인들이 동시대 미술에 바라는 사항은 현실참여적인 예술과 전근대
적인 화제와 기법을 떠난 미술이었다. 물론 1930년대에 이르러서는 다양한
논쟁으로 이어지지만 1925년 후반기까지는 개화라는 시각에서 미술에 눈뜬

동시에 사회적인 미술의 역할을 인식하는 단계였던 탓이다. 1925년의 카프의 결성으로 예술에서의 현실성 문제는 이들에게 더욱 고양된다. 그들은 미술에 있어서 현실성, 민족성, 계급성을 강력히 주장하고 외래미술과 일본화풍의 모방, 그리고 현실에 대한 안이한 태도 및 고답적인 회화관 모두에 대하여 공격하였으며 이들에게 이론을 제공한 것은 김복진, 안석주, 홍득순, 윤희순 등이었다.[11]

그런데 여기서 또한 특기해야 할 관점으로 안확을 지나칠 수 없다.[12] 그는 1915년 『학지광』 5호에서 조선미술에 대한 독자성을 주창하였는데 이는 일본 관학파에 의한 조선시대 미술 쇠퇴론에 반기를 드는 관점이었다. 이어서 동시대의 미술에 대해서는,

근래에 지(至)하여 미술의 쇠퇴한 원인을 언(言)할진대 정치상 압박이 미술의 진

9) 변영로도 1920년에 「동양화론」을 발표하여 당시 화단의 나태한 생리를 질책하는 글을 남기고 있다. "… 여러 독자는 잠깐 동양화를 보라. 특히 근대의 조선화를. 어디 휘호만큼이나 시대정신의 발현된 것이 있으며, 어디 예술가의 웅원(宏遠)하고 독특한 화의(畵意)가 있으며, 어디 예민한 예술적 양심이 있는가를. 단지 선인(물론 그네들은 위대하다)의 복사요 모방이며 낡아빠진 예술적 약속을 묵시함이다. … 명나라 의상인지 당나라 의복인지 고고학자가 아니면 감정도 할 수 없는 옷을 입고 황석공병서(黃石公兵書)나 서상기(西廂記)를 들고 오수(午睡)를 최(催)하는 초인간적 인간〔仙官〕의 그림이나 그와 한 종류의 미인화나 혹은 천편일률의 산수화나 그리지 아니하는가. … 중언부언할 것 없이 동양화─특히 근대 조선화는 비활동적이요, 보수적이고 처방적인, 총칭하여 말하면 생명이 있는 예술이 아니다. 여차한즉 허상의 예술을 가진 사회가 점점 퇴화하고 잔패(殘敗)하여감도 정리(定理)이고, 여차한 예술적 공기 속에 사는 한민(韓民)이 신앙상으로나 도덕상으로 침체하고 부패하여감도 정리일 것이다.…"(변영로, 「동양화론」, 『동아일보』, 1920. 7. 7)
10) 김복진, 「정축 조선미술계 대관」, 『조광』, 1937. 12.
11) 박영택, 「식민지시대 사회주의 미술 운동의 성과와 한계」;유홍준, 「한국 현대 회화의 전통과 창작」, 『근대한국미술논총』, 학고재, 1992 참고.
12) 홍선표, 「한국회화사연구 30년」, 『조선시대회화사론』, 문예출판사, 1999, 25~26쪽 참고.

로를 방알(防遏)하며 탐관오리의 박탈이 공예를 말살하였다 할지라. 연(然)이나 갱사(更思)하면 유교가 차를 박멸함이 더 크니라.

하여 조선미술의 쇠퇴 이유가 유교에 있음을 말하였다. 식민지하에서 민족의 주체의식을 고취시키기 위한 노력으로 국혼(國魂)을 되살리고자 이와 관련된 미술을 들춰내어 그 근거로 삼으려는 기류는 이 시기 민족국학자들의 한 연구법으로 보인다. 최남선(崔南善)이나 박종홍(朴鍾鴻) 등 모두 조선미술의 독자성이나 특수성을 힘주어 주장했지만 체계적인 접근은 이루어지지 못했으며, 오히려 국혼을 강조하며 과거에 힘을 싣다 보니 자기 시대의 미술을 쇠퇴로만 보는 경향이 있었다. 이러한 때 비록 잡지나 신문 등 저널을 통한 짤막한 미술비평은 당시 미술에 대해 솔직히 드러내는 점이 있다. 관람의 소감이나 사실을 전하는 데 그친 감상류를 제외하고는 나름대로의 잣대로 그림의 맛이라든가, 중미, 표현 등을 세계의 미술사조에 견주어 가며 그 조류 안에서 미술을 들여다보려 하였다.

II. 서(書)와 화(畵), 전근대와 근대의 상징

근대를 지나면서 당대인들이 미술에서 직면한 가장 큰 문제는, 서화(書畵) 일치의 사상에서 서와 화를 미술의 영역에 편입시켜 양자를 분리하는 일이었다. 따라서 근대의 산물로 인식한 미술에서 서는 전근대의 상징으로, 또 그림에서도 전통 수묵채색화는 구태의연한 옛것의 상징으로 보고 있다.

걸출한 서예가이자 감식안이며 수집가인 오세창은 『근역서화징』 서문을 이렇게 시작한다.

> 자연의 온전함을 얻어 신광(神光)의 비밀함을 발휘하여 인문(人文)으로 빛을 내서 아울러 영구히 없어지지 않는 곳으로 몰고 나가려 한즉, 글씨와 그림 이 두 가지는 참으로 어느 하나도 소홀히 여길 수가 없는 것이다. 글씨와 그림이 대대로 갈마들어 일어나 어느 시대고 끊어진 적이 없었다. 성정(性情)이 서로 비슷하고 연원(淵源)이 이어짐에 따라 기운이 서로 감통(感通)될 때에는 어느 땅이고 그 차별이 없는 것이다. 그런데 하물며 우리나라 선현들의 학식과 명망의 그 거룩한 업적이 계속 이어져서 아침저녁으로 당장 만날 것만 같으니 한집안 식구라고 일러도 좋을 것이다.[13]

13) 오세창, 『국역 근역서화징』, 한국미술연구소 기획, 시공사, 1998, 1쪽.

『근역서화징』 표
지와 본문

이 책이 출판된 것은 1928년이지만 필사본 3책이 완성된 것은 1917년이었
고, 자료의 수집과 집필을 계획했던 것은 1910년경으로 거슬러 올라간다.[14]
물론 "… 지나(支那:중국)나 일본의 것도 아닌 서양의 것도 아닌 그리 명필,
명화만도 아닌 때 끼고 좀 먹고 한 조선의 고인(古人)의 수적(手跡)을 이같이
모음은 하(何)를 위함인가. 고물(古物)이 무엇인지 부지(不知)하는 조선인의
안목으로는 심상(尋常)히 견(見)치 아니하면 반드시 편괴(偏怪)하다 이(易)
하리로다. 여(余)는 명하였노라. 그 나라의 고물은 그 국민의 정신적 생명의
양(糧)이라 하더라"[15]는 투나 "근래 조선에는 고상한 취미가 점차 몰각하여
전래의 전적, 서화 등을 방매하여 애석한 터에"[16]라는 글들을 통해 당시에는
오세창의 집필을 옛것을 정리하는 입장으로 이해하였음을 알 수 있다. 하지
만 이 책의 말미를 장식한 「증록」은 서화가 16인에 한정되지만 오세창 당시

14) 한용운, 「고서화의 3일」, 『매일신보』, 1916. 12. 7.
15) 한용운, 앞의 글.
16) 「별견서화총」, 『매일신보』, 1915. 1. 13.

에 활동하다 먼저 세상을 떠난 이들에 대한 기록이라 서·화가에 대한 당대인의 평가로 볼 수도 있겠다. 특히 소림(小琳, 조석진)을 "그림 각 체에 모두 뛰어나다(畵各體俱長)" 하고, 심전(心田, 안중식)을 일러 "그림 각 체에 뛰어났고 예서와 행서를 썼다"고 적고 있어 심전을 서와 화 모두를 갖춘 인물로 평가하고 있다. 즉 당시까지도 서와 화를 화가의 기본 소양 가운데 하나로 여겼던 것으로 인식할 수 있겠다.

　김관호의 작품을 보고 글을 쓴 이광수는 비록 전문적인 비평이라 할 수 없는 감상문 수준이지만[17] 그는 우리의 전통회화 즉 동양화를 '구 조선화(舊朝鮮畵)'로 일본화를 '신화(新畵)'로 칭하여 비교하면서 자신이 일본에서 보고 익힌 진보적인 미술관을 피력하며 전통 수묵화류에서 벗어나지 못했던 우리 화단을 적나라하게 비판했다.[18] 전통 수묵화를 구시대의 산물로, 새로운 양식의 그림을 새로운 시대의 미술로 이해하는 시각은 민족적 자각에 의해 한국미술사를 이해했던 안확에게서도 확인된다. 그는 "소림과 심전의 서화미술회를 옛 서화의 기풍을 크게 일으키니 구파와 신파가 서로 대립하는 기관(奇觀)을 낳았다"[19]면서 옛 서화를 '구파'로 지칭하고 있다. 전통을 '구'라고 보는 시각은 시간적인 이해라기보다는 의식세계[20]의 일부로 보아야 할 것 같다.

　논객인 급우생(及愚生)은 「서화계로 관(觀)한 경성(京城)」[21]에서 자연을 자유자재하게 발휘하는 것이 미술의 정신이며 따라서 개성의 표현이라고 정

17) 이광수, 「동경잡신―문부성미술전람회기」, 『매일신보』, 1916. 10. 31, 11. 2.
18) 강민기, 「1910~20년대의 한국 동양화단과 일본화풍」, 『미술사연구』 7호, 1993, 6쪽.
19) 안확, 「조선의 미술」, 『학지광』, 1915. 5.
20) '의식세계'라는 단어의 개념은 최열, 『한국근대미술의 역사』, 열화당, 1997, 96쪽에서 인용.
21) 급우생, 「서화계로 관한 경성」, 『개벽』, 1924. 6.

「생동하는 자유화풍」(『동아일
보』, 1924. 3. 28)

의한다. 하지만 서와 화를 연구하던 사자관청(寫字官廳)과 도화서(圖畫署)
가 서나 화 모두 조정과 왕실의 어용에만 공헌되어 동일 전형을 벗어나지 못
하였으며 자유로운 국민적 미술을 양성하지 않아 진보는커녕 쇠퇴하였다고
보았다. 나아가 서는 한자, 화는 중국의 어느 것을 모방한 것이 대부분이었
으나 이는 시대의 사조와 사회의 조직이 달랐기 때문이라고 분석한다. 그는
또한 안평대군을 필가(筆家), 안견을 화가(畫家)로 시작하여, 고종 때의 화가
로는 오원(吾園, 장승업)과 소림, 심전을 들면서 서화가를 화가와 필가로 구
분하여 계보를 적고 있다.

　「생동하는 자유화풍」[22]이라는 제목 아래 '형식을 벗어나려는 신진 서화
계 작일부터 열린 서화협회전람회'를 쓴 기자는 《서화협회전》에 전시된 동
양화가 자유로우려는 자유사상의 기풍이 보인다며 신진화가 중에는 재료를
현대에 취하여 자유로 재주를 발휘하고 있는데, 예를 들면 달 밝은 오동나무
에 기대 선 여인이 아니라 여학생을 그린 미인도 등이 그것이라는 것이다. 이

22) 『동아일보』, 1924. 3. 28.

틈날에도 새로운 예술을 지어내기 위하여 얼마나 고심했는지 그 흔적을 볼 수 있는 전시로 「화계의 자유기풍」[23)]이라는 제목 아래 간단한 기사를 전한다.

김진섭(金晉燮)은 「6회 조선미전평」을 통해 자신의 서와 사군자, 동양화 관을 피력한다.[24)] 그는 서와 사군자는 골동품의 냄새를 느끼게 한다면서 조락(凋落)으로 보며, "서를 버리고 사군자를 차고 우리는 나아가지 않으면 아니된다"면서 "문화라는 것은 『서양의 몰락』의 저자 슈펭글러(Oswald Spengler)[25)]가 말하는 것 같이 하나의 비역행적 운명을 갖는 까닭"이기 때문이라고 설명한다.

그리고 "세상에 이와 같이도 주는 것이 작은 예술이 또 어디 있을까?"라 한다. 하지만 동양화에 있어서는 최근에 서양화에 경도되고 있음을 비판하며 표현파, 미래파 등에 비해 형상을 초월하여 고귀한 그 무엇을 표현하는 데 있어 동양화가 앞서 있다고 하였다. 또한 일본사람보다 조선사람이 우수한데 그것은 동양화에 대해 조선사람이 내적 필연성을 지니고 있기 때문으로 보고 있다.

1924년, 《조선미전》 1부에 있던 사군자부는 서예부로 옮겨가고 급기야 1932년 서부가 폐지되고 공예부가 신설되는 것은 조선사람의 독무대였던 사군자와 서예에 대한 당시의 생각을 드러내는 사건이다.[26)] 전통서화관의 퇴조와 함께 근대적 회화관의 확립과정으로 인식되는 일련의 조치들은 전통

23) 『동아일보』, 1924. 3. 29.
24) 김진섭, 「제6회 조선미전평」, 『현대평론』, 1928. 7.
25) 슈펭글러 : 독일의 역사가이자 문화철학자. 대표 저서는 『서양의 몰락(Der Untergang des Abendlandes)』(1권은 1918년, 2권은 1922년 발간).
26) 김복진, 「제7회 미전 인상편」, 『동아일보』, 1928. 5. 17.

서화를 낡은 시대의 유물로 보는 시각과 함께 일본화가 대세적 추세가 된 것으로 파악된다.[27]

결국 안석주가 "동양화를 말하기 전에 서와 사군자에 대하여 일구도 없다는 것은 좀 섭섭한 일이나 다른 것보다도 더 큰 필요를 느끼지 않는다. 그것은 봉건시대의 유물인 그것이 현시까지 잔존할 가치도 없는 것같이 서와 사군자와 같은 그 자체가 조락함을 관자들에게 느끼게 하는 동시에 얼마만 있으면 스스로 소멸될 것을 보여 주는 연고이다"[28]라고 한 논리나 윤희순의 "서가 예술이냐는 말은 벌써 문제삼을 여지가 없을 만치 현대인의 생활감각은 복잡 심각하여졌다. 그러나 조선의 현상은 아직도 대다수가 이것을 명확하게 이해치 못하고 있다. 그것은 협전이나 미전이 서, 사군자, 동양화, 서양화, 조각 등을 동일한 전람회에 나열하여 놓는 까닭으로 회화도 서와 같이 일종 문인 취미나 유한계급의 자기 향락에 지나지 못하는 것으로 곡해를 하는 데 소인이 있지 않은가 한다"[29]라는 생각, "서 및 사군자의 쇠퇴함은 미술 전람회 자체의 사명이나 시대의 추세로 보아 오히려 필연한 당연이라 하겠다"[30]는 생각의 반영이 총독부의 정책과도 맞아떨어졌겠지만, 바로《조선미전》에서 사군자와 서의 종식을 이끌었던 것으로 보인다.

실제로 1920년대 수묵채색화에서 개량화 추세가 1930년대 청전(靑田, 이상범)과 이당(以堂, 김은호)의 화숙(畵塾)에서 배출된 동양화 2세대와 함께 심화되어 변용되는 경향을 보인다.[31] 또한 1930년대는 미술 단체가 우후죽

27) 김현숙, 「조선 향토색을 통한 정체성 모색」, 『가나아트』, 1999 겨울호.
28) 안석주, 「조선미전평」, 『조선일보』, 1927. 5. 27.
29) 윤희순, 「협전을 보고」, 『매일신보』, 1930. 10. 21~10. 27.
30) 윤희순, 「조미전 평」, 『동아일보』, 1931. 5. 30~6. 9.

순으로 결성되고 향토색, 순수미술 논의 등이 전개되던 시기이다.[32] 1935년 고희동은 "… 그러니 우리가 무슨 재주에 우리 현실을 불시에 서양화시켜서 서양화가 나올 생활과 감정을 척척 준비하겠습니까? 그러니까 서양화란 동양화가 서양인에게 그렇듯이 동양인에게 영원히 남의 것이 아닐까 생각되고 점점 서양화에의 환멸이 커갑니다"[33]라고 하였다. 1920년대부터 1930년대 논쟁의 소용돌이 속에 있던 김용준은 「오원일사」를 통해 이렇게 말한다.

오원의 그림을 처음으로 본 것은 10여 년 전 내가 서양화를 공부하는 학도였을 때 친구들의 동반으로서 대구에서 한 20리쯤 떨어진 월촌이란 동리의 모 부호가에서였다. 그것은 10절로 된 기명절지병(器皿折枝屛)이었는데 나는 그때 사실 동양화란 어떠한 그림인지조차도 모를 때라 반분 이상의 모멸을 가지고서도 다만 그

31) 홍선표, 「1920년대~1930년대의 수묵채색화」, 『근대를 보는 눈;수묵채색화』, 삶과 꿈, 1998.
32) 1920년대와 1930년대의 미술계 동향과 향토색 논의에 대해서는 박계리, 「일제시대 조선 향토색」, 『한국근대미술사학』, 청년사, 1996 참고.
33) 고희동, 「비관뿐인 서양화의 운명」, 『조선중앙일보』, 1935. 5. 6~5. 7.

가 조선의 유명한 화가였었고 또 오원 장승업은 일자무식의 화가로서 어느 작품을 막론하고 그 자필의 낙관이 별로 없다는 말을 그때 누구한테서 들은지라 반 이하는 그에 대한 호기심을 가지고서 본 것이었다. 그러나 작품을 보고 나서 나는 그때까지 가졌던 자부심을 일조에 꺾는 수밖에 없었다. 선과 필세에 대한 감상안을 갖지 못한 나로서도 오원화의 일격에 여지없이 고꾸라지고 말았다.[34]

그리고 이 둘은 서양화를 공부하고 와서는 동양화를 주로 그리고 있는 공통점을 보인다. 하지만 고희동은 1931년에 이미 팔레트를 아주 놓고 동양화를 그리고 있었으며 김용준은 프로의 시처럼 무섭고 어두운 색조의 그림을 맹렬히 그리고 있었다.[35]

34) 『문장』, 1939. 12.
35) 이하관(李下冠), 「조선화가총평」, 『동광』 21호, 1931.

III. 전람회의 시대

아시아에서의 근대화는 서구화(西歐化)와 같은 노정에서 이해되는 경향이 있다. 역사 인식에 대한 첨예한 비판의 틀이 형성되어가고 있지만 한국, 중국, 일본이라는 동북아시아 3대 국가는 거의 같은 시기에 서구 열강의 침입에 대응하는 노선에 따라 각기 다른 국가적 운명을 맞이하였으며, 미술에서 이러한 역사적 사실이 반영되어 나타나는 것은 미술과 권력의 역학구조 아래 이해될 수 있다.

특히 식민지화와 근대화, 서구화가 동일한 시기에 외부의 힘에 의해 동시 다발적으로 이루어진 한반도의 상황은 중국의 '중체서용(中體西用)', 일본의 '화혼양재(和魂洋才)'[36]에 필적하는 개념인 '동도서기(東道西器)'에 의해 서구 과학기술의 선진성을 인정하고 이를 실생활에 적용하지만 정신적으로는 정체성을 상실치 않으려는 방안을 사회경영의 모토로 내세웠다. 중국과 일본의 경우는 '자국(自國:중국 中, 일본 和)'이라는 이미지가 강한 반면, 한국의 경우는 자국을 동아시아 내지는 동양으로 이해될 수 있는 동(東)이라는 단어를 사용하였다. 결과적으로 변화하는 세계에 대해 반응하는 방식에 있어 두 국가와는 다른 양식을 창출하였던 것이다.

한국의 전람회를 말함에 있어 서양의 아카데미를 모방한 일본의 그것에

36) 橋谷弘, 「ソウルの建築―植民地化と近代化」, 『近代日本と東アジア』, 東京:筑摩書房, 1995, 209~234쪽.

서부터 시작하여야 하는 상황은 우리 미술의 전람(展覽) 활동이 일본의 지배라는 시기와 맞물려 있기 때문이다. '전람회'란 의미 자체가 실질적인 미술품을 대상으로 하여 기획, 감상자를 염두에 두고 하는 전시로서 그 대상자는 특정 계층에 한정하지 않은 불특정 다수를 위한 전시인 점을 감안한다면[37] 일본과 한국에서의 전람회가 박람회(博覽會)에 기원을 두고 있음에 동의하게 된다. 국내 최초의 박람회인 1907년의 경성박람회에서는 '미술의 교묘함'을 주장하였고,[38] 메이지(明治) 정권이 강력히 밀고 나간 식산흥업(殖産興業)이라는 부국강병정책에서 배워 온 방식이지만[39] 자유경쟁 체제의 시각적 비교라는 소기의 목적을 이루지는 못했던 듯하며 이후 박물관의 전신적 존재로서 의미를 지니게 된다.

1910년대에 들어서는 각종 전람회와 휘호회가 있어 전람회 형식의 일반화를 예고하는데, 1915년 조선총독부 주최로 열린 조선물산공진회(朝鮮物産共進會)에서는 미술관도 마련되어 조선인과 일본인의 작품이 전시되었다. 같은 해 조선신문사가 주최한 《동양미술전람회》도 개최되었는데, 이들 전람회의 목적은 시정(市政) 5년을 기념하기 위한 것이었지만 관이나 언론기관에 의해 당시 활동하는 작가들의 작품이 진열되고 판매되었다는 의미를 지닌다. 앞서 지적한 것처럼 미술의 장려 이면에는 일본이 국민국가에서 경

37) 佐藤道信,「展覽會藝術について」,『江戶から明治へ』, 日本美術全集21, 東京:講談社, 181
　　~186쪽.
38) "… 상공업을 장려함에 있으니 각지의 소산물을 한곳에 모으고 각인의 제조품을 일당(一堂)에 수집하여 학식이 있는 박물대가의 안목으로 비교 논평하여 우등자에게 분등증상 하나니 이는 미술의 교묘함을 고무하며 제조의 견실함을 장려하는…"(『황성신문』, 1907. 9. 11)
39) 메이지 정권의 식산흥업과 박람회에 대해서는 佐藤道信,『明治國家と近代美術─美の政治學』, 東京:吉川弘文館, 1999, 87~103쪽.,「殖産興業と博覽會」 참고.

제적인 힘을 얻고자 수출을 증진시키려 했던 의도에 따라[40]—그 결과 자포니즘(Japonism)이 서구를 강타했던 것처럼—미술을 정치에 이용한 예의 재현이었다.

전시를 여는 주최자의 입장은 전시회라는 제도의 규정에 큰 영향을 미치는 것이 당연한데 전시문화의 발전에 있어 일본의 경우는 동경미술학교라는 국립 교육기관에 상응할 만한 여러 교육기관이 존재함으로써 관전(官展) 대 재야(在野), 수구파(守舊派) 대 혁신파(革新派)[41] 라는 두 개의 축을 중심으로 발전을 도모할 수 있었다. 이러한 분류는 정(正, 테제) 대 반(反, 안티테제) 그리고 확대되어 아카데미즘 대 아방가르드라는 도식을 형성하게 된다. 일본의 경우는 특정 단체의 공모전을 통해 등단하여 자동적으로 그 회원이 됨으로써 자신이 활동하는 영역을 보장받게 되고 자신이 속한 단체의 성격에 따라 자신의 세계가 분류되므로, 화가로서의 등단경로를 어느 전시로 할 것인가가 중요하게 된다.

예를 들어 일본화의 경우는 메이지 초기 최초의 본격적 미술활동무대였던 일본미술원(日本美術院)이 주최하는 이른바 《원전(院展)》은 메이지 30년대 초에 시작하였는데, 이후 메이지 40년(1907)에 《문부성미술전람회》가 시작되자 관설전(官設展)인 《문전(文展)》 대 《원전》의 구도로 전개된다. 양화(洋畵)의 경우는 다이쇼(大正) 3년(1914)에 이과회(二科會)가 결성되어 《이과전(二科展)》을 열게 되자 《문전》 대 《이과전》의 구도로 상호 견제와 부침(浮沈)을 계속하게 된다. 결국 일본 근대미술은 관전과 민전(단체전)이라는 형

40) 北澤憲昭, 『境界の美術史』, 東京:ブリュッケ, 2000, 101쪽.
41) 大熊敏之, 「公募美術團體展とアカデミズムの形成」, 『美術のゆくえ, 美術史の現在』, 東京:平凡社, 1999, 210~224쪽 참고.

식을 통해 경쟁의 양상으로 비쳐질 수 있지만 미술 발전의 동인이 되므로 예술에서의 다원성을 인정하는 계기가 된다.

한국에서도 민전이라 할 수 있는 《서화협회전》이 《조선미전》이 열리기 1년 전인 1921년 4월 1일부터 3일간 전시되면서 15회 이상 계속되었다. 하지만 민족주의적 색채를 띠지도, 시대상황을 선도할 진취성도 지니고 있지 못한 탓에 관전에 필적할 만한 공모전의 형태가 자리잡지 못한 채 끝나 버려, 화단 전체가 관전이 의도하는 아카데미즘에 경도된 결과를 낳았다. 물론 서화미술회와 서화연구회 등이 후학을 양성하고 전람회도 가지면서 인재를 모아 교육을 하며 화파를 형성하는 등의 시도를 하였지만 다수를 대상으로 신인을 모집하고 상을 수여함으로써 기성작가로 자리잡게 해 주는 제도의 마련을 이루지는 못하였다.

게다가 민전을 이끈 이들도 보수적인 인사들로서 미술의 신조류를 형성하는 의지가 결여되었기에 별반 호응이 없는 한낱 동호회 형식으로 끝날 수밖에 없었다. 화가의 결속력을 강화시키지 못하는 민전의 한계를 안은 채 관전에 대응할 만한 기량의 확충을 이루지 못한 그들의 전시가 지속되기 어려웠음은 쉽게 짐작하고도 남음이 있다.

관전인 《조선미전》 이외에 《영과회전(O科會展)》, 《삭성회전(朔星會展)》, 《녹향회전(綠鄕會展)》, 《프로미전》, 《청도회전(靑都會展)》, 《향토회전(鄕土會展)》, 《동미전(東美展)》 등 회원 중심의 전람회는 1920~30년대를 채웠는데 이들 협회전은 사제 관계나 동지를 규합하거나 같은 이념 아래 작업하는, 그룹의 전 단계 형태로서 주목되는 점이 있으나, 지속성이 결여된 전람회는 세(勢)를 형성하여 미술의 운동 차원에 이르지는 못한 채 전쟁과 광복을 맞았다. 이 가운데 《서화협회전》은 《조선미전》과 함께 근대 화단의 대규모 전람회로서 당시 민족적 색채가 강한 전람회이기를 요청받기도 하였다.[42]

1. 《서화협회전》

서화협회는 윤영기가 결성한 서화미술회와 김규진에 의한 서화연구회를 모체로 한 단체이다. 1918년에 결성하였지만 1919년의 3·1민족해방운동과 안중식, 조석진의 사망으로 본격적인 활동은 1921년에야 가능하였다. 1921년에 최초의 민전이라 일컬어지는 《서화협회전》을 열었는데 처음에는 회원전 형식이었으나 공모전 형식을 병행하여 1936년의 마지막 15회전까지 비회원의 작품을 등단시키는 기회를 제공하였다.

《서화협회전》은 이 전시회의 민족적 색채를 약화시키기 위해 조선총독부가 《조선미전》을 개최하게 되는 계기로 평가되기도 한다. 하지만 《서화협회전》이 처음 열리던 때 보였던 관심과는 달리 《조선미전》이 거듭됨에 따라 언론은 점차 《서화협회전》의 보도와 비평에서 멀어져 가는 듯이 보인다. 이는 아마도 조선총독부의 조직적인 홍보 덕이겠지만 당시 미술인들이 여러 가지 이권이 생기는 《조선미전》에 노력을 경주한 때문이기도 하겠다.

《서화협회전》이 시작될 때의 관심은 주로 보도적인 입장이다. 미술평론이 형성되기 전의 단계로서 기자의 전람회 안내 기사, 《서화협회전》에 대한 기대 등이 나타났다. 실제로 《서화협회전》에 작품을 내는 방식이 처음에는 회원들의 작품 진열이었기에 기성 서화인들에 대한 기대 등을 열거하고 있음은 당연하다. 『동아일보』의 기자는 《서화협회전》을 "침쇠하기 거의 극한에 이르렀다 할 우리의 서화계로부터 다시 일어나는 금을 그으려 하는 이 새 운동"으로 정의내리며 전람회장의 상황을 자세히 전하는데

42) "… 총독부 주최의 조선미술전람회와 대치하여 민간의 민전으로 그 만장의 기염을 토하는 것이다."(『조선일보』, 1929. 10. 28)

… 무릇 개인의 작품을 분별하여 세세히 비평을 하려면 장처 단처가 서로 적지 않겠지만 진열실의 전체를 통하여 눈에 띄는 색채는 매우 부드러운 감각을 준다. 이미 성가한 대가의 작품은 정한 비평이 있는 바이거니와 청년 화가의 작품이 대개 전정(前程)이 섬부(贍富)한 것이 더욱 기꺼워 보인다. 우리의 예술도 아주 쇠하지는 아니했다. 힘만 쓰면 넉넉히 이전의 영광을 회복하고 오히려 새 광채를 낼 수가 있다는 믿음을 굳게 주는 것이 상쾌하다.[43]

며 자신이 지녔던 당대 미술에 대한 편견을 수정하고 있다. 하지만《서화협회전》은 서와 수묵채색화가 주를 형성하고 유화의 출품은 아주 소수에 불과하였으므로 주로 수묵채색화에 대한 평이 따르고 있다. 이 가운데「서화협회 제3회 전람회를 보고」라는 글을 쓴 일기자는 김은호의〈비온 뒤〉는 바위에 베푼 색채가 일본 신화(新畵)에 가까워지는 것 같고, 최우석(崔禹錫)의 작품은 "너무나 일본인 석화(席畵)같다"고 하여 이 시기 수묵채색화에 일본화 경향이 팽배하였고 이에 대한 우려의 목소리가 있었음을 알 수 있다.

1925년「협전 5회평」[44]을 쓴 김복진은 "조선서 회화의 평을 쓰기는 더구나 괴롭다. 그 이유는 화단에 유령 즉 자칭 노대가와 그들의 사제 관계로서 애매한 분파가 사산 분립하여 있기 때문이다" 하였다. 사제 관계로 맥을 형성하며 동시에 분립한 양상을 지적하고 있는 것이다. 한 가지 특기할 점은 고희동이 출품한 양화에 대해 '무의미한 유채의 진열에 불과하다' 면서 '서양화의 동양화를 꾀하려고 한 듯이 보이지만 인상적 화풍과 문인화적 필치의 불행한 결혼' 이라고 정의 내리고 있다. 고희동의 같은 그림을 보고『매일신

43)『동아일보』, 1921. 4. 2.
44)『조선일보』, 1925. 3. 30.

보』의 개방란에 글을 쓴 이는 미술계를 개혁한다고 하던 사람이 고려미술회의 전람회에 출품했던 작품을 다시 낼 수 있느냐고 반문하며 30점밖에 안 되는 동양화 전시실을 흐려 놓는다고 지적하고 있다.[45] 이는 고희동 개인의 문제라기보다는 점차 변화하는《서화협회전》에 대한 당시 작가들의 인식에 간여된 것이라 할 수 있다.《서화협회전》이 시작된 이듬해 급조된《조선미전》이 점차 연륜을 쌓아 감에 따라 두 전시에 참여하는 작가들의 이름이 늘게 되고, 이 두 전시 모두에 응모한 작가의 작품을 함께 논하는 시각이 두드러지게 나타났다.

하지만 작가들은《조선미전》에는 역작을,《서화협회전》에는 그리 힘을 쏟지 않은 작품을 내는 경우가 많았음을 심영섭(沈英燮)이나 안석주의 지적을 통해 확인할 수 있다.[46] 이태준은《조선미전》에 경외감을 지닌 신진들이《서화협회전》을 소홀히 했다는 지적을 하고 있어 어떠한 양상이든《조선미전》에 비해 세가 약한《서화협회전》의 양상을 파악할 수 있다.

《서화협회전》을 배경으로 이루어진 담론 가운데는 순수미술단체임을 내세워 미술활동을 하는 데 대하여 민중을 위한 예술을 주장하는 임화(林和)의 프로적 시각과 이승만(李承萬)이나 심영섭의 옹호적인 입장을 반영한 것이 주목된다. 임화는 8회전에 출품한 이영일(李英一)의 〈시골 소녀〉를 대상으로 기량을 높이 평가하지만 빈한한 농촌 소녀가 아닌, 부르주아 유희 본능의 산물이라 지적하고 있다. 또한 김주경(金周經)의 〈수욕〉도 르네상스 계통의 소요와 신비사상에 근거한 그림이라 하면서《서화협회전》이 8회나 하면서 도대체 무엇을 하였느냐고 묻고 있다.[47] 이에 대해 이승만은 프로미술론으

45)『매일신보』, 1925. 3. 29.
46) 최열,『한국근대미술의 역사』, 열화당, 1997, 253쪽 참고.

로 《서화협회전》을 보면 안 된다며 조선의 미술단체 가운데 유일하게 지속적인 전람회를 이끌고 있음에 감사해야 한다고 하였다.[48]

안석주도 9회 협회전을 평가하며 '무릇 조선인 화가 된 자로서는 마땅히 협회전을 지지하여야 할 것'이라며 "어떠한 큰 비약이 있어야 하며 어떠한 정치적 의미를 띤 고투가 있어야 한다"고 주장하였다.[49] 물론 순수미술, 프로미술, 모더니즘 논의 등 근대기 주요한 미술 담론은 《서화협회전》에서도 등장하였으나 전람회는 새로운 혁신만을 요구하는 주변의 눈 속에서 15회로 끝을 맺었다.

2. 《조선미술전람회》

공모전의 형식을 띠어 신인의 등용문이 되었을 뿐만 아니라 미술의 대중화라는 기반을 마련하였음에도 불구하고, 《조선미전》은 일제의 조직적인 문화정치의 정책답게 한국화단 전반의 경향을 일본풍을 추종하는 아카데미즘으로 이끌어 갔다.

또 작품의 고가매입(高價買入)에 따른 득을 강조함으로써 정치적으로나 경제적으로 사회에서 인정을 받는 방향보다는 그림으로 부와 명예를 동시에 거머쥐는 꿈을 품은 금품주의에 물들어 명예욕과 출세욕에 불타는 작가들을 양산, 이후 한국화단의 병폐가 된 헤게모니 장악을 위한 필사의 결투장으로서 관전(官展)의 이미지를 고착시켰다.

47) 『조선일보』, 1928. 11. 22~11. 29.
48) 『매일신보』, 1928. 11. 18.
49) 『조선일보』, 1929. 10. 30~11. 2.

1)전람회의 명칭

1922년 개최된 제1회《조선미술전람회》는 그해 미전, 미술전람회, 조선미전, 조미전 등으로 명명되며 신문의 기삿거리로 등장한다. 이후 '선전(鮮展)'이란 약칭은 『매일신보』와 『동아일보』에 가끔 등장하는데, 『매일신보』는 1회부터 계속하여 이 명칭을 기사의 제목으로 사용하였고, 다른 신문이나 잡지에서는 '조선미전'이란 제목 아래 본문 중에 선전이라 칭하였다. 1930년 「제9회 미전과 조선화단」에서 김용준은 정체성의 문제로 삼아 이렇게 말하고 있다.

> 제목을 미전과 조선화단이라 하였으니까 조전(朝展)이란 이름만 듣던 이로는 혹이상하게 들릴지는 모르나 또 한편으로는 선전이란 문구를 처음 듣는 사람이나 또는 시골에 있는 사람으로는 언뜻 그것이 무엇을 의미함인지 물을 수도 있을 것이다. 이것은 조선총독부 주최의 연 1차식(年—次式) 개최되는 조선미술전람회의 약어로서 일본인이 조선인을 지칭하여 선인(鮮人)이라 하는 것과 같은 의미하에서 일본인이 조선미전을 약(略)하여 '선전(鮮展)'이라 하는 것이다. 이 말은 정당한 의미에서 해석할 때에 조선인이기 때문에 선인이라 하고 조선미전이기 때문에 선전이라 하는 것이 지당한 바이건만 … 그러하므로 조선인 측에서는 선전이라 하기보다도 조선미전이라 하는 것이 오히려 타당할 것이다.[50]

이러한 논의가 확대되었던지, 1931년의 10회《조선미전》을 다루는 기사나 글에서 '선전'을 타이틀로 사용한 예는 『동아일보』의 「선전 조선 측 심사

50) 『중외일보』, 1930. 5. 20.

원 결정」이라는 작은 기사[51]와 『매일신보』의 「선전을 앞두고—화실을 찾아서」의 탐방기사[52]를 제외하고는 보이지 않는다. 총독부의 기관지답게 『매일신보』는 줄기차게 '선전'이라는 명칭을 놓지 않고 있다. 실제로 《조선미전》의 명칭에 대한 논의가 분분하지 않았더라도 총독부 기관지 노릇을 하던 『매일신보』는 '선전'이란 명칭을 사용하고, 『동아일보』에서는 몇 번, 다른 매체들에서는 사용하지 않은 것을 보아, 민족적 입장에서 약칭도 세심하게 사용되었음을 알 수 있다.

2)동양화

동양화라는 용어는 우리나라에서는 1920년 7월 7일 변영로의 「동양화론」에서 처음 공식 사용한 것으로 알려져 있다. 그동안 동양화라는 용어에 대해 일본인의 그림은 일본화로, 《조선미전》이나 《대만미술전람회》 등에서는 동양화로 공모한 탓에 일본화와 구분하여 '동양인의 동양의 그림'이란 뜻으로 사용하였다고 생각되어 왔다. 최근의 역사적 사실을 바탕으로 미술의 문제를 파고든 일본 학자의 몇몇 글은 이러한 지식에 반론을 제기한다.

> … 경도부화학교(京都府畵學校)가 메이지 21년에 동남북(東南北)의 세 파를 합하여 그것과 서양화의 이과제(二科制)를 채택했는데 그때 세 파의 총칭으로 된 것은 일본화(日本畵)가 아니라 동양화(東洋畵)였다. (『100년사 교토시립예술대학』의 연표에 의함) 본래 동양이라고 하는 것은 중국어에서는 일본을 가리키는 말이기도 했다는 것을 여기서 잊어서는 안 된다는 것, 21년에 경도부화학교가 채택한

51) 『동아일보』, 1931. 4. 4.
52) 『매일신보』, 1931. 5. 10~5. 17.

동양화라는 말은 그 안에 남북의 2종과 함께 「동종(東宗)」=「일본화」를 합한 것이라는 점에서 생각하여 동아시아의 회화라고 하는 정도의 의미로 해석해야 할 것이다.[53]

위의 글에서는 계속해서 동경미술학교가 서양화에 대응하는 개념에서 일본화과라는 명칭을 사용한 것(메이지 29년, 1896)은 지나친 자의식의 발로였다고 지적하며, 동양화라고 하는 것이 옳은 분류체계라고 주장하고 있다. 그럼에도 일본에서의 관전인 《문부성미술전람회》는 메이지 40년(1907)에 「미술전람회규정」을 통해 "출품은 일본화, 서양화 및 조각의 3과(三科)"라고 말하고 있다. 조각과 같은 개념인 회화라고 말해야 할 부분에 굳이 일본화와 서양화라고 지칭한 것은 압도적인 세력인 서양화 앞에서 일본의 전통기법을 지키기 위한 방안이었다고 말하지만[54] 관전이 정치성, 특히 일본에서 시작된 동아시아 관설전의 정치성을 노골적으로 드러내는 제국주의적인 발상임을 지적하지 않을 수 없으며 그 저변에 동경미술학교의 이념이 자리하고 있음을 상기하게 된다.

다양한 양상으로 절충적 회화를 시행하던 중에 거의 필연적으로 나타난 초기 일본미술원의 몽롱체(朦朧體)는 야유(揶揄)를 받을 정도였으며, 이러한 신기법적 경향은 문제시되었지만 그것은 동양화로서 새롭게 등장한 구상화적인 모티프를 무선묘법에 의해 서양화의 공간표현법을 도입하고 새로운 감각적 표현의 확대를 시행한 것이었다고 일본에서는 평가된다.[55] 절충성이

53) 北澤憲昭, 『境界の美術史』, 東京: ブリュッケ, 2000, 189쪽.
54) 앞의 책, 22쪽.
55) 天野一夫, 「日本畵と洋畵」, 『美術のゆくえ, 美術史の現在』, 92∼107쪽.

그 본질인 근대의 일본화는 색채나 기법에서 나름대로 새로움을 창조하고 그것을 전통으로 믿는 사고의 틀을 여전히 지니고 있는 것이다.

러일 전쟁으로 동북아시아의 패권을 거머쥔 일본은 한국과 중국을 식민지로 경영하게 되고, 1912년 메이지 천황의 서거 후 이미 내부적으로 제국일본(帝國日本)의 틀이 완성되어 있었으며 문화, 예술 또한 그 논리 속에 질서 정연하게 봉사되고 있었으므로 일본화와 동양화의 미세한 언어적 차는 이미 확보되어 있던 것으로 볼 수도 있다. 사실 유구국(琉球國)을 바탕으로 하는 일본이 유구 민족과 일본인을 인종적으로 구분하는[56] 과정 속에서 미술의 분류 개념이 함께 전개되었던 점을 감안한다면 일본화라는 말의 쓰임새가 자신들의 국민국가 건설과 일맥상통하는 관점임을 알 수 있다. 이러한 바탕 아래 1920년대의 한국화단이나 일본화단에서 동양화라는 용어는 이미 보편화되었던 것으로 보인다.

어쨌든《조선미전》규정에 의해 동양화로 지칭된 수묵채색화는 많은 조선인 입상자를 보이며 1회전에서 허백련이〈추경산수(秋景山水)〉로 2등상을 받고 이한복과 심인섭이 3등, 김은호, 김용진(金容鎭), 이용우가 4등상을 받는다. 서양화에 비해 동양화에 강했던 당시 조선화단의 경향을 읽을 수 있다.

동양화에 관여된 미술비평에 나타난 논의나 특성은 시대에 따라, 사회의 변화에 따라 같은 양상을 보이며 서양화와 같은 화단으로 이해할 수도 있다. 그러나 동양화의 특성에 따라 펼쳐질 수밖에 없는 담론이 있는데 동양화의 정체성, 제재의 문제, 표현의 문제 등을 비롯한 전통과 근대, 현대가 함께 진행된 매체라는 속성에 기인한 때문으로 여겨진다.

56) 北澤憲昭,「美術における‘日本’, 日本における‘美術’」,『美術のゆくえ, 美術史の現在』, 336〜351쪽.

현실의 반영과 동양화의 정체성 《조선미전》동양화부를 통해 그 벽두에 이루어진 것은 관념산수 내지는 화보적인 정형산수에서 이른바 사생산수로의 전환이다. 1924년 3회의 1부 동양화를 보고서 '무명' 씨는 몇몇 특정 작가의 작품을 지적하며 감상을 적고 있다.[57]

> 허백련 〈계산청취(溪山淸趣)〉; 전일의 명성이 아까울 따름
> 최우석 〈봄의 창경원〉; 목각탑본(木刻榻本)에 착색한 비신비구(非新非舊)의 필법
> 노수현 〈산촌귀목(山村歸木)〉; 신고(辛苦)는 퍽 했으나 배포점상(排布點綵)에 승규(乘規)가 다(多)하고
> 이상범 〈추산소사(秋山蕭寺)〉; 필력은 건술(建率)하되 결구가 무미
> 김은호 〈부활 후〉; 필태는 정세하나 이는 자기의 의장(意匠)이 아니라 서양의 사진화를 확대한 비동비서(非東非西)의 화가 족히 찬도할 바 무한데 3등상은 웬일이고.

동양화의 필법과 배치 등에 대해 세세히 마음을 쓰는 이 글을 통해 작가들이 새로운 방법론을 찾으려는 모색의 도정에 있음을 알 수 있다. 또한 글쓴이 스스로 언표하지는 못했으나 그 저변에 깔린 동양화의 정체성 문제가 관심의 중앙에 있음을 보게 된다. 이러한 문제점의 제기는 당시 작가이자 평론가로 이름을 날린 김복진의 본격적인 미술평으로 보이는 1925년의 「미전인상기」[58]에서도 읽어낼 수 있다.

57) 『개벽』 5권 7호, 1924. 7, 74~75쪽.
58) 『조선일보』, 1925. 6. 2~6. 7. 6회 연재.

이용우 〈토의 훈〉 ; 혼탁된 색조와 좀 유치한 구도 여기다가 구투(舊套)인 동양화
　　적 화풍 이것들이 무리정사(無理情死)를 한 것 같이 보이고

노수현 〈일난(日暖)〉 ; 조선여자에 조선옷 입은 서양아해(골격, 혈색, 안면)를 그
　　려 놓았으니 양선융화를 주창함인지

김은호 〈궐어(鱖魚)〉 ; 무엇이든지 추측하여 판단을 내린다면 그릇되는 일이 많
　　은 것이다.

허백련 〈호산청하〉 ; 비행기 위에서 내려보고 그린 것이 아닌가 한다. 대체로 이
　　런 그림은 현대인과는 아무러한 인연이 없는 것이다.

이한복 〈앵률〉 ; 사생과 이상이 통일되지 못한 한(恨)이 있다.

　　현실적 사생을 바탕으로 한 동양화를 요구하는 비평의 취향이 강하게 드
러나며 이 글들은 계도적인 형태로 쓰여진 탓에 당시 동양화를 개편하여 새
로운 미술의 양식으로 끌고가려 했던 것으로 보인다. 특히 색채를 말함에 있
어서는 범속하지 말라는 주의를 주는 것으로 보아 전통적인 방식에 현대적
관념의 그림을 요구한 것은 아닌지 모르겠다.

　　그림에 대한 평을 쓰고, 그것에 대한 반론을 지면을 통해 주고받는 예는
1926년의 5회전에서 운파생(雲波生)이 『동아일보』에 쓴 「제5회 미전을 보
고」[59]와 이에 대한 반론인 이용식(李龍植)의 「운파 군의 '미전을 보고'를 읽
고」[60]이다. 기분에 맞추어 평을 하는 아마추어의 그림에 대한 이야기와 같은
운파생의 글에 대해 이용식은 구체적으로 평가의 잘못된 발상을 지적한다.

59) 『동아일보』 1926. 5. 18~5. 21. 2회 연재.
60) 『동아일보』, 1926. 5. 26~5. 28. 3회 연재.

… 이러한 착오는 구체적 표현미를 그 작품의 생명으로 삼는 서양화의 안목으로 추상적 상상미를 주안으로 삼는 동양의 산수화를 율(律)하려 하는 부당한 일에서 생기는 일이라 아니할 수 없고 더구나 묵화는 미(美)보다도 력(力)을 그 작품의 생명으로 삼는 터에 력이 있다 하면 그 작품의 가치없음을 논단할 수 있을까.

물론 약간의 감정을 배제할 수 없으나 서양화를 감상하는 안목으로 동양화를 평하는 시각에 대한 비판적 관점이 대두되고 있음을 본다. 하지만 이승만, 이창현(李昌鉉), 김복진, 안석주가 공동으로 5회 미전을 둘러보며 작품을 평하는 중에[61] 이상범의 그림을 보고 '데생이 부족' 함을 말하고 있는 것으로 보아 동양화의 현대화라는 과제를 사실에 대한 충실한 재현 내지 묘사를 통해 이루어야 한다고 생각했던 것으로 보인다. 이는 현실이라는 지면에 발을 대고 전통이라는 이름 속에 있는 동양화를 평가하는 모습인데 그 본질은 동양화의 전통적 제재에 소재의 변화를 요구하는 시대의 중론이었다.

동양화가 전근대적이며 구태를 벗지 못한 것으로 인식되고 있었으며 작품에 대한 평이 계속적으로 그리 좋지 못함에도 허백련은 꾸준히 《조선미전》에 출품하고 있는 것을 보면, 전통을 고수하는 부류와 새로운 기류라 할 수 있는 주변의 생활상을 담은 소재나 서양화의 기법을 차용하여 표현하는 등의 시도가 있었음을 알 수 있다. 전문 비평가는 아니지만 6회전에서도 김규진의 〈목련화〉 한 폭을 보고는 "황송한 말일지 모르나 요다음부터는 차라리 이런 그림은 내어 걸지 않는 것이 좋을 듯하다"[62]고 하면서도 이당의 작품을 보고는 "남산 언덕의 소나무는 종래 동양화에서는 얻어볼 수 없는 화풍

61) 「미전작품 합평」, 『시대일보』, 1926. 5. 23~5. 24. 2회 연재.
62) 『중외일보』, 1927. 5. 25.

이요만은 장안을 내려다보는 그림으로는 너무나 필치가 통일되지 못하여 보는 이의 머리를 흐리게 할 뿐이오"라는 기자의 말을 통해 전통적인 화조화에 대한 식상함과 새로운 시도에서 성공적이지 못한 결과에 대한 충고 등이 이 시기 동양화를 보는 시각에 공통되고 있다.

1927년 안석주의 「미전을 보고」[63]에서는 서와 사군자에 대한 당시의 평가를 읽어낼 수 있다. "봉건시대의 유물인 그것이 현대까지 잔존할 가치도 없는 것 같이, 서와 사군자와 여(如)한 그 자체가 조락함을 관자들에게 느끼게 하는 동시에 얼마만 있으면 스스로 소멸될 것을 보여 주는 연고이다. 그런고로 너무도 경솔한 것 같으나 동양화부터 시작하려 한다"는 글은 서와 사군자에 비해 확고한 미술형식으로 인식되는 동양화에 대한 생각을 읽을 수 있으며 계속 같은 글에서 "대체로 동양화에 있어서 일인 측보담은 조선인 측이 우세인 것이 사실이다. 그러나 이제부터는 경기보담도 이 위에 말한一임금(林檎)나무는 임금을 낳는 것과 같이 우리는 우리가 낳아야 할 것을 낳기에 노력하지 않으면 안 될 것 같다. 그것은 다른 이들보담도 소장과 제씨에게 부탁하고 싶다"면서 동양화 자체의 정체성 찾기에 주력할 것을 부탁한다. 그런데 8회 전시평을 쓴 한 기자는 "미술전람회가 열릴 때마다 이놈의 사군자, 언제나 그 염치를 차리고 미술계에서 물러나려나 하고 생각하는 그 눈꼴신 사군자 … 제일부(동양화), 제이부(서양화와 조각)를 비교하여 그 은성(殷盛)한 골이 제일부에 있는 것은 역시 조선미전의 특색을 보이는 것이라고 할 것이다"라며 사군자와 동양화에 대한 자신의 입장을 터놓는다. 여기서도 사군자나 서에 비교되는 동양화의 입지를 확인할 수 있다.

63) 『조선일보』, 1927. 5. 27~5. 30. 4회 연재.

금화산인(金華山人)은 「미전 인상」[64]을 통해 9회 《조선미전》이 대가들이 일제히 출품치 아니한 전시였음을 밝히며 동양화에 대한 평가와 이에 따라 생성된 평가 기준 그리고 당시의 새로운 경향, 동양화의 과제 등에 대한 시각을 보인다.

　… 요컨대 동양화의 묘미는 상징에 있다. 그러나 청전의 그림은 상징(象徵)을 벗어나서 사실(寫實)에로 나아가려고 애를 쓴다. 그리하여 그 얻은바 결과는 상징과 사실의 혼혈아이다. 그리하여 영모훼(翎毛卉)에 있어서는 단연 좌단할 수 있으나 산수(山水)에 이르러서는 작자 자신도 명확히 인식치 못할 것이다. 이곳에 소위 신파의 번민(煩悶)이 있을 것이다. 그러나 구곡(舊穀)을 벗어나서 새로운 건곤을 수립하려는 노력은 결코 비난할 것이 아니요, 차라리 추장(推奬)할 바일까 한다.

산수화에서 사생산수로의 전환을 명확히 인식하며 새로운 창조의 기운으로 이해하는 이러한 시각은 미술에 문외한임을 단서로 달고 있더라도 평자의 높은 식견을 바탕으로 한 것임을 알 수 있다. 박승무(朴勝武)의 〈어떠한 농촌〉에 대해 "조선의 향기를 충실히 표현"하였다고 하며 많은 진보가 있음을 지적하고, 또한 모든 대폭(大幅)이 칠척(七尺) 안목의 온돌에는 아무 데도 수용할 수 없는 것만큼 우리 실생활과는 멀리 격조(隔阻)되어 있음을 잊어서는 아니 된다면서 동양화의 화폭이 커지는 것은 실생활에서 유리되는 문제가 있음을 지적하는 동시에, 직접 사용할 수 있는 그림을 원하는 태도를 보인다.

64) 금화산인은 권구현(權九玄)의 필명. 『매일신보』, 1930. 5. 20~5. 25. 6회 연재.

한편 김용준은 「제9회 미전과 조선화단」을 통해 당시 동양화 화단의 그림을 계열로 구분하여 보는 예리함을 드러낸다.

우리는 동양화 가운데서도 지나(支那)화계의 것과 조선화계의 것과 일본화계의 것에 세 가지의 구별을 할 수 있으니 한 씨와 이영일 씨와 정찬영(鄭燦英) 씨 등에 있어서는 그 화풍이 일본화 계통에 속한다 할 수 있겠다. 조선화 계통의 것과 일본화 계통의 것은 엄연히 구별키는 어려우나 이청전 씨, 최우석 씨, 박승무 씨 기타 제씨의 작품이 대개 이상의 부류에 속한다고 볼 수 있겠고, 그 중에도 박승무 씨의 그림 같은 것은 순조선화 계통에 속하는 것으로 볼 수 있겠다.

이처럼 각 화가의 그림에 따른 계통 분류를 시도함으로써 이미 1930년의 동양화 화단이 세 가지 부류로 나뉘어 있음을 전한다.

《조선미전》을 장으로 하여 동양화라는 용어가 정착되었음을 본다. 하지만 전통으로 자리한 동양화와는 달리 서양화는 배워야 할 분야로 인식되었으며, 《조선미전》에서는 '우리 화가들의 놀이터'로 인식되는 동양화가 서양화적인 장식으로 개량될 것을 은연중 강조하는 평자들의 주장이 보인다. 동시에 동양화의 채색을 전통에서 찾는 것이 아니라 일본식의 채색 사용으로 볼 수 있는 감각적인 채색을 사용할 것을 요구하는 글도 나타난다.

그리고 1930년대 중반에 들어서는 놀랍게도 "남화(南畵)하면 남화 그 선배의 수법을 그대로 모방하고 일본화면 일본화의 수법(전 폭에 대한 수법이면 가할 것이나)을 그 선배의 것 그대로 그린다면 무엇이 훌륭한 작품이 될 것이며…"[65]라며 일본화라는 용어를 동양화에 그대로 적용하는 시각을 보인다. 이러한 당시 동양화의 문제는 구본웅(具本雄)에 의해 노출된다.

제1부 동양화는 대체로 보아서 일본화, 남화, 조선화 그리고 기타에서 네 가지로 그 경향을 말할 수 있겠으나 대부분이 일본화 그리고 남화이다. 조선화는 겨우 맥락이 끊어지지 않을 정도로 볼 수 있을 뿐이니 이도 완전한 일작품이 조선화됨이 아니요, 혹은 남화에서 또는 거의 일본화이면서 기분간 조선화적 호흡이 있음에 불과한 것이나 이를 조선화로 취급하고 싶은 마음에서 나온 말이니 …[66]

《조선미전》 초기에 동양화의 발전을 모색하던 여러 시도가 결국 일본에서 유학하고 돌아온 작가들에 의해 신남화 개량 양식[67]이 들어와 이미 1930년대 중반의 화단에 자리잡고 있음을 본다. 그리고 동양화에서의 정체성 문제는 이후 조선화 부흥운동과 일제 잔재 청산이라는 과업에서 심도 있게 논의된다.

하지만 1930년대 후반의 동양화 화단은 이미 일본화풍으로 경도되었음을 최근배(崔根培)의 18회 《조선미전》(1939년) 동양화부를 평한 글[68]을 통해서도 확인할 수 있다.

이번 조선미술 동양화의 일반 경향은 두 가지로 나눌 수 있다. 하나는 소위 순일본화요, 또 하나는 남화 계통이다. 소위 일본화 계통은 점점 그 경향이 '제전(帝展)'이 걸은 코스 그대로 따르려는 것인데 … 현대와 같이 생활 만반에 양풍이 만윤(漫潤)하여 우리의 생각과 감각이 시대를 따르려고 하는 데 대하여 오로지 예

65) 청구생, 「미전관람 우감(愚感)」, 『동아일보』, 1935. 5. 23~5. 28. 5회 연재.
66) 구본웅, 「선전의 인상」, 『매일신보』, 1935. 5. 23~5. 26. 5회 연재.
67) 홍선표, 「1920년대~1930년대의 수묵채색화」, 『근대를 보는 눈; 수묵채색화』, 삶과 꿈, 1998, 193~203쪽.
68) 최근배, 「동양화부 조선미전평」, 『조선일보』, 1939. 6. 8~6. 11. 3회 연재.

술만이 독립할 수는 없는 것이다. 이런 의미에서 동양화에 있어 제일 고심하는 점은 어떻게 하면 양화의 사실(寫實)을 배우며 또 어떻게 하면 이 사실에서 탈각하여 독립의 경지에 이를까 하는 것이다.

동양화의 고답적인 현상을 서양화로 개량하려는 의지의 반영체인 이러한 논조는 결국 '사실'이라는 문제로 귀착되어 그림의 효용론과 맞물린다.

그림의 효용과 자연주의 현실의 반영이라는 문제가 그림의 효용성과 같은 맥락에서 이해됨은 리얼리즘 미술과 계보를 함께하는 당시의 사회적 분위기와 연관이 있다. 안석주에 의해 쓰여진 글 「미전 인상」[69]에서 드러나는 미술의 효용성 내지는 동양화의 가치에 대한 생각은 이른바 프로미술론과 닿아 있으나 동양화를 말함에 있어서는 '새로운 자연의 창조'를 희망하는 자연주의적 시각과 닿아 있음은 특기할 만한 일이다. 물론 밀레의 그림을 농촌과 노동의 의미로 해석하느냐 자연적인 목가성의 그림으로 평가하느냐에 따라 다른 논지가 적용되겠지만 1927년에 시작되어 1930년대를 풍미한 프로미술론에서, 그 적용 대상이 서양화에 한정된 것이 아니라 동양화 또한 예술론에서 자유롭지 않았음을 본다.

프로미술을 말할 때 자연주의 미술에서 완전히 벗어나 있지 않음을 알게 되는데 농촌과 노동이라는 언어가 불가분의 관계에 있던 당시로서는, 이러한 추측이 사실로 작용하는 매개체가 되었을 것이다. 그런데 1929년의 동양화를 말함에 있어 공교롭게도 밀레의 〈만종〉을 들어 작품을 설명하는 일이

69) 안석주, 「미전 인상」, 『조선일보』, 1929. 9. 6~9. 13.

있었는데 안석주는 이영일의 〈농촌아해〉라는 작품을 놓고, 심묵(沈默)은 노수현(盧壽鉉)의 〈귀목〉을 놓고 동시에 서양화가 밀레를 연상한 것이었다. 농촌의 현실을 비교하며 미술의 가치를 운운하는 것은 분명 리얼리즘 미술을 연상시킨다. 물론 안석주와 심묵은 동일 대상을 놓고, 또 동일한 밀레의 〈만종〉을 대입시키면서도 각기 다른 적용을 보인다. 농촌에서의 노동이라는 면을 들어 비교 대상으로서 밀레를 거론한 것이지만 안석주는

밀레는 본시 농촌에서 자라나서 그의 농촌의 풍정을 그리었나니 〈만종〉이 그의 일품에 하나다. 그의 작품에 어느 것 하나가 농촌의 그 풍토를 드러내지 않은 것이 없는바 그것은 '밀레' 자신이 농촌의 생활을 잘 알았다는 것보다도 농민들과 같은 감정을 가졌으며 그의 생활 역시 농민의 생활이었기 때문에 그 작품은 대개가 목가적이었으면서 그 당시 불란서 농촌의─즉 지주나 토지관리인들의 착취에 시들어가는 농민, 혹은 그들의 가정을 제재로 하였고 그것을 조금도 가림없이 드러내어 놓은 농민의 생활기록이다.[70]

라며 이영일의 〈농촌아해〉가 도회지의 귀공자가 여행중에 인상을 옮겨 놓은 인상화(印象畵)에 지나지 않는다며 만약 회화에서도 내용을 규범(規範)할 수 있다면 문제가 된다고 말한다. 또한 노수현의 〈귀목〉은 미전 초기보다 최고 속도의 타락이라며 일고도 허락치 않는다.

그런데 같은 해 11월, 심묵은 「총독부 제9회 미술화랑에서」[71]에 안석주의 글을 의식하여 그의 논지 전개 틀을 빌어 자신의 생각을 전개한다.

70) 안석주, 앞의 글.
71) 『신민』 53호, 1929. 11, 112~120쪽.

노씨의 작품에는 언제나 종교와 시(詩)가 있기 때문이다. 우리 인류의 생활과 자연과를 한가지로 조화하고 있는 까닭이다. 나는 〈귀목〉에서 나(인생)의 고향을 생각할 수가 있었다. 인생의 대정녕(大靜寧)·대조화(大調和)의 원래의 면목을 이 산수화에서 찾을 수가 있었다. 실로 그러한 점으로 '밀레'의 작품을 연상할 수도 있었다. 그러나 밀레의 〈만종〉에서는 자연과 인생의 절대한 운명을 신앙함에 어떠한 의식의 기초가 있음에 반하여 노씨의 작품에는 가장 순박한 향민(鄕民)의 원시적, 무의식적 생활 본능에서 그대로 산수와 한가지 일치 조화하고 있는 태원(太源)의 무궁함을 보이고 있다.

이처럼 그림에서의 자연주의적 경향을 강조하는데, 물론 몇 가지 흠도 있으며 저녁에 목동이 소에게 끌려가는 일이 있을까 하는 의구심으로 인물이 동물에게 끌려가고 있다는 공연한 시비가 나게 되었지만 "안석영(안석주) 선생의 비평과 같이 하등의 이유로 설하지 아니하고 무조건으로 그저 타락이라고도 하였다는 것은 이 글을 읽는 여러분도 다시 안 선생의 비평 원리 내지 미술관을 연구할 필요가 있을런지도 모르겠다"며 그림에 대한 견해가 다름을 적극적으로 피력한다. 두 평자(評者)의 글은 표면적으로는 하나의 그림을 다르게 보는 시각이 드러나지만 그 내부에는 이 시대의 중요한 논의인 사

회상의 반영으로서의 미술인 효용적인 미술관과 자연에 일치하는 예술에 대한 강조라는 논의가 숨어 있다.

1933년 「12회 조선미전평」[72]을 쓴 이갑기(李甲基)도 동양화의 효용론과 개발 방식에 대한 견해를 피력하였다. 이상범의 작품을 두고 "현재 조선에 있어서 문학적 영역의 이광수 씨의 위치와 미술에 있어서 청전의 그것과는 동일한 것으로 평가되는 것이니 조선의 민족 부르주아지의 미술적 활동자로서는 없어서는 아니 될 분자(分子)일 것이다. … 어쨌든 이 작가는 가장 ××한 ==의 미술정책에 대하여 타협함으로써 그 기두(旗斗)로서 덤벼나올 위험성이 이광수 씨의 그것과 조금도 다름없을 것이다"라며 청전 작품에 대한 프롤레타리아미술론의 시각과 민족적 색채를 보여 준다.

여기에 정찬영의 작품이 부르주아적 장식미술을 대표하고 이 시기 동양화의 양상인 "제호(題號)라든지 취재(取材)라든지 전형적으로 ××한 개량적인 ××적 의식을 고조하는 데 가장 효과적인 일면"이라는 폐단을 지적하며, 허건(許楗)의 작품에 대해 터치라든가 색채가 순전한 양화적 경향을 보이고 있다고 말함으로써 여전히 동양화의 개발을 서양화적 기법의 수용에서 찾으려는 일부 화가들을 비판하였다. 하지만 조선공산당사건으로 프로미술론이 급격히 자취를 감추어 가는 과정에도 동양화의 작품 이해 방식에는 리얼리즘 예술론이 크게 타격을 받을 만큼 내용에 집중되지는 않았던 탓에 보편적인 이해의 틀이 건재하였다.

향토색, 조선색은 동양화라는 범주 안에서 이른바 조선화가 자존을 지키는 방식으로 이해되었을 당시의 상황이 짐작간다.[73] 이는 '그림 속의 그림→

72) 『조선일보』, 1933. 5. 24~5. 27. 4회 연재.
73) 향토색 논의에 대해서는 박계리, 「일제시대 향토색 논의」, 홍익대학교 석사학위논문 참고.

그림 속의 현실'이라는 세계관의 변화를 의미한다. 하지만 동양화단 내부에서의 발전이라는 지향점을 향한 모색의 도정에 나타난 향토색이 아닌 이른바 로컬 칼라는 제3세계에 대한 관심이나 취향을 반영하는 일본의 제국주의적 성향의 반영이며, 어쩌면 조직적인 식민지 미술정책이었음에 심각한 문제점을 내포한다.

실제로 국제화에 눈뜬 일본이 제국주의의 단계를 착실히 밟아가는 과정에서 눈뜬 사회국가라는 개념[74]은 한국에서도 동시대에 진행되었다. 미술에서도 새로운 개념인 '대중(大衆)'을 대상으로 도구화할 수도 있다는 면모를 보인 것이다. 수요가 있음에 창조가 있다는 헤겔적 사고는 미술에서 작가와 관객의 상호 영향관계를 유추할 수 있는 논거이지만, 당시 동양화에서는 수요자를 생각지 않은 비평자의 요구가 앞서는 점은, 미술을 엘리트 계층의 계몽적 소도구로서 인식하는 틀을 보인다.

14회의 심사를 맡았던 일본인 마에다 세이손(前田靑邨)은 "동양화 중에도 일본화가 전통에 구속된 점이 많았다. 같은 제재라도 동양화로 묘사를 하여 흥미있게 나타낸 것이 많은 것에는 퍽 유쾌하였다"[75]라고 소감을 피력하는데,『조선일보』의 기자는 "대체로 심사원 제씨의 감상을 들으면 이번 미전에는 조선 정조가 농후한 바이니 이것은 누구나 기뻐할 일이며 필연한 일이라 생각될 것이다"[76]라는 당시 사람들의 생각을 전한다. 그런데 이후「19회 선전 개평(槪評)」을 쓴 윤희순의 지적을 통해 당시 화단의 지식인들이 인식

74) 有馬學,『'國際化'の中の帝國日本, 1905~1924』, 日本の近代4, 東京:中央公論新社, 1999 참고.
75)『매일신보』, 1935. 5. 14.
76)『조선일보』, 1935. 5. 16.

한 향토색의 실체가 진실과 그리 멀리 있지 않음을 알 수 있을 뿐더러 색채에서 향토색을 찾으려는 노력이 얼마나 덧없는 것인가 하고 되묻는다.

> … 여행 기분에 싸인 심사원의 2, 3일 동안의 심사에는 일종 이국 정조인 정서가 얼마간 지배하리라는 것은 상상할 수 있는 사실이다. 그들은 항상 향토색을 장려하여 왔다. 그 향토색이라는 것은 물론 이 향토에서 생장하고 향토생활에 젖어 있는, 그 속에서 저절로 발효되는 독특한 조선 향토색을 말하는 것일 것이다. … 이것은 서양화보다도 동양화에서 많이 볼 수 있는 기현상이다. 향토색은 반드시 가장 원시적인 색채가 아닐 것이다. …

조선 향토색은 이후 조선미술 특질론으로 그 모습을 바꾸어 동양주의 미술론과 닿아 있다. 하지만 비평이라는 관점에서 유의할 것은 이들 용어에 숨어 있는 사회적 의미이다. 일본 근대미술의 진행과정에서 언어에 대한 접근은 그 이면에 숨은 사회적, 정치적 암시를 읽어내는 방식에 다름 아니다. 일본에서 미술이라는 용어의 정착과정이나 동양화, 일본화라는 용어의 예에도 드러나듯, 향토적이라든가 동양주의라는 언어에는 심리적 동인(動因)에서 출발하여 정치적 지향점에 연결고리를 형성하는 사회적 의미가 반영되어 있다.

김복진은 자신의 작품을 자평(自評)하며 반도적인 것을 표현하려 했는데 결과적으로 여기에 너무 집착한 나머지 잘 되지 못했다고 술회한다.[77] 《조선미전》에 나타나는 향토성에의 희구는 앞서 지적하였던 이국취향과 연계되어 비판되어야 하지만, 그 근저에 자리한 자신의 민족적 구조에 대한 인식이

77) 조은정, 「김복진의 비평과 근대미술」, 『한국근대미술사학』 7집, 1999, 47쪽.

라는 순수성, 사회를 떠난 모더니즘적 자연에의 동경 등이 줄거리를 형성하고 있음을 본다. 하지만 이후 동양주의로의 이행 과정에서 향토색의 심화 확대로 볼 수 있는 표면적인 현상과, 순수성에서 변질된 정치적 이데올로기로서의 미술론인 동양주의론을 만나게 된다. 중국 중심의 중화주의를 모범으로 삼은 일본 중심의 대동아주의적인 이데올로기의 틀에서 이해할 수 있는 동양의 오리엔탈리즘인 동양주의를 보게 되는 것이다.[78]

전통미의 도구화—동양주의 객관적 재현의 서구 미술은 그 한계에 도달하였으며 이를 극복할 수 있는 방안으로 동양미술의 정신을 찾는 것으로 보아 동양의 혼이 장래의 신미술을 생산할 것이라는 견해가 대두하게 된다. 그것은 일본의 제국주의가 심화되어 일본 중심주의에서 동양주의로 확산되는 과정과도 일치하는데 동아시아를 손에 넣게 된 일본이 세계를 대상으로 '동양은 하나'라는 이념 아래 동양권 국가의 힘을 모을 때 사용된 개념이 바로 동양주의이다.

윤희순은 19회 선전평[79]에서 "동양화는 더욱이 고상한 정신주의의 오랜 역사를 가지고 있다. 이것을 현대적 감각으로 표현하는 것이 신동양화 즉 신미술의 발전할 길이 될 것이다"라고 하였는데 이러한 논지는 태평양전쟁이 발발한 때여서 비록 《조선미전》은 도록도 남기지 않고 있으나 동양이라는 관심은 목가적 경향을 더욱 심화시키는 촉매 역할을 했을 것으로 여겨진다. 물론 「선전과 향토색」이라는 소제목으로 계속하는 그의 글은 '관학적', '민

78) 동아시아에서의, 서양의 오리엔탈리즘적 시각에 대해서는 홍선표, 「한국미술사의 연구 관점과 동아시아」, 『조선시대회화사론』, 117~123쪽 참고.
79) 윤희순, 「19회 선전 개평」, 『매일신보』, 1940. 6. 12.

중의 교화' 등의 용어로써《조선미전》의 성격을 규정하고, 서양화와 비교하여 동양화에서의 향토색에 대해 논구하고 있다.

조선 향토색의 특질로서 금강산 그림은 이 시기를 풍미하였으며[80] 김복진이 제자를 가르침에 있어 전통의 것에서 배워야 한다는 주장도 이러한 세계관의 반영이라 할 수 있는데, 광복 바로 전인 1944년 『매일신보』의 조선미전평에서는 "고구려 벽화를 회상하자. 신라의 석불을 회고하자. 고려의 청자, 이조의 초상화, 남화에까지 다시 한번 고전에의 추모를 환기하여 보자"고 하여 전통의 것에서 새것을 찾을 것을 강조하고 있다. 조선의 과거로 소급한 전통과 조선미술사 연구, 동양미술사 집필의 유행 등은 이 시기 지식인의 오리엔탈리즘적 동양주의 경향을 반영한다.

3. 서양화

《조선미전》은 한국인에게 서양화를 열심히 권하는 모습을 보인다. 1회를 심사한 일본인 화가 타카기 하이쓰이(高木背水)는 "… 그런데 조선사람 쪽에도 미술학교를 졸업하고 온 사람도 많이 있으나 집에 돌아와서 그림을 연구치 아니하는 모양이올시다. 조선사람은 본래 두뇌가 명민하고 재능이 탁월한 장기를 가진 민족이올시다. 그러므로 조선사람은 공부를 하면 미술 같은 것은 특이한 성적을 발휘하는 일이 많이 있습니다. 그런데 서양화에는 별로히 연구력이 적은 모양인즉 나는 조선사람이 서양화를 좀더 열심으로 공부하여 미술계에 특이한 선수가 많이 나기를 바란다"[81]고 하였다. 조직적인

80) 홍선표, 「금강산도의 발생과 발전」, 『조선시대회회화사론』, 467~482쪽 참고.
81) 『매일신보』, 1922. 6. 2.

장려 결과,《조선미전》서양화 출품수는 상승곡선으로 나타난다.[82]

동양적 유화 정월(晶月)이란 호로 『개벽』에 3회《조선미전》의 관전평을 쓴 나혜석(羅蕙錫)은 서양화에 대해 "… 그리하여 우리는 벌써 서양류의 그림을 흉내낼 때가 아니요 다만 서양의 화구(畵具)와 필(筆)을 사용하고 서양의 화포(畵布)를 사용하므로 우리는 이미 그 묘법이라든지 용구에 대한 선택이 있는 동시에 향토라든지 국민성을 통한 개성의 표현은 순연한 서양의 풍과 반드시 달라야 할 조선 특수의 표현력을 가지지 않으면 아니될 것이다!"[83]라고 말하고 있다. 이러한 시각은 김복진의 4회 미전평에 비쳐지는 황영진(黃泳珍)의 〈대묘 부근〉에서도 공통적인 것으로 "동양화식의 세묘법 같은 것을 써 보려고 한 모양이다마는 이것도 아무러한 공과가 없게 되고 말았다"[84]고 한 것으로 보아 유화를 가지고 동양화식으로 그림으로써 서양화를 재해석하려는 당시 화가들의 노력을 엿볼 수 있다. 실제로 초기 양화가들이 겪었을 재료의 해석에 대한 혼란은 서(書)와 화(畵)의 관계, 제도(製圖)와 도화(圖畵)의 관계를 엮어내게 되는데 이러한 언어 사용의 근저에는 항상 '실재감의 부재'가 지칭되고 있음도 주목할 일이다.[85]

양화라는 재료에의 접근은 내용에서 향토성, 동양성의 강조와 연계되어 외부에서의 압력에 반응하는 일본의 반응이 그러하듯 동양화나 서양화는 한국이라는 풍토에서 식민지 상황에 더하여 정체성 모색의 도구가 된다. 초기

82) 오병욱, 「조선미술전람회 연구」, 『서양미술사학회 논문집』 1993, 9쪽 표 참고.
83) 『개벽』 제5권 7호, 1924, 86~89쪽.
84) 『조선일보』, 1925. 6. 2~6. 7. 6회.
85) 서, 화, 도안, 제도, 도화 등의 용어는 실지로 일본 근대미술의 궤적에서 아주 중요한 논거의 자료이다.

서양화의 문제는 데생이나 구도 등의 문제였으며, 심지어 재료에 대한 이해가 시급한 과제이기도 했음은 앞서 지적한 이외에도 실제로 많은 예에서 드러난다. 〈라일락꽃〉으로 입상했던 이승만의 경우, 후에 솔직히 말하기를 유화만을 그리다가 물감 살 돈이 없어 제도용 물감을 얻어 처음으로 수채화라는 것을 그려 보아서 유화처럼 표현했다가 잘 안 되어 수정을 한 것으로, 수채화 특유의 맛을 무시한 대담한 시도 덕분에 상을 받은 것 같다는 말을 남기고 있다.[86]

초기 양화를 표현함에 있어 모필적(毛筆的) 용법을 적용하여 서양화의 동양식 표현을 추구한 태도는 '동도서기'라는 세계관의 반영으로 이해할 수도 있겠으나, 작가들 스스로 인식하는 바처럼 교육기관의 부재로 탓할 수도 있다. 게다가 재료를 구하기에 용이하지 않은 사회적 상황과 경제적 빈곤이 있었다.

> 서양화부 제1실에는 대부분이 수채화만 진열되었다. 화(畵)를 배우는 순서로 말하면 서양에서는 유화를 지난 후에 수채를 한다고 하나 고가의 유채를 살 만한 자력이 없는 조선에서는 미술 청년들의 제1착이 수채화로 되어 있다.[87]

실제로 완벽한 서양화의 등장은 일본에서 유학한 양화가들이 대거 귀향한 1930년대이며 또한 시작과 함께 이미 현대화의 길에 들어서는 비약적인 발전을 보이는 것으로 평가되지만 당시 수채화와 파스텔화가 많이 등장하는 것은 분명 재료의 부족인 성싶다. 하지만 비평가 스스로도 이인성(李仁星)의

86) 이승만, 『풍류세시기(風流歲時記)』 참고.
87) 김주경, 「제10회 조미전평」, 『조선일보』, 1931. 5. 28~6. 10. 12회.

〈어느 날 오후〉 같은 것을 보고 '화용지와 호분'[88]이라는 용어를 사용하고 있음은 밀도 있게 재료의 본질을 파악하지 못하였음을 드러내는 예이다. 결국 서양화를 평할 때 색이나 점, 선, 구도 등을 말하면서 그 평가의 기준에 동양화적 시선이 깔려 있음을 확인할 수 있다. 다음의 글(이마동李馬銅의 〈봄〉에 대한 평)[89]을 통해 《조선미전》의 한 맥으로도 보이는 잦은 붓질에 의해 표현된 아카데믹한 평면적 화면은 이전에 사용한 적이 없는 유화라는 이질적인 재료를 동양적 사고의 틀로 변용한 아주 자연스런 재료에 대한 이해, 표현 방식의 결과인지도 모른다는 생각이 들게 한다.

> 선전이 있은 이후에 보기 어렵던 작품이다. 일본의 이과전에서도 아마 이러한 조자(調子)로 나아가는 작품은 별로 드물 것이다. 남보기에 힘 하나 아니 들인 듯하면서도 그 사이에 없어서는 아니 될 것은 그대로 다 표현시켰다. 이마만치 작자의 수완은 보는 사람에게 일가를 달성한 맛을 보여 주는 것이다. 선의 유화한 맛, 색의 농염(濃艶)한 맛―, 그 어느 것이나 범안(凡眼)으로 평하기 어려운 존귀한 작품이다.

이중모방 6회 《조선미전》을 보고 안석주는 일본에서 본 《이과전》의 현상이 유럽 화단의 거장들의 그림을 모방한 것이 많이 특선에 뽑혔음을 보았다고 지적하며, 일본 《제전》의 경우 이보다 훨씬 더 '잡탕' 인데 《조선미전》은 그보다 더 심한 경지라고 말한다. 그것은 '서구의 모방 : 일본→일본의 모방 : 조선화단' 이라는 구도를 쉽게 짐작케 할 수 있는 말로서 서양화단이 봉착한

88) 김주경, 앞의 글.
89) 금화산인, 「조선미전 단평」, 『동아일보』, 1933. 5. 24~6. 8. 7회 연재.

심각한 정체성 상실에 대한 지적이다. 이후 「10회 조미전평」[90]을 쓴 윤희순은 조화석(趙樺錫)의 〈정원 풍경〉에 대해 보다 구체적으로 인상파의 고운 색을 말하면서 검은 기와집을 '자색'으로 사용한 예를 지적하며 고유색을 감득할 사이도 없이 관념으로 받아들이지 말라고 하였다. 이는 일본 자색파의 영향을 지적하는 것으로 서구의 인상파, 그리고 뒤이어 자색을 언급함으로써 당시 서양화단이 일본 서양화풍을 추종하는 경향을 경계하고 있음을 알수 있다.

1934년 13회전을 평한 송병돈(宋秉敦)이 보여 주는 시각은 일면 날카롭기 그지없다.[91] 그는 이인성의 〈가을 어느 날〉을 말하며 작품을 세세히 묘사한 뒤, "고갱을 생각하였었는가? 그 나체에 별달리 강렬한 광선의 색조가 싫었거든 윤곽의 선에서라도 대신 강조하였으면 어떠할까 하는 생각도 난다. 이 그림에 있어서 가을의 향취는 좋으나 인체 묘사가 장식화 같기도 한 그림에 어울리지 않는 것 같고 좀 속되어 보인다"라며 서구의 고갱:장식화(아마도 일본을 염두에 두었을)라는 분석의 관점을 보인다. 흔히 고갱 그림의 강렬한 이미지에 대한 비교에서 더 나아가 일본의 요소를 지적한 점은 당시인의 눈이기에 가능한 판단이다.

14회의 김종태(金鍾泰) 작 〈청장〉에 대해 "그러나 한 가지 씨에게 불평을 말한다면 해마다 그 누구의 작품을 그대로 우리에게 보여 줌은 좀 섭섭한 생각이 난다"[92]고 하여 모방 내지는 아류를 문제삼는 시각이 보인다. 하지만 무엇보다 시끄러웠던 모방의 문제는 아마도 1938년 17회전의 김인승(金仁

90) 『동아일보』, 1931. 5. 31~6. 9. 7회 연재.
91) 송병돈, 「미전 관감(觀感)」, 『조선일보』, 1934. 6. 2~6. 8. 5회 연재.
92) 청구생, 「미전관람 우감」, 『동아일보』, 1935. 5. 23~5. 28. 5회 연재.

承) 작 〈지생〉일 것이다. 이에 대해 김복진은 「17회 조미전평」[93]을 통해 우연의 일치와 모방의 문제에 대해 길게 말을 잇고 있다. 물론 김인승을 잘 안다는 전제 아래 그의 포즈는 모방이라는 문제로 시달릴 필요가 없는데 결론적으로 동양화의 수많은 남화의 예에서 얼마나 유사한 작품이 많은가를 문제로 삼는다면 서양화에도 적용하겠다는 강한 의지를 표방한다. "우리는 때로 '우연의 일치'를 볼 수도 있고 또는 의식적 모방도 할 수 있으니 그 모방이 모방에 그치지 않고 얼마나한 정도로 소화하여서 자기의 물건을 만들어져 있는가 하는 데에 문제의 요령은 감추어져 있다고 생각된다"라는 말은 서양의 그림을 모방한 일본 그림을 다시 모방한 당시 양화에 대한 변호인 동시에 발전 도상에 있는 양화를 위한 변명으로 보인다.

사실 시시콜콜하게 모방의 문제에 접근한다면 이들 평문의 이면을 읽어내는 데 많은 시간을 할애하여야 할 것이다. 그리고 수많은 모방 예를 지적하면서도 아주 관대히 받아들이는 그들의 시각을 읽어내게 될 것이다. 사실 모방의 모방이라는 이중 구조는 식민지적 상황의 구체적 반영이다. 그럼에도 '관대함'이 이들 《조선미전》 서양화가들에게 주어지는 것은 아직 구체화되지 않은 모더니티의 반증이라 할 수 있다. 작가의 양식, 개성을 생명으로 하는 포스트모더니즘 이전의 현대 회화에서 오리지낼러티는 내용을 위하여 양보되어 마땅한 것이었다.

소재주의와 향토색 동양화에서 그 그림이 그 그림이라는 심각한 비난에도 불구하고 서양화에서 아주 너그럽게 보이는 모방의 문제는 소재주의적 경향과

93) 『조선일보』, 1938. 6. 8~6. 12. 5회.

관련이 있다. 세잔풍의 정물, 고흐풍의 인물화 등 아주 빼다 박은 그 작품들이 입상하게 되고 입상권에서의 확률을 소재에서 찾았을 화가들의 육감은 현실성의 획득으로 이어진다. 그리고 무엇보다 소재와 연관된 것을 우리는 향토색이라 일컬었던 특정 경향에서 확인하게 된다.

「12회 조선미술전람회를 보고」를 쓴 녹음생(綠蔭生)은 "… 서양화에 대해서는 취재가 조선의 자연과 생활감정과 풍속습관에 관한 것은 극히 소수요, 더구나 한 걸음 더 나아가 조선생활의 비애, 고민과 기쁨과 환락에 대한 좀더 깊은 영감이 없이 역사적 추억을 그려도 심상(尋常)하고 생활을 그린다고 하여도 극히 피상적인 견해밖에 보이지 않았다. 그나마 조선의 제재는 희소하였던 것이다. 그래서 금번에도 별로히 큰 기대를 가지지 않고 부탁을 받아 구경을 했더니 실로 나로서는 전에 못 보던 만족이라고 할는지 … "[94]라고 하여 당시 이른바 조선의 생활이 많은 제재로 등장하였음을 알린다.

14회《조선미전》의 심사를 맡았던 후지시마 타케지(藤島武二)는 심사소감을 "… 제재로 조선 특유의 자연을 주조한 묘사가 많은 것이 특색이다. 이것이 훌륭한 것으로 입각점을 중시함이 좋은 인상을 주는 것이라고 생각된다"[95]라고 말한 것에서부터 "조선인의 작품으로 조선에서가 아니면 못하는 것이 있었는데 이것이 나에게 가장 유쾌한 기분을 주었다"는 등 일본인의 관점에서 이국 취향을 노골화하였으며, 이에 맞추어 『조선일보』 1935년 5월 16일자 기사는 「이번 미전의 수확은 조선색이 농후한 점」이라는 표제를 달고 있다.

같은 작품을 놓고 소재라는 입장에서, 또는 향토색이라는 입장에서 가장

94) 『중명(衆明)』 제2호, 1933. 7, 97~102쪽.
95) 『매일신보』, 1935. 5. 14.

극단적인 평가를 받았던 것은 역시 1935년의 이인성 작 〈경주의 산곡에서〉일 것이다. 김복진은 "벌써 풍격이 구비되어 있고 활기가 횡익하여 가장 유쾌하였다"[96]라고 하였지만 후에 그는 향토적 소재에 대해 신랄한 비판을 가하게 되므로 이러한 관점에서 멀어졌을 수도 있다. 하지만 당시 김복진은 이인성의 작품에 대해 '무조건 예찬' 하고 있었다. 그런데 김종태는 "새 새끼와 같은 아해의 얼굴이 만화적으로 유사한 것은 씨의 취미입니까? 미개인의 모습이 여실히 드러나왔으니 혹 그것을 조선의 '로컬' 이라 할까?"[97]라고 묻고 있다. 결국 세부에 대한 관심과 전체에 대한 감각의 차원에서 이해하기에는 동일 대상으로 놓고 내린 상반된 견해가 프로 내지는 자연주의와의 입장 차이라고 볼 수도 있겠다.

프로미술론의 퇴조로 민족미술론에 대한 논의도 가라앉고 일본 유학을 다녀온 유학파에 의해 아카데미즘이 신랄하게 비판되는 등 대상의 표면묘사에 대한 비판의 열기 뒤에 《조선미전》은 이른바 모더니즘과 전위미술이라는 일본 미술운동의 영향을 노출시키는데, 특히 김만형(金晩炯)의 「선전유감」은 당시 젊은 기운의 변화를 느끼게 한다.

일본이 본격적인 태평양전쟁의 주인공으로 부상하기 시작하자 한반도는 식민의 상황을 더욱 실감하게 되었다. 그동안 여기저기 난립하던 동상은 모조리 공출당해 이 시기 것은 한 점도 찾을 수 없을 정도이니, 미술에서 수탈 내지는 전시 동원의 기류를 짐작할 수 있다. 또 일시적인 형태이며, 공모전의 성격도 아니지만 《조선남화연맹전(朝鮮南畵聯盟展)》,《반도총후미술전

96) 김복진, 「미전을 보고 나서」, 『조선일보』, 1935. 5. 20.
97) 김종태, 「조선미전촌평 서양화부」, 『조선일보』, 1935. 5. 26~6. 2.

（半島銃後美術展）》등은 그 수입을 전쟁물자 구입에 사용하였던 전시로서 일제가 강제로 미술인에게 행한 관 주도의 전시이자 친일미술의 장이었다.[98]

미술비평도 새로운 동아시아 건설을 꿈꾸는 일본의 정치적 야심 아래 복고적인 민족성 강조의 경향과 다분히 현실 도피성을 띤 모더니즘론의 대두로 형성되고 있었다. 미술의 목적은 민족을 강대하기 위한 것이라는 심형구의 말[99]처럼 동아시아주의라는 거대한 정치 물결 속에서 미술은 진행되고 있었다.

98) 김은호, 『서화백년(書畵百年)』, 중앙일보사, 1977, 189～190쪽.
99) 『신시대』, 1941. 10.

IV. 근대미술과 비평

이 글은 김용준이 지적한 전시를 보는 두 가지 관점에서 시작하였다. 물론 미술의 사회적 기능을 강조한 프로미술론이나 리얼리즘의 문제에서는 두 개의 시각에서 벗어난 듯도 하지만 결국 표현의 방법에로 회귀하고 있는 한계를 본다. 김용준의 발언은 이 시대 미술의 특성이기도 하며 식민지시대 자신의 미술을 다루는 시각이기도 하다.

1911년 윤영기가 문을 연 서화미술강습소는 서와 화를 구분하여 학습생을 받았다. 이는 서와 화를 구분하려는 근대적 자각이 작용한 결과로 보이지만 전통 서화의 계승과 후진양성을 목표로 세웠던 만큼, 그 지도법도 전통적인 것이었고 결과 또한 그러하였다. 하지만 이미 1910년대는 오원이라는 화가로 대표되는 그림이 전통의 이름으로 심전과 소림 등에 계승되고 그들에 의해 후배가 길러졌던 때다. 중국 상해파의 영향이 농후한 이 시기 그림은 분명 동북아시아의 한 공통성을 확보하고 있었을 것이다. 오세창의 활약도 그러한 발판 아래 이루어졌으며 이 시기 전통화의 고수는 이전의 시기와 구분될 수 있는 오원의 근대성에 기초한 것으로 보인다.

하지만 3 · 1민족해방운동에 의해 이른바 문화정치가 시작되는 1920년대에 본격적으로 드러난 그림, 글씨, 사군자의 분리적 사고는 전통 그림에 대한 회의(懷疑)를 깔고 있다. 이는 근대라는 상대 개념으로 전통을 이해했고 이른바 근대미술을 일본화한 서양화로 인식하였던 때문이며, 여기에 일본유학생들이 속속 돌아오는 시기여서 이들의 사상이 당시 조선의 미술가들에게

고희동은 이 잡지에 기고한 글에서 조선화의 민족적 성격을 강조하였다.(『신천지』, 1954. 2)

도 기름을 부었을 것이다.

이들 유학생의 역할은 실지 실기가로서, 이론적 틀을 제공하는 이론가로서 큰 비중을 차지하고 있었으며 이를 뒷받침하는 미술 현상에 대한 심도 있는 연구들이 진행되고 있지만, 서와 화 특히 동양화에 나타난 영향은 아주 직접적인 것으로 파악할 수 있다. 우선 앞에 예를 든 김용준의 오원 그림에 대한 일화는 단순히 그의 경험을 적은 것일 수도 있으나, 신일본주의에 기초한 동양사조의 부흥 현상과 같은 맥을 형성한 조선화의 부흥운동과 분리하여 생각할 수 없다. 이는 이식된 서구문물에 대한 민족문화운동으로서 동양화에의 관심을 들 수 있는데, 특히 남화에 대한 관심은 이를 증명한다. 고희동의 경우도 「나와 서화협회 시대」에서 "창작이라는 것은 명칭도 모르고 그저 중국 것만이 용하고 장하다는 것이며 그 범위 바깥을 나가 보려는 생각조차 없었다. 중국이라는 굴레를 잔뜩 쓰고 벗을 줄을 몰랐다. 그리는 사람, 즉 화가들만이 그러한 것이 아니라 그림을 요구하는 사람들까지도 중국의 그림을 그려 주어야 좋아하고, '허어, 이태백이를 그렸군!' 하면서 자기가 유식층의 인사인 것을 자인하고 만족하게 여기었다. 그 외에 태백(太白)인지 동파(東坡)인지 아무 것도 모르는 사람들은 그림과 하등의 관계가 없고, 아무런

감흥을 가지지 아니하였다"[100]라고 하며 민족적인 성격을 강조하고 있다.

　일제 강점기에 외세에 의해 시작된 관전인《조선미전》은 일본의《문부성미술전람회》, 대만의《대만미술전람회》와 함께 동아시아 국가 미술의 향연이었다. 일본은 이러한 제도를 통해 식민지와 일본의 일체를 가속화시켰으며 이른바 문화정책은 그 효과를 발휘하여 우리 그림에 왜색이라는 잔재가 문제되는 상황을 초래하였다. 결국 이 전시를 바탕으로 세를 형성한 화가 그룹에 의해 기득권이 유지되어 가는 화단의 병폐도 낳았다. 이 전시의 진행과정에서 드러난 화가의 태도 즉 외부의 영향에 반응하는 화가 자신의 행동양식에 대한 관심으로 이 글을 시작하였는데 그 사이에는 사회적으로 형성된 미술의 담론들이 복병으로 자리하고 있었다. 담론은 당시 미술의 실체이기도 하며 동시에 왜곡의 복선이기도 하였다. 미술에서 정치성은 배제되고 순수한 예술이어야 한다는 논리는 아카데미즘이 만연한 결과이다.

　한국의 관전은 외래의 힘의 논리에 의해 제공된 문화정책이었다. 이것의 폐단은 여러 지사들에 의해 일찍이 누차 지적되었고, 심사위원이나 총독부 주도의 입선자 선정에 따른 미술경향의 경도에 대한 경고도 의미 있는 것이었다. 하지만 관전인《조선미전》을 바탕으로 형성된 몇몇 사항은 미술사상 중요한 일이다.

　그 첫째가 비평문화의 형성이다. 처음 신문기사의 시작(단순 보도)에서 아마추어적인 전시를 둘러본 인상기, 다음에 관전평 그리고 이후 미술이론으로 전개되는 변화양상을 추측해 보건대 미술 담론 형성의 장이었던 것이다. 둘째는 미술의 대중화이다. 신문기사를 통해 미술의 사실을 알리고 관심

100) 『신천지』, 1954. 2.

을 촉발하였다. 어느 공장노동자가 노동자의 휴일 무료입장을 요구한 기고문은 미술의 저변화 양상을 알 수 있는 한 예이다. 또한 미술의 다양성을 요구하는 장이기도 했다는 점은 아이러니한 일이 아닐 수 없다. 아카데미즘의 메카가 다양성을 요구한다는 사실은 언뜻 수긍하기 어렵겠지만 아카데미즘에 대한 인식이 있은 후 젊은 화가 사이에 벌어진 논란으로 아방가르드 미술의 태동과 정착 과정에 깊이 관여한 점은 주목할 일이다.

서구인들은 오리엔탈리즘의 상대어인 옥시덴탈리즘에 대해 생각도 하지 못한다.[101] 하지만 때론 미술현상을 통해, 동양의 서와 화를 통해, 특히 식민상황인 한국근대기의 서와 화를 통해 사상의 근저에는 제국주의에 대한 반감과 회유에 의해 드러나는 순진성, 또한 식민상황에서 겪게 되는 정체성의 붕괴, 그에 대한 반동, 그리고 개성에 바탕을 둔 모더니즘에의 동경을 읽어낼 수 있다. 그것은 서구에 대한 약자로서의 동양의 특성인 또 하나의 오리엔탈리즘의 반영일 수도 있으나 타자화한 자신의 문제에 천착해야 할 지금의 우리를 검증하는 자리에서 아주 의미 있는 흐름이었음을 인식하게 된다.

101) 에드워드 사이드 저·박홍규 역, 『오리엔탈리즘』, 교보문고, 1991.

제2부
비평으로 본 해방부터 앵포르멜까지

임창섭

홍익대학교 미술사학과에서 문학박사학위를 받았다. (사)한국화랑협회 사무국장을 거쳐, 청암미술관 부관장을 역임했다. 한국미술평론가협회 회원으로 미술계에서 많은 활동을 벌이고 있다. 저서는 『현대 공예의 반란을 꿈꾸며』, 『꿈을 그린 추상화가 : 김환기』, 『이 그림, 파는 건가요?』, 『누가 제일 잘 그렸나요?』 외에 여러 논문과 글을 발표했다. 전시로는 〈Wow Project : 도시철도 7호선〉을 비롯해서, 〈달리는 도시철도 문화예술관 : DREAM METRO〉, 〈한국근대미술 새로 넓게 보기〉, 〈자료와 그림으로 보는 부산의 근현대 풍경〉, 〈한국미술 대항해의 시대를 열다〉 등 일반인이 미술문화를 친숙하게 감상할 수 있는 전시회를 만들고자 노력하고 있다. 2007년 청주국제공예비엔날레 예술총감독, 부산시립미술관 학예연구실 실장, 국립아시아문화전당 아시아문화개발원 창조원 조감독으로 있었다. 현재는 울산광역시청에 울산시립미술관 건립담당 팀장으로 일하고 있다.

I. 이념대립으로 지새운 해방공간

1. 이념대립이 야기한 단체의 난립

1945년 8월 15일, 난데없이 떨리는 목소리가 경성 제1방송에서 흘러나왔다. 그것은 곧 일본천황이 항복조서를 읽는 목소리로 밝혀졌다.

나는 깊이 세계의 대세와 제국의 현상에 비추어 비상의 조치로서 시국을 수습코자 지금 나의 충실한 신민에게 고한다. 나는 제국정부로 하여금 미·영·중·소 네 나라에 대하여 그 공동선언을 수락할 뜻을 통고케 하였다.…[1]

이 방송은 일제 36년간 짙게 드리웠던 어둠의 그늘을 벗는 순간을 알리는

1) 1945년 8월 15일 경성 제1방송.(일문 국역)
(계속해서)생각하건대 제국신민의 강녕을 꾀하고 만방 공영의 기쁨을 같이함은 황조(皇祖) 황종(皇宗)의 유범(遺範)으로서 나는 척척복응(脊脊服膺)하는바 예전에 미·영 양국에 선전한 까닭도 또한 실로 제국의 자존과 동아의 안정을 바라는 것에 불과하고 타국의 주권을 물리치고 영토를 침범함은 물론 나의 뜻이 아니었다. 따라서 교전이 이미 사세(事勢)를 조사하니 나의 육해장병의 용전, 나의 백료유사(百僚有司)의 힘씀과 나의 억중생의 봉공이 각각 최선을 다하였음에도 불구하고 전국은 필경에 호전되지 않으며 세계의 대세가 또한 우리에게 불리하다. 뿐만 아니라 적은 새로이 잔학한 폭탄을 사용하여 빈번히 무고한 이를 살상하며 참해에 이르는바 참으로 측량할 수 없게 되었다. 이 이상 교전을 계속한다면 종국에 우리 민족의 멸망을 초래할 뿐더러 결국에는 인류의 문명까지도 파괴하게 될 것이다. 여하이 되면 나는 무엇으로서 억조의 적자를 보존하며 황조 황종의 신령에 사할 것인가. 이것이 나의 제국정부로 하여금 공동선언에 응하게 한 까닭이다. 나는 제국과 함께 시종 동아해방에 노력한 제 맹방에 대하여 유감의 뜻을 표하지 않을 수 없다. (이하 생략)

것이었다. 그것은 감격스러운 순
간이며 동시에 험난한 역사의
시작을 예고하는 역설적인 목소
리이기도 했다. 진정한 독립의
길은 험난하다는 경고가 될 줄,
이 방송을 듣던 그 누구도 예상
치 못했기 때문이다. 1945년 8월
10일경 소련군이 북한 지방에
진입하자, 자신들의 패망을 예
감한 일제 총독부는 여운형에게
총독부의 권력을 동원하여 독립

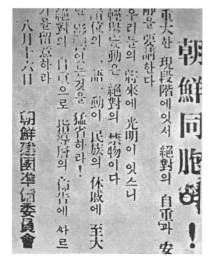

조선건국준비위원회 전단

준비를 지원해 주는 대가로 일본인의 생명과 재산을 보장하도록 도와 달라
는 요구를 했다.[2] 이에 여운형은 8월 15일 '조선건국준비위원회'를 조직하
고 위원장에 취임하였다. 그러나 미군이 진주(9월 16일)할 때까지 통치기구
를 변경하지 말도록 한 미군의 통보에 총독부는 권력 이양을 취소하고 권력
을 다시 접수하는 사태가 발생했다. 이 사건은 완전한 독립의 길이 얼마나 험
난한가를 알리는 불안한 시작일 뿐이었다.

　당시 얼마나 갑작스러운 해방을 맞이했는가는, '8월 15일 아침에도 근로
보국대의 동원에 참석하기 위해 나갔다가 그 공사현장에서 해방소식을 들었
다'는 춘원 이광수, '중국 섬서성에서 조국의 해방소식을 들었다'는 김구(당

2) 일제의 패망을 예감한 총독부는 8월 12일에서 14일에 걸쳐 송진우와 여운형 등과 개별적
　으로 위와 같은 사항을 협의하였으나 송진우는 즉석에서 거절하였다. 그러나 '건국동맹'
　을 조직하고 해방을 준비하던 여운형은 총독부의 권력 이양에 동의하게 된다.

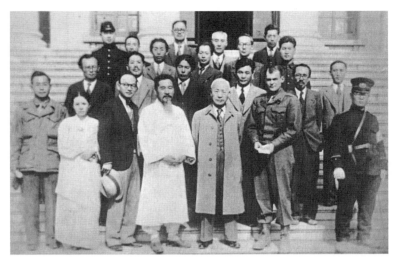

덕수궁 《해방기념미술전람회》 기념 사진. 이승만과 출품 작가들을 촬영한 것이다.(1946. 10)

시 임시정부 주석), '미국에서 해방소식을 들은' 이승만(당시 임시정부 주미
외교위원 부책임자) 등의 해방 제일성(第一聲)에서도 충분히 짐작할 수 있는
일이다.

정말 느닷없이 맞이한 8·15광복임에도 불구하고 문화예술인들은 어떤
이념과도 관계없이 거국적인 단체를 발빠르게 3일 만에 만들어냈다. 그러나
그것은 곧 이념대립의 시작일 뿐이었다. 해방 이틀 후인 8월 17일 '조선문학
건설본부'가 결성되고, 부분별 건설본부가 더해져 8월 18일 모든 문화예술
인들이 모여 '조선문화건설중앙협의회'를 창립하였다. 그 산하 단체로, 해
방 후부터 1961년 '한국미술협회'로 발족될 때까지 미술계의 중심에서 작용
하던 '조선미술건설본부'를 결성하였다. 중앙위원장에 고희동, 서기장에는
정현웅(鄭玄雄), 그리고 동양화부, 서양화부, 조각부, 공예부, 아동미술부, 선
전미술대로 조직되었으나 덕수궁에서 《해방기념미술전람회》(1945. 10. 20~
10. 29)를 끝으로 해산하게 된다. 이념과 정치색에 관계없이 급조된 단체였

기에 곧 조선미술건설본부의 정치활동을 비판하는 이들은 1. 정치에의 절대 불간섭과 엄정 중립 2. 미술문화의 독자적 향상을 꾀함 3. 민족미술을 창조하여 건국에 이바지함이라는 강령[3]을 내세우고 '조선미술협회'를 11월 7일에 재조직하게 된다. 그러나 1945년 12월 27일 모스크바 3상 회의에서 결의된 조선신탁통치 실시에 대한 찬반 의견이 분분하게 일어나면서 정치대립을 초래하게 된다. 정치에 절대 불간섭과 엄정 중립을 내세웠던 조선미술협회의 강령을 위반한 데 불만을 품고 탈퇴한 인사들은, 조선미술협회 결성 당시 제외되었던 이들과 결합하여, 1946년 1월 23일 '독립미술협회'를 결성하면서 미술계는 본격적인 이념대립의 길로 들어선다.

며칠 뒤, 조선미술협회는 또다시 정치에 개입하는 사건이 일어난다. 1946년 2월 1일 임시정부의 주도로 열린 비상국민회의에 조선미술협회 회장이었던 고희동은 협회 동의 없이 참가하면서 회원들의 불만을 사게 되어 2월 20일에 32명 회원이 탈퇴하기에 이른다. 이후 조선미술협회는 명맥만 유지하다가, 1947년 2월 12일 전국문화단체총연합회에 조선미술협회가 발기인 단체로 참여하여 고희동이 회장으로 취임하게 되고, 이후 1948년 9월 10일 '대한미술협회'(이하 대한미협)로 개칭한다. 소위 우익으로 불리는 단체들의 구성은 이러했다.

한편, 좌익으로 불리는 단체는 어떻게 대응했는지 살펴보자. 진보적인 젊은 작가들이 조선미술건설본부의 미온적인 이념과 정치태도에 불만을 품고 1945년 9월 15일 '조선프롤레타리아미술동맹'이라는 단체를 결성하면서, 1. 우리는 프롤레타리아 미술건설을 기함 2. 우리는 일체 반동적 미술을 배격함

3) 오지호, 「해방이후 미술계 총괄」, 『신문학』, 서울타임사, 1946. 11, 143쪽.

3. 우리는 국제 프롤레타리아 미술운동의 촉진을 기함이라는 강령[4]을 표방하면서 일제 강점기 카프(조선프롤레타리아예술동맹)의 재건임을 주장했다. 10월 30일에는 극좌주의를 청산하고 '프롤레타리아 미술건설'이라는 목표를 '민족미술의 건설'로 조정하는 의미에서 '조선미술동맹'으로 개칭한다.[5] 이들은 다시, 1946년 1월 23일 독립미술협회를 결성했던 회원과 결합하여 2월 23일에 '조선미술가동맹'을 결성하였다. 이들은 새로운 민족미술을 조선민족의 특유하고 공통된 감성과 이념의 완전한 표현으로 규정하고, 조선인민이 다같이 향유할 수 있는 미술 수립을 그들의 과제로 삼았다.

또 진정한 민족미술의 건설은 진정한 민족주의 국가건설 없이는 불가능하다는 인식과 함께 미술인의 당연한 임무를 '문화건설의 일환으로서 민주주의 국가수립을 위한 건국 공작에 적극적으로 참가'할 것을 표방하였다.[6] 이들의 강령은 1. 일본 제국주의 잔재의 청소 2. 국수주의 퇴폐예술 사조의 배격 3. 민족미술의 신(新) 건설 4. 국제미술과의 제휴 5. 미술의 인민적 계몽과 후진의 적극적 육성을 내세웠는데, 이미 위에 조선프롤레타리아미술동맹에서 내세웠던 대부분의 강령을 수용하면서 보다 구체적으로 민족미술의 수립과 방향에 대해 의지를 표명하고 있다.

1946년 2월 28일에 또 하나 좌익 단체로 불리는 '조선조형예술동맹'이 결성되는데, 이들은 조선미술협회에서 고희동의 독단적 행동에 불만을 품어 2월 20일에 탈퇴했던 32명 회원들과 조선미술가동맹에 속하지 않은 작가, 그리고 조선미술건설본부 결성 이후 무소속으로 남아 있던 작가, 청년작가들

4) 최열, 「해방공간의 미술연표」, 『계간미술』 44호, 1987년 겨울, 64쪽에서 재인용.
5) 윤희순, 「미술」, 『조선해방년보』, 문우인서관, 1946, 363쪽.
6) 오지호, 「조선혁명의 현단계와 미술인의 임무」, 『신세대』, 서울타임사, 1946. 5, 75쪽.

로 구성된 단체였다.

이들의 강령을 보면, 우리들은 신세대 미술의 건설을 기함, 1. 미술상의 제국주의적 봉건적 잔재를 숙청하고 건실한 미술을 수립함 2. 조선의 자주독립 민주주의 국가 완성에 협력하고 보조를 맞추어 조선미술의 부흥과 아울러 그의 세계사적 단계에의 앙양에 힘씀 3. 미술의 계몽운동과 아울러 일반 대중생활에 미술을 침투시킴에 노력함 4. 미술단체의 통합을 기함을 내세운 이들은 조선미술가동맹과 대동소이한 시각을 보여 주고 있는데, 다만 신세대 미술 건설에 주목한다는 점에서 차이를 보인다. 이들은 부문 단체로 독립미술협회, 단구미술원(檀丘美術院), 청아회(靑亞會), 조선조각가협회, 조선공예가협회를 두었다. 조선미술가동맹과 조선조형예술동맹은 1946년 2월 24일에 결성된 좌익 성향의 조선문화단체총연맹에 산하 단체로 가입하게 되는데 동일한 노선의 두 단체가 갖는 비효율성을 극복하기 위하여 11월 10일 조선미술동맹으로 통합한다. 그러나 조선미술동맹은 1948년 8월 15일 대한민국 정부수립과 함께 공식적인 활동은 중지되고, 조직은 와해된다.

이것으로 대한미협이 발족하기까지 미술계를 대략 좌우익의 이념에 따라 정리할 수 있는데, 하나는 좌익인 조선미술동맹 계열로, 또 하나는 우익인 조선미술협회 계열이라고 할 수 있다. 이들의 성향을 강령 내용에 따라 구분하면, 우익 단체는 정치에 불간섭을 내세우면서 일제 강점기부터 일정한 작가위치를 확보했던 이들의 결합처럼 보인다. 이에 비해 좌익 단체는 적극적으로 정치세력이 되어 자신들의 입지를 확대하면서 민족미술 수립에 대한 구체적인 언급을 보인다는 사실을 알 수 있다. 또한 일제 강점기부터 활발히 평론과 작가활동을 했던 이들이 대거 참여하면서 해방공간에서 대부분의 비평은 좌익 단체에 속한 이들의 것이다. 그러나 이러한 구분은 너무나 피상적일지 모른다. 현재 우리가 말하고 있는 이념 혹은 이데올로기에 대한 그들의

정확한 주장을 알 수 없기 때문이다. 또한 그들의 구체적 활동에 대한 작품이나 행동에 대한 기록이 정리되어 있지 않거나, 거의 소멸해 버렸기 때문이다. 아니면, 일제 식민지문화 현상의 하나였던 사회주의 이론에 대한 막연한 동경의 표현이었는지도 모른다.

그러나 이념에 따라 미술단체 난립과정은 전체 문화예술 단체들의 변화와 함께 움직였다는 사실을 간과할 수 없다. 조선문화건설중앙협의회는 모든 문화예술인들이 자신들의 현실적 관점과 혹은 사상태도와 관계없이 모였던 단체였다. 그러나 곧 이 단체를 탈퇴한 우익 성향의 문인들이 중심이 되어 1945년 9월 8일에 조선문화협회를 조직하고 이를 다시 확대 개편하여 중앙문화협회를 9월 18일에 결성한다. 이 단체는 최초의 우익문화단체로서 화가로는 김환기(金煥基), 안석주가 참가하는데, 이데올로기의 지배를 덜 받았던 관계로 조선문화건설중앙협의회의 회원 다수가 참여하게 된다. 한편으로는 좌익 성향의 문화예술인들이 만든 조선프롤레타리아예술동맹(1945. 9. 30)이 등장하면서 결국 이념대립이 확연하게 드러나게 되었다. 이러한 대립은 이념에 관계없이 모였던 조선문화건설중앙협의회의 의미가 사라졌음을 말하는 것이다.

중앙문화협회는 곧 이승만의 민간 외교활동의 추진체적 역할을 하게 된다. 또 이 단체의 출현으로 문화계의 이념대립이 노골화되는 계기를 갖게 되는 것이다.[7] 즉 1945년 12월 27일 조선신탁통치의 의결이 전해지면서 조선공산당은 신탁통치 지지선언을 내고, 이와 달리 임시정부는 신탁통치를 반대하면서 이념의 골이 깊어진 것이다. 신탁통치를 두고 좌우익은 확연히 분열

7) 신형기, 『해방직후의 문화운동론』, 화다, 1988, 136쪽.

하게 되는데, 우익은 1946년 2월 14일 민주의원을, 좌익은 2월 15일에 민주주의민족전선을 출범시켰던 것이다. 그리고 1946년 2월 24일 조선문화단체총연맹이 결성되자, 여기에 맞서 중앙문화협회를 확대하여 전국문필가협회를 결성하게 된다(1946. 3. 13). 이렇게 해방공간에서의 문화계는 당시의 정치상황과 자신들의 이념에 따라 이리저리 움직였다는 것을 알 수 있다.

이러한 이념의 대립은 1947년에 들어서면서 미군정이 조선문화단체총연맹에 제재를 가하면서 점차 한쪽으로 세력이 기울기 시작했다. 따라서 자연히 전국문필가협회가 그 활동영역을 넓혀 나가게 되고, 결국 1947년 2월 12일 전국문화단체총연합회가 결성되기에 이른다. 1948년 8월 정부수립이 될 무렵에 이르러서는 조선문화단체총연맹 측은 월북 또는 지하로 잠적하거나 혹은 서울지검의 보도연맹 산하 미술동맹에 가입하여 사상전향 교육을 받게 되면서 이념대립은 우익의 승리로 끝난다.

2. 해방공간의 식민지문화 청산

일제는 1940년대에 들어서면서 '전시 체제'라는 시국을 들어 무지막지한 탄압을 가했다. 그 결과 수많은 지식인들은 일제 정책에 동조하게 되었고, 이러한 사실은 일제 강점기를 다룬 많은 글에서 증명되었다. 당시 참담한 상황에서 대부분의 문화예술인들 역시 적극적인 현실동조 혹은 현실에 대한 무비판과 무관심으로 일관했다. 이러한 상황은 결국 해방이라는 시간을 현실적·정신적 준비없이 맞이하게 되었으며, 무엇보다 당시 우리의 역사의식과 민족의식이 부재한 상태로 맞은 해방은 갖가지 비현실적, 비민족적 사회적 현상을 만들어냈다고 해석해도 전혀 틀린 것은 아닐 것이다.

그리고 이러한 상황은 해방공간을 이념대립의 시기로 해석하게 하는 원

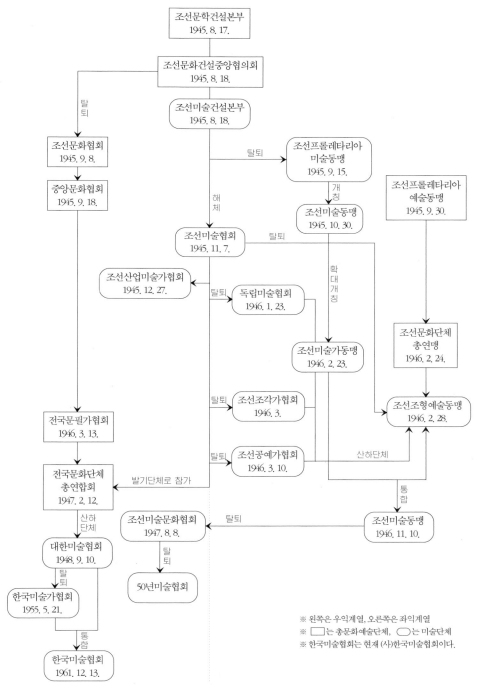

조선문학건설본부
1945. 8. 17.

조선문화건설중앙협의회
1945. 8. 18.

조선미술건설본부
1945. 8. 18.

탈퇴

조선문화협회
1945. 9. 8.

중앙문화협회
1945. 9. 18.

해체

조선미술협회
1945. 11. 7.

탈퇴

조선프롤레타리아
미술동맹
1945. 9. 15.

개칭

조선미술동맹
1945. 10. 30.

조선프롤레타리아
예술동맹
1945. 9. 30.

확대개칭

조선산업미술가협회
1945. 12. 27.

탈퇴

독립미술협회
1946. 1. 23.

조선미술가동맹
1946. 2. 23.

조선문화단체
총연맹
1946. 2. 24.

탈퇴

조선조각가협회
1946. 3.

조선조형예술동맹
1946. 2. 28.

전국문필가협회
1946. 3. 13.

탈퇴

조선공예가협회
1946. 3. 10.

산하단체

전국문화단체
총연합회
1947. 2. 12.

발기단체로 참가

조선미술문화협회
1947. 8. 8.

탈퇴

통합

조선미술동맹
1946. 11. 10.

산하단체

대한미술협회
1948. 9. 10.

탈퇴

한국미술가협회
1955. 5. 21.

통합

탈퇴

50년미술협회

한국미술협회
1961. 12. 13.

※ 왼쪽은 우익계열, 오른쪽은 좌익계열
※ ☐는 총문화예술단체, ◯는 미술단체
※ 한국미술협회는 현재 (사)한국미술협회이다.

해방후 미술단체 변화 도표

인이 되고 말았다. 사실, 이 시기의 이념은 우리의 역사의식과 민족의식을 가지고 시대의 요청에 따라 스스로 혹은 자연스럽게 형성된 이념이 아니라, 강대국들의 논리에 의해 만들어진 이념으로 인한 대리 이념전쟁이었다고 해야 옳을 것이다. 강대국에 의해 강요된 이념을 무기로 정치에 휩쓸리게 되면서, 문화예술인들은 당시 가장 중요한 과제였던 '일본 식민지문화 잔재청산'을 통한 '민족의식의 수립'은 점차 희석되었으며, 미술 역시 일제 식민지미술 잔재를 완전히 청산하지 못하는 결과를 초래하고 말았다. 따라서 해방직후 미술단체의 난립은 정치이념의 대리전이었으며, 현실적·실질적으로 미술문화가 진행해 나갈 방향을 확실히 설정하지 못하고 말았다. 다시 말하면 일제 식민지문화 잔재청산과 민족미술 수립에 대한 해방공간에서의 노력은 이념대립으로 나타났고, 그 노력의 결과는 아무런 소득 없이 '한국전쟁'이라는 비극 때문에 역사 뒤편으로 사라지고 말았다.

그래도 이 시기의 비평활동은 한국미술에 있어서 어느 시기보다 활발했다. 해방공간이라고 부르는 1945년부터 1950년까지의 시기에 1930년대부터 비평활동을 하던 김주경, 김용준, 윤희순, 오지호 등이 열렬한 활동을 벌인다. 여기에 새로운 얼굴로 박문원(朴文遠), 길진섭(吉鎭燮) 등이 활약했으나, 윤희순의 사망(1947년), 김주경·길진섭의 월북, 김용준은 한국전쟁 후 북으로 넘어가면서 이들의 글은 더 이상 볼 수 없게 된다. 오지호만이 계속해서 여러 신문과 잡지에 글을 발표하게 된다. 해방공간에서 이들의 비평은 미술작품에 대한 직접적 비평보다는 조선미술의 해방과 민족미술의 수립, 일본식민지문화 잔재와 청산에 관한 비평의 글이 많았음은 당연하다.[8] 이들 특

8) 당시 미술비평에 관한 문헌 목록은 최열의 「미술비평문헌목록」(『계간미술』 44호, 1987 겨울, 73~74쪽)과 『한국예술지』 권1(대한민국예술원, 1966, 225~243쪽)을 참고할 것.

김용준은 '순수미론'을 바탕으로 하면서 다분히 전통미술 속에서 민족성을 찾아내고 계승하기 위한 비평을 전개하였다.

히 김용준, 오지호, 김주경 등은 1930년대 말에 '민족미술론' 특히 '조선 향토색론'에 대한 논의가 약화되면서 대두된 '순수미술론'[9]을 식민지문화 잔재청산이라는 문제와 결합시키면서 이들의 주된 비평관이 되었고, 해방 후부터 정부수립까지 이러한 논의가 주류를 이루었다고 할 수 있다.

먼저, 김용준은 동경미술학교 서양화과를 졸업했지만 1930년대부터 수묵화를 주로 그렸으며, 1939년경부터는 일제의 미술 보급책을 피하기 위해 작품활동을 중단하면서 한국미술사를 연구하기에 이른다. 『서울신문』(1947. 8. 2~8. 9)에 「광채나는 전통」을 발표하고, 곧이어 『조선미술대요』를 출판하고, 1948년에는 『근원수필』을 출간하는 등 그동안의 연구에 대한 결과물을 세상에 내놓는다. 또 서울대학교 미술대학 교수로 잠깐 재직하기도 한 그는 한국전쟁 때 북으로 넘어간 뒤 북한에서 평양미술대학 교수, 미술사학자로 활동했다고 알려져 있다.[10] 그의 비평은 '순수미론'을 바탕으로 하면서 다분히 전통미술 속에서 민족성을 찾아내고 이를 계승하기 위한 방면으로 진

9) 고영연, 「해방공간 회화에서 일제 식민지 잔재 청산에 대한 연구」, 전남대학교 교육대학원, 1992, 32~39쪽 참고.
10) 김용준에 대한 연보는 이경희, 「근원 김용준의 회화와 비평활동 연구」, 영남대학교 대학원, 1997 참고.

행했다고 할 수 있다.

특히 『조선미술대요』에서 "일본 식민지로서의 36년 동안의 암담한 시기는 우리나라의 주권을 잃었다는 비애뿐만에 그치는 것은 아니었다. 정치적·경제적·문화적으로 어느 것 하나 파멸을 당하지 않은 것이 없다"라고 말하면서, "혹은 생각하기를 문화란 것은 예로부터 서로 교류되는 것이니 이 암담기에 있어서도 일본미술의 영향을 받은 한국미술은 그대로 남을 것이 아니냐 할지 모른다. 그러나 문화의 교류란 것도 그 나라의 주권과 그 나라의 경제적 지반이 확립되고서야 정당하게 교류될 수 있는 것이요, 주권을 잃고 경제적 토대가 붕괴되고, 언어를 잃고 풍속, 습관, 전통을 모조리 잃어버린 데서 생겨난 것이 결코 한국미술이 될 수는 없는 것이다"[11]라고 주장한다. 그는 주권이 즉 국가가 있고서야 민족미술이 있다는 사실을 언급하면서 예전의 수법을 그대로 지켜온 몇 작가들이 있는 것만은 불행 중에도 다행이라면서 1930년대부터 활동해 오던 작가들을 분야별로 나열하고 있다. 이러한 시각과 아울러 같은 책의 「한국미술은 어떠한 것인가」라는 짧은 글에서 한국의 미에 대한 단편적인 그의 시각을 드러낸다.

미술품이란 규모가 크거나 복잡하고 정교하게 만들어졌다고 반드시 아름다울 수는 없다. 크거나 작거나 교묘하거나 서투르거나, 미의 내용은 그것으로 결정되지 못한다. 구수하고 시원스럽고 어리석고 아담한 구석이 있는 것이고서야 우리에게 무한한 아름다움을 느끼게 할 수 있는 것이다. 이러한 특색은 어느 나라 미술보다도 한국민족의 미술에 가장 많이 나타나 있다.[12]

11) 김용준, 『조선미술대요』, 을유문화사, 1947; 『한국미술대요』, 범우사, 1993, 291쪽.
12) 김용준, 『한국미술대요』, 범우사, 1993, 15쪽.

다분히 일본인 미학자 야나기 무네요시(柳宗悅)의 『조선과 그 예술』에서 보이는 한국의 미를 답습하고 있는 듯한 인상을 풍기지만, 그러나 구체적으로 민족미술을 수립하기 위한 방법에 대한 논의는 더 이상 찾아볼 수 없다. 김용준이 해방 후 여러 단체의 난립에도 불구하고 뚜렷하게 단체활동에 참가한 흔적이 없는 반면, 오지호는 해방되자마자 곧바로 상경하여 활발한 활동을 벌인다.[13]

김주경, 오지호의 『2인 화집』(한성도서, 1938) 부록으로 실린 「순수회화론」부터 「피카소와 현대회화」(『동아일보』, 1939. 5), 「현대회화의 근본문제」(『동아일보』, 1940. 3)[14] 등의 글에서 자연을 바탕으로 한 '순수미술론'이 해방 후까지도 지속되고 있다. 특히 「자연과 예술」에서 생물과 자연환경과는 불가분의 관계에 있다고 주장하면서 조선의 자연과 일본의 자연을 구체적이고도 세밀한 관찰을 통하여 그 차이점을 분석하고 있다.

그는 조선의 자연이 가지는 특성을 첫째 공기의 청정, 둘째 기온의 적절, 셋째 생활물질의 무진장으로 요약하면서 조선의 자연은 가장 아름다운 빛〔光〕과 색(色)의 세계라고 정의한다. 이에 비해 일본의 자연은 형태적으로 소규모이며, 그들의 민족성은 습기가 많은 대기에 의해 형성되었다고 판단한다. 이러한 환경 차이는 조선미술을 명랑성, 우아성, 구원성, 중후성으로, 일본미술을 암흑성, 기이성, 세공성(細工性), 경박성으로 규정한다. 그러나 일제 식민지 정책에 의해 조선인은 자신을 상실하게 했고 자신의 성격에 대한 자각의 여유를 주지 않았던 것과 아울러 오랜 역사를 두고 내려온 사대주의적 비굴한 습성이 더하여, 예술에 있어서도 일본 것을 무비판적으로 추종

13) 조선미술건설본부, 독립협회, 조선미술가동맹에서 미술평론부위원장 등으로 활약한다.
14) 오지호, 『현대회화의 근본문제』, 예술춘추, 1968 재수록.

하고 모방하는 것으로 간신히 그 명맥을 이어 왔다고 비판한다. 그 결과 조선의 현대예술은 조선적 특질인 명랑성, 우아성, 구원성을 대신하여 일본적 특질인 암흑성, 기이성, 소규모성이 침윤 혼란하게 되었다고 주장한다.[15] 그러면서 이러한 일본적 특질을 해방 이후까지도 벗어나지 못하는 원인은 일본적 독소를 알지 못하고 있는 것에서 비롯된다고 파악하고 있다.

> … 야만 왜적의 철제하에서 산출된 미술작품뿐만 아니라 일제 40년이 뼈 속까지 좀먹음으로 해서 결과된 병적 예술정신과, 민족적 특질을 거세당한 기형적 창작 방법과 유럽의 자본주의 말기의 퇴폐 예술사조에 영향된 자유주의, 이조 이래의 뿌리깊은 사대주의, 왜적의 강압하에서 습성화된 도피주의, 무기력과 비굴, 이 모든 것을 그 어느 것 한 가지도 청산하지 못하고 다소곳이 그대로 계승하였다. 뿐만 아니라 오늘에 이르기까지 정신적 물질적인 일제 유산은 오히려 그대로 보유하고, 이 독소는 모든 부면, 모든 기회에 작용하고 잡다한 모양으로 나타나고 있다. … 자주적 운동을 전개할 수 있는 태세가 어느 정도 형성된 후반기에 있어서도 오히려 질적으로는 주목할 만한 발전이 없었을 뿐만 아니라, 앞으로도 조속한 발전은 희망하기 곤란한 상태에 있는 것은 일제적 제독소가 무반성과 몰지각으로 소탕되지 못하고 있는 데에 그 중대한 내적 원인이 있는 것이다.[16]

이처럼 일제 식민지문화 잔재는 '자유주의', '사대주의', '도피주의', '무기력과 비굴'이며 이를 바로 알고 해소하는 것이 식민지문화 잔재를 청

15) 오지호, 「자연과 예술」, 『신세대』 창간호, 1945. 12.(『현대회화의 근본문제』, 예술춘추, 105~118쪽 재수록.)
16) 오지호, 「미술계」, 『예술연감』, 예술신문사, 1947. 5, 15~17쪽.

산하는 것이라고 말하고 있는 것이다. 여기서 주목할 것은 바로 유럽 자본주의 말기의 퇴폐 예술사조에 영향받은 '자유주의' 다. 이후 오지호는 추상미술 대 구상미술의 논쟁을 불러일으키는 중요한 단서가 된다. 해방 전「피카소의 현대회화」(『동아일보』, 1939. 5)에서부터 이러한 시각을 보이던 오지호는 해방 후「현대회화의 재검토−데포르메론−」(『조선일보』, 1956. 10. 31∼11. 5),「구상회화선언」(『자유문학』, 1958. 8)으로 연결되어 자신의 평생 예술론이 되는 것이다. 한편, 그는 정확하게 민족미술의 수립 요건에 대하여 주장하면서 아직도 여기에 미치지 못한 원인을 정치와 경제의 파격적 혼란과 사상의 창작방법의 부패 등 내적, 외적인 허다한 모순을 싸고도는 암중모색 때문이라고 진단한다.

> 그러면 대체로 민족미술의 수립에 있어 제기되는 문제는 무엇이며 또 과거 일년이 넘는 동안의 작품활동은 이들 문제의 해결에 얼마만큼 접근했는가. 첫째로 나의 소견으로는 어떤 미술이 한 민족미술이 될 수 있는 제일 요건은 만일 미술이 감각적 예술이라고 한다면 그 민족 전체에 공통되는 감성에 쾌적한 것이라야 할 것이다. … 그러므로 새로운 미술은 이와 같이 조선인의 생리적 감각과 감정적 요구에 적응할 것을 제일 요건으로 해야 할 것이다. … 둘째로 민족이란 어떤 소수를 지칭함이 아니라면 민족미술이란 본질상 인민예술인 것이다. 인민의 생활감정을 앙양하는 예술─즉 인민의 벗이라야 할 것이다. … 그동안의 미술운동은 정치와 경제의 파격적 혼란과 사상의 창작방법의 부패 등 내적, 외적인 허다한 모순을 싸고도는 암중모색이었다. …[17]

17) 오지호,「해방이후 미술전총평」,『경향신문』, 1946. 12. 5.

오지호의 식민지미술 잔재 청산은 철저히 자연환경을 재현하는 입장, 즉 '순수미술론'을 지향하는 입장에 서서 '민족미술'을 수립해야 하는 것으로 파악하고 있는 것이다.

그러나 이러한 오지호의 주장은 일제 강점기에 만들어진 한국미술의 특징을 답습하면서 자신의 활동과 어느 정도는 모순을 드러내고 있는 주장이기도 하다. 특히 그가 우리 미술을 인식하는 접근방법으로 민족을 유형적 인식단위로 포착하고 있는 것은 20세기 초 등장한 서구의 미술사 연구방법을 그대로 따르고 있는 일본 미술사학자들의 것이기 때문이다. 즉 미와 예술은 구체적이고도 개별적인 계기 속에서 본질을 드러내는 것이어서 그 존재방식 자체가 유형적이고 시대, 풍토, 개인과 더불어 '민족'을 중요한 단서라고 보았던 빙켈만(J. J. Winkelmann)을 비롯해서, 바젤학파로서 양식론을 적극적으로 전개한 뵐플린(H. Wölfflin)의 저작인 『미술사의 기초개념』(1915년), 비인학파인 리글(A. Riegl)의 『후기 로마의 공예미술』(1901년) 등에서 예술의 발전현상을 양식적으로 규명한 당시의 서구 미술사 연구에 대한 방법론이 일본에 소개되었고, 이는 오지호의 예술론에도 영향을 주었을 것으로 충분히 추측할 수 있기 때문이다.

당시 또 한 사람의 평론가인 윤희순은 자연환경을 바탕으로 한 민족미술의 수립을 주장하는 오지호와 동일한 인식[18]아래, 보다 생활에 일치하는 미

18) '과거유산을 종(從)으로 통찰하여 형식상의 양식적 특수성을 추려 본다면 1) 견고한 수법(이것은 자연적 소재에도 기인한다) 2) 지적인 미(양과 색을 초극한 변화와 통일의 완전형) 3) 청초한 색감 4) 선의 유동성(시율·율동보다는 조화의 교향) 5) 정명한 조형' 등으로 말하고 자연과 관련성을 강하게 드러낸다고 주장한다.(윤희순, 『조선미술사연구』, 동문선, 1994, 202~203쪽) 이러한 주장은 오지호의 주장과 일맥상통하는 것으로 미술과 미에 대한 동일한 인식적 바탕을 이루고 있다고 할 수 있을 것이다.

술, 민중으로 파고드는 미술을 주장하는 비평관[19]을 보이고 있다. 특히, 현재 읽어 보아도 많은 시사점을 던져 주고 있는 「조선미술계의 당면문제」[20]는 당시 상황과 그 비평관을 확연히 보여 주는 글이라 할 수 있다.

해방 후, 윤희순은 『매일신문』이 『서울신문』으로 재창간되면서 감사역을 맡고 조선조형미술가동맹위원장 그리고 조선미술가동맹과 통합하여 만든 조선미술동맹에서도 위원장을 맡는 등 왕성한 활동을 보였다. 그는 이때 『조선미술연구-민족미술에 대한 단상』(서울신문사, 1946)을 출간하기도 한다. 일제 식민지 잔재에 대한 그의 생각은 「조형예술의 역사성」에서 식민지 잔재 문화의 문제를 구체적으로 거론하고 있다.

첫째는 일본 정서(情緒)의 침윤(浸潤)인데 양화(洋畵)에 있어 일본 여자의 의상(衣裳)을 연상케 하는 색감이라든지 동양화의 일본 도안풍(圖案風)의 화법과 도국적(島國的) 필치라든지 이조자기에 대한 다도식(茶道式) 미학에서 용이하게 발견할 수 있다. … 그리고 20여 년간 계속된 관전은 제국주의의 식민정책의 침략적 회유 수단으로서 일관되게 그렇게 이용되었던 것이다. 정치, 경제의 해방이 없이는 조형예술의 해방이 있을 수 없다는 것을 작가들이 통절히 느꼈던 것이다. 그러므로 반면에 있어서는 제국주의 특권계급의 옹호 밑에서만 출세를 할 수 있다는 것을 보여 주었고 그러기 위하여는 그들을 위한 예술이어야 하고, 따라서 그들의 기호가 반영될 수밖에는 없었던 것이다. 양심적 작가는 이러한 현실을 초월하여 미의 순수와 자율성을 부르짖게 되었다. 그러나 흔히는 퇴폐적 경향을 갖게 되었

19) 일기자, 「서화협회 제2회 전람회를 보고」(『신생활』 제5호, 1922. 4)와 「제8회 협전 개최를 듣고」(『동아일보』 사설, 1928. 11. 7) 참고.
20) 『신동아』, 1932. 6.(『조선미술사연구』, 동문선, 1994에 재수록.)

윤희순은 자연환경에 바탕을 둔 민족미술을 수립하자는 오지호와 동일한 인식 아래, 보다 생활에 일치하는 미술, 민중으로 파고드는 미술을 주장하였다.

는데, 이것은 현실적으로 저항할 능력이 없음을 스스로 규정함에서 빚어 나온 것이다.

이러한 포화(飽和)되고 왜곡되고 부화(浮華)한 잔재는 그 본영인 제국주의의 퇴거와 함께 숙청되어야 할 것이다.[21]

또 일본 정서의 침윤과 함께, 동양화에 내포된 중국의 사상을 지적하고 있다. 그동안의 동양화는 중국산수를 그대로 본뜬 것을 화업(畫業)으로 삼았다고 하면서 "조선의 화가들이 과연 36년간의 애국지사적인 심경의 붙일 곳을 이런 곳에서 찾으려 하였던가. 그보다는 호구의 방편으로서 남의 혁명적 업적을 한가한 사랑놀이의 하나로 모사(模寫)해 팔았다는 편이 정말일 것이다. 이제 해방과 함께 이러한 체첩고수(體帖固守), 모화주의(慕華主義)의 봉건적 잔재를 일소(一掃)할 각오가 요청되는 것이다"[22]라고 주장한다.

21) 윤희순, 「조형예술의 역사성」, 『조형예술』, 1946. 5.(『조선미술사연구』, 동문선, 1994, 203~204쪽 재수록.)
22) 윤희순, 『조선미술사연구』, 동문선, 1994, 205쪽.

그는 이러한 봉건적 요소와 일본 식민지문화 잔재는 생활과 작품이 일치하는 것에서 청산된다는 주장을 펴고 있는 것이다. 즉 작품은 작가의 생활에서 우러나오는 것이므로 작가 자신이 먼저 생활부면(生活部面)의 모든 각도에서 산재한 자기비판과 함께 새로운 세계를 체험하고 지향하는 개혁이 있어야 할 것이라고 주장하면서 구체적으로 민족미술에 대하여 말하고 있다.

> 깊은 애정과 이해와 체득과 그리고 진보적인 의식 획득이 없이 오직 형식상으로 조선 의상을 묘사하였다고 민족미술이 될 수 없으며, 농민노동자를 그렸다고 '프롤레타리아' 미술이 될 수는 없는 것이다. 그러나 여기서 말할 수 있는 것은 36년간의 현실부정에서 생긴 초현실적인 경향에서 탈각하여 현실을 대담하게 응시하는 새로운 '리얼리즘' 이어야 할 것이라는 바이다. 그것은 희망과 신념을 주고 환희와 계시로써 명일의 추진력이 되는 정신적 요소를 주는 평민적 조형미를 가진 것일 터이다. 이것은 조형예술가의 정열과 능동적이고 역학적인 작품실천으로서만 성공될 수 있는 것이다.[23]

해방 후 3년간 많은 단체들이 난립하는 과정에서 비평문을 남긴 이들은 일제 식민지문화 청산론을 통해서 민족미술을 수립하고 현실과 유리되지 않는 미술을 구축하고자 했다. 이러한 일환의 하나로 김용준, 윤희순은 한국미술사를 저술하기도 하였다. 그러나 강대국에 의한 분할점령은 곧 우리들 스스로의 자주국가를 세우는 노력을 물거품으로 만들어 버리고 말았다. 1948년 남한의 단독 정부수립 이후 남한과 북한은 서로 당면한 적으로 인식하면

23) 윤희순, 앞의 책, 205~206쪽.

윤희순의 미완성
삽화(이승만, 「풍류
세시기」)

서 점차 소위 이념대립(정부수립 이전까지의 이념대립과는 다른)이 심화되
어 갔다. 즉 남한은 반공을 국시로 삼으면서 당시 활발하게 비평활동을 했던
이들의 활동을 좌익 성향으로 파악하고, 그들의 활동을 억제하기에 이른 것
이다. 또 하나의 비극, 동족의 치열한 혹은 강대국의 이념을 위한 대리전 양
상을 띤 '한국전쟁'이 이러한 활동을 완전히 중지시키고 말았다.

3. 무산된 민족미술 수립과 예술지상주의 재건

준비되지 않은 해방을 맞이한 우리나라는 말 그대로 혼란으로 해방공간
을 맞이했다. 역사의식과 민족의식이 타의에 의해 가장 희미한 상태로 조작
되었던 시기에, 강대국에 의한 타의적 해방을 맞이했다. 이러한 의식의 부재
는 곧 혼란으로 나타나게 되었고, 그 혼란이 점차 잠재워질 무렵 일본 식민
지문화 잔재는 더욱 고착되는 모습을 보이고 만다. 물론 우리의 민족문화 수
립을 주장하고 이를 위해 갖가지 노력도 보이는 것은 사실이지만, 그 노력은
결국 어떠한 결과도 도출하지 못한 채 새로운 혼란으로 빠져들고 마는 역사

의 운명을 맞게 된다. 그것은 바로 민족 최대의 비극이었던 '한국전쟁'이다.

어쨌든 일제 식민지문화의 잔재에 대한 비판은 광복 55년이 흐른 지금도 지속적으로 언급되고 있기는 하다. 미술분야에서도 예외는 아니어서 일제 식민지문화 잔재가 첨예한 문제로 종종 등장하곤 했다.[24] 미술계를 가장 떠들썩하게 만들었던 대표적인 예는 『계간미술』에 실린 「한국미술의 일제 식민지 잔재를 청산하는 길」(중앙일보사, 1983년 봄 25호)이란 특집기사였다. 일제 강점기에 발생했던 행위와 그 명단을 '구체적'으로 언급한 이 기사는 그야말로 미술계를 온통 벌집을 쑤신 듯 들끓게 만들었다. 해방 후 거의 40년 만에 이 문제를 구체적으로 언급했고 거기에 대한 반응이 즉각적으로 드러난 것이다.[25] 이것은 21세기에 이른 오늘에도 여전히 일제 식민지문화 잔재를 완전히 청산하지 못하고 있는 것을 증명하는 단적인 사건이라고 말할 수 있다.

이렇듯 지금까지 일제 식민지문화 잔재를 완전히 불식하지 못한 이유는 무엇보다 역사의식과 시대의식의 부재로 맞이한 해방과 해방공간에서의 정치공방에 그 원인이 있었다고 할 수 있다. 즉 미군정이 일본 총독통치가 물러난 행정공백을 메우기 위해서 일제 강점기의 행정관리 대부분을 그대로 기용했고, 문화인들은 교육지도자로, 심지어 경찰도 그대로 인수해서 기용했다. 이러한 친일세력들은 미군정 3년간 정치·경제·공안분야에 세력기반을 굳혔고 결국, '친일파·민족반역자처벌법(반민처벌법)'을 무산시키는 세력이 되고 말았던 것이다. 이러한 일련의 현상을 결정적으로 주도하게 된

24) 김윤수, 『한국현대회화사』(한국일보사; 청춘문고, 1975, 162~170쪽)와 이경성, 『한국근대미술사 연구』(동화출판사, 1974, 70~78쪽)를 참고할 것.
25) 이규일, 『뒤집어본 한국미술』(시공사, 1993, 171~184쪽)에 이 사건을 자세히 기록하고 있다.

배경이 무엇보다 정치적 상황에 있었음은 두말할 나위도 없다.

이러한 정치적·사회적 환경 속에서 미술문화인들은 많은 단체들을 만들어냈지만 자신들의 철저한 예술관과 이념에 따라 결성되었다기보다는, 일시적 정치성향 혹은 사회적 시류에 편승하여 이리저리 움직였다는 비판을 면할 수 없다. 그것은 단체의 임원과 참가자들의 명단[26]을 살펴보면 알 수 있다. 그리고 각 단체들의 강령을 살펴보면 당시의 현실적 상황에 적합하지 않은 주장과 불합리한 요소를 지니고 있었다는 것이다. 즉 조선미술협회의 정치 불간섭과 엄정 중립은 당시의 상황을 무시한 현실도피이며, 무사안일한 자세의 표본이며, 일제 식민지문화 정책의 수용으로 만들어진 영향력을 그대로 고수하려는 것이었다. 그리고 이러한 태도는 미술문화의 독자적 향상이라는 편협한 시각을 만들어내고 만 것이다. 이는 다시 말하면 일제 강점기 '예술지상주의'의 또 다른 표현이기 때문이다.

조선미술가동맹은 민족미술의 건설은 진정한 민족주의 국가건설이 없이는 불가능하다는 인식을 가지고 일본 식민지문화 잔재 청소와 국수주의 퇴폐예술 사조의 배격, 민족미술의 신건설 등을 내세웠으나, 이 역시 실질적이고도 현실적 의미에서 일제 식민지문화에 길든 미술을 구제하는 것보다는 정치이념에 우선한 강령이라고 할 수 있다. 조선조형예술동맹 역시 신세대 미술의 건설을 기한다는 주장 이외에 조선미술가동맹과 비슷한 문제점을 지니고 있었던 것이다.

이러한 당면 과제를 뒤로한 채 여전히 '순수예술주의'를 내세운 활동들도 있다. 즉 순수창작이념을 표방한 집단의 출현이 그것이다. 즉 조선미술가

26) 각 단체의 임원구성 및 참여작가 명단은 최열, 「해방공간의 미술연표」, 『계간미술』 44호, 1987 겨울, 62~72쪽; 『한국예술지』 권1, 대한민국예술원, 1966, 225~243쪽 참고.

동맹의 정치성향에 불안을 느끼고 이를 배제하기 위하여 나타난 조선미술문화협회가 그것이고, 순수창작단체를 표방하고 나선 신사실파가 그것이다. 이러한 경향은 "무슨 주의나 단체의 활동보다는 오늘날의 작가에게는 좀더 각기 개성에 충실함으로써 자기 작품세계를 구성하는 진실이 필요하다"[27] 라는 식의 '순수예술주의론'을 들고 나온 것이다.[28]

결국, 해방공간에 있어서 미술계는 한국현대미술에 새로운 모습을 추구하려는 행동과 선언은 있었으나 그것은 현실적 실천력을 얻지 못하고 실패했다. 그렇다고 전혀 의미가 없는 것은 아니다. 무엇보다 우리에게 필요한 것은 자주적인 민족의식이 들어 있는 예술이 필요하다는 자각을 깊게 각인시켰다는 점에서 그렇다는 것이다. 그러나 그 역시 현실적으로 드러나지 못하고 말았다.

27) 남관, 「작화정신의 요망」, 『경향신문』, 1948. 1. 1.
28) 이러한 경향의 글로는 이인성, 「중대한 전환기」(『자유신문』, 1948. 1. 5); 박고석, 「미술문화전을 보고」(『경향신문』, 1948. 11. 24); 구본웅, 「겨레미술을 널리 말함」(『조선일보』, 1949. 2. 1); 심형구, 「미술」(『민족문화』, 1949. 9) 등이 있다.

II. 《국전》과 한국전쟁 그리고 또 《국전》

1. 관전: 《국전》의 시작

1947년 2월 12일 전국문화단체총연합회에 조선미술협회가 발기인 단체로 참여하여 고희동이 회장으로 취임하게 되었다. 이어 미군정은 조선미술협회에 남산회관을 불하하여 '조선미술연구원'을 개설하는 등, 미술계는 점차 우익 진영으로 정리된다. 이어서 정부수립 직후인 1948년 9월 10일에 조선미술협회를 대한미술협회로 개칭하는 반면에, 조선미술동맹은 활동을 중지하게 되면서 표면상으로 좌우 이념대립은 사라지게 된다.

이러한 일련의 사태에 대한 종말은 또 다른 새로운 차원의 문제로 시작된다. 그것은 바로 1949년 9월 22일 문교부 고시1호에 의해 창설된 《대한민국미술전람회》(이하 《국전》)[29]이다. 해방공간에서의 정치적 이념공방이 점차 우익으로 정리되면서 일어난 문제였다. 《국전》이라는 관전은 일제 식민지문화 잔재의 청산과 민족미술의 수립이라는 절대명제 대신에, 보신과 입신을 위해 세력을 형성하여, 세속적인 명제를 달성하기 위한 도구로 전락함으로써 일어난 문제인 것이다. 따라서 《국전》이 우리나라의 건전한 미술 아카데미즘을 형성하고, 미술문화의 튼튼한 기초를 만드는 역할을 다하지 못함으

29) 《국전》에 대한 객관적 자료는 『국전30년』(한국근대미술연구소 편, 수문서관, 1981) 참고.

로써 이 문제는 더욱 확대되어 갔다. 또 《국전》은 미술문화의 축제가 아니라 정치적 목적에 이용당하는, 그래서 매번 《국전》의 심사가 끝나기가 무섭게 각 신문에서 대서특필되었다. 이는 당시의 일반적·사회적 문화능력 수준과 전혀 어긋난 문화현상을 만들어내고 만 것이다.

《국전》의 창설 목적은 《국전》 운영규정 제2조에 '본회는 우리나라 미술의 발전향상을 도모하기 위하여 매년 이를 개최한다'라고 되어 있으나 현실적 목적은 따로 있었다. 이경성(李慶成)은 이를 이렇게 파악하고 있다. "정부가 수립되고 그때까지 방향을 못 잡고 있었던 전체 미술인에게 정치적인 신념과 더불어 국가적인 보호와 육성을 주자는 데 있었다. 말하자면 조선미술협회 산하에 있었던 우익계 미술인들은 행동면에서 늘 급진적인 좌익계 미술인들에게 이니시에이티브를 빼앗기고 또 정치와의 무관을 선언한 작가들도 무의식중에 좌익계에 이용당하는 결과가 되었기 때문이다. 이같은 미술정책의 공백을 메우고 민주 진영의 미술인들에게 그들의 거점을 제공한 것이 곧 국전이다."[30] 즉 《국전》의 출발은 우리나라 미술의 발전향상이라는 그럴듯한 표면상의 목적 속에 민주 진영의 미술인들에게 정치적 보호와 혜택을 주기 위한 정치적 배려 내지 의도를 출발부터 숨기고 있었던 것이다.

이렇게 시작된 제1회 《국전》을 이경성은 또 이렇게 평가하고 있다. "제1회 국전은 자연 반일적(反日的)인 것을 그 첫째 과제로 내세웠다. 그러나 사실에 있어서는 소위 선전에서 추천이나 참여를 지낸 몇몇 작가를 심사위원으로 받아들이는 것을 거부했을 뿐 작품의 성격이나 착상은 구태를 벗어나지 못했다. … 전체의 분위기는 솔직히 말해서 선전의 연장선상에 있었다고

30) 이경성, 「국전의 이력과 문제점」, 『사상계』, 1968. 11, 243쪽.

해도 좋을 만큼 독자적인 것은 거의 없었다."[31] 또한 《국전》은 《선전》의 운영 규정과 성격을 그대로 답습하고 있다는 사실을 지적하고 있는 것이다.[32] 《국전》을 10회 이상 겪은 뒤에 나온 이경성의 이러한 평가는 그동안 《국전》을 둘러싼 여러 가지 문제점이 이미 충분히 파악되었기 때문에 비판적인 시각으로 쓰여졌다고도 할 수 있다.

사실, 1949년 제1회 《국전》 심사위원 명단이 발표된 직후에 나온 글을 살펴보면 《국전》에 대한 전망은 그렇게 비판적인 것만은 아니다. 《국전》에 대한 당시의 기대가 잘 나타난 남관(南寬)의 「국전과 화가」[33]에서는 《국전》의 의의를 아주 소박하게 피력하고 있다. "거국적인 전람회가 꼭 있어 주기를 희망하여 오던 중 이번 국전의 기도를 보아 이를 찬성하는 것이다. 그 이유란 단순하다. 이 나라 화단의 전 작가의 작품을 일당에 진열해 보았으면 하였기 때문이다. … 그 자칭 대가연 하던 사람도 자기의 실력을 정확히 판단할 수 있는 좋은 기회가 될 것이라고 믿는다. 또 일면에서는 관전을 반박하는 재야 단체도 자연히 나타날 것이다. 이러는 가운데 민족미술의 점차 발전이 있을 것을 생각해 볼 때 이번 국전의 역할은 진정한 의미에서 크다고 할 것이다." 물론 심사위원 선정에 대한 우려를 표명하고 있기는 하지만 《국전》이 존재함으로써 우리나라의 미술구조는 더욱 튼튼해지리라는 예상을 하고 있는 것

31) 이경성, 「국전년대기」, 『신세계』, 1962. 11.(『현대한국미술의 상황』, 일지사, 1976, 197~198쪽 재수록.)
32) 《선전》과 《국전》의 운영규정에 관한 것은 이경성의 「국전의 이력과 문제점」(『사상계』, 1968. 11, 242~288쪽); 원동석, 「한국아카데미즘과 관전의 허상」(『계간미술』 27호, 1983 가을, 69~76쪽); 이태호, 「관전의 권위, 그 양지와 음지」(『계간미술』 34호, 1985 여름, 55~56쪽) 등을 참고할 것.
33) 남관, 「국전과 화가」, 『민성』, 1949. 10.(『미술평단』 33호, 한국미술평론가협회, 1994 여름, 42쪽 재수록.)

제1회 《국전》 때 풍기문란으로 철거된
김흥수의 〈나부군상〉

이다. 그러나 이러한 소박한 기대는 그의 말대로 재야단체가 등장하는 계기
는 마련해 주었지만,《국전》 자체가 가진 모순은 제1회부터 드러나기 시작한
다.

> 옥신각신 파란 속에서 20여 일의 회기를 화 없이 지낸 것은 제1회 국전으로서는
> 성과였다고 볼 수 있다. … 그러나 노장 심사원들의 무성의한 태도에는 경탄을 금
> 할 수 없었고 추천급들의 성의 있는 출품으로서 겨우 국전의 명목을 세웠다고 볼
> 수 있다. 국전을 좀더 성과 있게 만들려면 대다수의 중견층을 다량으로 포섭하였
> 더라면 많은 역작이 반입되었으리라고 믿으며 … 동양화실의 사제지간의 단일색
> 과 모방전은 차마 눈을 뜨고 볼 수 없는 형편이었다.[34]

34)『동아일보』의 「기축화단회고(己丑畵壇回顧)」 기사로 이구열, 「국전은 왜 해마다 말썽인
가」, 『사상계』, 1967. 10, 232쪽에서 재인용.

이 신문기사는 8·15광복이 얼마나 갑자기 찾아왔는가에 대한 증거이기도 하다. 즉 갑작스러운 광복이라는 말은 광복이 되고 수년이나 흘렀지만, 우리의 정체성과 우리 문화에 대한 확고한 방향 설정을 여전히 못하고 있었다는 사실을 엿볼 수 있기 때문이다. '유화'라는 재료로 그림을 그리는 방법이 1910년경부터 도입되었으니 대략 40여 년이 지났는데도 여전히 일본 식민지문화가 만들어낸 미술문화 이념과 관념은 변화하지 않았다. 그리고 광복이 되었지만 여전히 미술계는 광복 이전의 작업태도를 버리지 못하고 시대적 역사의식과 작가의식이 생성되지 못했다는 증거이기도 하다.

이러한 비판적인 분위기에도 불구하고 제1회 《국전》에 관한 또 다른 신문보도는 참으로 권력지향형 표본이라고 할 수밖에 없다. "제1회 미술전람회가 경복궁미술관에서 막을 열어 이 대통령과 동부인이 이 전람회를 관람하였으며 작품마다 전문적인 평을 하여 심사위원 일동을 감격케 하였다. 특히 그 수준에 있어서는 과거에는 보지 못하였던 걸작들이 많아 경악한 생각을 금치 못하게 하였을 뿐 아니라, 세계수준을 능가할 자신을 새삼스럽게 느끼며 과거 가시덤불 같은 혹독했던 환경 속에서 연마의 길을 생각할 때 오직 그들의 숭고한 열정에 뜨거운 감격을 느꼈다."[35]

이처럼 《국전》은 정치적으로 이용당할 수밖에 없는 구조적 모순 속에서 수많은 문제를 스스로 껴안고 출발한 관전이었다. 그것은 일제 식민지문화의 전형이었던 《선전》의 모습을 그대로 모방했다는 사실에서부터, 예술이 정치권력의 유지에 이용당하고 이를 위해 적극적으로 언론을 이용했던 사실, 여기에 소위 미술인들의 권위의식과 파벌의식 등이 빚어낸 하나의 총체

35) 당시의 『평화일보』 기사. 원동석, 「국전30년의 실태와 성과」, 『계간미술』 12호, 1979 겨울, 91~92쪽에서 재인용.

적인 모순덩어리였던 것이다. 결국 1981년 30회를 마지막으로 민간에 이양
될 때까지 《국전》은 수많은 이야기를 만들어낸다. 오죽하면 「국전여화(國展
餘話)」[36]라는 제목으로 일간지에서 시리즈 기사로 다룰 정도였으니, 《국전》
은 사회면에서도, 문화 부분에서도 블랙코미디를 만들어내는 근원지였다.

2. 한국전쟁과 전쟁미술

1950년 6월 25일. 한국현대사 최대 비극인 전쟁이 일어난 날이다. 이 전쟁
은 무엇보다 사회구조의 인위적 파괴로 말미암아 한국전쟁 이전과 이후, 우
리 삶의 구조와 태도를 확연하게 바꾸어 놓는 원인이 되었다. 사회구조의 변
화요인 즉 지리적, 생물적, 경제적, 문화적 요인의 변화속도에 비해서 인간
의 파괴적인 행위의 산물인 전쟁에 의한 그 변화는 상상할 수 없을 정도로 빠
르게 나타났다. 이러한 속도의 원인은 무엇보다 생존을 위한 인구이동이다.
이러한 인구이동의 결과는 각 지역의 지역성과 그 지역인들의 의식에 충격
을 주었다. 따라서 갖가지 새로운 사회현상을 만들어내게 하는 한편, 한국전
쟁은 세계 각국의 참전으로 인한 외부문화의 직접적인 영향으로 이러한 변
화의 속도를 앞당겼던 것이다.

그럼에도 불구하고 한국전쟁은 미술문화에 영향을 주지 않았다. 좀더 정
확하게 말하면 이 시기에 제작된 작품에서는 전쟁의 영향을 찾아낼 수 없다
는 평가이다. 1950년부터 1953년 서울 환도까지 시기의 작품들을 중심으로
한 글에서도 대부분 이러한 주장을 피력하고 있다. 『월간미술』의 「한국미술

36) 『경향신문』, 1962. 10. 16~10. 23. 5회 연재.

과 6·25」,[37]라는 특집에 실린 이일(李逸)과 윤범모(尹凡牟)의 글에서도 이러한 주장을 엿볼 수 있는데, 이일은 "적어도 1950년대 말까지 구조적으로나 풍토적으로, 그리고 미술사조라는 차원에서 미술에 아무런 직접적인 영향을 미친 것으로 보이지 않는다"[38]라고 하고, 윤범모는 「우리에게 전쟁미술은 있는가」[39]라고 하여 부정적인 시각을 강하게 드러낸다. 이러한 시각은 전쟁 기간 중에 발표된 글에서도 보인다. "과연 전쟁화가 우리의 현실로서 가능한가. 이 명제에 대하여 한국전쟁 후 10회에 달하는 종군화가단체 작품전에서 보여 준 해답은 지극히 비관적인 것이었다"[40]라고 이경성은 말하고 있다.

이러한 당시의 전시평에서도 전쟁과 미술이 얼마나 분리되어 있었는가 하는 사실을 알 수 있게 한다. 이는 작가들이 현실의식을 자각하지 못하고 있었다는 사실을 반증하기도 한다. 해방공간에서 이념대립에 의한 의식은 있었지만, 시대의 역사의식과 작가의식의 결여가 한국전쟁 속에서도 여전히 지속되고 있는 것이다.

강인한 인간이 자태를 감추고 약하디 약한 인간성만이 내일 없는 공간을 방황하고 있다. 그렇다고 피하려야 피할 수 없는 시대적 고심이 흐르는 것도 아니다. 구태여 찾으면 위축된 시정신이 막막한 광야에서 홀로 흐느껴 울고 있었다. 우울한 오후의 오피스 같은 회장을 나선다.[41]

37) 「한국미술과 6·25」, 『월간미술』, 1989, 61~76쪽에 당시 전시기록 및 화보 등이 있다.
38) 앞의 책, 70쪽.
39) 앞의 책, 72~76쪽.
40) 이경성, 「전시미술의 과제」, 『서울신문』, 1953. 2. 22.(『현대한국미술의 상황』, 일지사, 1976, 12쪽 재수록.)
41) 이경성, 「우울한 오후의 생리」, 『민주일보』, 1951. 9. 26.(앞의 책, 11쪽 재수록.)

이러한 사실은 한국미술이 여전히 일제 강점기에 형성된 미술관 혹은 예술관을 벗어나지 못하고 있음을 증명한다. 이러한 시각은 서구미술이 만들어낸 시각의 틀을 벗어나지 못한 눈이라는 비판을 받을지도 모른다. 그러나 미술이 오직 미술 자체로만 존재해야 한다는 예술지상주의는 찬성할 수 없다. 오히려 자신이 처한 시대의 시대의식과 역사의식의 자각은 전통적인 우리의 미의식 내지 미적인 감각에서 더욱 더 발휘될 수 있었다. 그것은 지난 수많은 사실에서 증명된다. 고구려 고분벽화, 고려의 대장경, 조선의 임진왜란 이후의 문화사업 등이 그것이다. 그럼에도 불구하고 우리가 겪을 수 있는 공통적인 최악의 상황을 외면하게 만든 원인은 일제의 문화정치라는 미명 아래 형성된 미술관이라고 할 수밖에 없다. 그것을 증명하는 사실은 또 있다.

"1950년 9 · 28수복 후 서울 국립극장에서 서울의 거의 모든 미술인들이 모여 대한미협 산하에 결속할 것을 결의했다."[42] 이는 8 · 15광복 후 3일 만에 만들어진 조선미술건설본부에서 보여졌던 모습 그대로의 재현이었다. 이러한 결의는 대한미협에 양적인 팽창을 불러왔고, 그것으로 《국전》을 좌지우지하게 하는 권력기구가 되고 만 것이다. 또한 한국전쟁으로 다시 한번 한 단체로 결속되는 미술계는 완전히 일제 강점기의 행적을 불문하고 모두를 포용하는 포용력을 보이게 된다. "대한미협은 1951년 봄 드디어 과거를 물을 것 없이 화단의 온 힘을 결집해서 멀리는 1918년 6월 19일에 고희동 등의 주동으로 발족되었던 서화협회, 가깝게는 1945년 11월 7일 발족했던 조선미술협회의 법통을 잇는 실질적인 활동을 부산에서 시작하게 된 것이다."[43] 그러나 조선미술건설본부가 곧 여러 갈래로 찢어진 것처럼, 전쟁이 휴전에 들어

42) 최순우, 「해방이십년」 미술 ②, 『대한일보』, 1965. 5. 29.
43) 최순우, 앞의 글.

가자 대한미협 역시 그러한 전철을 밟게 된다.

소위 '일제 식민지문화 잔재 청산론'은 완전히 사라졌다. 적어도 표면적으로는 너와 나의 일치라는 결의를 통해 모든 과오는 삭제되었지만 그러나 일제 강점기에 형성된 미술이념은 영원히 한국미술계 깊숙이 존재하게 되는 길을 열어준 것이다. 결국 심각하게 아니 철저하게, 일제 강점기에 만들어졌던 미술문화에 대한 평가는 할 수 없게 되었다. 적어도 일제 강점기부터 활동하던 작가들은 자신들의 작업을 철저히 비판해 볼 수 있는 기회를 영원히 묻어 버린 것이다.

1953년 9월 환도 이후, 제2회 《국전》은 제1회 때 제외되었던 몇몇의 심사위원들이 소생한다. 이것은 바로 1950년 9월 서울 국립극장에서 있었던 대한미협의 결의에 따른 효과였다고 보아야 할 것이다.

3. 그리고 또 《국전》

1953년에 열린 제2회 역시 1회에 이어 심사위원 구성에 대한 불만으로 몇몇의 중견작가는 《국전》에 출품하기를 거부했다. 3회는 예산배정이 늦어서 한달 연기,[44] 그리고 급기야 제5회 《국전》 심사위원 구성으로 불거진 문제는 미술계를 양분시키고, 《국전》은 무기한 연기되는 사태를 만들어낸다. 《국전》이 미술문화 축제이며 선의의 경기장이 아니라 심사위원직을 둘러싼 암투와 상의 배분을 놓고 나눠주기와 상을 둘러싼 뒷거래를 서로 고발하는 그야말로 모순 덩어리 자체임을 증명하는 분쟁이 일어난 것이다.

44) 『조선일보』, 1954. 9. 18. 사설 참고.

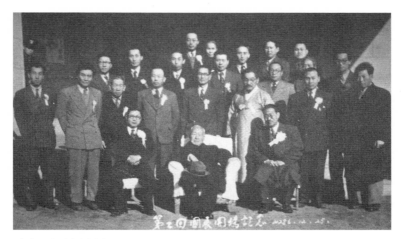

제2회 《국전》 개막 기념사진(1953. 12. 25)

　심사위원 구성 문제가 본격적으로 드러나기 시작한 것은 1954년에 설립된 예술원의 미술분과위원회가 심사위원 선정권을 갖게 되면서부터이다. 예술원은 1952년 임시수도 부산에서 만든 문화보호령, 문화인등록령, 양원선거령을 근거로 하여, 1954년 1월 24일 대통령령 제864호로 학·예술원 선거령이 공포되어 그해 3월 25일에 회원을 선출하였다. 여기에 문화인등록 때 (1952)에 미술인이 아니라는 이유로 대한미협에서 축출된 손재형(孫在馨)이 이 선거에서 임기 6년 회원으로 선출된 것이다. 또 당시 서울대학교 미술대학장이었던 장발(張勃) 역시 대한미협에서 미술인이 아니라고 받아 주지 않았지만 예술원 회원으로 손재형과 함께 선출된 것이다. 이들은 대한미협의 독주에 불만을 가질 수밖에 없었다.

　1954년 5월, 1955년 5월 대한미협 정기총회에서 회장 선출을 둘러싸고 일어난 일련의 사건을 빌미로 하여 장발과 손재형을 주축으로 1955년 5월 21일 창립총회를 열고 한국미술가협회(이하 한국미협)를 발족시켰던 것이다. 그래서 미술단체는 1948년 정부수립과 함께 대한미협으로 통일된 모습에서 다시 대한미협과 한국미협으로 양분되고, 이들의 다툼은 《국전》 심사위원 배

정부터 각 미협전의 개최에 대한 방해 등으로 나타난다. 이 사건은 결국《국전》의 주도권에 대한 집념이었으며, 결국 소위 '홍대파', '서울대파' 라는 미술계의 지역주의를 낳는 사건이 되고 말았다.[45]

1956년 제5회《국전》심사위원 선정을 두고, 문교부는 대한미협과 협의하던 예전의 관례를 깨고 예술원의 미술분과위원회에 심사위원 구성을 위촉했다. 바로 여기서 손재형과 장발은 당연히 대한미협의 세력을 배제하기 위해 심사위원을 한국미협에 유리하게 구성했다. 드디어 제5회《국전》심사위원이 발표되자 당시 대한미협의 최고위원이었던 도상봉(都相鳳)은 한국미협의 공작이라고 비난하면서『동아일보』에 제5회《국전》불참에 관한 해명서를 4단으로 광고했다.

… 대한미협은 제5회 국전 개최를 앞두고 문교부 미술행정의 맹점의 시정을 요구하여 건전한 국전 개최의 방안을 제언했다. 그런데 문교부장관은 대한미협의 진의를 받아들이지 않고 오히려 국전 분규의 책임전가를 꾀했기 때문에 부득이 '제5회 국전'을 '보이콧' 하지 않으면 안 되었다. 일부 미술인이 대한미협을 파괴할 목적으로 소위 한국미협을 결성하였다. 그렇듯 미술계를 분열시키고 미술문화향상을 방해한 한국미협 회원이 뜻깊은 국전에 참가하고 심지어는 심사원까지 된다는 것은 도저히 용납할 수 없는 일이다.[46]

이러한 사태에 대하여 김영주(金永周)는 "집단행동이란 작가정신의 반영

45) 이때의 상황은 이규일, 「국전여화(國展餘話) ④」, 『경향신문』, 1962. 10. 22.(『뒤집어본 한국미술』, 시공사, 1993, 25~34쪽 재수록) 참고.
46) 『동아일보』, 1956. 10. 5.

으로서 첫째로 행동이념이 이루어져야 하는 것이며, 다음엔, 이러한 반영이 사회참여를 꾀하고 행동의 표현을 대변해야 하며, 끝으로 집단—즉 단체를 통한 작가의 주장이 있어야 한다"[47]라고 말하면서, 대한미협은 1950년대 한국전쟁으로 말미암아 사상의 통일에 의해서 집단행동을 지향하는 것을 전제조건으로 이루어졌으며, 유파와 범주가 다른 미술인들을 아우르는 이념의 부재를 가지고 있었으며, 또 한국미협은 회원의 질에 관계없이 색다른 이념의 추구 없이 동상이몽격의 집단세력을 표방한 것이라면 이러한 사태의 책임이 있다고 주장한다. 즉, 김영주는 제5회 《국전》 때에 발생한 미술단체의 분열은 피할 수 없는 역사 과정으로 파악하고 있는 것이다. 즉 미술단체의 분열은 대한미협이 자신들의 예술이념을 실현하기 위해 모인 단체가 아니라 권력을 지향하는 성격을 내포했기 때문에 발생한 사건이라고 분석할 수 있는 것이다. 1956년 제5회 《국전》은 우여곡절 끝에 한 달 뒤 열리게 됐지만, 결국 대한미협과 한국미협은 1961년 5·16군사쿠데타로 인하여 발전적인 해체 이후 '한국미술협회'로 통합될 때까지 사사건건 시비를 만들어낸다.

《국전》은 해를 거듭할수록 관전으로서의 성격은 유명무실해지고 오직 몇몇 미술가 자신들의 세력을 유지 확대하기 위한 수단의 장으로 전락하고, 그 형태는 심사위원직의 쟁탈로 나타났다. 이러한 문제를 인식하고 1957년과 1961년 5·16군사쿠데타의 사회적 분위기에 편승하여 제도 개선을 시도했으나 여전히 문제를 제거하지 못했다. 오히려 《국전》을 둘러싼 온갖 잡음은 더욱 고착화되고 구조화되어 갔다. 따라서 《국전》에 출품된 작품수준을 의심하는 글 역시 매년 쏟아져 나왔다. 제4회 「전체수준은 여전」(배길기裵吉

47) 김영주, 「미술인의 양식에 호소함」, 『신미술』 2호, 1956. 11.(『미술평단』 38호, 한국미술평론가협회, 1995 가을, 36쪽에 재수록.)

基,『조선일보』, 1955. 11. 18), 제5회「역류하는 국전의 동양미술―추천작가들의 반성을 촉구한다―」(김청강金晴江, 『동아일보』, 1956. 12. 12~13), 제6회「선배의 도의를 찾자」(김은호, 『서울신문』, 1957. 6. ?), 최우석의 기사(『조선일보』, 1957. 10. 19) 등은 하나같이 《국전》의 심사위원에 대한 비난과 작품수준의 저조함을 비판하는 글이다. 그중에서 《국전》이 가져야 하는 성격과 작품수준에 신랄한 비판을 가한 방근택(方根澤)의 제7회 《국전》에 대한 평을 들어보자.

> … 국전이라는 것이 아직도 아카데미즘에 떠받쳐져 있지 못하고 있기 때문에 소위 전국적 공모전 형식을 통한 각 경향을 망라한 작품전시의 경기장과 같은 것으로 되어져 있는 것이다. … 그러나 아직도 이 아카데미즘의 형식이 다 이루어지지 못하여져 있다.
> 동양화에 있어서는 동양화의 현대적인 정형을 어떠한 경향의 것으로 두어야 할지를 모르고 있는 것 같다. … 다음에 양화에 있어서도 이러한 문제는 아직도 명확히 되어 있지 못하여 있음을 볼 수가 있다. … 도대체가 이번 전시장을 통해서 작품다운 작품이 없는 것이 아닌가, 이렇다할 건실한 완성미와 기운을 찾아볼 만한 작품이 없다.…[48]

방근택은 또 제9회 《국전》(1960)에 대해서는 「아카데미즘의 기준을 세우라」는 제목으로 《국전》이 일으키고 있는 문제를 제거하기 위해서 몇 가지 방안을 제시하고 있다. "먼저 국전은 국전대로의 보수적 아카데미즘 기준의 설

48) 방근택, 「아카데미상의 착각을 통한 현대화」, 『신미술』, 1958. 11, 17쪽.

정을 해야 하며 둘째, 이 기준 외에 있는 작가(추상주의와 아카데미즘 중간에 있는 독립전으로) 자기네끼리의 공모전을 준비해야 한다. 셋째, 그래서 모던·아트진의 협동을 얻은 전 미술계의 연합체 결성을 실현시켜 넷째, 문교부—예술원의 관료주의화에서부터 미술을 건져내야 한다."[49] 이보다 앞서「국전은 개혁되어야 한다」[50]라는 글에서 같은 주장을 하고 있다. 이같은 주장은 방근택만이 아니라, 4·19 이후 당시 사회적 분위기를 반영하는 것처럼 《국전》에 대한 비판의 목소리는 더욱 높아만 갔다. 당시『동아일보』는 미술계 인사에게 설문조사를 하여「국전은 개혁되어야 한다」[51]라는 제목으로 기사를 게재하면서, "4·19 이전 매년 국전이 열릴 때마다 그 기구의 모순성과 특히 심사위원 선정을 둘러싸고 많은 물의를 일으켰다. … 이제 4·19민주혁명이 완성되어 제2공화국 수립을 앞둔 제9회 국전을 앞두고 가장 민주적인 방안을 수집해 보고자 본지는 다음과 같은 설문을 받아 게재하기로 하였다." 그러나 이러한 목소리도 곧 이봉상(李鳳商)의「국전은 의의를 잃었다」[52]라는 글에서 무위로 돌아갔음을 알 수 있다. 열렬한 사회적 요구에도 불구하고 《국전》의 구태의연한 아성은 허물어지지 않았던 것이다.

1961년 5·16군사쿠데타라는 커다란 사회적 변혁을 겪은 《국전》은 지금까지와 달리 《국전》 심사위원 구성에 획기적인 변화를 꾀하고자 한다. 그러나 이러한 기운도 실패하여 《국전》이 가지고 있었던 구습과 권위주의적 모습은 다시 살아나고 말았다.[53] 이후부터는 《국전》에 대한 사회적 관심과 열

49) 방근택,「아카데미즘의 기준을 세우라」,『한국일보』, 1960. 10. ?.
50) 방근택,『조선일보』, 1960. 9. 24.
51)『동아일보』, 1967. 7. 22.
52) 이봉상,「국전은 의의를 잃었다—퇴폐적인 방향을 지양하라—」,『동아일보』, 1960. 10. 13.

기가 약간은 시들해진 감도 있지만 여전히《국전》은 국전이었다.

따라서《국전》에 대한 비판과 개선을 요구하는 목소리는 끊이질 않았다. 추상을 받아들이고 추상과 구상을 분리해서《국전》을 실시하자는 주장,[54] 《국전》의 성격을 보다 보수적 즉 아카데미즘의 산실로 인정하고 그 운영을 보다 투명하게 하면 자연스럽게《국전》에 대항하는 또 다른 세력, 즉 재야작가들이 성장할 수 있는 풍토가 되리라는 주장[55]도 나오게 된다. 물론 여기에 《국전》의 무용론 내지는 폐지론도 등장한다. 이러한 주장 가운데서도 이경성은 결국《국전》은 심사위원 선정을 둘러싼 문제임을 신랄하게 비판하면서[56] 《국전》의 문제점을 하나하나 명확하게 지적한다. "심사위원 선정을 에워싼 잡음, 상의 배정, 파벌은 살아 있다, 낡은 것과 새로운 것의 대결, 문공부의 약체성, 국전은 지나치게 비대해졌다, 국전과 현대미술관의 분리" 등 일곱 가지로 언급하면서, 올바른 미술정책을 수립하여《국전》신화를 없애는 데 노력해야 한다고 주장한다.[57]

4.《국전》이 키운 반국전 세력의 등장

《국전》은 1949년에 시작되어 1981년 제30회를 마지막으로 민간기구로 이

53) 이 과정에 대한 것은 이구열의 「국전은 왜 해마다 말썽인가」(『신동아』, 1967. 10) 중에서 '5·16재출발기운도 일순' (236~238쪽) 을 참고할 것.
54) 박서보의 「국전은 개인전이 아니다」(『세대』, 세대사, 1963. 12, 316~319쪽), 「국전의 검은 백서」(『월간중앙』, 중앙일보사, 1968. 11, 304~315쪽)을 참고할 것.
55) 이일의 「국전의 비현실화」(『세대』, 1966. 12, 244~247쪽)과 「국전의 어제와 오늘」(『세대』, 1970. 10, 286~296쪽)을 참고할 것.
56) 이경성, 「국전의 이력과 문제점」, 『사상계』, 1968. 11, 242~248쪽.
57) 이경성, 「국전의 정체와 행방」, 『사상계』, 1969. 11, 258~264쪽.

양될 때까지 수많은 문제를 불러일으키고 한편으로는 한국미술계에 지대한 영향을 미쳐 왔다. 하긴 그 지대한 영향으로 말미암아 폐단과 폐해가 나타났다고 해야 할 것이다. 그렇다고 해서《국전》이 1950년대부터 1960년대를 거쳐 1970년대까지 한국미술계의 중심에 있었다는 것은 부정할 수 없다.

1948년에 대한민국 정부가 수립되고 미술문화계의 사상적 대립은 일단 우익으로 승리를 맺었다. 이는 곧 눈앞에 있었던 문제가 갑자기 사라진 것이다. 그 공백은 즉 이념대립이 사라진 공백을 일제 식민지문화 잔재 청산을 위한《국전》심사위원 선정을 통하여 시도하였지만 그것은 곧 없었던 일이 되고 말았다. 그 이유는 앞에서도 언급하였던 것처럼 한국전쟁이라는 최대 민족비극에서 살아 남았다는 안도로 전후의 모든 미술인들이 대한미협 아래 일치 단결하기로 결의했기 때문이다. 그래서 정작 중요했던 일제 식민지문화 잔재에 대한 의식은 희박하게 되고, 더욱이 한국전쟁으로 인하여 좌익에 대한 평가는 이미 내려진바, 1950년대 초반의 미술계는 오직《국전》이 최대의 중심으로 자리잡을 수밖에 없었다. 따라서 좌우 대립의 소멸, 일제 식민지문화 잔재에 대한 희박한 의식은《국전》을 통하여 새로운 대립 양상을 만들어낸다. 즉 아카데미와 아방가르드, 보수와 신진, 수구와 전위라고 불리는 대립 양상이 전개되기 시작한 것이다.

《국전》이 관전으로 등장하면서 자연히 미술계에는《국전》에 반대하는 세력이 등장하게 되었고 그들은 소위 아카데미즘 양식을 거부하는 것으로부터 출발했다. 이러한 세력이 본격적으로 등장하게 된 것은 1950년 말, 즉 전쟁중에 혹은 전쟁 직후에 대학을 졸업하고 나온 신진세력으로서 화가로서의 입지가 전무했던 이들이었다. 이들은 당연히 자신들의 입지를 세우기 위해 자신들에 의해, 자신들만을 위한, 자신들의 그림이 필요했던 것이다. 그래서 그들은《국전》에 반기를 들고 등장하였다. 이러한 상황은 곧 관전인《국전》

이 만들어낸 가장 중요하면서 커다란 영향이었다. 《국전》이 자신들을 반대하는 세력을 역설적으로 양성한 것이다. 그리고 《국전》이 만들어낸 또 하나의 현상은 바로 미술계를 사실(寫實), 구상(具象), 추상(抽象)으로 분류하는 시각이다.

그 당시의 미술계에 대하여 최순우(崔淳雨)는 "50년대 말 서울화단은 추상미술과 현대조형의 새로운 표현을 모색하는 모더니스트(구상)들에 의하여 대세가 움직여 가는 듯하다"[58]고 말하고 김영주는 "좌우의 싸움에서 시작한 집단의 습성은 인위의 층계와 감정의 벽을 만들었다. 사실과 구상의 대립은 구상과 추상의 대립으로 발전했고, 이제 이런 시간의 낭비도 지나가 버렸다"[59]고 파악하였다. 방근택은 이러한 시각을 더욱 확고하게 말하고 있다. "…그것은(국전) 어느 나라에 있어서나 그 나라의 정통에 입각한 보수적인 사실주의가 아카데미즘을 형성하여서 국내 종합전에 있어서 그들이 중심이 되어 소위 국전풍의 사실적 보수미술이 기준이 되는 것이다. … 그동안 하나의 서자를 낳게 되었으니 그것이 오늘에도 국전 화풍의 절반을 차지하고 있는 소위 구상(반추상)의 화풍이다."[60] 당시의 미술계를 재단하는 이러한 시각은 분명히 《국전》과 반국전의 세력을 염두에 둔 분석이라고 할 수 있다.

이러한 상황은 결국 사회가 점차 안정되고, 외국으로부터 조금씩 들어오는 최신 미술정보를 접하면서부터 점차 심화되어 간다. 이러한 현상을 부추긴 것은 무엇보다 작가들의 외국 유학이었다. 그것도 일본이 아닌 프랑스로 떠났는데, 1954년 9월 남관의 '도불전(渡佛展)'을 시작으로 10월에는 김흥수

58) 최순우, 「해방이십년」 미술 ⑤, 『대한일보』, 1965. 6. 8.
59) 김영주, 「전통의 재발견과 미의식의 자각」 20년 유감②, 『조선일보』, 1965. 8. 12.
60) 방근택, 「미술행정의 난맥상」, 『신동아』, 1967. 6, 217쪽.

(金興洙)가 '도불전'을 열었던 것이다. 1956년 2월에는 김환기가, 그리고 1961년까지 이응노(李應魯), 권옥연(權玉淵), 손동진(孫東鎭), 나희균(羅喜均), 이세득(李世得), 함대정(咸大正), 장두건(張斗建), 변종하(卞鍾夏), 한묵(韓默), 문신(文信), 김종하 등이 프랑스로 유학을 떠났다. 이 당시의 상황을 최순우는 "세계 현대조형의 넓은 무대로 열려진 이러한 새 창구의 작용과 아울러 매스컴을 통한 서구화단의 풍조가 재빨리 서울에 침투해서 과거 반세기 동안 일본화풍의 그늘 밑에서 자라난 우리 화단은 비로소 그 그늘에서 혼자걸음으로 벗어나기 시작했던 것이다"[61]라고 설명하고 있다.

결국 1961년 5 · 16군사쿠데타 이래《국전》세력은 구상으로, 신진세력은 추상으로 양분하게 되는 상황을 맞이하게 된 것이다. 즉 해방공간의 좌우 이념대립이 사라진 자리에 구상과 추상의 대립이 그 자리를 메운 것이다. 뒤에서 언급하게 되겠지만, 결국 1950년대 말 1960년대 초의 미술계는 추상이냐 구상이냐를 놓고 마치 내가 힘이 더 세다고 우격다짐하는 아이들 다툼처럼 나타난다. 문화의 우열을 논하려는 것처럼 미술도 그 우열을 나누려 하는 있을 수 없는 일이 벌어진 것이다.

그리고 점차 전위부대라고 말하여지는 추상미술가들이 세력다툼에서 승리하고, 따라서 1960년대 미술계를 지배하면서 또 하나의 획일화를 지향하게 된다. 그것은 '미술은 곧 추상이다' 라는 도식의 성립이 바로 그것이다.

61) 최순우, 「해방이십년」 미술 ④, 『대한일보』, 1965. 6. 5.

III. 사실과 구상에서 추상(앵포르멜)으로

1. 해방 후 세대의 그림: 앵포르멜

한국 현대미술의 출발(흔히들)로 불리는 앵포르멜이라는 미술운동의 첫 모습을 1958년 5월 25일 『한국일보』는 제3회[62] 《현대전》[63]의 지상전시회[64]라는 제목으로 게재했다. 같은 신문 5월 20일자에는 이경성의 평이 실렸는데, "그들의 현재의 위도는 그들은 환상과 현상의 중간지대에서 불안한 자세로 고심하고 모색하고 있는 것이 아닐까. 그들의 환상은 확실히 아름답다. 그러나 그들의 형상은 그것을 뒷받침하기에는 너무나 빈약하다. … 그러면 오늘날 그들이 우리에게 고백한 예술적 주장은 과연 무엇이었을까"라면서 《현대전》의 평[65]을 시작한다. 그의 글에서 각 작가에 대한 언급을 그대로 옮겨보자.

[62] 출품작 수는 이철 7점, 이응노 4점, 전상수 5점, 김서봉 3점, 김청관 7점, 나병재 4점, 장성순 7점, 하인두 4점, 박서보 7점, 조동훈 7점, 김창열 7점으로 당시 리플릿에 기재되어 있으나 작품은 거의 소재불명이고 사진으로만 10여 점이 남아 있다.

[63] 이 전시를 통상 '현대미협전'으로 부르고 있으나 정확하게는 1회는 '제1회 현대미술가협회전'이었으며, 2회부터 '현대전'으로 바꾸어 전시를 열었다. 또 현대미술협회가 아니라 정확히는 현대미술가협회이다. 이 전시의 개최장소와 기간 및 참가작가의 명단은 김달진, 『바로보는 한국의 현대미술』, 도서출판 발언, 1995, 355~357쪽을 참고할 것.

[64] 작품 사진은 비록 4점만 실려 있고 출품작가들의 간단한 이력과 출품작 수, 간단한 평을 곁들인 기사이지만 3회 《현대전》의 모습을 온전히 파악할 수 있는 유일한 기사이다.

서보(栖甫, 박서보)의 조형세계는 어느덧 절망의 광야에서 비형상의 세계로 이입하였다. 그것은 그가 시대정신에 충실하려 하였기 때문에 도달한 것인지 또는 조형적 탐구에 필연으로 이루어진 대가인지는 모르겠다. 문제는 그가 비형상회화를 그렸다는 사실 속에 있다. … 그러나 그의 마티에르는 약간 투명하였고 서정이 깃들어 있었다. 〈繪 No.1〉에서 보여 준 시대의 소음을 선조와 유동 속에서 포착하려는 비합리적 태도는 그것이 비록 구미 각국에서 시도하는 선례가 있다손 치더라도 그것을 우리들의 생활 속에까지 적용시켜 보려는 모험심리는 인정하여야만되겠고 〈繪 No.2〉에서 시험한 자연 형태를 한꺼풀 안에다 내포시키면서 면적으로 미를 가설하려는 의도도 알아듣겠다.

청관(青罐, 김청관)의 경우도 마찬가지로 비형상의 세계로 옮기었다. 그러나 서보에 비해 청관의 고뇌는 더욱 더 컸다. 자기를 학대하고 미를 학대하여 온갖 미적 폭력을 자행함으로써 슬픈 유산을 잊으려고 몸부림친다. 선도 면도 형태도 거부하여 오직 생성하는 유동만으로 미를 창조하려 하였다. 그러기에 화면에는 일체의 전통적인 것이나 조화나 합리가 없다. 있는 것은 신음과 고뇌와 탐구뿐이다. 〈작품 6〉은 이같은 비극적 표상이 충만되었다. 환상과 형상에 끼여 스스로 자기를 파괴시키는 그의 성실과 용기가 보인다.

창열(昌烈, 김창열)의 화면에도 고통만이 늘어간다. 그러면서도 그의 공간의 의

65) 이경성은 1회 「미를 극복하는 힘」(『조선일보』, 1957. 5. 9), 2회 「미의 유목민」(『연합신문』, 1957. 12. 18), 3회 「환상과 형상」(『한국일보』, 1958. 5. 20), 4회 「미의 전투부대」(『연합신문』, 1958. 12. 8), 6회 「미지에의 도전」(『동아일보』, 1960. 12. 14)을 남기고 있다. 5회 「현대미의 표정」(『조선일보』, 1961. 4. 8~9), 7회(아마도 61년 《연립전》) 「독창적인 현대의 표현(정)」(『조선일보』, 1963. 4. 16)도 《현대전》에 대한 평(「한국추상회화 10년」, 『공간』, 1967. 12, 85쪽)으로 언급하고 있으나, 실제로는 조선일보사 주최 《현대작가초대전》에 5회(『현대한국미술의 상황』, 일지사, 1976, 175쪽에 재수록)와 7회에 대한 평을 착각한 듯하다.

미를 저버리지 않고 색가의 귀중함을 고이 간직한다. 그가 표현하고 있는 강렬한 인간의 체취는 그의 작품에 무게를 주는 동시에 혼탁도 준다. 협소한 것을 극도로 싫어하며 거대한 것을 동경하고 있다.

성순(成旬, 장성순)은 피부감각적인 위도에서 환상을 정착하려 무척 애를 쓰고 있다. 만들어진 우연 속에서 효과를 바랐고 투명해지려고 노력하였다. 〈작품 6, 돌에서〉는 비교적 성공한 작품이라 하겠다.

양로(亮魯, 이양로)의 비애는 좀처럼 작품에서 사라지지 않는다. 그의 페시미즘은 늘 제작에 따라다니는 모양이다. 그렇다고 그것이 작품에 어느 가치를 부여하는 것도 아니다. 그의 작품은 전에 비해 전진도 후퇴도 없다. 〈두 사람〉은 몹시 관조적이었으나 조형의 논리가 희박하다.

병재(丙宰, 나병재)는 강인한 체질의 소유자이다. 그의 화면에는 이상한 정감이 감돌고 있다. 지각이 폭파되어 대지의 뇌가 분출한다. 그리하여 지구는 또다시 우주창성의 상태로 돌아간다. 끈기와 지열과 이상이 그 불안을 위무한다. 〈이상한 풍경 A〉, 〈이상한 풍경 B〉 모두 어느 분위기를 조성하고 있다.

상수(相秀, 전상수)는 물체를 분해하는 데 너무나 의식과잉이었고 색채에 생소한 점이 눈에 띈다.

동훈(東薰, 조동훈) 역시 형태감각에는 비교적 안심할 수 있으나 색채에 난점이 있었고 인두의 조형에는 무리가 많다. 서봉(瑞鳳, 김서봉)은 쉽사리 자기를 노출하려 하지 않고 매우 조심스러운 표정을 하고 있다. 〈풍경〉은 초현실주의적 분위기를 방출시키나 결과적으로 무대장치에 가까운 효과를 이룩하였다.

그리하여 그들은 각자 다른 체질과 풍모와 정신을 가지면서도 현재에 만족하지 않고 자기를 믿지 않고 그렇다고 남도 믿지 않는 그러한 깊은 회의의 심연을 들여다보면서 외치고 있다. 〈나는 어디로 가야만 합니까〉라고. …(66)

이 전시에 대한 또 다른 평인 방근택[67]의 평을 들어보자. '신세대는 뭣을 묻는가' 라는 제목으로 『연합신문』에 실린 글이다.

… 이네들에게서 우리가 가장 흥미 있게 보는 것은 바로 그네들의 출발점이다. 이 회의 성격이 어느덧 그 방향을 알려 주는 고비에 들어선 감이 있는데 그것이 바로 '앵포르멜의 한국적 성격' 을 암시해 주고 있다는 데 더욱 주목할 만한 문제가 있다.

동인 중에는 아직 성숙치 못한 모색기를 못 헤어져 나와 있는 작품이 많음에도 불구하고 이 회장이 양성하는 분위기는 현실과 대결한 내외의 자기를 표현하는 공통의 기백이 싱싱하다. 외적인 묘사나 어떤 기교적인 효과를 대담하게 저버리고 바로 '자기의 현실적 해답을 요구' 하고 있는 이 솔직한 회화의 씨름에서 새로운 세대가 뭣을 선택하고 있느냐는 것을 우리에게 알려 주고 있는 것이다. …

한국 현대화단의 참된 주류가 테크니샹들의 '제스처' 로 가로막혀져 있는 오늘날, 박서보와 같은 작가는 그 예술가적 현실의 대결의 철저함이 곧 자기 표현의 '마티에르' 에로 직결시킬 방법을 마스터하는 데 성공한 한 사람일 것이다. …

표현주의적 구상풍경을 순수화시키면 이럴 수도 있다 하게 추상과 구상이 높은 긴 장상태에서 융합되어 있는 김창열의 '울트라 톤' 은 이 장내에서의 압권이다. …

나병재의 고담한 바탕의 혼중은 아직 자기와 제작간의 유기조절의 부족에서 오는 것임을 깨달아야 할 것이고, 외적 이유에서가 아니라 내적 이유의 필연적 주

66) 이경성,「환상과 형상」,『한국일보』, 1958. 5. 20.
67) 방근택은 소위 한국의 앵포르멜을 주도한 인물이라고 할 수 있다. 그의 주된 비평문은 『미술평단』 28호, 1993년 봄호에 실려 있으며, 앵포르멜에 관한 글은 「50년대를 살아남은 격정의 대결장」(『공간』, 1984. 6), 「격정과 대결의 미학 : 표현추상론―1950년대 말에서 60년대 중반까지―」(『미술평단』 16호, 1990 봄), 『미술세계』에 연재한 글(1991. 3. 4. 6. 7. 8, 1992. 2)이 있다.

장을 어떻게 하면 작품화할 수 있겠느냐 하는 것을 더 실험해 주길 바란다. …

〈돌〉에서 판화적 효과의 아르까익한 에피소드를 소품으로 단편화한 장성순이 시간의 추이에도 이겨낸 역사적 고분의 어느 잊어버린 기록 자료를 수집하고 있는 것에나, 이양로가 아득히 더듬는 어느 날의 슬픈 향수에 빛을 잃고 창백히 된 화면의 환상에서나 또 하인두(河麟斗)의 운생적 '뽀에저리'의 조형적 무모함에서나 우리가 그들의 세계에서 맞부딪치는 건 바로 이 세대의 숙명적 불행인 것이다. 영향을 입을 만한 이 땅의 선배가 없는 이네들은 그냥 내던져진 황무지 속에 무원한 자기의 독절에서 오직 자기 감동의 비극을 읊을 수밖엔 없지 않겠는가. 이네들에게 사슬을 끊고 일어설 프로메테를 바란다는 건 한낱의 낭만이다.

그러나 우리는 이들에게 '그들의 지금'을 예술화할 수 있는 혁명은 바랄 수 있으리라.[68]

이것은 한국 현대미술이라고 불리는 역사상에서 '아마도' 처음으로 시대의식[69]과 개인 미의식이 결합된 이념과 주장을 표명한 단체 '현대미술가협회'(이하 현대미협)의 작품성격을 명확히 드러내는 순간의 비평문일 것이다. 당시의 작품 존재를 거의 확인 불가능한 현 지점에서 이경성의 '환상과 현상의 중간지대', '구미 각국에서 시도하는 선례'라든가, '비형상의 회화',

(68) 『연합신문』, 1958. 5. 23.
(69) 당시의 시대의식의 부재를 언급하고 있는 것으로 이경성은 「진통기에 선 한국미술」(『자유공론』, 1954. 10), 「잡초원에 무슨 수확이 있겠나」(『평화신문』, 1956. 12. 16)가 있다. 특히 이경성은 "오늘의 한국화단의 서양화의 주류는 인상파의 아류에서 인상파 시절의 꿈을 더듬고 있다는 것이다. 인상파가 일어나야 할 어떤 사회적 필연성도 없이 이식된 미적 사조가 우리의 조형세계에 자라고 있으니 그것은 생활과 이념의 기반이 없어 허약한 체질을 몸소 지녀야 할 운명에 있다"라고 주장하고 있다.(이경성, 앞의 글, 『현대한국미술의 상황』, 일지사, 51~54쪽, 83~85쪽 재수록.)

'미적 폭력', '강렬한 인간의 체취' 등과 방근택의 '한국 현대화단의 참된 주류가 테크니샹들의 제스처로 가로막혀져 있는 오늘날', '앵포르멜의 한국적 성격', '현실과 대결한 내외의 자기를 표현' 이라는 문장과 당시 신문에 실린 작품사진을 조합할 때 기성화단의 화풍과 다른 경향의 작품들이 이 단체에서 나타나기 시작했다는 것을 파악할 수 있기 때문이다. 그것은 또한 이 단체의 성격을 한국 현대미술의 전위부대로서 임무를 부여하는 순간이기도 하다. 한편으로는 전위부대의 오판은 본진 전체를 한순간에 지뢰지대와 같은 절명의 위기 상황으로 이끄는 최대의 비극을 낳기도 한다는 점에서 일말의 불안을 보이기도 한다. 그러나 현 지점에서 볼 때, 전위부대의 작전 결과는 성공이었으며 그들을 뒤따랐던 본진은 그들이 감당했던 위험에 대한 충분한 보상과 그만큼의 권력을 부여하였다. 그것은 1960년 이후에 거의 모든 국제전 참가를 독식하는 것으로 나타난다.

한국 현대미술에서 앵포르멜 혹은 추상미술에 관한 그동안의 논의는 스스로 너무나 당당하게 여기는 승리를 얻은 전위부대의 진로가 어떻게 진행되었는가라는 관점으로만 일관했다고 할 수 있다. 이러한 그간의 논의는 다소 편협한 분류라는 위험이 있지만, 기존의 앵포르멜에 관한 글을 분류하면 '자생론' 혹은 '수용론' 다른 말로는 '시대적 필연성' 과 '서구의 모방' 이라는 관점을 주된 맥락으로 삼고 있음을 알 수 있다.[70] 그러나 이러한 관점들의 긍정과 부정을 재차 논의하는 것보다는 오히려 한 시대의 미술현상은 그 앞과 뒤의 상관관계를 재구성하고 그 사이에서 그것이 어떻게 진행되었는가에 주목하는 것이 더욱 의미가 있다고 할 수 있다. 왜냐하면 그동안의 논의는 현대미협의 행로만을 좇아가고 있기 때문이다. 미술은 당시의 사회, 정치, 경제, 문화현상과 독립되어 있는 것이 아니다. 특히 당시 미술계의 현상에 대한 적절한 해석 없이는 앵포르멜의 등장에 대한 정당성을 부여할 수 없다.

더욱 중요한 것은 무엇은 무엇과의 사이에서 일어나는 차이에 의해 새로운 현상들을 이해할 수 있다는 점에서, 현대미협이 중심이 아니라 당시의 미술계 즉 《국전》과 타 단체들과의 동일선상에서 바라보아야 한다. 그래서 1957년의 상황을 다시 재현할 필요가 있는 것이다. 보다 정확히 앵포르멜이라고 불리는 미술현상을 바라보기 위해서 이러한 일은 타당성 있는 것이다.

2. 앵포르멜이 등장할 때의 미술계

1956년 11월에 결성된 현대미협(4회 《현대전》 리플릿에 의하면)은 이듬해에 제1회 전시[71]를 미공보원에서 5월 1일부터 9일까지 열었다. 그리고 2회전[72]이 열렸던 1957년은 지금까지 한국 현대미술에서 현대미술의 분만기니, 태동기니, 혹은 전환기니 하면서 매우 중요한 의미가 있는 해로 기록해 왔다. 1957년은 현대미협을 비롯하여, 《국전》을 통해서 인정받고 《국전》을 통하여 새로운 기류를 형성하려 했던 '창작미술가협회'[73], 전후세대들의 또 하나의 모임이며 건축가, 디자이너까지도 포함된 '신조형파', 동경에서 유

70) 김영나, 「한국화단의 '앵포르멜' 운동」, 석남이경성선생고희기념논총 『한국현대미술의 흐름』, 일지사, 1988, 183~184쪽.
 이구열, 「뜨거운 추상의 도입과 전개」, 『한국의 추상미술─20년의 궤적』, 계간미술 편; 중앙일보사, 1979, 30~40쪽.
 윤난지, 「한국추상미술의 태동과 앵포르멜 미술」, 『미술평단』 46호, 1997 가을, 55쪽.
 서성록, 「전통의 파괴, 현대의 모험」, 『한국추상미술40년』, 재원, 1997, 33~69쪽.
 정영목, 「한국 현대회화의 추상성 1950~1970─전위의 미명아래─」, 『가나아트』, 1996. 1·2, 15~22쪽.
71) 1회전 평은 이경성, 「미를 극복하는 힘」, 『조선일보』, 1957. 5. 9.(『현대한국미술의 상황』, 일지사, 1976, 92~93쪽 재수록.)
72) 2회전 평은 이경성, 「미의 유목민」, 『연합신문』, 1957. 12. 18.(앞의 책, 98~102쪽 재수록.); 이봉상, 「정상화된 그룹운동」, 『서울신문』, 1957. 12. 18.

학하고 온 이들로 화단에서 일정한 위치를 차지하고 있었던 '모던아트협회'
가 탄생했다.[74] 그리고 재야미술을 후원한다는 명분을 내세운 조선일보사
주최 《현대작가초대전》이 시작된 해이며, 일년 뒤에는 현재까지도 그 명맥
을 유지하고 있는 '목우회(牧牛會)' 도 탄생했기 때문인 듯하다.

그러나 현 지점에서 1957년 당시의 미술상황을 언급하는 데 있어서 일단
두 가지 문제점을 지적해 보자. 그 하나는 지금까지 '앵포르멜' 과 현대미협
을 결합시키기 위해 현대미협 활동기록만을 중심으로 파악하여 당시의 미술
을 단층구조로 전락시켰다는 것이다. 현대미협 이외의 단체, 각 단체들의 성
향 혹은 기성화단과의 관계 구조는 거의 외면하고 외눈으로 '앵포르멜은 전
쟁의 산물' 이라는 해석만 있었다. 여기에는 다분히 최첨단이라 여기는 서구
미술사조와 동일시하려는 잠재적 해바라기류(類) 의식이 작용한 것인지도
모르지만, 한국도 전쟁을 겪었으며 그래서 앵포르멜이라는 현상을 당연한
결과로 받아들인 까닭이다. 그리고 당시 상황을 좀더 세분화하여 소위 앵포
르멜과 추상표현주의 혹은 유럽과 미국의 영향을 분리 추출하려는 의도도
엿보인다. 그러나 이 역시 1950년대 말부터 1960년대 중반까지 한국 현대미

73) 제1회 전시회에 참가한 각 단체의 작가들
　　모던아트협회: 박고석, 유영국, 이규상, 한묵, 황염수
　　현대미술가협회: 김영환, 김종휘, 김창열, 김청관, 문우식, 이철, 장성순, 하인두
　　창작미술협회: 고화흠, 박창돈, 박항섭, 유경채, 이준, 장리석, 최영림, 황유엽, 이봉상
　　신조형파: 김관현, 변영원, 변희천, 손계풍, 이상순, 황규백, 조병현
　　이후, 다수 회원들 간의 변동은 『한국의 추상미술―20년의 궤적』, 계간미술 편; 중앙일보
　　사, 1979, 37~38쪽을 참고할 것. 그러나 참여작가의 명단은 김달진의 『바로보는 한국의
　　현대미술』과 「한국추상회화 10년」, 『공간』, 1967. 12 참고.
74) 사실 모던아트협회는 1947년에 결성되고 1948년에 제1회전을 가졌던 신사실파의 연속
　　이라고 해야 할 것이다. 파리에 가 있던 김환기를 제외한 신사실파 회원이 그대로 모인
　　단체이기 때문이다. 따라서 1957년이 현대미술의 태동기라고 주장하는 근거를 많은 단
　　체의 출현 때문이라고 말하기보다는 그렇게 만든 미술계 상황에 그 원인이 있다고 해야
　　할 것이다.

술의 상황을 단층으로 보려는 의도의 연장임에 지나지 않는다고 할 것이다. 이러한 사실들은 앵포르멜이라는 서구 미술사조의 신화에 대한 집착이 잠재해 있기 때문이라고 분석해도 그다지 틀리지는 않을 것 같다.

또 하나의 문제이자 의심은 위의 문제와 연관해서 지금까지 언급되어 왔던 선언문이나 창립선언문에서 그들의 전쟁피해 의식을 거의 발견할 수 없다는 것이다. 한국전쟁 혹은 전쟁에 대한 언급이 없다고 해서 반드시 전쟁에 대한 피해의식이 없다고는 주장할 수 없겠지만, 적어도 그들의 선언문을 통해서 본다면 기성세대에 대한 불만과 그것으로 인한 도전에서 시작되었다고 해석하는 것이 보다 무게가 있을 것 같다. 따라서 그러한 불만의 원인과 그 불만의 표출방식이 그렇게 만들어진 당시의 상황에 더욱 주목해야 하는 이유인 것이다. 오히려 1957년의 선언문만으로 이들 단체의 성격을 본다면 현대미협[75])보다 오히려 신조형파[76])가 자신들의 상황을 보다 확실하게 인식하고 있음을 알 수 있다.

새로운 단체들의 출현이라는 일차적 증상에 중요한 의미가 있는 것이 아니라, 그러한 증상을 불러일으킨 원인과 요소에 더욱 의미가 있는 것이다. 왜냐하면 그러한 증상의 원인은 다가올 한국 현대미술의 방향 혹은 성격 형

75) 현대미술가협회 창립선언문
　우리 작화와 이에 따르는 회화운동에 있어서 작화정신의 과거와 변혁된 오늘의 조형이 어떻게 달라야 하느냐는 문제를 숙고함과 동시에 문화의 발전을 저지하는 뭇 봉건적 요소에 대한 '안티테제' 를 '모랄' 로 삼음으로써 우리의 협회기구를 갖게 되었던 것입니다. 비록 우리의 출발이 이 두 가지의 절박한 과제의 자각 밑에서 이루어졌다고 하더라도 우리의 작품의 개개가 모두 이 이념을 구현하고 현대조형을 지향하는 저 '하이브로' 의 제 정신과의 교섭이 성립되었느냐에 대한 해명은 오로지 시간과 노력과 현실의 편달에 의거하리라고 믿고 있습니다. 여기에 우리가 갖는 공통의 출발선이 놓여 있음을 기꺼이 여기시는 선배제현의 조언이 있다면 언제라도 알아들을 자세히 있음을 스스로 영예로 삼고 작화에 힘쓸 생각입니다.

성에 중요한 영향을 미치기 때문이다. 그것은 기성화단과 제도에 대한 부정, 기존 작품들의 불확실성, 자신을 볼 수 있는 거울과 이러한 매체의 도입이 가능하게 한 정보구조, 무엇보다 내일을 향한 창조라는 예술적 의무에 경도된 시대정신일 것이다. 이러한 요인으로 인하여 발병된 증상표현에서 나타난 가장 심각한 것은 바로《국전》을 둘러싸고 발병한 증상이다.

먼저, 첫번째 문제를 해결하기 위해 현대미협 이외의 단체들의 작품성향에 대한 당시의 글을 살펴보자. 모던아트협회에 관한 글 중에서 이경성의 글은 당시 일반인의 그림 감상태도를 엿보게 하는 대목이 있어 주목을 끈다. "'무엇을 그렸는지 통 모르겠다' 하면서 보는 사람들은 의아와 반발이 교차된 표정으로 회장을 빠져나간다"라고 시작하는 그의 글은 모던아트협회가 추구하는 예술사상과 대중과의 대립에 대해 언급하고 있다. 특히 모더니티가 부족함을 충고하고 있다.[77] 또 방근택은 이 단체의 성격을 보다 구체적으로 '과도기적 해체본의'[78]라고 규정하고 있다. 즉 구상과 추상의 과도기적인 변모 스타일로 이 단체의 성격을 규명하는 한편, 창작미술가협회는 수정

76) 신조형파 선언

현대란 무엇이냐? 창조는 무엇인가 그리고 현실은 어떠한 것이냐? 이 제재는 우리들의 과제다. 우리들은 어제의 발견에 오늘의 장물이 된다면 내일 또 하나의 진실을 창조할 것을 생각한다. 벅찬 고도의 탐색 위에 서서 새로운 진실을 송가하며 조형예술을 지향하는 우리들은 자연을 측량한다. 그러나 소위 자연주의자는 아니다. 그리고 우리는 현실을 책임성 있게 탐구할 것이다. 그러나 소위 사실주의자일 수는 없다. 언제나 '새로움' 이란 진실하고 영원한 우주에서 발견 창조되었다. 우리들은 창조의 철칙을 고수하여 오로지 현대미술의 창조 탐구에 투철할 것을 서로 서약하고 아래와 같이 이념을 선언한다.
1. 우리들은 민족미술의 창조적 전통성을 계승한다.
2. 우리는 현대미술의 새로운 창조 탐구에 전념한다.
3. 우리들은 현대미술의 생활화에 직접 행동한다.

77) 이경성, 「대중과의 승리(乘離)에 앞서는 문제—모던아트협회전을 보고—」, 『서울신문』, 1957. 4. 14.
78) 방근택, 「과도기적 해체본의」, 『동아일보』, 1958. 11. 25.

적 아카데미즘의 세계를 추구하는 단체라는 주장을 편다. 즉 "구세대와 신세대의 갈림길의 중간지대에서 정통적이고 아카데미즘의 구성에 대하여서는 수정적 근대주의로 참가하며 또 그 미학을 장래에 약속하고 있는 오늘의 신세대에 대해서는 수정주의적 아카데미즘" 이라고 《창작미협전》의 평[79]을 남기고 있는 것이다. 이처럼 방근택과 이경성은 모던아트협회와 창작미술가협회가 보여 준 작품에서 시대를 표현할 만한 그 무엇인가를 찾아내지 못하고 있는 것으로 파악하고 있는 것이다. 예술이란 것이 시대의식의 반영이라는 점에서, 모던아트협회와 창작미술가협회는 전위부대로서의 성격을 갖추고 있지 못함을 말하고 있는 것이다. 또 보다 근본적으로 이 문제를 다루기 위해서는 작품들 사이에 일어난 유사성과 차이성의 해석을 통한 연구가 필요한 부분이나 아쉽게도 현대미협의 《현대전》에 출품된 작품 대부분은 현재 소재 불명이 되고 말았다.

두 번째 문제, 관전인 《대한민국미술전람회》(흔히 '국전' 이라 함)는 일제강점기의 《조선미술전람회》(흔히 '선전' 이라 함)의 체제를 그대로 답습한 모습[80]으로 1949년에 문교부 고시 1호로 창설되었다. 여기서 문교부 고시 1호라는 것에 주목할 필요가 있다. 단적으로 말하면 그만큼 《국전》은 미술계 뿐만 아니라 당시의 사회적, 정치적 관심사 중에 하나였다는 반증인 것이다. 《국전》은 1953년에 재개되어 1981년 30회까지 지속되었다. 먼저 현대미협 발족 당시의 상황을 파악하기 위하여 1회부터 6회(1957년)까지의 서양화 심사위원 명단을 살펴보면, 이종우(李鍾禹. 1~6회), 도상봉(1~6회), 장발(1~

79) 방근택, 「수정적 아카데미즘의 세계—창작미협전 평—」, 『한국일보』, 1959. 9. 21~22.
80) 원동석, 「한국아카데미즘과 관전의 허상—제도사적 측면에서」, 『계간미술』 27호, 중앙일보사, 1983 가을, 69~76쪽.

3, 5회), 이병규(李炳圭. 1, 6회), 이인성(1회), 김환기(1~4회), 배운성(裴雲成. 1회), 김인승(2~4, 6회), 이마동(2~6회), 박영선(朴泳善. 3회), 박득순(朴得錞. 4~6회) 등으로 구성되었음을 알 수 있다.[81] 이들의 작품경향은《국전》뿐만 아니라 당시 화단에 커다란 영향력을 발휘했음은 주지의 사실이다. 즉《국전》심사위원이란 제도권의 상징적 산물이며 그것은 욕망의 대상이었던 것이다. 이들의 작품경향은 흔히 아카데미즘으로 통칭하는 구상의 성격〔寫實〕을 가지고 있었으며 한편으로는 정형화된 추상화〔具象〕가 자리잡고 있는 시기였다.[82] 이러한 상황은 1960년까지 지속되지만, 1956년 제5회《국전》은 무기 연기되는 일련의 사태를 빚게 되면서《국전》문제는 더욱 불거져 갔다.[83]

이후《국전》이 양산해낸 갖가지 잡음은 해를 거듭할수록 늘어만 갔다. 이는《국전》이 단순한 관전이 아니라, 거의 모든 권력과 헤게모니를 담은 욕망의 담지체[84]로 작용했기 때문이다. 이는 1962년 11회부터 1965년 14회까지『사상계』에서 선외선(選外選)으로 나타났다.[85] 또《국전》의 심사에 반발한 소위 낙선전도 30회 동안 네 번(1954년 3회, 1963년 12회, 1967년 16회, 1971년 20회)[86]이나 열린 기록을 갖고 있는 것만 보더라도 문화계뿐만 아니라 일반인의《국전》에 대한 관심 정도를 알 수 있다.

81) 국전의 심사위원 명단과 특선작가의 명단 일람표는 이규일, 앞의 책, 98~100쪽(동양화, 서예), 104~106쪽(서양화, 조각) 참고.
82) 오광수,『자연주의의 계보』(『한국현대미술전집 7』), 한국일보사, 1978, 95쪽.
───,『한국현대미술사』, 열화당, 1995, 130~138쪽.
83) 오광수,『한국현대미술비평사』, 미진사, 1998, 122~142쪽.
84) 이태호,「관전의 권위, 그 양지와 음지」,『계간미술』 34호, 1985 여름, 55~56쪽 참고.
85) 이규일,『뒤집어본 한국미술』, 시공사, 1993, 84~94쪽 참고.
86) 반국전, 낙선전에 관한 것은 이규일, 앞의 책, 113~126쪽을 참고.

그러면 당시《국전》에 당선된 작품성격을 살펴볼 필요가 있다. 류경채(柳景埰)는 〈페림지근방〉(1회)으로, 이준(李俊)은 〈만추〉(2회)로, 박상옥(朴商玉)은 〈한일〉(3회)로, 임직순(任直淳)은 〈좌상〉(6회), 장리석(張利錫)은 〈그늘의 노인〉(7회)으로 대통령상을 수상하였다.[87] 1회부터 7회까지의 대체적인 평을 이경성은 "정신내용의 빈약과 여전히 옛꿈에 잠기고 있었다"고 하였다.[88] 비록 심사위원 중에 정형화된 추상화로 불리는 작품을 하는 심사위원(예를 들면 정규, 김환기 등)이 있었음에도 불구하고 추상화는 거의 입선권에 들지 못하고 소위 아카데미즘이라고 불리는 작품들이 주로 입상권에 들었음을 알 수 있다. 류경채의 〈페림지근방〉이 어느 정도 추상화된 풍경화라고는 할 수 있으나 여타의 작품들은 1957년까지 화단의 주된 화풍을 보여 주는 본보기인 것이다.

1957, 8년의 이러한 상황을 이경성은 "한국 서양화단은 근대의 망령과 고독에 떨고 있는 고아군(孤兒群)이 공존하여 피차 무기력하게 그리고 무일상적으로 소극적인 발언을 하며 유위와 무위의 중간지대를 방황하고 있다"[89]

87) 1958년(7회)까지《국전》의 대통령상 수상작가들
 류경채: 1949년 대통령상, 53, 54, 55년 특선
 이　준: 1953년 대통령상, 57년 특선
 박상옥: 1954년 대통령상, 53년 특선
 박노수: 1955년 대통령상(동양화)
 박내현: 1956년 대통령상(동양화)
 임직순: 1957년 대통령상, 53년 특선, 56년 문교부 · 문공부장관상
 장리석: 1958년 대통령상, 55년 특선
 기타 서양화부의 특선작가들은
 윤중식: 1953년 특선, 변종하: 1955년 부통령상, 1956, 1957년 특선
 권옥연: 1954, 55, 56년 특선
88) 이경성, 「국전년대기」, 『신세계』, 1962. 11.(앞의 책, 197~202쪽 재수록.)
89) 이경성, 「잡초원에 무슨 수확이 있겠나」, 『평화신문』, 1956. 12. 26.(앞의 책, 83~85쪽 재수록.)

라고 하면서 "이러한 화단의 현실이 왜 이루어졌으며 그것은 무엇을 의미하느냐는 사적 고찰이나 동정적인 태도를 버린다면 그들은 소아임비(小兒痲痺)에 걸리지 않았으면, 동맥경화증(動脈硬化症)에 걸려 있는 것이라 하겠다"[90]라고 단정짓고 있다. 또 김영주는 1957년 미술계의 평에서 "작가의 의식이란 것은 생활의 수단으로 변모하고 작가의 정신이란 것은 생활방법으로 변질했다. 그야말로 '인간의 변신'이 그럴듯하게 행세하게 되었던 것이다. … 하여튼 세칭 '대가'라는 것과 '그 대가의 작품'이라는 것은 우리들의 평범한 진실에 의해서 판단한다면 예술과는 거리가 먼 것이라고만 지적해 두겠다. 이제 새삼 '국전분규'니 '심사원'이니 '특선'이니 하는 이상한 '인간의 변신'에 대해서는 논의할 흥미조차 없다"[91]라고 평하는 것에서 당시의 상황을 추적하고도 남음이 있다.

이를 통해서 1950년대 후반은, 《국전》과 당시 화단의 증상들이 만들어낸 상황을 돌파하기 위해서는 무엇인가 새로운 요소를 필요로 하는 상황이었다는 것을 충분히 확인할 수 있다. 그것은 곧 해방 후 국내에서 미술대학을 졸업한 신진들에게는 기성화단에 대한 도전, 시대정신과 새로움에 대한 동경이 움트고 있었다는 것으로 말할 수 있을 것이다. 그러나 이들 전위부대들은 전장의 정확한 상황 판단을 하지 못한 채 어쩌면 전장으로 들어간 것인지도 모른다. 그것은 이미 현대미협이 보여 준 1, 2회의 작품을 평한 이경성의 글에서 알 수 있다. 따라서 단순히 1957년은 여러 단체의 등장이 중요한 의미를

90) 이경성, 「화단진단서」, 『서울신문』, 1957. 2. 24.(앞의 책, 86~87쪽 재수록.)
91) 김영주, 「과도기에서 신개척지로─정유년에 미술계」, 『조선일보』, 1957. 12. 20.
　　당시 《국전》에 대한 김영주의 논지에 대한 것은 「미술인의 양식에 호소함─'국전분규'에 제언하면서─」, 『신미술』 2호, 1956. 11.(『미술평단』 38호, 1995 가을 재수록) 참고.

던질 수 있을 만큼 의의가 있는 것이 아니다. 다시 한번 말하지만 그 시작은 단순하고도 충동적인 상태였다는 것이 확실하다. 단지 이봉상은 「정상화된 그룹 운동—현대전을 보고—」라는 글에서 "금년도에 확실히 한 개의 문제를 던져 주었다는 의미에서 화신화랑에서 열린 현대전은 주목할 만한 위치를 차지할 수 있는 청년작가들의 모임이며 전람회라고 본다"[92]라고 하여 새로운 단체들의 등장에 상당한 관심을 보이고 있다는 사실을 감지할 수 있는 정도인 것이다.

현대미협과 관련한 또 하나의 과대 포장은 바로 《4인전》[93]에 관한 것이다. 현대미협 태동에 결정적 공헌과 성격을 부여한 것으로 언급되는 소위 《4인전》은 '반국전 선언' 이라는 행동을 직접 취했다는 점을 인정하더라도, 그들의 작품은 당시 새로운 자극을 주거나 커다란 영향을 미치지는 못했던 것으로 여겨지지만 상당한 관심을 불러일으킨 것만은 확실하다. 그러나 그후로도 《국전》의 시시비비에 대한 독설들은 늘어만 갔던 점을 감안하면 《국전》에 대한 권위와 욕망은 점차 상승하고 있었음을 알 수 있다. 여기에 1957년에 시작된 《현대작가초대전》(조선일보사 주최)이 있다. 당시 단체전과 개인전 이외에 자신들의 작품발표 기회를 갖지 못했던 소위 재야작가들에게는 커다란 힘이 되었던 것이다. 그것도 언론매체의 특성 때문에 여기에 참가한 작가들은 충분히 주목받을 수 있는 자리를 확보하기에 이른 것이다.

92) 이봉상, 「정상화된 그룹 운동—현대전을 보고—」, 『서울신문』, 1957. 12. 18.
93) 《4인전》(박서보, 김영환, 김충선, 문우식), 1956. 5. 16~25, 서울 명동 동방문화회관 2층. 후원은 홍익대학교, 홍익대학교동창회.
　　이 전시에 관한 평은 이경성, 「신인의 증언—4인전평」, 『동아일보』, 1956. 6. 26.
　　한묵, 「모색하는 젊은 세대—4인전을 보고—」, 『조선일보』, 1956. 5. 24.
　　정규, 「조형과 시대의식」, 『홍대주보』, 1956. 6. 10.

3. 앵포르멜의 폭발과 자폭

현대미협은 1958년에 봄 제3회에 이어 제4회《현대전》을 덕수궁미술관에서 11월 28일부터 12월 8일까지 열었다. 이 전시는 이구동성으로 앵포르멜에 이른 전시라고 말하고 있다. 이경성은 「미의 전투부대」[94]에서 이들 작품의 전위적 성격을 명백하게 규명하고 있다. 방근택도 「화단의 새로운 세력」[95]이라는 평에서 같은 시각을 보이고 있다.

한편, 이 당시 신문들에서는 외국미술 특히 미국의 미술사조에 대해 빈번하게 소개하고 있었다. 1957년에《미국현대회화조각 8인 작가전》(1957. 4. 9 ~21. 덕수궁국립박물관)이 개최되었고, 이보다 앞서서는 미국 록펠러재단이 한국조형문화연구소에 기증한 각국 현역 판화작가들의 작품 17점이 전시되기도 했다. 1958년에는 이경성의 「한국 현대회화의 분포도─세계사조와 겨누어 본 스케치」(『서울신문』, 1958. 9. 5)라는 기사가 실렸고《미네소타대학미술전》(『한국일보』, 1958. 5. 25)이 개최되었음을 소개하였다. 또한 1953년부터 발간된 『사상계』는 「미국현대미술편」(1958. 6~10)을 5회에 걸쳐 그림과 해설을 함께 게재하기도 했다. 따라서 1957, 8년에는 앵포르멜 혹은 미국의 추상표현주의가 미술문화계에 이미 폭넓게 소개되고 있었음을 알 수 있다.

이것은 한국의 앵포르멜 미술이 서구미술의 영향 아래 탄생되었는가 아닌가 하는 것이 중요한 것이 아니라, 이미 외국미술에 대한 정보가 체계적으로 소개되고 있음을 증명하는 것이다. 당시의 외국인으로서 한국미술에 대

94) 이경성, (『연합신문』, 1958. 12. 8.), 앞의 책, 119~121쪽 재수록.
95) 방근택, (『서울신문』, 1958. 12. 11.), 『미술평단』 28호, 1993 봄, 19~20쪽 재수록.

이경성의 「한국 현대회화의 분포도」 기사(『서울신문』, 1958. 9. 5)

한 평론을 종종 하던 핸더슨 부부[96] 역시 외국의 미술사조를 소개하는 데 일정한 공헌이 있었음을 상상할 수 있을 것이다.

『한국일보』는 제3회 《현대전》에 대해 「지상전시」라는 기사로 게재한 후, 1958년 12월 30일에 「기성화단에 홍소하는 이색적 작가군」이라는 제목으로 제4회 《현대전》을 소개한다. 이 제목 밑에는 '앵휘르멜 경향과 대작주의가 화제' 라는 문구가 등장한다. 『조선일보』에는 김영주가 「앙휠멜과 우리 미술」[97]이라는 제목으로 앵포르멜에 대한 상세한 소개의 글을 게재하기도 했다. 따라서 이 당시의 비평이 앵포르멜에 대한 진취적 성격과 한국미술에 대한 이론적 배경을 제공하고 있음을 부정할 수 없는 것이다.

이러한 성공에 힘입어 현대미협은 1959년 제5회를 개최하면서 자신들의 주장이 담긴 선언문을 발표한다.[98] 현대미협의 창립선언문과는 사뭇 대조적인 문구이다. 2년 전의 창립선언문은 현대조형에 의한 작가정신의 요구와 봉

96) 이들의 글은 본인이 파악한 바로는 그레고리 핸더슨의 「한국문화에 대한 기대」(『사상계』, 1958. 9), 마리아 핸더슨의 「서구에의 지향」(『조선일보』, 1958. 7. 4~6), 「현대미술의 대표적 단면」(『조선일보』, 1959. 5. 11~13)이 있다.
97) 『조선일보』, 1958. 12. 13.

건적 요소를 제거하기 위한 목적이라는 겸손하고 평범한 문구로 구성되었으나, 제5회에 이은 선언문은 지금까지 볼 수 없었던 '나'에 대한 강조가 두드러지게 나타난다. 그리고 앵포르멜을 의식한 모험을 실증한다는 우연과 미지의 예고를 품은 영감에 충실하고, 나의 개척은 곧 세계의 제패로 이어진다는 당찬 주장을 하고 있는 것이다.

이어 1960년 제6회 《현대전》은 아방가르드의 승리를 선언한다. 방근택의 「전위예술의 제패」[99]가 그것이다. 제6회 《현대전》이 이러한 주장을 할 수 있었던 것은 바로 현대미협의 추종세력으로 불리는 신진세력의 등장으로 소위 앵포르멜 미학은 폭발하게 되는 것이다.

아직 대학생 신분이거나 혹은 막 대학을 졸업한 신세대 작가들의 단체인 '60년미술가협회'(이하 60년미협)와 '벽동인'은 1960년 10월 《국전》이 열리는 기간에 덕수궁 벽에 그림을 걸고 전시회를 열었다. 당시의 신문들은 연일 참신한 전시라고 평가하면서 《국전》을 거부하는 성격을 지닌 전시[100]라고 평가하기도 했다.

이들 역시 이미 관행처럼 굳어진 선언문[101]도 전시회와 함께 발표한다.

98) 우리는 이 지금의 혼돈 속에서 생에 의욕을 직접적으로 밝혀야 할 미래에의 확신에 걸은 어휘를 더듬고 있다. 바로 어제까지 수립되었던 빈틈없는 지성체계의 모든 합리주의적인 도화극(道化劇)을 박차고 우리는 생의 욕망을 다시없는 '나'에 의해서 '나'로부터 온 세계의 출발을 다짐한다. 세계는 밝혀진 부분보다 아직 발들여 놓지 못한 보다 광대한 기여(其餘)의 전체가 있음을 우리는 시인한다.
이 시인은 곧 자유(自由)를 확대할 의무를 우리에게 주고 있는 것이다. 창조에의 불가피한 충동에서 포착된 빛나는 발굴을 위해서 오늘 우리는 무한히 풍부한 광맥을 짚는다. 영원히 생성하는 가능(可能)에의 유일한 순간에 즉각 참가키 위한 최초이자 최후의 대결에서 모험을 실증하는 우연히, 미지의 예고를 품은 영감(靈感)에 충실한 '나'의 개척으로 세계의 제패를 본다. 이 제패를 우리는 내일에 걸 행동을 통하여 지금 확신한다.
99) 『한국일보』, 1960. 12. 9.
100) 『한국일보』(1960. 10. 6), 『서울신문』(1960. 10. 6), 『조선일보』(1960. 10. 18) 등을 참고할 것.

《60년전》 전시광경
(『서울신문』, 1960.
10. 6)

이들의 선언문은《국전》에 대한 반발이요, 기성세대들에 대한 비판이었다. 나아가 그것은 당시 4·19민주혁명으로 드러난 사회적 비판에 대한 미술문화의 새로운 표현방식이었던 것이다. 이 전시 이후《벽동인전》은 1963년까지 5회 전람회를 개최하고 해산하고, 60년미협은 1961년 현대미협과《연립전》을 열고, 1962년에는 아예 두 단체를 하나로 합치면서 '악뛰엘(Actuel)'이라는 단체를 결성한다. 즉 1960년대 초반의 미술계는 완전히 전위미술의 승리를 보게 되는 것이다.

이러한 사실은 당시 한해의 미술계를 마무리 짓는 『조선일보』의 대담기사에서도 볼 수 있다. 그것은 이경성과 김병기(金秉驥)의 「아카데미즘과 전위미술의 대결」[102]이라는 기획 대담기사이다. 여기서 이경성은 4·19민주혁명이 구질서를 무너뜨리고 새 질서를 이룩하게 하는 계기를 마련했다고 언급하면서, 아방가르드가 미술계의 헤게모니를 갖고 있다고 해도 과언이 아니지만 아카데미즘의 뿌리는 뽑지 못했다고 언급하고 있다. 여기에 김병기는 결국 미술계는 아방가르드만이 존재한다고 말하면서 그것이 아카데미즘이 되고 여기에 반발해서 다시 아방가르드가 생성한다는 주장을 하고 있다. 하여튼 이들의 대화에서 1960년 당시 이미 전위미술 혹은 아방가르드 미술

이 당시의 미술계를 전반적으로 지배하고 《국전》은 쇠퇴 일로에 있다는 사실을 알게 한다. 즉 당시의 미술계를 이경성은 대한미협, 한국미협, 현대미련[103]으로, 김병기는 한국미협과 대한미협은 《국전》을 뒷받침하는 단체이므로 하나의 단체로 보아 크게 두 개의 단체로 보아야 한다고 말하는 것에도 전위미술의 당당한 제패를 알 수 있는 일이다. 그리고 이들은 이어서 당시의 제

101) 60년미협 선언문

이제 일체의 기성적 가치를 부정하고 모순된 현재의 모든 질서를 고발하는 행동아!

이것이 우리의 긍지요, 생리다. 어둠 속에 태양을 갈구하는 이 불타는 의욕과 신념으로 일찍이 인간에게 이루어지지 않았던 위대한 가치를 향하여 커다란 폐허의 잃어버린 권위로부터 우리는 잔인한 부채를 스스로 삶에서 맹아를 위한 소중한 유산으로 삼는다.

우리는 질서를 부정한다. 침체되고 부패된 현존의 모든 질서를 부정한다. 우리는 날조된 현존의 질서를 위선이며 기만이라 단정한다. 우리는 성인이 아니라 오히려 '사탈'이 되기를 갈망한다. 그리하여 퇴영화된 기성의 왜소함에 생신한 가치와 질서를 불러일으킨다. 우리는 안일에 잠자던 고식적인 생명으로부터 약동하는 대지를 향하여 이제 시대의 반역이 되려 한다. 현대라는 착잡한 절망적인 상황에서 새로운 돌파구를 우리는 우선 가두에 마련하다.

오류, 과오, 모험이 얼마나 자유로이 호흡할 수 있는 우리의 생리인가! 하나의 창조적인 정신이 얼마나 많은 진리에 견디어내며 얼마나 많은 진리를 감행할 수 있는가? 이것이 우리의 실제적 가치의 표준이다.

벽동인 선언문

지금 우리들 앞엔 사면이 차디찬 벽으로 차단되어 있다. 이를 오직 '신 탄생의 비극'으로 돌려 한탄하며 체념해 버리기엔 너무도 큰 자각과 임무가 요청되어 있다. 여기 벽 가운데 던져진 우리들에게 살 길은 벽을 박차 돌파구를 뚫든가 아니면 절망한 채 죽어갈 뿐이다. 지금 우리들에게는 선택이 아니라 자각의 명령이요, 행동이 있어야 했다. 무엇을 해야 할 것인가. 어떻게 참여해야 할 것인가. 우리는 얼마나 망설이며 애태우 왔던가. 드디어 우리는 이제 결행하는 것이다. 가두 전시를 단행케 한 이유가 있다면 재래의 불필요하고 거추장스러운 형식과 시설 그리고 예의를 제거하고, 오히려 우리들의 개성과 주장에서 오는 보다 생리적인 욕구에서 가두 전신의 제 악조건을 무릅쓰고 이의 시도를 감행했다. 우리는 대중의 비난보다도 한 사람의 참된 비평가에게 귀를 기울일 것이다. 하지만 결코 한 사람을 위하여 제작할 수도 또 모든 사람들을 위하여 작품을 만들 수도 없는 이율배반에 고민하고 또 방황하는 것이다. 우리는 그때마다 새로운 각오와 대열을 정비해 가며 제작에 매진할 것이다.

102) 『조선일보』, 1960. 12. 16.

103) 현대미련이 정확하게 어떤 단체를 지칭하는 것인지는 알 수 없지만, 지난 10월에 발족했다는 것으로 미루어 보면 60년미협과 현대미협의 결합이 이미 당시에 어떤 형태로든 이루어진 것이 아닌가 한다.

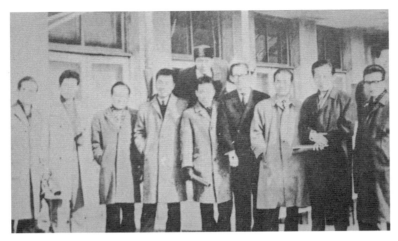

현대미협과 60년미협이 주관한 《연립전》 기념사진(1961)

6회 《현대전》의 출품작가에 대해서 이야기하고 있다.

앵포르멜의 이론적 구축에 커다란 공헌을 한 방근택은 《연립전》에 대한 평을 "어느 때면 아카데미샹의 국전이 한창일 경복궁에서는 앵포르멜의 대작들이 그들의 뜨거운 선언과 함께 나타났다. … 우리 재야 미술계에 있어서의 가장 전위적인 일선작가 그룹인 '현대미협'과 '60년미협'과의 연립전으로 그 의의 있는 현대회화사의 한 페이지를 우리 앞에 펼치고 있다"[104]라고 시작하고 있다. 한편 《연립전》의 선언문은 이렇게 쓰여졌다.

그러니까 그것은 모든 것이 용해되어 있는 상태이다. '어제'와 '이제', '너'와 '나', 사물 다가 철철 녹아서 한 곳으로 흘러 고여 있는 상태인 것이다. 산산이 분해된 '나'의 제 분신들은 여기저기 다른 곳에서 다른 성분들과 부딪쳐서 뒹굴고

104) 방근택, 「현대의 전형표현」, 『조선일보』, 1961. 10. 10.

들 있는 것이다. 이 작위가 바로 나의 창조행위의 전부인 것이다. 그러니까 그것
은 고정된 모양일 수가 없다. 이동의 과정으로서의 운동 자체일 따름이다. 이는
'나'에게 허용된 자유의 전체인 것이다. 이 오늘의 절대는 어느 내일 결정하여 핵
을 이룰지도 모른다. 지금 '나'는 덥기만 하다. 지금 우리는 지글지글 끓고 있는
것이다.

1961년은 한국미술계에서 전위미술이 그 승리를 선언하는 해로 기록되
는 것이다. 이것은 미술계의 《국전》과 반국전 간의 세력 다툼에서 일어난 것
이라고도 할 수 있으나, 보다 근본적인 원인은 4·19민주혁명을 거쳐 5·16
군사쿠데타라는 사회적 분위기가 많은 영향을 미쳤다고 해석해야 할 것이
다. 이러한 사회적 분위기가 없었다면 그것은 결코 이루어질 수 없었을지도
모른다. 이것은 보수와 전위의 투쟁무대가 《국전》에서 '한국미술협회' (이하
미협)로 옮겨 간다는 것을 의미하기도 한다.[105]

4. 앵포르멜 이후

1955년 이래 분열되었던 대한미협과 한국미협은 발전적 해체를 통해서
1961년 12월 13일에 한국미술협회로 통합되었다. 따라서 미술계도 새로운
정비를 요구하게 되었다. 이러한 분위기는 기존의 단체들에도 영향을 미쳐,
1961년 6월 6일 '2.9회', 9월에는 '앙가주망', 1962년 3월에 현대미협과 60년
미협이 《연립전》을 통해 '악뛰엘'로 재구성되고, 3월 17일에는 '신상회(新

105) 최순우, 「해방이십년」 미술 ⑦, 『대한일보』, 1965. 6. 12.

象會)'[106]가 구성된다. 이러한 미술단체의 구성은 시대적 상황의 반영이라고 해야 할 것이다. 1957년에 만들어진 단체들의 구성이 미술계 내부의 영향이었다면 1962, 3년의 이러한 상황은 미술계 외부의 영향이 더 크게 작용했다고 할 수 있다. 특히, 신상회는 목우회와 달리 《국전》을 중심으로 활동하는 것이 아니라 공모전을 포함한 《국전》 밖에서 주로 활동하는 단체였다. 이들 역시 구상을 중심으로 한 작가들로 소위 아방가르드의 전위미술과는 성격을 달리하고 있었지만 미술계에 퍼진 쇄신의 사회적 분위기를 따른 것이었다.

이러한 상황에서 한국 전위미술의 첨병 역할에서 본진으로 들어와 그 세력을 넓힌 악뛰엘은 그들의 첫 전시와 함께 선언문(소위 제3선언)을 발표한다. 이 선언문[107]의 내용을 살펴보면 전위미술에 대한 미학을 주장하는 한편, 그들 스스로 어떤 한계를 감지하는 모습을 보이고 있다. 즉 그들의 노력엔 소득이 없고 언제나 빈손임을 자각하면서, 이미 동어반복적인 행위상태에 들어섰음을 고백하고 있는 것이다. 그들 스스로 그들의 한계를 자각하고 있었던 것이다. 한편 그들 자신만이 아니라, 외부에서도 앵포르멜 미학에 한계를 보이고 있다는 시각이 동시에 나타나기 시작한다.

현대미협과 앵포르멜의 절대적 지지자로 그 역할을 담당하던 방근택은 추상미술에 대한 우려를 드러내기 시작한다. 모방의 홍수기에서 추상회화에

106) 2.9회: 권옥연, 김창억, 유영국, 이대원, 임영규, 장욱진
 앙가주망: 김태, 박근자, 안재후, 최경한, 필주광, 황용엽
 신상회: 김종휘, 김창억, 문우식, 박석호, 유영국, 이봉상, 이대원 등
107) 해진 존엄들 여기에 도열한다. 그리하여 이 검은 공간 속에 부둥켜 안고 홍소한다. 모두들 그렇게도 현명한데 우리는 왜 이처럼 전신이 간지러운가. 살점 깎으며 명암을 치달아도 돌아오는 마당엔 언제나 빈손이다. 소득이 있다면 그것은 광기다. 결코 새롭지도 희한하지도 않은 이 상태를 수확으로 자부하는 까닭은 그것이 이른바 새로운 가치를 상정할 수 있고 기본적인 생리이기 때문이다.

대한 반성과 재검토의 시기[108]라고 주장하면서, "1962년은 전위진내 끼리의 혼선이 그리고 보수진에는 또 보수진내 끼리의 혼선이 서로 엇갈리면서 할퀴고 뜯기우고 하여 마침내 이 양진이 다 지쳐서 쓰러넘어져 버린 것이 1962년도의 우리 미술계의 현상"[109]으로 진단하고 있는 것에서 이 당시 미술계는 새로운 기류에 휩쓸리고 있음을 예고하고 있는 것이다. 이보다 조금 늦게 나온 최순우의 글에서는 보다 명확하게 추상미술의 문제점을 지적하고 있다.

> 그러나 왕성한 투지와 이상만으로 모두가 이루어지지는 않았던 것이다. 세계화단의 격렬한 개성의 싸움판 속에 아직도 시도와 실험의 단계를 크게 벗어나지 못했던 이들 젊은 작가들은 이미 서구 추상화가들이 이루어 놓은 큰 그늘에서 벗어나기 위해서 허덕이는 자신을 발견할 수밖에 없었고 여기에서 일어나는 회의는 이미 이 집단활동의 침체로 나타나고 있는 것이다.[110]

그래도 1962년 악뛰엘은 조각에도 영향을 미쳐 1963년 '원형회(圓形會)'가 창립된다. 그들의 선언문[111]에서 보이는 것처럼 조각에서 한국 현대미술의 새 지층을 형성하려는 의욕은 바로 앵포르멜의 영향이라고 할 수 있다. 이러한 영향에도 불구하고, 결국 악뛰엘은 1964년 제2회 전시로 해산되고 소위 앵포르멜 미학은 그 힘을 다하고 말았다. 이미 1961년 《연립전》을 기점으로

108) 방근택, 「모방의 홍수」, 『민국일보』, 1962. 5. 28.(『미술평단』 28호, 한국미술평론가협회, 1993 봄, 28~29쪽 재수록.)
109) 방근택, 「혼선이룬 전위, 보수」, 미확인, 1962. 12. 21.(앞의 책, 29쪽 재수록.)
110) 최순우, 「해방이십년」 미술⑦, 『대한일보』, 1965. 6. 12.
111) 우리는 새로운 조형행동에서 전위조각의 새 지층을 형성한다.
　　① 일체의 타협적 형식을 부정하고 전위적 행동의 조형의식을 가진다.
　　② 공간과 재질의 새 질서를 추구하여 새로운 조형윤리를 형성한다.

앵포르멜의 폭발은 곧 자폭이었던 것이다. 차라리 악뛰엘의 구성은 젊은 추상화가들의 한국미술계에 대한 새로운 시도로 해석해야 할 것이다.

그것은 곧 국제전 참가권을 획득하기 위한 구상과 전위미술가들을 둘러싼 미술계의 잡음이다. 이러한 현상은 1961년 파리청년비엔날레를 필두로 국제전의 참가가 본격적으로 시작되면서[112] 《국전》에 이은 새로운 미술계의 헤게모니로 작용한 것이다. 그것은 곧 《국전》에서 미협으로 권력구조가 바뀌었다는 것을 의미한다. 즉 국제전의 참가에 대한 일은 오로지 유일한 예술단체인 미협이 담당하게 되면서 미협은 새로운 세력 대결의 장이 된 것이다. 따라서 국제전에 나가기 위해서는 미협을 점령해야 한다는 기도가 드러나기 시작한 것이다. 방근택은 수(數)의 힘으로 화단이나 중견이나 선배들을 제쳐놓고 30대의 추상화가들만의 독점장이 된 미협은 또한 이들 30대 추상화가들의 흥정으로 국제전을 마음대로 주무르고 있다는 사실을 지적하였는데[113] 이를 통해 당시의 미술계가 새로운 국면으로 들어서고 있음을 알 수 있다.

그것은 전위부대 작전의 성공을 의미하고, 그 대가로 그들은 국제전 참가에 대한 독식으로 보상받으려 했던 것이다. 이제 그들은 자신들의 주무기였던 앵포르멜을 대체할 새로운 미학을 찾지 못하고 동어반복만을 지속할 뿐이었다. 이제 앵포르멜 미학의 효과는 완전히 사라진 것이다. 그러나 그와 반대로 추상미술가들의 영향력은 이후 미술계를 완전히 제패하고 말았다.

《문화자유초대전》의 1965년 선언에는 이렇게 쓰여졌다.

112) 이에 대한 것은 이규일, 「국제전 대표작가 선정의 꿍꿍이 속」, 『뒤집어본 한국미술』, 시공사, 1993, 35~48쪽 참고.
113) 방근택, 「미술행정의 난맥상」, 『신동아』, 1967. 6, 218쪽. 이러한 현상에 대한 보다 자세한 글은 이구열, 「이 전통없는 풍토」, 『세대』, 1967. 7 참고.

지금 우리는 역사 속으로 빛을 잃고 소멸해 가는 뭇 미학들의 재기를 허용할 의사는 없다. 앵포르멜 미학의 국제적인 보편화에 따라 포화에 뒤이은 허탈감과 권태감이 현상을 지배하고 있는 현재의 혼미 속에서 우리는 또 하나의 탈출구를 모색한다. 미학상의 새로운 개를 수반하지 않는 포말적(泡沫的) 반동현상이나 혹은 시대착오에서 오는 회구주의적(懷舊主義的) 제현상은 창조불능자의 자위려니와, 우리는 이것들의 옹호와 변화를 폐기한다.[114]

114) 오광수, 『한국현대미술사』, 열화당, 1995(초판: 1979), 213쪽에서 재인용.

제3부
모더니즘의 확산과 심화

조광석
홍익대학교에서 서양화를 전공하고 프랑스 Paris VIII대학교 대학원에서 조형예술학 석·박사학위를 취득
하였다. 현재 경기대학교 예술대학 교수로 있으며 한국미술평론가협회 임원, 현대미술학회 이사, 서양미
술사학회 회원으로 활동하고 있다. 『저서로는 20세기 미술의 발견—프란시스 베이컨』(이상 번역서), 『한국
추상미술 40년』, 『한국미술문화형성』(공저), 『현대미술과 미디어』(현대미술학 논문집 제3호) 등이 있으며
1997년 광주비엔날레 특별전 〈청년정신〉을 기획한 바 있다.

Ⅰ. 서구미술의 적극적 수용과 비평 활동의 확산

21세기에 접어든 현재와 1960년대 말, 1970년대와는 사회, 경제, 정치적으로 많은 차이를 보인다. 당시 미술활동은 작가로서 사회적인 지위가 상승되고 있었으며 미술작품에 대한 수용이 점차 이루어지는 반면[1] 적극적인 미술비평 활동을 할 수 있는 지면이 협소하였다. 전문적인 미술잡지가 없었으며 대부분 일반 교양수준으로서 문학, 사상, 교양잡지의 부수적인 역할 또는 신문에서 단순한 정보를 안내해 주는 기사로 한정되었다. 이와 같이 전문적인 글을 발표할 수 있는 지면이 거의 없는 상태에서 독자의 확보가 어려웠고 미술비평은 기성 잡지나 신문의 교양적 역할을 하고 있었다.[2] 또한 당시 전문적인 미술서적이 거의 존재하지 않은 상태에서 일본이나 미국 등지에서

1) 김인환, 「70년대 미술의 회원」, 『청년미술』 2호, 1979, 27쪽. "지난 70년대의 미술문화에 큰 기폭제가 되었던 것은 고도성장이 몰고 온 물량주의였다. 70년대 초에 개통을 본 경부고속도로와 함께 우리 사회가 산업화 사회로 치닫게 되면서 미술은 그러한 추이에 가장 민감한 영역이 되었다. 이제껏 극히 한정된 테두리 안에서밖에 감상자를 확보할 수 없었던 이 영역에 대중의 관심이 쏟아져 들어오면서 미술계의 구조변화가 일기 시작하였던 것이다. 미술품이 대중의 기호를 충족시키는 상품으로 유통가치를 지니게 되고, 이의 매개역할을 하는 화상군이 형성되고 그에 따라 미술가들도 안정된 경제 기반을 구축하고 창작에 임할 수 있게 된 것이다."
구상미술과 추상미술의 대립적 상황이나 국전의 운영에 관한 각계의 반응, 현대미술관의 건립에 따른 다양한 논의는 당시 소모적으로 평가하고 있지만 전체 미술 활동의 구조에서는 사회적 관심을 나타내고 있다. 한편 현대미술관의 건립을 통해 미술계는 많은 기대를 하게 된다. 참고 : 이일, 「현대미술관과 국전」, 『공간』 1969. 10. 9, 28쪽.
2) 1966년 창간된 『공간』은 건축을 주로 다루면서 일부에 미술관련 기사와 평문을 싣고 있다. 또한 1976년 9월 『계간미술』이 창간되면서 전문적인 미술잡지가 등장하게 된다.

『계간미술』 표지. 1976년 9월 『계간미술』을 창간하면서 전문적인 미술잡지가 등장하게 된다.

수입한 서적을 통해 해외자료를 수용할 수가 있었다. 따라서 일반인들이나 순수한 미술애호가들을 위한 전문적인 연구와 번역이 시급한 형편이었다. 미술계는 점점 더 상업화되어 가지만 그 정신적 기반은 허약한 채 남아 있게 된다. "예술이 사회와의 관계 속에서만 성립되며 안정된 사회의 출현은 밝은 예술상(象)을 보장하는 보증수표라면 70년대 우리 미술이 누렸던 호황도 그러한 차원에서 이해될 수 있다. 그럼에도 불구하고 그 '호황' 이라는 표현의 충족요건이 '내실' 에 있었던 것이 아니라 다만 '외연' 에 근거를 두고 있다는 데 문제가 있다."[3]

1970년대 미술비평은 크게 두 가지 성격을 보여 주고 있다. 첫째 해외미술의 적극적인 수입과 둘째 모더니즘의 심화로 볼 수 있다. 이러한 두 가지 경향은 서로 상관관계를 지니면서도 상반된 입장으로 나타난다.

전자의 경우, 해외미술 흐름에 대해 미술비평가들은 근본적인 이해와 해석을 시도하면서 국내 작가들의 형식적 수용의 한계를 비판적 입장으로 보

3) 이일, 「현대미술관과 국전」, 『공간』, 1969. 10. 9, 28쪽.

려 하였다. 1960년대와 70년대 서구미술은 급변하면서 많은 새로운 경향의 출현을 보여 준다. 따라서 그 다양성을 비판적으로 수용할 만큼 우리의 준비 과정이 요구되고 있었다. 그러나 일부 경향들은 이미 작가들에 의해 작품으로 시도되게 된다. 당시 비평의 관점대로 내면의 준비가 부족하다면 우리 미술계의 동향은 수동적 자세로 평가될 수 있다. 그러나 작가들은 외부의 변화에 나름대로 해석을 시도하며 서서히 그들 특유의 방식을 찾아나서게 된다.

한편 후자의 경우, 우리 미술계의 특수한 현상을 보게 된다. 우리 미술계의 중요한 구심점으로 작용하던 《대한민국미술전람회》(이하 《국전》)에 반발하면서 그 대안적 형식으로 추상미술의 확산이 이루어진다. "추상표현운동이 강력한 파워로 추진될 수 있었던 것은 현대작가초대전 같은 반아카데믹한 전시체제가 있어 공통된 이념의 집결을 성공적으로 기할 수 있었기 때문이다. 따라서 60년대에 오면 국전과 현대작가전이란 두 개의 대립된 세력이 뚜렷하게 부각되어진다. 앵포르멜이란 표현적 미디어로 형성되기 시작한 반아카데미즘의 세력은 60년대에 이르면 화단의 주류를 형성한 듯한 느낌을 준다."[4] 오광수(吳光洙)는 《국전》을 주도하는 세력을 아카데미즘으로 지칭하고 있다. 이는 이제까지의 《국전》에 주축을 이루고 있었던 '구상' 계열의 작품들 때문이다. 또한 《국전》 작가들은 심사위원을 주축으로 작가선발에 있어서 계보화를 보여 주면서 서구의 아카데미가 지닌 체제를 형성하게 된다. '구상' 작품에 대한 '추상' 의 대립은 외형적으로는 과거의 방법에 대한 형식적 대안으로 볼 수 있고, 내부적으로는 미술계의 주도권 싸움처럼 나타난다.

4) 오광수, 「추상표현주의 이후의 한국미술」, 『한국 현대미술의 단층』, 평민사, 1978, 49쪽.

1960년대 말 젊은 작가들의 화단 진출은 많은 변화를 가져오게 된다. '오리진', '신전', '무' 동인과 같은 청년작가들의 그룹운동과 그들을 《청년작가연립전》과 같은 전시기획을 통해 미술계에 등장시키는 역할을 수행하게 된다. 이전의 《국전》과 같은 관료주의를 극복하고 그들은 새로운 미술 형식을 제시하려 하게 된다.[5] 이들은 오브제, 행위, 개념미술을 수용하면서 점차 단선적인 미술의 흐름을 다양한 표현 방식으로 전개시킨다. 그러나 모더니즘 미술의 속성인 극단적 주관주의와 함께 미술은 사회와 스스로를 격리하고 미술의 자율성을 확보하며, 점차 작품의 제작에서 주관주의가 확산되고 극도의 단순성을 추구하게 된다.

국내에서 해외미술의 유입, 특히 유럽과 미국 미술의 유입은 사회 문화적 상황에 비추어 볼 때 불가피하였다. 전후부터 1970년대까지 우리 사회는 정치적, 경제적으로 외세의 영향을 벗어날 수가 없는 상황이었다.[6] 특히 강대

5) 오광수, 「60년대의 현대미술, 조형과 반조형」, 『한국현대미술전집』 20권, 한국일보사, 1979, 102쪽. "연립전은 여러 가지 의미로 해석할 수 있는데, 첫째는 구세대에 대한 저항을 하나의 모랄로 내세웠다는 것, 이것은 새로운 세대를 획하는 운동에선 가장 핵심적인 것이라고 할 수 있지요. 둘째는 지금까지 앵포르멜의 포화상태를 스스로 극복한다는 사명감 같은 것이 아니었나 볼 수 있습니다."

6) 참고 : 한국사편찬위원회 현대사 연구반, 『한국현대사』 3, 1960; 『70년대 한국사회와 변혁운동』, 풀빛, 1991.
4 · 19민주혁명 이후 민중운동을 국내정부가 효과적으로 제어하지 못하자 미국은 국내에 안정적이고 철저하게 방공적인 강력한 정권의 수립을 필요로 하게 된다. 당시 미국은 국내외 위기에 대응하여 새로운 대외전략을 세운다. 쿠바 혁명, 남베트남에서 무장투쟁의 진행, 4 · 19민주혁명 등으로 미국의 제3세계에 대한 지배가 흔들린다. 특히 5 · 16군사쿠데타 이후 급속히 진행된 한일 회담은 지역 통합전략에 따라 동북아에서 강력한 반공정책을 수행하려는 미국과 동남아에서 경제진출로 구조적 경제불황을 타개하려는 일본, 쿠데타의 정당성을 확보하며 국내 경제개발을 적극적으로 추진하려던 박정권의 이해가 결합되어 나타난다. 1965년에 체결된 한일 협정은 1950년 이래 이와 같은 미국의 동북아시아 정책의 일면을 나타내고 있다. 1970년대 한국정치를 일컬어 한마디로 '유신체제'라고 한다. 박정희 군사정권은 이제까지 내걸었던 형식적 민주주의의 허울마저 명시적으로 부정한 채 정치 · 경제 · 사회 · 문화 등 전분야에 걸쳐 힘에 의한 직접통제를 일상화하였다.

국의 이념 다툼 앞에서 군사정부에 의한 유신정권은 미국의 정치전략의 대상이었다. 또한 경제적으로는 산업화에 따라 국민 경제수준이 향상되고, 또한 대외무역이 확대되어 구미의 상품 유입이 증가하게 된다. 경제적 관계로부터 시작되는 서구와의 문화 교류는 자연스럽게 확산된다. 서구의 문화는 양적, 질적으로 다양하고 친밀하게 영향을 미치게 되지만 그 본성에 깊이 다다르려는 노력은 다른 인문학이나 이공계에 비해 상대적으로 빈약하였다. 아직까지 미술활동은 경제적 상황에 비추어 볼 때 예외적인 상황이었기 때문이다. 한편 1965년 체결된 한일 협정은 일본과의 정치적 개방을 의미하지만 한일 관계에서 반일본 감정의 약화와 대다수 원로작가들이 일본에 대한 향수를 버리지 못한 상황에서 미술계에는 새로운 움직임이 태동하게 된다.

1970년대 정치적으로 암울한 상황 아래에서 미술계는 보다 더 적극적으로 서구미술에 대해 관심을 갖고 그 본질에 대한 이해의 욕구가 강하게 나타나게 된다. 특히 초반에 많은 글이 쓰여졌던 『공간』이나 『AG』, 당시 집필된 글을 모은 이일의 『현대미술의 궤적』 등에서 알 수 있다.

"당시 평론가로서는 석도륜(昔度輪), 오광수, 유근준(劉槿俊), 유준상(劉俊相), 이구열(李龜烈), 이일, 임영방(林英芳), 방근택, 김인환(金仁煥) 등이 있다. 이들 가운데 특히 이일, 오광수는 해외의 새로운 미술 동향에 비평의 초점을 모으면서 저널리즘을 발판으로 한 시평 활동에 주력하여 왔다. 국전 위주의 고식주의에 대한 견제세력이 됨과 동시에 현대미술 사조의 도입 정착에 꾸준한 헌신을 보여 왔다. … 당대의 비평이 현대미술의 급진적인 흐름이나 외래적인 논리의 답습에만 편중되었다는 비평 자체에 가해지는 비판도 감수하지 않을 수 없는 형편이다."[7] 김인환의 지적처럼 특히 이일의 많은 글들은 서구, 특히 유럽미술의 소개에 많은 관심을 보여 주고 있다. 이에 대한 평가는 '단순히 외래의 수입이다'라고 비판하기 이전에 우리 미술계가 서구

김인환은 이 책에서 현대미술비평에 관해 설명하고 있다.(『한국현대미술의 형성과 비평』, 열화당, 1980)

미술의 본질을 아직 잘 이해하지 못한 상황에서, 또한 학문적 깊이를 지닌 비판적 연구의 단계에 접어들지 못한 상태에서 미술비평은 서구의 변화에 관심을 갖게 된다.

1. 서구미술의 이해

이 시기의 많은 글들에서 발견할 수 있는 쟁점은 서구미술의 새로운 흐름에 관한 소개이다. 이에 대한 비판적 시각은 계속되었지만 유럽이나 미국 문화와의 상관관계는 벗어 버리기 어려운 과제가 되었다. "세계의 통일성과 일체성이라는 관점에서 우리의 안목이 외부로 돌려지는 것을 지금 당장 막을 길이 없다. 한국 문화에 있어서 오늘의 성격을 '도입문화'로 규정지어 놓고 볼 때, 미술비평도 그 범주를 벗어날 수가 없다. 다만 도입과 전달의 과정에서 무엇을 어떻게 선택하고 전달하느냐, 어느 정도 소화할 수 있느냐 하는

7) 김인환, 「한국미술 평론 40년, 반성과 전망」, 『한국현대미술의 형성과 비평』, 열화당, 1980, 114쪽.

우리대로의 계량이 있어야 하겠고 한걸음 앞서 자기를 확립하는 일이 중요하다."[8] 이 글에서 김인환은 미술가와 비평가의 입장을 설명하면서 한국 미술비평의 상황으로 분석하고 있다. 즉 자기 확립을 요구하는 이 글에서 그와 반대적인 현실에 있음을 반영하고 있다. 반면 이일은 약간 다른 면으로 바라보고 있다. "앞서 미국 현대미술에 대한 약간의 언급이 있었으나, 우리나라 미술과 마찬가지로 '근대미술' 의 역사가 짧은 미국에 있어서의 미술의 상황은 우리에게 매우 흥미로운 대상으로 여겨진다. 한마디로 해서 미국의 미술에는 '전통' 이 없다. 만일 전통이라는 것이 있다면 그것은 유럽미술에로의 접목된 전통이다. … 그러나 이는 미국의 경우뿐만 아니다. 아니 이 나라 이상으로 그와 같은 '가설' 은 우리나라에 있어 전혀 무비판적으로 받아들여지고 있는 것이다."[9] 이 글의 후반에는 '전위' 와 관련된 전위의 대상을 논의하지만 결국 전통이라는 문제를 해석의 차원으로 전개한다. 우리의 전통은 우리 스스로와 외부적인 것의 수용으로 분리된다.

또한 오광수는 서구미술에 대한 한국 현대미술은 정신사적 연대가 짧음에서 기인한다고 보고 있다. "우리 서양미술계를 돌아다보면 토착화란 문제는 아직도 많은 여지를 남기고 있음을 숨길 수 없다. … 우선 아카데믹한 방법 정신의 전통이 빈약하기 짝이 없다는 인상을 받게 된다."[10] 당시 많은 이론가들도 이에 동의하는 편이다. 따라서 비평문에서 이러한 서구미술의 소개와 현대미술까지 이르게 된 역사를 장황하게 설명하기도 한다.

서양미술의 소개는 복합적으로 이루어져야 하지만 당시의 여건상 단편

8) 김인환, 「시지프스의 노고」, 『홍익미술』 2호, 1973, 68쪽.
9) 이일, 「현대미술 속의 전통 또는 탈전통」, 『홍익미술』 4호, 1975, 29쪽.
10) 오광수, 「과학적 탐구정신과 인용, 자료의 예술—한국 현대미술의 한 단면—」, 『청년미술』 2권, 1977, 20쪽 .

이일은 한국 현대미술에서 서구미술이 끼친 영향에 주목하고 그에 관한 글들을 남겼다.(『한국미술, 그 오늘의 얼굴』, 공간사, 1982)

적으로 이루어질 수밖에 없었다. 미술사 전체를 보아야 하는 부담과 현재 빠르게 변화되는 현상을 읽어야 하는 양면성이 있게 되는데, 대다수 서구미술의 소개는 후자에 머물게 된다.

"사물이 놓여진 위치, 그 가진 목적과 기능을 벗어나 전연 외딴 장소에 놓여졌을 때 이미 그것은 새로운 사물의 의미를 지니고 나타난다. … 그것은 새로운 환경의 창조를 의미하며 오늘의 자연은 환경의 자연이라는 것을 역설적으로 나타내준 것에 다름 아니기도 하다."[11] 이 글에서 필자 오광수는 새로운 미술의 출현을 회화의 위기에서 발생한다고 보고 있다. 즉 '액션 페인팅은 세잔 이후 자연에 대한 주관적 해석의 과정'으로 보는 서양미술사의 흐름을 수용하고 있다. 그 주관적 해석의 연장이 회화이며 그것에 대한 적극적 부정을 다다에서 나타나는 오브제로 해석하고 있다. 이 글은 단순히 네오다다에 대한 소개 이상으로 20세기 서양미술을 폭넓게 이해하고 있다. 이와 같은 글들은 서구미술을 소개하는 계몽적 요소를 포함하면서도 우리에게는 빈

11) 오광수, 「새로운 자연의 발견―오브제 예술의 탄생―」, 『공간』, 1967. 6, 57~64쪽.

약하게 남아 있던 서양미술사의 연구과정으로 비춰지게 된다.

당시 주목할 만한 글로는 이일의 「다다는 살아 있다」(1967)[12], 「추상미술 그 이후」(1968)[13], 「전위미술론」(1968)[14], 「예술과 테크놀로지I, II」(1970)[15], 「현대문명 속의 미술」(1977)[16], 「현대미술과 '비창조'의 윤리」(1977)[17] 등이 있다. 이러한 글들에서 이일은 서구미술의 흐름을 단순히 소개하는 차원에 머물고 있다. 「현대문명 속의 미술」에서 이일은 '블라디미르 웨이들레'의 「예술의 운명」을 빌려 '묄플린', '앙드레 말로'에 대해 설명한다. 또한 '제들마이어', '슈펭글러', '오르테가 이 가세트', '에드가 윈트', '루리스 먼포드', '미켈 뒤프렌', '클레멘트 그린버그' 등도 거론되고 있음을 보게 된다. 마찬가지로 김인환의 경우도 서양미술의 이해를 미술사적 기반에서 따르게

12) 이일, 『현대미술의 궤적』, 동화출판공사, 1974, 13~28쪽. 이 글은 다다 출현 50주년을 기점으로 쓰여졌다. 필자의 시선은 비평적이라기보다는 다다의 역사와 그 본성에 대해 담담하게 바라보는 입장이다.

13) 앞의 책, 47~56쪽.

14) 앞의 책, 37~46쪽. 1969년 6월에 발행된 『AG』 1호에 실려 있다. "애초부터 이 에세이는 전후의 전위적 경향의 계보를 더듬어 볼 뜻을 가지고 있지 않았다. 실상은 그보다도 한결 더 중요한 과제가 있는 것이다. 즉 오늘의 미술에 있어서 전위의 한계를 분명히 해야 한다는 것이 그것이었다. … 전위는 자칫 공허한 마니아로 그쳐 창조적인 실체 없는 데몬스트레이션이나 관념의 유희로 타락하는 경우를 종종 보아 왔다. 또 기실 일부에서는 '전위 데카당스' 소리가 나돌고 있는 것도 사실이다. 물론 여기에서 말하는 '데카당스'는 오늘의 미술이 고전적인 의미의 예술관념을 파괴했다는 뜻에서 데카당스가 아니다. 그러나 어쨌든 예술이 어떠한 강렬한 체험 내지는 필요성이 수반되지 않는 작위를 일삼을 때 그것은 전위에 대한 끈질긴 '물음'이라기보다는 찰나(刹那)적인 자기만족에 그치고 만다. 그리고 그러한 행위가 무목적적으로 되풀이될 때 예술은 바로 스스로의 무덤 앞에 서게 되는 것이다. 설사 전위행위에 있어서 그것이 만들어 놓은 결과가 문제가 아니라 그 행위 자체가 문제라 할 때에도 그 행위는 어디까지나 미래를 향해 크게 열려 있는 것이라야 한다." 이 글에서 이일은 앞의 결론에 이르기 위해 장황하게 전위의 계보를 설명하고 있다. 이는 당시 미술사적 기반이 약하였음을 간접적으로 나타내고 있다.

15) 앞의 책, 68~83쪽.

16) 이일, 『한국미술, 그 오늘의 얼굴』, 공간사, 1982, 8~20쪽.

17) 앞의 책, 21~30쪽.

된다. 그는 「오브제와 작가의식」[18)에서 당시 우리 미술에서 나타나기 시작한 새로운 기류로서 기성품(Ready-Made)의 사용에 대해 미학적 설명을 붙이는 현상들을 지적하였다. 여기에는 우리 미술계의 자성적 반성보다는 서구 미술의 새로운 흐름을 이해하려는 측면이 강하게 나타난다.

> 무릇 모든 가치, 그것이 현실적으로 가치라고 인정되어질 때 가치는 무엇보다도 역사의 흐름 속에서 과거와의 연면한 맥락을 통하여 얻어지는 결과임을 알 수 있다. 그러나 그 가치가 가치로서 끝나거나 되풀이 될 때에 그것은 이미 가치의 영역을 떠난 거나 매한가지일 것이다. 우리시대의 미술 속에 팽배하는 갖가지 반(안티)의식의 실제는, 결코 반가치적인 것이 아니다. 가치에 대한 전면적인 도전이나 반역이 있다면 그것은 독단이다. 반과거주의, 그리고 가치의 반복에 대한 저항으로써 항구적인 가치를 지켜 나가려는 의지의 일단일 뿐이다. … 예술은 도덕적인 품격을 두르고 있어야 한다든가 예술가의 행위가 회화나 조각의 어느 한 국면 속에 집어 넣어야 한다든가, 표현되어진 것만이 예술이라는 어떠한 등식에도 뒤샹은 개의치 않았다. 예술은 만들어진 것, 표현되어진 것만이 아니며, 만드는 일만이 예술가의 임무가 아니다. 이미 존재해 있는 실물을 본다는 것, 어떠한 의미 내용이 작용함이 없이 다만 존재해 있는 기성품을 본다는 것으로 전환 관점의 여러 가지 패턴을 만드는 것은 예술가나 관중이 새롭게 의도해야 할 역할로 그는 본다.[19)

한편 당시 많은 작가들이 외국 잡지, 특히 일본이나 직접 원문의 번역을

18) 김인환, 「오브제와 작가의식」, 『AG』 no.4, 1971, 15쪽.
19) 김인환, 앞의 글.

음성적으로 시도하고 있었다고 본다.

이 시기에 외국 잡지는 점차 공식적인 자료로서 등장하기 시작한다. 그 예로 헤롤드 로젠버그의 「미니멀 아트의 정의(defining art)」[20]와 앨런 리이퍼의 「미니멀 아트의 기초개념 (Fundamental Concept of the Minimal Art)」이 있다.[21] 마찬가지로 프랑수아 알베 비알레의 「오늘의 미술과 그 현실: 추상 미술을 넘어서, 70년대 미술의 새 방향」에서 런던예술연구소의 전위적 실험그룹이 주도한 해프닝, 라이트 아트 등 사이버네틱 전람회를 소개한다.[22]

이일의 「전환의 윤리」[23], 김인환의 「한국미술 60년대의 결산」[24], 오광수의 「예술 기술 문명」[25]이나 「과학적 탐구정신과 인용, 자료의 예술—한국 현대미술의 한 단면—」[26], 김복영(金福榮)의 「현대예술의 역사성과 반역사주의」[27] 등에서는 당시 급변하는 상황을 읽으려 한 시도가 보인다. 그렇지만 이들의 글은 대부분 서구미술의 흐름과 시기적으로는 약간의 차이가 있다.

20) 헤롤드 로젠버그 글·양원달 역, 「미니멀 아트의 정의(defining art)」, 『뉴요커』, 1967. 2. 15.(『공간』, 1975. 2, 77∼80쪽 재수록.)
21) 앨런 리이퍼 글·양원달 역, 「미니멀 아ー트의 기초개념(Fundamental Concept of the Minimal Art)」, 『공간』, 1975. 3, 85∼87쪽.
22) 이일 역, 『공간』, 1971. 1, 91∼96쪽.
23) 이일, 『현대미술의 궤적』, 동화출판공사, 1974, 211∼217쪽. "오늘의 한국미술이 놓여져 있는 상황과 그 갖가지 징후를 살펴볼 때, 나는 은연중에 미국의 미술—어느 특정한 시기에 있어서의 미국미술의 상황을 머리에 그려 보게 된다. 여기에서 '어느 특정한 시기' 라고 하는 것은 이 나라가 자신의 독자적인 미술, 즉 오랜 세월에 걸친 유럽미술의 영향권에서 벗어나 순수하게 '미국적' 인 미술을 창안해낸 이른바 미국 현대미술의 발상기를 말한다."(211쪽) 이 글은 1970년에 쓰여졌다. 필자는 미국미술의 진행과정을 간략히 소개하고 있다. 당시 우리 미술이 서구의 영향을 수용해서 소화해 주기를 바라는 입장이라고 평가된다.
24) 김인환, 「한국미술 60년대의 결산」, 『AG』 no.3, 1970, 23쪽.
25) 오광수, 「예술 기술 문명」, 『AG』 no.2, 1970, 9쪽.
26) 오광수, 「과학적 탐구정신과 인용, 자료의 예술—한국 현대미술의 한 단면—」, 『청년미술』 2권, 1977, 15∼21쪽.
27) 김복영, 「현대예술의 역사성과 반역사주의」, 『ST동인지』, 1974.

즉 서구의 첨예한 현장의 변화보다는 자신들이 수용할 수 있는 범주에서 한
국미술과 적당한 공감대를 형성하는 방식이었다. 따라서 서구미술의 현장과
는 약간의 차이를 형성하고 있었으며 그들과의 접점은 항상 시기적으로 차
이를 보인다. 이러한 현상은 문화의 유입과정과 유사하다고 할 수 있다.

또한 우리의 경제 정치적 상황과도 밀접하다. 당시 해외에 대한 출구는
아주 좁은 문을 형성하고 있었으며 해외 여행은 일종의 특혜처럼 여겨 오던
시기였다. 따라서 미술 현장을 직접 다녀오는 일은 거의 불가능한 상태였고
그곳에 다녀온 사람들도 일부 편협한 단면에 머물게 된다.

2. 한일 국교정상화와 미술계의 변화

미술작품은 다른 예술작품과 마찬가지로 사회의 변화와 직접적으로 관
련되어 있으며, 사회변화에 직·간접적으로 참여하고 있다. 그러나 우리의
관습상 이 시기에는 대부분 사회를 멀리하고 작품 내부에 침잠하려는 경향
을 보인다. 작가 자신만의 영역을 확보하려는 태도는 서구의 모더니즘과 많
은 유사성을 발견할 수 있으며 그것을 동양의 철학과 관련시키려는 움직임
이 나타난다. 그러나 가장 직접적인 영향력은 국내 정치에서 받게 된다. 소위
'유신정권' 아래 현실 도피적 성향은 내면적 가치를 찾게 된다. 즉 작가들은
사회·정치적 참여보다는 자기세계에 안주하려는 경향이 뚜렷해진다. 그러
한 경향을 지지해 줄 내면적 바탕으로 동양의 '무위사상'을 해석하려는 경
향도 이에 속한다고 볼 수 있다.

일본과의 교류는 국제적 상황과 밀접한 관련이 있다. 국내의 정권은 국제
정세에 편승하여 강압적인 정국유지를 지향하게 된다. 즉 정권유지를 위한
문화 통제적 정책을 유지하게 된다. 이는 냉전시대에 이데올로기를 정권유

지를 위한 수단으로 사용한 결과이다. 1950년대 말 구소련의 대륙간 탄도탄의 개발과 1959년 쿠바혁명, 1964년 베트남의 무장투쟁 등, 아프리카와 중동 같은 유럽의 구식민지 지역에서 광범위하게 정치적 독립이 이루어지고 있었다. 또한 중국의 공산화는 미국이 중국을 봉쇄하게 함으로써 사회주의 진영의 분열을 야기하였다. 그러나 1964년 1월 프랑스의 중국 승인으로 미국의 중국봉쇄정책이 타격을 받게 되자 동북아의 지역 통합정책은 급진전하게 되었다. 1965년에 체결된 한일 협정은 이와 같은 배경 아래 1950년 이후 미국의 동북아시아 정책의 일면을 나타내고 있다. 결과적으로 군사정권에서는 반공을 이데올로기화하고 극단적인 폐쇄정책을 시도하면서도 일본과 개방을 하게 되고 문화교류가 활발하게 이루어진다. 일본과의 개방으로 인해 한국 작가의 일본 진출이 공식적으로 이루어지게 되고 그들의 미술경향을 간접적으로 수용하게 된다.

1968년 동경국립근대미술관에서 열린 《한국현대미술전》은 한국미술을 일본에 소개할 뿐 아니라 일본미술이 국내에 유입되는 계기가 된다. 특히 일본에서 활동중인 이우환(李禹煥)이 발표한 몇몇 비평문은 일본에서 좋은 반응을 얻게 되고 국내 미술계에도 새로운 미술을 여는 데 영향을 미치게 된다. 또한 1968년 『공간』은 일본 신문의 요약을 통해 《한국현대미술전》에 대한 일본인들의 관심을 소개하고 있다.

"거의가 추상미술, 그것도 오프―아트적인 색채 표현을 시도한 것이 많다."(『일본경제신문』)

"앵포르멜과 기하학적 추상, 포프, 오프풍도 있다. 세계는 좁아져, 한국도 지금 뉴욕을 발화점으로 하는 국제화단의 경향에 깊이 결합되어가고 있음을 엿볼 수 있으나 그러나 일본만큼 심하게 뉴욕에 기울어지지는 않았다. … 이번 한국전에 진

열린 작품이 일본의 미술계를 자극했다고는 생각할 수 없으나 주의깊게 보면 같은 국제양식이라도 일본과는 다른 수입방법을 통해 어떤 가능성을 내포하고 진전하고 있는 모습을 엿볼 수 있다."(『조일신문』)

"확실히 이들 한국회화의 모티프에는 특히 소수의 작품을 제외하고 한국의 전통적인 문화를 연상하게 하는 것은 거의 없다. … 그러나 색채와 색채와의 사이에 울려 퍼져 가는 데리케이트한 감정, 또는 침착한 공간의 '사이' 위에 정착된 그 비상히 우아한 세계는 타에 류가 없는 한국독자의 조형감각이라 말할 수 있을 것이다."[28]

이 소개에서는 우리 미술의 경향에 대해 제3자의 입장에서 평가하고 있지만, 국내에서는 작가들의 해외 전시활동의 계기로 평가하고 있다. 한편 이우환의 글[29]들은 일본미술계에 큰 반응을 일으켰다. 특히 일본 모노파(物派)의 이론적 배경을 제공하고 있으며 대부분 서구적 경향을 동양사상에 접목시키려는 노력으로 반영되고 있다. "… 비연속의 연속, 무매개의 매개, 절대모순의 자기동일, 의식작용이란 무(無)의 장소의 자기 한정으로서 무이면서 유(有)를 한정하는 것이라 할 수 있다. … 때문에 자각적인 것은 어디까지나 자기자신에 있어 모순하는 것이지 않으면 안 된다. … 때문에 참다운 변증법적 발전이라는 것은 안도 없으며 바깥도 없는, 오직 있는 것이 있는 그대로

28) 『공간』, 1968. 12. 이외에 『매일신문』, 『미술수첩』에도 유사한 내용을 담고 있다.
29) 「사물에서 존재로」, 미술출판사 평론 당선, 1968; 「데카르트와 서양의 숙명」, 『SD』 9 , 118~122쪽, 1969; 「만남을 찾아서」, 다바다서점, 동경, 1971; 「만남의 현상학 서설」, 『AG』 no.4, 1971, 5~15쪽; 『공간』 100호, 1975. 9. 등 다수가 있다.
「만남의 현상학 서설」은 「만남을 찾아서」의 번역으로 알려지고 있으나 원본과는 약간의 차이를 보인다.

자기를 한정하는 것이다."[30]

　이 글은 번역상의 문제도 있겠지만 언어의 사용에 있어서 동어반복적이다. 즉 『주역(周易)』에서 나타나는 동어반복적 표현을 사용하여 방법론을 전개하고 있다. 이는 일본에서 20세기 초 현상학과 동양사상을 접목하려 시도하였던 니시다(西田) 철학의 재해석으로 평가되고 있다. "이우환은 니시다를 통해 유럽문명을 발견하게 된 것이라고 말할 수 있다. 그가 구조주의를 빌어 독아론적 유럽문명을 비판하고 또한 그러한 구조주의의 자세에 대해서도 일단은 비판의 입장을 취하게 되는 까닭도 모두가 니시다의 사상에 의거하고 있기 때문이다."[31]

　이우환은 동양사상을 단순히 서구적 의미의 해석 방법으로 사용한 것이 아니라 서구문명을 대치할 방법론으로까지 확대시키려고 하였다. 그러나 서구 물질문명 유입과의 상관관계에서 영향력 있는 철학자도 아닌 작가이며 비평가로서의 역할은 미흡할 수밖에 없었다. "올덴버그의 거대한 햄버거는 자본주의 사회의 상(像)의 물상화(物像化) 즉, 상 그 자체로서의 이념을 실재적으로 응결화시킨 것이며, 자연스러운 음식물로서의 그 자체와는 거리가 먼 허상(虛像)인 것이다. 영화와 TV는 확실히 이러한 간접 전달을 이용한 결정적인 작품적 세계라고 볼 수 있겠다. 게임과 풍경을 직접 보고 접촉하는 것이 아니라 거기에는 보는 사람으로 하여금 보고 접촉하고 있다는 생각을 들게 만드는, 바꿔 말하면 보는 사람은 게임과 풍경 그 자체를 보고 있는 것이 아니라, 게임과 풍경이라는 물상화된 상을 보고 있는 데 지나지 않지만 당연

30) 이우환, 「데카르트와 서양의 숙명」, 『SD』 9, 118~122쪽, 1969.(박용숙, 「우리들에게 있어서 이우환」, 『공간』 100호, 1975, 44쪽 재인용.)
31) 박용숙, 앞의 글.

히 직접 마주하고 있는 착각에 빠지는 것이다. 대체 관람한다는 구조 자체가 간접 대면 이외에 무엇일까?[32] 이와 같은 그의 글은 서구미술을 비판적 자세로 바라보고 있으며 오브제의 사용에 대한 의문을 제시한다.

이우환의 글들은 1970년대 한국미술에 많은 변화를 가져왔다. 이미 지상에 발표되어 알려지기도 하였지만 잠정적으로 서구적 표현과 동양사상의 접목이 시도되고 있음을 보여 준다. 그러나 이우환의 시도는 후에 미국에서 수업을 한 홍가이(洪可異)로부터 비판을 받는다. "예술작품이 보는 사람을 염두에 두고 제작 전시된 이상, 예술가가 작품 속에 구축한 자신의 존재 형태를 감상자가 발견할 수 있어야 할 것이다. … 작품은 작가와 감상자가 만날 수 있는 장의 구실을 하게 되는 것이다. … 그리고 사실 현대예술의 수난이란 바로 그런 작가와 감상자들이 공유할 수 있는 예술적 규범의 부재를 뜻함이요, 그런 규범의 부재 속에서, 인간 정신성의 마지막 틀을 유지하려는 궁여지책으로 나온 것이 현대주의의 전략이고, 리터럴 아트는 그런 현대주의 전략의 결과로서 나온 것일 뿐이다."[33] 홍가이의 논리는 서양미술의 경향을 추구하는 한국인일지라도 한국적 사고로 보는 자세보다는 서구의 논리로 접근하여야 한다는 주장이다. 그러나 한국적 정서로서 서양미술을 확인하려는 이러한 이우환의 시도는 이후 한국미술에서 많은 영향력을 보여 준다. 특히 이후 모노크롬류의 회화에 근거를 제공하게 된다.

32) 이우환, 「만남을 찾아서」, 다바다서점, 동경, 1971.
33) 홍가이, 「한국 현대미술을 보는 한 관점」, 『현대미술 문화 비평』, 미진사, 1987, 153쪽.

II. 추상미술의 극복

추상미술과 《국전》을 중심으로 하는 미술계의 지배권 다툼은 계속되고 있다. 1970년대는 미술계에 남아 있던 관료주의와 그에 반대하며 자율성을 주장하는 작가들의 갈등이 심화되는 시기이다. 미술계의 관료적 구조는 미술관이나 화랑의 활동이 미약한 상태에서 나타났다. 이처럼 미술 기반이 약한 상태에서 《조선미술전람회》의 전통을 이어받은 《국전》은 미술계의 작가 등용문이며 검증하는 기관처럼 군림하게 된다.

"국전 소요의 가장 근원적인 원인은 국전의 명백한 이념의 상실이요 거기에 따르는 기본 성격의 부재로 단정할 수 있을 것 같다. 애초에 국전이 발족했을 때 이 국전은 … 두말할 것 없이 한국의 문화와 미술 발전을 위한 거국적인 터전을 다짐했을 것이다. … 이른바 전통을 자랑하게끔 된 오늘날, 그 발자취를 더듬어 보건대 어느덧 국전은 그 연륜과 함께 오히려 역사를 거역하는 폐쇄적인 시대 착오로 얼룩졌다. … 그뿐만 아니라, 국전은 한편으로는 일종의 '권력기구'로 화해 버렸다."[34] 따라서 《국전》의 주도권을 잡은 작가들, 즉 심사위원들을 중심으로 이권 다툼이 지속적으로 나타나게 된다. 《국전》 출신 작가는 많은 영향력을 행사하게 되고 일반인들의 미술에 대한 인식을 구성하는 중요한 요인이 되고 있다.

34) 이일, 「국전의 어제와 오늘」, 『현대미술의 궤적』, 199쪽.

"한국미술계의 구성적 특성이라고 지적한 관료적 또는 비생산적이란 무엇인가. 상당한 지식층에 있는 사람들도 그리고 실지 문화의 일선 담당자들까지도 한국미술이라고 하면 우선 국전을 둔다. … 그러니까(정부의) 미술문화정책이라는 것은 국전을 떠나서는 생각할 수 없다고 할 정도로 일원화된 양상을 보여 준 때도 있었다."[35] 이처럼 《국전》에 대한 반발의식의 확산,[36] 집단화는 이념화를 추구(追求)할 수 있게 된다. 그 이념화는 새로운 장르의 도입으로 구심점을 형성하게 된다.

추상미술이 침체된 시기에 비평은 변화의 동기를 새로운 추상의 출현, 개념미술에서 찾게 된다. 새로운 세대의 출현(한국에서 교육을 받은 2세대의 출현)은 새로운 추상으로서의 기대와 함께 감성적인 것에서 의도적인, 계산적인 미술로의 전환과 그룹운동의 활성화로 이어지게 된다.

한편 오브제의 사용과 이벤트의 등장은 서구미술의 영향을 배제할 수 없다. 일종의 서양미술의 해석적 측면이 있으며 자기 발생적 가치를 확인하기 어렵다. 앞에서 언급했던 일본에서의 영향, 일본과의 교류를 통한 미술계의 변화도 젊은 작가들에게서 볼 수 있는 오브제의 사용과 개념화와 무관하지 않다.

35) 오광수, 「미술 정책의 실상과 허상」, 『홍익미술』 제2호, 1973, 72쪽.
36) 이경성, 「국전의 정체와 행방」, 『사상계』 제17권 2호, 1969. 11.
　　이제까지 《국전》의 심사위원은 원로작가들이 계속 심사위원을 독점하게 됨으로써 공정성에 대한 문제가 나타나게 된다. 이미 많은 부정적 사건을 접하게 되고 (원동석, 「국전 30년의 실태와 공과」, 『민족미술의 논리와 전망』, 풀빛, 1983, 157쪽) 보수적 집단화를 보이게 된다.(서성록, 「국전과 아카데미즘」, 『한국의 현대미술』, 문예출판사, 1994, 99쪽) 여기에는 상당 부분 정부의 정책적 개입이 따른 것을 알 수 있다. 혁명후 의도적으로 심사위원 중 중견작가의 개입이라든가(서성록, 앞의 책, 97쪽), 국립미술관 건립과 함께 심사위원의 배정(서성록, 앞의 책, 100쪽)에서 나타나고 있다.

1. 미술운동의 집단화

1960년대 말 작가들의 그룹화는 4 · 19세대들로서 공동의 발언을 시도하게 된다. 전(前)세대보다 좀더 이론적인 무장이 가능해진 것은 비평의 도움이 있었기 때문이다. 작가의 집단화는《국전》과 같은 공적 체제에 대한 반대를 하였을 때 개개인의 지위를 확보하기 위한 방법으로도 활용되게 된다. 《국전》 체제에 대한 반발 미술의 제도적 한계를 의식하게 되고 비제도적인 작가중심 체제를 요구하게 된다. 이는 또한, 당시 빈번했던 개인전들이 소위 대가나 중견 화가 중심으로 이루어지고 그들의 사회적 지위만큼 작품의 내용을 평가하려는 의도들에 대한 젊은 작가들의 반발을 나타낸다. 작가들은 이론적 연구를 시도하고, 성명서를 낭독한다든지 집단의 강령을 만들고, 전시회를 구성한다. 따라서 미술운동은 좀더 이념화의 길을 걷게 된다.

이에 대해 이일은 우리의 특유한 현상이라고 말하고 있다. "여기에는 기묘한 우리나라의 '화단적' 현상이 뒤따르고 있다. 그것은 순전한 개별적 활동과 그룹 활동의 이중구조 현상이다. 단적으로 말해서 거의 모든 작가의 개별적인 활동이 그룹 활동 속에 흡수되거나 아니면 그것을 통해서만 가능하다는 말이다."[37] 대부분 1960년대 초반에 나타난 그룹은 1970년대에 들어서서 활동이 약화되지만 이합집산의 과정은 계속된다.[38] 그러나 그들의 집합은 강령을 제시하게 됨으로써 새로운 미술의 경향을 추구하게 된다. 이들 경향에 대해 이일은 서로 다른 특성으로 분리해내고 있다.

37) 이일, 「한국미술, 그 오늘의 얼굴-또는 그 단층적 진단-」, 『한국미술, 그 오늘의 얼굴』, 공간사, 1982, 80쪽. 1974년에 쓰여진 이 글에서 필자는 우리나라에서 그룹활동에 대한 의의를 설명하고 있다.
38) 오광수, 「1960년대 이후의 전개」, 『한국현대미술사』, 열화당, 1979, 193~201쪽 참고.

연립전이라는 말이 가리키듯이 이 전시회는 세 개의 그룹으로 형성되었다. 그리고 제각기 독자적인 표현 방식과 비전을 들고 나온, 이 세 그룹을 한데 묶어 놓은 근본적인 요인은 이들 모두가 지난 10년 동안 우리나라 추상 운동을 지배했던 이른바 추상표현주의 미학의 거부라는 것으로 나타났다. '오리진(Origin)'은 애초부터 반(反)회화를 내세우고 있는 또 다른 두 개의 형제그룹 틈에 끼여 오히려 이단시될 수도 있는 일종의 귀족적 순수성을 고수하고 있었다. 우선 그들은 회화예술의 첫째 조건인 평면성을 끝내 존중하고 또 이에 집착했으며, 그러면서도 그들은 일찍이 우리나라 추상운동에서 햇볕을 보지 못했던 또 하나의 추상—즉 기하학적 추상 내지는 순수 추상을 표방하고 나섰다. 유럽에서는 이미 반동의 반동으로서 오늘날 새로운 경지를 개척해 나가고 있는 이 기하학적 추상은 우리나라에서는 이들 동인과 함께 처음으로 의식화된 운동으로 등장했다. 이에 비해 '무' 동인과 '신전' 동인은 보다 더 과격한 반추상과 반예술의 성격을 지니고 나타났다. '무' 동인은 이미 67년 초에 다다이스트 경향인 오브제전시회를 단독으로 열어, 우리나라 전위미술의 시도를 보여 준 바도 있었거니와, 이번 연립전에서도 여전히 오브제 중심의 반예술을 내세움으로써 조형이라는 테두리를 벗어나 창조행위 그 자체에 대한 문제까지를 제기하고 있었다. 그것은 예술에 대한 도전이자 현실

에 임하는 작가의 새로운 모랄의 개척이라는 명제까지를 짊어지고 있는 듯이 보이기도 하는 것이었다. 여기에서 비로소 일상적인 오브제를 생경한 그대로, 또는 새로운 차원에서 재발견하려는 그들의 의지가 참뜻을 지니게 되었다. 한편, 이 연립전의 막둥이 그룹인 '신전' 동인들은 어디까지나 발랄하고 양성적이고 건강했다. 그들은 자기들의 젊음을 한껏 오늘의 도시 속에 퍼부었다. 그들에게는 '오리진' 동인은 고답적이고 '무' 동인은 패시미스트로 보였는지도 모른다. 그들은 '무' 동인처럼 시니컬하지 않았고 생활의 재발견 또는 환경의 새로운 창조라는, 보다 더 적극적인 의욕을 지녔다. 따라서 그들과 함께 미술이 실내로부터, 그리고 전시장으로부터 거리로 뛰쳐나가게 될 날이 기약됐다.[39)]

그러나 이들이 각기 다른 경향을 추구했음에도 불구하고 집단적 목적을 위해서는 정치성을 띠기도 했다. "… 1967년 겨울에 열렸던 《청년작가연립전》은 새로운 시대의 장을 여는 매개체 구실을 하였다. 연립전에 참여한 단체는 '무', '오리진', '신전'의 세 그룹이었다. … 젊은 세대의 의식의 공동 광장의 형성이야말로 현상을 극복하는 방법임을 자각하고 있었던 것 같다. … 이들 그룹 중 무 동인을 제외하면 두 단체의 구성 멤버들이 추진해 왔던 지금까지의 경향은 대체로 뜨거운 추상에 맥락된 것이었다. … 당시의 전시 상황을 떠올리면 개개의 작품이 갖는 성과보다 어떻게 하면 현상을 극복할 수 있는가 하는 열기가 충만해 있었다는 인상이 선명하다. 그러니까 이 세 그룹이 결코 어떤 동질성 속에서 서로 결속된 것이라기 보다는 현상 극복의 공통된 세대 의식의 확대란 시대적 사명의 획득에서 서로 유대되어 있음을 발

39) 이일, 「'67년도 미술계총평」, 『현대미술의 궤적』, 251쪽.

견할 수 있다."[40) 이 글은 1970년대 말에 쓰여졌지만 당시 미술운동에 깊게 참여하고 있던 오광수는 젊은이들의 생각을 잘 반영하고 있다.

다음과 같은 글들에서 당시 집단운동에 관하여 참고해 볼 수 있다.

가도윤, 「한국 미술대상에 대한 제언」, 『공간』, 1969. 12, 74~75쪽.

김인환, 「와해된지 오래인 '집단'의 개념」, 『공간』, 1979. 4, 42~43쪽.

오광수, 「한국미술의 비평적 전망」, 『AG』 no. 3, 1970, 36쪽.

이 일, 「공간역학에서 시간역학으로」, 『AG』 no. 2, 1970, 12쪽.

「환영과 기대의 교차로―74년을 보내며」, 『공간』, 1975. 1, 12~13쪽.

「재현과 표현 그리고 실현」, 『공간』, 1975. 6, 25~29쪽.

「변화와 모색, 그리고 실험」, 『공간』, 1976. 11, 42~47쪽.

2. 반(反)미술과 새로운 세대의 출현

1960년대 말, 추상의 새로운 전개와 새로운 기술의 도입은 많은 관심을 불러일으켰다. 앵포르멜 세대와 다른 경향을 추구하고 있던 젊은 작가들은 좀더 이지적이며 의도적인 작품을 시도하게 되고 그 원인을 멀리는 19세기 초반 몬드리안이나 말레비치에 두면서도 가까이에는 옵 아트, 키네틱 아트의 영향을 확인하게 된다. 이러한 경향은 철저히 과학적이면서도 관객의 참여라는 문제가 있음에도 불구하고 우리 미술은 단순한 시각적 작업으로 전환하게 된다.

40) 오광수, 「냉각된 열풍―혼미와 모색」, 『한국의 추상미술』, 중앙일보사, 1979, 72~73쪽.

이일의 「추상미술 그 이후」(1968), 「예술과 테크놀로지I, II」(1970), 「현대의 미적 모험」(1971)[41], 오광수의 「예술, 기술, 문명」(1970)[42] 등에서는 새로운 미술로서 팝 아트와 옵 아트를 소개하고 있다. 이 글들은 앞에서 언급했듯이 단순한 소개이면서도 한국미술에 중요한 영향을 미치게 되었다.

김인환은 「한국 60년대의 결산」(1970)에서 옵 아트의 출현을 설명하고 있다. "1960년대 후반에 들어서서 한국 현대미술의 기조가 된 것은 '오프·아트' 였다. 기계를 단지 저항의 대상으로서가 아니라 심미의 대상으로서 그 조형성을 유효하게 인출하고 기술의 추구를 통하여 인간에 밀착시키려는 것이 기하학 회화의 특성이다. 불가항력적인 기계의 신성에 새로운 조형적인 검토가 가해지고 중력이 없는 외계로 인간의식은 줄달음친다. … 우리 사회와 서구 사회가 가지는 문명의 등차는 개발도상국가라는 표현 속에 압축되고 있거니와 '오프·아트' 라는 발전된 미술의 등식을 받아들임에 있어 당면한 과제는 어떻게 하면 공학자적인 논리와 사고를 우리 체질 속에 주입하고 용해할 수 있느냐였다. … 때문에 '오프·아트' 의 여러 그룹은 별다른 문제성을 제기하지 못하고 감각적인 숙련에 편중하는 결과를 빚어냈다."[43]

이일은 「공간의 역학에서 시간의 역학으로」에서 키네틱 아트의 니꼴라스 쉐퍼(Nicolas Schöffer)의 작품을 설명하고 있다.[44] 이 글에서 특히 '키네틱 아트' 와 빛을 사용하는 '라이트 아트' 를 소개하는 데 프랑크 포퍼의 의견을 통

41) 이 책의 일부분은 서구미술에서 세잔 이후 피카소, 뒤샹을 소개, 또는 이해하려는 필자의 노력을 보여 주고 있다. 이는 추상미술과 다르게 새로운 표현 방식인 미술에서 '오브제' 의 등장을 소화하려는 움직임으로 보여진다.
42) 『AG』 no. 2, 9~10쪽.
43) 김인환, 「한국 60년대의 결산」, 『AG』 no. 2, 1970, 23~30쪽.
44) 이일, 「공간역학에서 시간역학으로」, 『AG』 no. 2, 1970, 12쪽.

해 설명하고 있다. 프랑크 포퍼는 예술이 사회와 분리된 특수한 것이 아니라 참여를 통해 삶과 일치를 주장하는 이론가이다. 그는 예술과 삶의 이치를 관객들의 참여와 새로운 기계문명의 수용으로 환경을 창출할 수 있다는 생각을 하게 된다.

이구열은 「전기시대의 찬가—추상 이후 세계미술의 동향」에서, "회화도 조각도 아닌 제3의 미술형식—그러나 회화이며 동시에 조각이기도 한 형태, 이 사정은 1960년대에 이르러 나타난 새로운 경향의 하나이다. … 포프(Pop), 오프(Op)는 1960년대의 전반기를 휩쓴 추상미술의 변전(變轉)이었다. 그리고 잇따른 회화도 조각도 아닌 그 중간의 이탈(離脫), 그리고 기계공학 및 전기과학이 만들어 주는 움직이는 현대적 시각미, 거기에 언더그라운드 드라마가 결탁하는 환경미술(environment), 해프닝(말하자면 사건예술事件藝術)의 쇼. 쇼. 쇼 …"⁴⁵⁾라고 하였다.

1960년대 말부터 '이벤트', '행위미술', '대지미술', '프로세스 아트'라는 이름으로 실험적 미술이 확산되고 있었다. 이러한 미술의 확산은 서구의 미니멀 아트와 개념미술 이후에 나타난 현상임에도 불구하고 국내에서는 빠르게 확산된다. 그 원인은 앞에서 거론되었듯이 사회적으로 극도의 폐쇄 분위기 속에 젊은이들은 현실 반발적 성향을 보이게 된다. 이는 당시 서유럽의 학생운동과 미국의 반전운동과 함께 허무주의적 '히피' 문화의 영향으로 볼 수 있다.

이제까지 주류로 군림해 온 평면회화 특히 추상표현주의의 막강한 힘 때문에 새로운 미술은 비교적 과소평가되어 왔음을 부정할 수 없다. 해프닝과

45) 『공간』, 1967. 12, 91~93쪽.

퍼포먼스, 개념미술 등은 엄격한 구분 없이 혼재되어 온 것이 사실이지만, 대체로 신체를 표현의 적극적인 수단으로 기용하는 공통점을 지닌다. "'무' 동인과 '신전' 동인에 의해 추진된 공간에 대한 적극적인 참여는 특히 해프닝이란 행위의 편집성에서 두드러지게 나타나고 있다. … 50년대 뉴욕파의 하나의 논리적인 발전으로 보는 해프닝은, 그러한 논리적인 바탕이 아니더라도 일단 관념의 벽을 깨는 의식의 확대현상으로 볼 수 있을 것 같으며 그런 점에서 한국에서의 해프닝은 고식적인 의식의 침체현상을 벗어나는 계기를 마련해 준 것으로 평가될 수 있을 것 같다. 그러나 해프닝의 소재를 인체에서 찾았기 때문에 자연 인체동작의 표현이란 또 다른 양상으로 발전해 갈 수 있는 여지를 열어 놓았다."[46]

최초의 퍼포먼스는 1967년 2월 당시 중앙공보관에서 열린 《청년작가연립전》에 '신전' 동인의 회원들이 발표한 해프닝의 시초라고 볼 수 있다. 당시 평론가 오광수가 각본을 쓴 〈비닐우산과 촛불이 있는 해프닝〉이다. 1968년 세시봉 음악감상실에서는 한국청년연립회 주최로 〈고무풍선과 누드〉라는 해프닝이 '신전' 동인이던 정찬승, 강국진(姜國鎭), 정강자(鄭江子) 등 행위미술가들에 의해 주도되었는데, 그들은 퍼포먼스를 통해 현실 문제를 비평적으로 발언하였다. 〈한강변의 타살〉이나 〈문화인 장례식〉도 그 전형에 해당한다. 강국진, 정강자는 1968년 〈한강변의 타살〉이란 해프닝을 시도하는데, 그 대상인 문화사기꾼, 문화실명자, 문화기피자, 문화부정축재자, 문화곡예사 등의 목록을 불에 태우는 것으로 마감된다. 이같은 행위예술은 사회현실에 대한 부정적 시각을 드러내고 있을 뿐 아니라 이제까지 미술 표현에

46) 오광수, 『한국의 추상미술』, 중앙일보사, 1979, 75쪽.

대한 반발로도 볼 수 있다.

다음 글들에는 새로운 세대에 관한 언급이 있다.

가도윤, 「한국 미술대상에 대한 제언」, 『공간』, 1969. 12, 74~75쪽.

김윤수, 「현대미술과 오늘의 한국미술」, 『한국문학』, 1977. 1.

　　　「한국 추상미술의 반성」, 『계간미술』 10호, 1979, 85~90쪽.

김인환, 「오브제와 작가의식」, 『AG』 no.4, 1971, 15쪽.

오광수, 「한국미술의 비평적 전망」, 『AG』 no.3, 1970, 36쪽.

　　　「과학적 탐구정신과 인용, 자료의 예술—한국 현대미술의 한 단면—」,

　　　『청년미술』 2권, 1977, 15~21쪽.

윤명노, 「현대미술의 통찰」, 『공간』, 1970. 9, 29쪽.

이구열, 「현대미술과 대중문화」, 『공간』, 1970. 9, 37쪽.

이　일, 「공간역학에서 시간역학으로」, 『AG』 no.2, 1970, 12쪽.

　　　「예술과 테크놀로지—60년대의 키네틱 아트와 라이트 아트」, 『공간』,

　　　1970. 9, 33쪽.

　　　「환영과 기대의 교차로—74년을 보내며」, 『공간』, 1975. 1, 12~13쪽.

　　　「재현과 표현 그리고 실현—현대미술의 한 현장을 찾아서」, 『공간』,

　　　1975. 6, 25~29쪽.

　　　「앙데팡당전과 앙데팡당미술」, 『공간』, 1976. 8, 82쪽.

III. 모더니즘의 심화와 정체

1. 모노크롬과 회화의 평면성

우리 미술에서 모더니즘의 출현은 1980년대에 많은 논란을 제기하였다. 특히 모더니즘 미술은 아카데믹한 미술의 전통을 빗겨 나간 미술의 자율성의 심화 과정이기 때문이다. 이 심화 과정에서 요구되는 조건중 하나가 미술의 전통성에 관한 부분이었다. 그러나 우리 미술에서 전통의 문제는 다양한 해석이 시도되고 있다.

앞서 언급한 이우환의 경우 서구철학과 동양철학의 결합으로 전통을 확인하려 하는가 하면, 이일의 경우도 한국미술의 자연성에서 근거를 찾으려 하고 있다. "만일 우리에게 자연이라는 것이 '저 멀리 있으면서도 더불어 같이 사는' 자연이라면, 유럽 또는 미국에 있어서의 자연은 어디까지나 '정복되어야 할' 자연이다. 그리하여 역설적으로 저 나라에서는 자연의 권리회복을 들고 나왔다. 그 첨단적인 표현이 곧 미니멀 아트이다. 미니멀 아트의 정의는 힘겨운 일이기도 하거니와 또 특히 우리로서는 군이 그럴 필요도 없다고 생각된다. 왜냐하면 이 미술이 주장하고 있는 기본적인 이념은 일종의 '자연성' 의 '재' 발견이요, 우리로서는 그러한 행위가 군이 필요없기 때문이다."[47]

1970년대 박서보의 〈묘법〉 등의 예에서 볼 수 있듯이, 질료가 이루어진 상황, 무의식, 비표상적 사고 등을 주장하는 것은 결국 행위가 자연의 주제로

등장하게 하는 시도이다. 이는 이미 추상미술에 대한 반발 속에서 시각적인 형태를 해체하며 자의적이고 '의도적인 행위와 그 결과물로 전환시킴' 이라 하겠다.

"박서보의 작품에서 가시적인 부분이 사라지고 '탈 이미지' 로 전환한 것은 67년 무렵이었다. … 여기서 '탈 이미지' 란 형상의 추방을 가리키는 것이며, 나아가 화면형성의 기본요소를 회화의 절대가치로 상정하는 것을 의미한다. 그의 작업은 흰색의 유성 페인트가 칠해진 캔버스에 연필로 같은 방향, 비슷한 크기의 규칙적인 선(사선이나 수평선)을 빡빡하게 그어 나간 것이었다. … 무목적적인 순수행위의 아포리아를 찾아가고자 했다." [48] 작가의 무목적적인 의도는 자기목적적이라는 서양미학의 영향에서 출현되기도 하지만 행위와 그 결과에 대한 무의미를 바탕으로 한다. 이와 같은 시각적 현상과 의미 구조의 차이에도 불구하고 현실에서는 작품으로 성립되고 있음을 부정할 수 없다.

미술작품에서 외형적으로는 형식의 단순화와 그에 따르는 행위의 흔적이 강조되고, 모든 시각적 현상은 행위 자체의 사유 방식으로 환원하고 있음을 볼 수 있다. 특히 1970년대 모노크롬을 시도하던 작가들의 작품은 질료에 대한 사유에 의존한다. 이 질료의 상태성은 작가의 '물질에 대한' 행위의 결과로서, 작가의 의도를 직접 외부로 반영한다. 그러나 결과적으로는 이런 일련의 작품들에서는 작품의 물질성—물감의 성격을 확인하고, 직접적인 물질의 상태로 연출하고자 하기 때문에, 물질이 '있는 그대로' 의 상황이 아닌 작

47) 이일, 「현대미술의 전통 또는 탈전통」, 『홍익미술』 4, 1975, 22~32쪽.(『한국미술, 그 오늘의 얼굴』, 공간사, 1982, 48~49쪽 재수록.)
48) 서성록, 「한국 모노크롬 회화의 한 전형」, 『현대미술』, 현대화랑, 1991 봄호, 6쪽.

가의 의도가 개입되어진 상황을 나타낸다. 때문에 '추상적으로 조작되어 고쳐지는' 것을 부정하려는 작가의 의도처럼 복잡하고 정교한 작가의 사유 체계를 나타내기는 쉽지 않았다. 즉 그 작품들에서는 실제 보여진 상황을 통해 내부에 감추어진 구조가 감각적으로 쉽게 지각될 수 있었기 때문이다.

　이러한 현상에 대해 방근택은 분석적으로 접근하고 있다. 요약하면 다음과 같다.

　그는 먼저 작가와 비평가의 관계는 숙명적으로 대립적 관계에 있음을 지적한다. 둘 다 대상을 묘사하는 것 같지만 작가는 '묘법(ecriture)'을, 비평가는 '서술법(discours)'을 사용하기 때문이다. 전자는 직접적이고 후자는 설명적이다. 따라서 후자는 전자에 대해 지배적으로 보여진다. 즉 비평은 작품에 대해 우월적 지위로 보여진다. 그런데 점차 작가들은 자연보다는 도판, 기사문, 평문, 책 등 예술적 자료를 통해 작품을 하면서 비평가와 유사해지고 있으며 그로 인하여 대립적 지위를 나타내게 된다. 1960년대 이후 미술의 경향이 그러하다. 특히 박서보와 '오리진', '서울, 70' 작가들의 경우, '묘법'을 통해 미술의 자율성을 주장하지만 서구의 방법론과 다르다. 서구에서는 의미의 체계가 강조되어 기호작업으로 나타나지만 '묘법'의 경우 기호보다는 좀더 현실적이다. 이와 같이 국내 작가들의 경우 자연적 관계의 동인 단계에서 맴돌고 있다. 의미의 체계보다는 작품의 내용이 너무나 풍부하기 때문에 항상 작품은 의미하는 것, 작의(作意)적인 것으로 나타나게 된다.[49]

49) 방근택, 「허구와 무의미, 공간─우리 전위예술의 비평과 실제─」, 『공간』 89호, 1974. 9, 23~31쪽.

방근택은 이 글에서 롤랑 바르트(Roland Barthes)의 『영도의 에크리뛰르』(1953)를 인용하면서 국내미술계에서 거론되는 무의식적 회화작업에 대해 비판한다. 또한 글 내용의 진행에 있어서 유럽에서 거론되고 있던 구조주의의 도입을 시도하고 있음을 알 수 있다. 또한 그는 한국적 정체성이 거론되는 현상에 대해서도 이러한 무의를 근거로 하는 작업보다는 형식적인 이응노, 윤이상, 이항성의 작품을 옹호하고 있다.[50]

모노크롬에 관한 서술은 다음과 같다.

김복영, 「현대미술의 대상에 관한 미학적 단상―최근 동향을 중심으로」, 『청년미술』 2권, 1977, 6~14쪽.

「70년대 매체미술의 상황―그 새로운 변모의 문맥―」, 『청년미술』 4호, 1979, 35~39쪽.

김윤수, 「한국 추상미술의 반성」, 『계간미술』 10호, 1979, 85~90쪽.

박용숙, 「우리들에 있어서 이우환」, 『공간』, 1975. 9, 42~45쪽, 50~57쪽.

이우환, 양원달 역, 「만남의 현상학 서설」, 『공간』, 1975. 9, 50~57쪽.

이 일, 「백색은 생각한다」, 《한국 5인의 작가, 다섯 가지의 흰색전》 서문, 1975.

「회화의 새로운 부상과 기상도」, 『공간』, 1976. 9, 42~46쪽.

「한국 현대미술의 단면전」, 『공간』 123호, 1977. 9, 83~85쪽.

「한국 현대회화의 새가능성 '13인의 얼굴'」, 『공간』, 1978. 11, 12쪽.

정병관, 「현대미술과 우연의 법칙」, 『계간미술』 7호, 1978, 160~168쪽.

50) 방근택, 앞의 글.

2. 사회참여와 실천적 미술

1970년대 미술에서 정체성(identity)이 거론되는 주변에는 으레 '한국성'이라는 어휘가 등장한다. 일반적으로 정체성은 현대화(modernization)의 과정 속에 합리성으로 제시된 이성적 구조가 역사와 함께 객관화되어 나타난 사유 형식이다. 정체성은 시간의 흐름 속에 과거 역사의 전승과 현재의 상관관계에 의해 효력을 발생시키고 있으며, 스스로가 거울을 비추어 보듯이 주체적인 자아의 의지를 통해서 자기중심적으로 수용하게 된다. 여기에서 모더니즘은 주체적 자기반성을 기반으로 정체성의 모태가 되며 서구 문화적 사유 방식으로부터 제기된 자기동일화의 기반임을 설명하게 된다. 또한 정체성은 서양 이성의 지평에서 획득한 모더니티의 내면적 결합과 자기이해로 수용되는 것이다.

그렇지만 한국성이라는 의미는 정체성에서 거론되는 지역적 특성을 바탕으로 하고 있으며 한반도 지역의 민족문화와 결합되어 있다. 민족문화란 '민족공동체가 공유하는' 특정의 양식이다. 그러한 양식은 역사와 역사주의, 사회 제도와 도덕적 인습, 민족적 사유 형식, 지역적 가치관, 현실적인 경험, 민족적 열망 등과 같이 가능케 되는 것이며, 또한 다른 의미에서는 그 과정이 요구하는 것이기도 하다. 이러한 징후가 복잡하게 하나의 형태로 통합되어 문화적 정체성을 이루게 되고 지배적인 한 사고방식으로 국가와의 자기동일화를 촉진하는 것이다. 특히 한국성은 자기동일화를 위한 지역적, 민족적 사유방식과 결합하게 된다. 이같은 상황에서 민중과 그들과 동참할 수 있는 미술을 확인하게 된다.

그러나 1970년대 우리 미술의 변화 과정을 볼 때 '정체성'과 '한국성'을 거론한 것에는 외부적 영향이 많았다. 특히 서구미술에서 주관주의의 확산

과 많은 관련을 갖고 있다. 미국에서 모더니즘 미술이 미국적 정체성을 확인하는 과정이었다면, 국내에서 '정체성'의 거론은 그 영향을 받고 있음을 알수 있다. 즉 '한국성'에 대한 언급은 오래 전부터 거론되어 왔으나 구체적인 실천 과정은 서구미술 형식의 변화와 일치시키려 하는 과정이었다.

한국성의 논의는 좀더 관념적으로 흐르게 되고 우리의 정서적 측면에 의존하게 된다. 이는 결국 미술을 더욱 전문가들만의 영역으로 압축시키게 된다. 그러나 또한 미술의 전문성에 반발하는 새로운 경향의 출현을 보게 한다. 즉 민중과 가까워지도록 하게 된다.

김병수, 「예술과 대중」, 『미대학보』, 서울대, 1969.

김삼랑, 「미술의 영토에 흐르는 저항」, 『예술계 3』, 1971.

김해성, 「한국추상화의 오늘」, 『예술계 3』, 1971.

오광수, 「민중문화와 미술」, 『세대』, 1974. 3, 170~180쪽.

원동석, 「미술의 민중적 정서의 회복」, 『대화』, 1977. 9, 256~264쪽.

이구열, 「미술 작품과 대중사회」, 『공간』, 1976. 5, 39~43쪽.

IV. 비평의 역할

비평(criticism)은 위기(crisis)와 동일한 희랍어원을 갖는다.[51] 이 말은 이미 이일의 저서 『현대미술의 궤적』[52]에서도 언급한 바 있다. 사전적 해석이면서도 '비평'에 대한 의미를 사유의 체계에까지 접근시키고 있다. 이러한 '비평'의 해석은 어떤 대상에 대한 모순을 느끼며 그것의 올바른 인식을 추구하는 것이다. 또한 비평은 가치평가에 있어서 가치판단을 지지하고 입증하는 것이다. 좋다, 나쁘다, 아름답다, 추하다와 같은 감정적 판단에 앞선 근원적 의문을 제기하게 만든다. 따라서 비평은 사실상 철학적 과제에 이르는 과정으로 볼 수 있다.

"작품이 미적 가치가 있다"고 할 때 작품 자체에 대한 평가인가? 우리 자신에 의한 느낌인가? 작품에 대한 비평이 단순한 느낌에 머무를 때 무의식적 자기 속임수에 빠질 수가 있다. 좋다, 아름답다, 추하다 등등의 원인은 '미학'에서와 같이 가치문제와 관련되어 있다. 비평적 사고는 곧 언어를 통해서 이루어진다. 세계는 곧 언어적 심상으로 인식된다는 사실을 말할 것이고, 이런 점에서 현실세계는 나에게 곧 언어적 실체일 수 있다. 그러나 "예컨대, '현실 속의 사과'는 누군가가 직접 깨물어 먹을 수 있지만, '사과라는 언어 기호'를 그렇게 할 수는 없다. 이처럼 언어와 현실은 결코 동일한 것이 아님

51) 장경렬, 「언어와 위기의식, 그리고 문학 비평」, 『문화예술』, 2000. 7, 118~126쪽.
52) 이일, 『현대미술의 궤적』 서문, 동화출판사, 1974.

에도 불구하고 마치 같은 것인 양 착각하게 한다는 데 문학비평가의 근원적 위기의식이 존재한다."[53] 이는 문학비평가에게만 적용되는 제한적인 것은 아니다. 그러한 위기 의식이 예술비평가에게 의식적인 것이든 또는 무의식적인 것이든 상관작용으로 이끌어내게 된다. 그렇지만 대부분의 예술에 대한 관심은 자기 충족적이지 (자기 자신의 판단에 의한) 설명적이지는 않다. 따라서 예술비평은 작품과 연결된 형식적인 상호관계, 작품의 진리를 구성하는 의미, 공명과 깊이를 주는 표현적 의미를 확인하여야 한다. 그러한 비평적 분석에 관한 지식은 우리에게 더 많은 것을 볼 수 있게 한다. 즉 미적 선호와 의식을 정교하게 만든다.

한편 예술사회학에서처럼 한 사회의 물질적 상태가 주된 감정을 결정하며 예술작품은 바로 그 상태에 대한 감정의 표현으로 볼 수 있다. 즉 예술활동은 사회적 현실에 대비해서 나타난다는 말이다. 특히 1970년 비평적 방법론에 있어서 현재와 비교할 때 상대적으로 허약하였음을 지적하지 않을 수 없다. 사회적으로는 유신체제에서 사회 정치활동이 극도로 억압되어 있었으며 경제도 전후(戰後)의 많은 어려움을 벗어나기는 하였지만 아직 빈곤의 역경에서 벗어나지 못한 상황이었다. 또한 사회 경제적 현실과 병행하고 있는 사회보장제도가 전무한 상황에서 문화활동인 미술의 동향은 그렇게 긍정적이지는 않았다.

국내 현실이 그럼에도 불구하고 해외에서는 미술계가 급변하고 있었고 이미 1970년대 말에 이르게 되면 서구미술은 한계 상황에 이르게 된다. 즉 시각 표현의 다양성과 함께 유럽과 미국 중심의 미술 변화는 극단에 이르게 되

53) 장경렬, 「언어와 위기의식, 그리고 문학 비평」, 『문화예술』, 2000. 7, 119쪽.

고 아시아나 아프리카 미술의 영향을 수용하게 된다.[54] 따라서 아직 내부적으로 조형성의 의도가 확립되지 않은 상태에서 우리 미술도 상당한 영향을 받게 되고 새로운 경향에 대한 이해를 적극적으로 시도하게 된다. 그럼에도 불구하고 국내에는 이러한 다양한 경향을 흡수할 만한 전문인들, 즉 비평적 시각을 지닌 평론가나 이론가가 절대적으로 부족한 상태였다. 그 원인은 앞에서도 언급하였듯이 경제 사회적 영향이 컸다. 대다수 엘리트들은 경제적 활동에 주력한 반면, 미술과 같은 문화적 활동은 현실과 거리를 지니고 있었다.

그러한 현상은 1970년대부터 서서히 서구의 모더니즘 현상을 대변하는 예술의 사회적 자율성과 유사성을 발견하게 되고 한편으로는 주체적 의식을 대변하는 동양학에 대한 해석과 일치시키면서 우리 특유의 소위 '모더니즘 미학'을 발전시키게 된다. 이에 대해 1970년대 후반기에는 비판적 시각이 확산되지만 우리 미술계의 현실로 볼 때 불가피하였다고 본다.

이 글에서는 이와 같은 내외적으로 급변하는 시기에 우리 미술계의 상황과 그들의 활동을 통해 비평은 어떠한 역할을 수행하였는가에 대해 검토하였다.

54) Edward Lucie - Smith · 김춘일 역, 『1945년 이후—현대미술의 흐름』, 미진사, 1995 참고.
 Michael Archer, *Art Since 1960*, Thames and Hudson, 1997.

제4부

포스트모더니즘과 민중미술 비평
- 1980년대 한국 미술비평을 중심으로 -

오세권
홍익대학교 대학원 졸업, 박사학위를 취득하였다. 《동아일보》 신춘문예 미술평론 부문에 당선(93)하였으
며, 월간 미술대상 학술부문 장려상을 수상하였다. 대한민국미술대전 운영위원 및 심사위원 외 각종 공모
전 심사위원 수회, 광주비엔날레 특별전 큐레이터, 포천아시아비엔날레 예술감독을 역임하였다. 저서로는
『한국미술, 지배구조와 주변부』, 『한국미술, 현장과 여백』 등이 있다. 현재 대진대학교 교수로 있다.

Ⅰ. 1980년대의 살아 있는 미술비평

미술비평은 한 시기의 미술문화를 분석하고 평가하며, 사회변화 속에서 미술문화가 어떻게 형성되는가 하는 것을 기록한다. 때문에 미술문화에만 한정된 것이 아니라 총체적 학문의 성격을 지닐 수밖에 없다. 그러다 보니 비평가는 항상 현실 속에 몸담고 있어야 하며, 사회의 변화와 미술문화의 흐름에 대하여 나름의 진단력과 비평적 시각을 갖추어야 한다. 그러나 사회 변화의 어느 한 축에만 서게 되면 객관성 없는 독단적이고 편협된 이념의 비평으로 흐르게 된다. 그래서 비평가는 어느 한 이념에 치우침 없는 비평의 자세를 가지려고 노력하여야 한다.

미술비평은 미술문화와 걸음을 같이하여 왔음은 당연하며, 미술문화의 전체적 맥락 속에서 이해를 하여야 하는 것이다. 그리고 미술비평은 미술문화의 흐름에 대한 방향을 제시하고 그 방향성에 대하여 옳고 그름을 논의하기도 한다. 그러므로 미술비평사는 당 시대의 미술문화 전체의 이념과 흐름 속에 그 궤를 같이하여야 하는데, 곧 미술문화와 미술사의 이해 속에서 정리되어야 하는 것이다.

이와 같이 미술비평은 사회사의 흐름과 미술문화의 관계성뿐만 아니라, 비평가 자신의 냉철한 비평적 시각이 필요하다. 이 글에서도 치우치지 않는 입장에서 1980년대 미술비평의 중심적 논의 대상인 '포스트모더니즘 미술'과 '민중미술' 문화의 한국적 상황을 밝히고 그에 따른 비평을 분석·기록하고자 한다.

미술비평은 살아 있는 미술문화 역사의 부분적 기록이며, 당 시대 미술문화의 생생한 비평적 기록이다. 그렇기에 미술문화가 살아 있으면 비평문화가 살아 있는 것이고, 미술문화가 죽어 있으면 비평문화도 죽어 있는 것이다. 거꾸로 비평문화가 살아 있으면 미술문화도 살아 있다고 할 수 있고, 비평문화가 죽어 있으면 미술문화도 죽어 있다고 할 수 있다. 그만큼 비평과 창작은 서로 떨어질 수 없는 불가분의 상호보완 관계를 지니고 있는 것이다.

1980년대는 살아 있는 미술문화와 비평의 시대라고 할 수 있을까? 벌써 많은 시간이 지났지만, 그 당시의 새로운 세계 미술 흐름에 대해 개척정신을 발휘한 '포스트모더니즘' 미술비평과 기존 제도권 미술문화에 대한 힘찬 도전 정신을 나타낸 '리얼리즘' 미술비평의 양상은 지금도 생생하다.

한국 미술문화 흐름에 있어서 1980년대는 어떠한 자리매김을 할 수 있을까? 정치·사회뿐 아니라 모든 분야에서 격변의 시기였던 1980년대는 미술문화에 있어서도 다름 아니었다. 모더니즘 미술문화가 지배구조로 자리잡고 있었던 한국 미술문화에 리얼리즘 미술문화가 그 주도권을 확보하기 위하여 노력하였으며, 미술문화는 전시장을 넘어서 선전·선동의 현장에까지 폭넓게 그 이념들을 펼쳤다. 그러한 가운데 비평문화는 미술문화를 활성화하는 데 있어 주도적인 역할을 하여 왔던 것이다. 그러므로 이 시기 미술비평은 분명 살아 있는 비평문화로 자리매김할 수 있다. 그리고 기록들도 그 어느 때보다 화려하게 남아 있다.

이와 같은 1980년대 미술비평의 연구를 통하여 오늘날 우리 미술비평 문화 양상을 반성하고, 주체적 미술비평 문화의 성립을 추구하는 계기가 되었으면 하는 것이 이 글의 목적이다.

II. 1980년대의 상황

1. 사회적 배경

한국의 근현대사를 기술하는 데 있어 1980년대는 가장 변혁이 심하였던 격변의 시기 가운데 하나로 기록될 것이다. 그것은 군사정권에서 탈피하여 이 시기에 종지부를 찍으려고 하는 변혁기이기도 하였으며, 그동안 정치 이데올로기와 산업화 과정 속에서 잊혀져 있던 자본주의 사회의 풍요를 느끼기 위한 과도기적 시기였고, 한편으로는 '민족'의 의미를 재생시키며 새로운 사회 건설을 위하여 몸부림치던 시기였기 때문이다.

그러나 무엇보다도 가장 큰 변혁은 '민주화'를 위한 국민 전체의 열망과 바람 때문에 나타난 사회의 변화였다. 이는 일부 정치지도자들의 역할도 있었겠지만 그들의 역할은 훗날 정치적으로 보상받을 수 있다는 나름의 계획 하에서 이루어진 행위였다고 볼 수 있다. 그러나 우리 국민들은 진정한 자유란 무엇인가, 민주주의란 무엇인가에 대한 물음을 떠올리게 되었고 자신의 위치를 되돌아보는 시기이기도 하였다.

이러한 국내의 변화는 세계의 정치 · 사회 변화에서 나름의 영향을 받았던 것이 틀림없다. 곧 당시 세계는 자본주의와 사회주의의 정치 이데올로기가 막바지로 향하여 갔으며, 제3세계 국가들은 자기 정체성을 바탕으로 한 발전을 모색하고 있었는데, 이러한 영향들이 우리의 정치 · 사회에 직 · 간접적으로 영향을 미쳤던 것이다.

그리고 문화적으로는 기계·공업화된 산업화 시기에서 나타나는 여러 가지 시행착오와 새로운 문화에 대한 갈증과 일부 식자들의 미래세계에 대한 논의들은 20세기 후반기의 문화를 한층 풍부하게 만들었다. 마지막 남은 20세기 후반기의 방향성을 '후기 산업사회'라는 사회구조를 상정하고 논의함으로써 설정하는 과정에 있었던 것이다. 특히 미국과 서구 중심적인 세계 정치·사회의 변화 속에서 벗어나 각 국가마다 정체성을 찾아서 나아갈 바를 생각해 보아야 하는 격변의 시기였던 것이다.

그러한 가운데 한국사회의 정치 상황은 미국을 위시한 강대국에 의해 종속적 자본주의를 맞고 있는가, 강대국의 제국주의적 정치 술수 속에서 아직도 진정한 근대화를 맞이하지 못한 반(半)봉건주의 사회에서 생활하고 있는가 하는 논쟁이 한창이었다. 특히 학생운동 과정에서 나타난 '한국사회 성격 논쟁'은 당시 사회 변혁운동과 함께 '민중민주주의'를 주장하게 된다.[1]

민중민주주의를 주장하는 측은 당시의 한국사회를 노동자와 도시빈민들

1) 당시 민중민주주의를 주장하는 사회적 배경을 한용원은 다음과 같이 말하고 있다.
 " … (1)우리 사회의 민중민주주의는 권위주의적 정권에 대한 반항과 민주화운동에서 발단되었다. 해방 이후 오늘에 이르기까지 우리의 정치 현실은 정부 여당 측의 권위주의적 정치와 야당 재야 측의 반독재민주화 투쟁으로 일관해 왔다고 해도 과언이 아니다. 그러므로 4·19를 계기로 하여 표출된 소위 반독재 민주주의 이념은 학생운동의 전유물이 되어 왔고 유신체제하에서 반체제혁명운동으로 질적 전환을 하여 오늘에 이르고 있다. … (2)우리 사회는 다원주의적 사회(Pluralistic society)에 접어들어 자율성을 누릴 수 있는 하위구조가 구축되어 가고 있는 중이기 때문에 어느 하나의 집단, 어느 하나의 가치, 어느 하나의 이데올로기가 배타적으로 지배하는 형태는 용납하지 못하고 있는 것이며 따라서 반공주의나 자본주의 등 단색적 지배적 이데올로기로부터 다양한 이데올로기를 수용하는 경향으로 불가피하게 발전되어 가고 있는 추세에 있는 것이다. (3)산업화의 과정에서 파생된 부작용과 모순으로 인해 과격 급진주의가 구체화되었다. … (4)좌경이론의 무비판적 도입으로 과격 급진주의가 확산되었다. … 이데올로기로서 마르크스주의, 신마르크스주의, 종속이론과 해방신학 및 제국주의 이론 등이 여기에 속한다. … "
 한용원, 「민중·민족주의 정체」, 『예술계』 신년호, 1987, 23~24쪽.

로 이루어진 기층민중과 소수의 지배계층으로 양분된 사회로 보았으며, 문화는 자본주의적 소비향락문화와 종속적 지배문화로 이루어져 있는 것으로 파악하였다. 이러한 시각은 당시 문화운동에도 연관되어 있었다.

2. 미술문화와 비평의 배경

1960년대 앵포르멜 미술문화의 전개 속에서 더욱 발전된 모습을 보였던 모더니즘 미술문화는 1970년대를 지나면서 그 주류가 단색조 모노크롬의 미니멀류로 개량되었다. 그러한 개량은 미술계 내의 새로운 변혁 주체 세력에 의한 것이 아니라, 1960년대에 주류를 이루던 모더니즘 작가들이 1970년대에 들어서 작품과 이념을 개량시켜 미니멀리즘류의 작품으로 바꾸어 나타내었던 것이다. 또 이들은 이전과 같은 개인적인 활동이나 치적보다는 무리를 이루며, 마치 미술문화 운동을 이끌어 나가듯이 집단적인 이념을 표출하였던 것이다.

그러나 그러한 집단적 이념과 운동을 통하여 주도권을 가진 몇몇 사람들은 권위와 미래가 보장되었지만, 후에 그들과 영합하거나 줄서기를 한 사람들의 미래는 보장되지 않았다. 그러한 가운데 '한국미술의 국제화'라는 전제 속에서 모더니즘 미학을 바탕으로 한 모노크롬의 미니멀류는 가장 '국제화된 한국적 미술'로 1980년대 초반기까지 그 절정을 이루었다.

1980년대에 들어서면서 많은 미술대학들이 새로이 생겨나게 되었고, 그들에게 교육 형태의 변화가 나타나기 시작하였다. 그러한 가운데 1970년대에 주류였던 단색조 미니멀류의 작품을 추구하는 부류들은 미술계 내에서 계속 주도세력으로서 자리를 잡았다. 특히 《서울현대미술제》 등을 통하여 집단적인 힘을 과시하면서 그들의 세력을 공고히 하여 갔던 것이다. 그러나

그러한 주도력과 세력의 확대 속에 미니멀리즘은 장기화되어 갔고, 그에 따라 일부에서는 모더니즘 미술에 대한 믿음에 균열이 가기 시작하였으며, 점차적으로 새로운 미술을 원하는 부류들이 생겨나기 시작하였다. 그러한 가운데 리얼리즘 미학을 바탕으로 하는 '민중미술'의 싹이 트기 시작하였고, 사회적 변화와 함께 민중미술 운동의 열기는 더해만 갔던 것이다. 이러한 미술계 내의 변화는 새로운 미술형식을 요구하는 젊은 부류들의 새로운 요청뿐만이 아니라, 그동안 미니멀리즘 부류에 속해 있던 일부 작가들의 반성적 자세도 1980년대 초반 미술 변화에 한몫을 했던 것이다.

한편 미술 관계 잡지도 이 시기 미술비평을 활성화시키는 데 많은 역할을 하였다. 미술계 내에서 비평가와 미술가들이 서로 만날 수 있는 길은 직접적인 만남 외에는 전문 잡지 등에 의존할 수밖에 없다. 또한 가장 쉽게 만날 수 있는 방법이 잡지를 통하는 것이다. 미술잡지 외에 다른 잡지에서도 미술비평가들의 글을 볼 수 있지만 미술인보다는 일반인들에게 많이 읽혀지는 편이다.

1980년대 들어 미술계에서는 비평의 참다운 논쟁들이 시작되었다고 볼 수 있다. 곧 이 시기에 비평은 미술잡지라는 전문지를 통하여 그 이론적 역량을 발휘하였던 것이다. 당시 주요 비평문들이 실렸던 전문 잡지를 보자. 『공간』은 오랜 세월 동안 건축 관련 내용을 포함하는 미술전문 잡지로서 역할을 담당하여 왔는데, 80년대 들어 민중미술의 비평이나 모더니즘, 포스트모더니즘 비평을 고루 실어 전문 잡지로서 중요한 역할을 하였다. 『계간미술』은 1976년에 창간하였지만 80년대 들어 한국 미술문화를 주도한 미술잡지로서 인식되었다. 그만큼 동시대 우리 미술문화를 형성하는 데 있어서 많은 역할을 하였다고 볼 수 있는데, 1989년 『월간미술』로 바뀌어 80년대 끝무렵 한국 미술문화를 선도하는 데 많은 역할을 하였다.

『가나아트』는 1988년에 창간되어『공간』이나『계간미술』등에 비하면 후발 주자이지만, 모더니즘이나 포스트모더니즘의 논지를 펴는 데 역할을 하기보다는 90년대 민중미술의 이념들을 체계적으로 밝히는 데 많은 역할을 하였으며 그 색채를 분명하게 하였던 미술잡지이다. 그밖에『미술세계』가 1984년에 창간되어 계속적으로 이어졌으나 미술운동을 담아낼 만큼의 큰 역할은 못하였고, 간헐적으로만 당 시대의 미술 흐름을 담아내었다.

그리고 미술전문 잡지라기보다는 종합 예술비평지로서 1984년에 창간호를 내었던 계간지『예술과 비평』, 1985년 창간호를 낸『예술계』가 있다. 전시 공간인 화랑에서도 미술전문 잡지를 낸 것을 볼 수 있는데 1979년에 창간하여 1992년까지 이어졌던 선화랑의『선미술』, 1973년 창간한 현대화랑의『화랑』 등이다. 이와 같이 1980년대에는 미술운동에 관계되는 이념적 논쟁과 작가론 등을 담아낼 수 있는 미술잡지 등의 매체가 늘어남으로써 미술비평을 활성화시키는데 중요한 역할을 하였다고 할 수 있다.

미술비평 전문지로는『미술평단』을 들 수 있다. 이 책은 1986년 6월 15일 비매품으로 창간호를 내었는데, 1972년 10명의 회원으로 '한국미술평론가협회'가 발족된 지 약 15년이라는 세월이 흐른 후 비로소 기관지와 같은 역할을 할 수 있는 전문지를 내게 된 것이다. 이러한『미술평단』은 비록 1980년대 중반이라는 지점에서 출발하였지만 이후 우리 미술비평의 활성화에 있어 중심적 역할을 한 비중 있는 전문 비평지가 되었다.

이처럼 한국 미술문화는 20세기 후반기 사회 속에서 문화의 한 부분으로 변화하여 갈 수밖에 없는 상황에 놓이게 된다. 그러나 그것은 우리 스스로가 이루어낸 사회체제나 문화 이념이 아니라, 미국을 중심으로 한 선진 열강국가들의 사회 현상을 모델로 하여 만들어 놓은 이론들에 우리 문화도 휩쓸려 가고 있었던 것이며, 그 시대 상황의 몸체에 대한 명확한 인식보다는 겉모습

『미술평단』은 1980년대 중반이라는 지점에서 출발하였지만 이후 우리 미술 비평의 활성화에 있어 중심적 역할을 하였다.

의 외형적 논의만을 계속하는 시기였던 것이다.

특히 1980년대 후반기부터 시작된 포스트모더니즘의 문화 논의는 미술 분야뿐 아니라 우리 사회 전반의 중심적 이론이었으며, 그러한 논쟁은 1990년대 전반기까지 계속되었다.

Ⅲ. 포스트모더니즘 미술과 비평

1. 포스트모더니즘의 논의와 한국 상황

20세기 후반 급속한 과학기술의 발달은 산업화 사회의 구조를 넘어 새로운 사회구조를 요구하게 된다. 그리하여 세계는 과학기술과 정보로 이루어진 새로운 모습을 상정하게 되는데, 이와 같이 정보화된 사회구조를 '후기 산업사회'라고 하며 후기 산업사회(정보화사회)에서 나타나는 문화 현상을 '포스트모더니즘'이라고 한다.

그러나 후기 산업사회를 명확하게 규정한다는 것은 매우 어려운 일이었다. 이에 대하여 여러 학자들 간에 합의된 공통 정의도 없었으며, 학자들마다 그 전망과 관점을 다르게 나타내었기 때문이다. 그러한 가운데 전체적인 인식에 대해서는 당시 학자들의 논의가 비슷한 양상을 보여 주고 있었다. 그 전체적인 인식이란 모더니즘에 대한 반발 내지는 후기 양식으로 이어져 나가는 것, 끝없는 기계적 복제로 인한 독창성의 소멸과 예술의 순수성 부인, 고급과 저급 예술의 구분 모호, 쾌락과 즉흥성의 중시, 독자적 영역이나 양식의 와해, 정보매체에서 주는 현실과 비현실의 모호성 등 기존의 모더니즘 미학에서 나타나는 특징과 가치관에 대응하는 새로운 가치관을 포스트모더니즘의 특성으로 보았던 것이다.

한편 이러한 포스트모더니즘은 1960년대에 사용되기 시작하여 70년대부터 미국에서 본격적으로 논의되었는데, 프랑스, 독일, 이탈리아, 영국 등 세

계 각국에서 자국의 문화 상황과 관련지어 활발한 논의를 하고 있으며, 이에 대한 많은 저널이나 논저들이 나오고 학회와 세미나가 열리고 있었던 것이다. 그리고 포스트모더니즘의 논의는 예술 분야는 물론이고 철학, 정치, 경제 등 광범위한 영역에서 전개되었던 것이다.

한국에서는 1980년대 중반기부터 '정보화사회' 또는 '후기 산업사회'에 대한 논의가 시작되었다. 당시 우리에게 있어 정보화사회에 대한 인식은 확연하지 않은 실체였다. 사회적으로는 산업사회의 열기에서 벗어나지 못한 상태였고, 정치적으로는 군사정치가 계속 이어지는 상황이었는데, 일부 외국 유학자들이나 외국문화에 빠르게 움직이는 일부 지식층들에 의해 제기된 것이다. 그러나 정보화의 바탕에는 첨단 디지털 기술을 이용하는 전자기기의 보급이 따라야 하는데 한국의 현실은 그러하지 못했고, 컴퓨터의 보급도 미미하기 짝이 없는 상황이었다. 그러다 보니 정보화사회를 논의할 때마다 정보화시대를 가상적으로 상상하여 마치 자신이 정보화시대를 살고 있는 양, 상상으로 논의할 수밖에 없었던 것이다. 그렇지 않으면 외국 논자들의 의견을 빌려올 수밖에 없었던 것이다. 가까이 체험되지 않은 논의는 겉돌기 마련이었다. 그럼에도 불구하고 당시 학계의 구조는 정보화시대에 대한 논의가 주류를 이루었으며 이러한 논의에 적극적으로 참여하지 못하면 뒤처진 학자로 취급되었다.

이러한 정보화시대의 논의는 문화현상으로써 '포스트모더니즘'이란 용어가 주류를 이루었다. 물론 '탈구조주의' '해체주의' '다원주의' 등의 용어도 있었지만 '포스트모더니즘'이란 용어로 통합되는 것이 일반적이었다. 그러한 가운데 우리에게는 세계적 흐름이라는 이유 하나만으로 '포스트모더니즘'을 유입하여야 하는 절박함이 있었다. 신생 독립국가로서 정치, 사회, 그리고 지식과 문화 부재의 약소국이 겪어야 하는 서러움이었던 것이다.

2. 한국 내 포스트모더니즘 논의와 미술문화

한국에 있어서 '포스트모더니즘'은 1980년대 후반기와 1990년대 전반기 문화에 있어 지배적 양상이라고 할 수 있다. 이러한 양상은 미술뿐만 아니라 우리 문화 전체가 포스트모더니즘 열풍에 빠진 것에서 알 수 있다. 학계나 문화계 내에서 포스트모더니즘에 대하여 모르면 논쟁의 상대가 되지 않을 정도로 포스트모더니즘 논의의 일색이었다. 여기에는 많은 이유가 있었겠지만 가장 큰 이유는 포스트모더니즘 이전까지 학계를 장악하고 있었던 사회과학 이론들에서 탈피할 수 있는 명분 때문이었던 것 같다. 곧 1980년대 초반부터 우리 사회나 학계에서는 사회과학 이론이 유행하였다. 이전의 정치·사회문화 경직으로부터 벗어나는 계기가 되리라고 생각되었던 사회과학의 흐름이 오히려 주도권을 장악하여 학계에 새로운 경직을 가져왔던 것이다. 이는 또 한국사회의 구조론 등과 결부되어 사회 전체를 경직시키기에 이르렀다.

그러한 경직은 빠른 변화를 요구하는 우리 사회와 세계 변화에 있어서 대안이 되지 못하였는데, 학계의 젊은 지식인들과 문화 종사자들은 새로운 변혁을 갈구하기 시작하였던 것이다. 이때 때맞춘 선진 문화국들의 '포스트모더니즘' 논의는 그동안 대체 이념에 목말라 하던 지식인들에게는 새로운 돌파구였다.

포스트모더니즘이 국내에 유입되어 논의되기 시작한 것은 먼저 문학 쪽이었다. 국내 대부분의 문화 상황에서 항상 문학 쪽이 앞서 가듯이 포스트모더니즘에 대한 논의 역시 문학 쪽이 앞서 나갔던 것이다. 문학에 있어서도 외국문학을 전공으로 한 이론가들에 의하여 논의되었는데, 그 대표적 논의자들은 대체로 김욱동, 정정호, 강내희 등이었다.

포스트모더니즘 이론이 국내 미술문화에서 활성화되기 시작한 것은

1980년대 후반기였다. 앞서 언급하였듯이 1980년대 전반기는 70년대에 이은 미니멀리즘 확산 시기였다. 이때 민중미술 문화에서는 나름의 조직을 체계화시켜 나가고 있었으며, 때로는 미니멀리즘의 주류인 모더니즘계를 제도권으로 상정하고 공세를 취하기도 하였는데, 이에 모더니즘계는 마땅한 대응책이 없는 상황이었다. 곧 모더니즘계 일부에서조차 그동안 '앵포르멜'에서부터 '미니멀'에 이르기까지 오랫동안 이어져 온 추상획일에 대한 반발적 경향이 있었으며, 민중미술 부류의 지적과 같이 대중과의 '비소통성'에 대한 마땅한 대안이 없었던 것이다. 그리하여 1980년대 초반부터 산발적이던 조직을 정비한 민중미술은 중반기를 넘기면서 나름의 이념 무장을 하게 되고 성과물도 거두게 된다. 그러나 나중에 자본주의 선진 미술문화인 모더니즘 미술에 대한 대안 세력으로서 민족·민중을 지향했던 그들 미술운동도 미술운동보다는 사회변혁에 종사하는 미술문화로 개량되고 만다.

민중미술은 세계의 새로운 미술물결에 대처하기보다는 국내 미술권 내 주도권 쟁탈과 사회 변혁에의 종사로서 흐르고, 미술문화의 대안세력으로 자리잡는 데는 실패하게 된다. 이에 일부 젊은 작가들은 또다시 새로운 미술문화의 흐름에 주시하게 된다. 여기에 대안으로 나타난 것이 '포스트모더니즘' 미술문화이다. 또한 당시 모더니즘계에서는 민중미술에 의해 많은 공세를 받은 실정이었고, 그 타개점을 찾기 위해 노력하고 있는 중이었는데, 이러한 때 '포스트모더니즘'의 유입과 시기가 맞아떨어지면서 포스트모더니즘 미술문화는 모더니즘계의 새로운 대안 이념으로 자리잡게 된 것이다.

이때의 상황을 오광수는 다음과 같이 말하고 있다.

… 80년대 후반기와 90년대 초반은 포스트모더니즘의 열기가 미술계를 강타하였다. 단순히 미술계뿐만 아니라 문화 전반에 걸친 논의의 중심이 포스트모더니즘

이었다는 점에서 일종의 한 시대적 문화현상으로 치부되어야 할 것이다. 포스트모더니즘의 열기는 외부적인 충격이려니와 오히려 내부적 요인에 의해 더욱 급속한 발아를 보인 느낌을 주고 있다. 한 시대적 유행사상으로 몰아붙이는 일부의 비판적 시각도 없지 않으나 80년대 우리 미술의 내부 구조를 떠올려 보면 오히려 당연한 배태의 인자를 지니고 있었음을 간과할 수 없게 하고 있다.

모더니즘에 반기를 들고 출범한 민중미술이 종내는 사회변혁에 봉사하는 문예로 이끌어 감으로써 모더니즘 못지 않은 또 하나 경직된 사고의 유형을 목격하게 되었음은 이미 앞장에서 서술한 바대로다. 급변하는 사회에 대응한 새로운 방법으로서 모더니즘이나 민중미술이 다같이 적절하지 못하다는 것을 목격한 젊은 세대 작가군은 그 어디에도 구속되지 않는 자유로운 표현과 분방한 의식을 갈구하게 되었으며, 그것의 결과가 다양한 방법의 개진을 가져오게 하였다. … [2]

이와 같이 한국 내 포스트모더니즘 미술문화의 유입은 당시 경직된 미술문화 내에서 벗어나는 새로운 돌파구였던 것이다.

3. 한국 포스트모더니즘 미술과 비평

1980년대 초반 모더니즘계 미술비평의 상황은 70년대부터 이어져 온 미니멀리즘에 대한 논의의 일색이었다. 이때 민중미술계에서는 이미 그들의 실험적 미술운동이 시작되고 있었으며 몇몇 비평가들은 민중미술 운동에 가세하여 이론적 바탕을 다듬어 가는 수준에까지 이르고 있었던 것이다.

2) 오광수, 『한국현대미술비평사』, 미진사, 1998, 195쪽.

그러나 사실상 제도권 위치에 있었던 모더니즘 비평계에서는 비제도권에 속하는 민중미술의 확산과 도전에 대하여 크게 반응을 보이지 않고 있었다. 그것은 당시까지만 하여도 국내에서는 리얼리즘 이론에 익숙하지 않았고, 또한 한국의 상황에서 크게 확산될 수 없는 이념이라고 생각하였던 것이다. 그러나 민중미술은 모더니즘계에서 마땅한 대책을 강구하기 전에 빠르게 불붙어 버린 가연성 이념과도 같은 것이었다. 왜 가연성 이념이었는가 하는 것은 당시 모더니즘 비평계가 반성해 볼 만한 일이다. 모더니즘 일색의 지루한 이념 쌓기 그리고 이미 주도권을 장악한 몇몇 작가들의 득세와 매너리즘, 계속 이어지는 획일적 미술문화의 상황, 여기에 앞날이 보장되지 않는 젊은 작가들이 대학에서 쏟아져 나오면서 느끼는 미래에 대한 불안감 등이 당시 민중미술의 바탕인 리얼리즘 이념을 빠르게 전달되게 하였던 것이 아닌가 생각된다. 어쨌든 1980년대 초기 모더니즘계는 70년대부터 이어져 온 이념을 확고하게 체계화시켜 가는 과정이었다.

그러한 가운데 민중미술은 점차적으로 확산되어 갔다. 나아가 이는 기존 모더니즘 미술문화에 대한 저항과 도전을 넘어 세력화하는 양상까지 띠게 되었던 것이다. 1980년대 중반기를 넘어서면서 모더니즘 계열에서도 민중미술을 의식하기 시작하였으며, 그때부터 민중미술의 모순점에 대한 대응 체계를 구축해 나갔던 것이다. 이러한 때의 상황을 오광수는 " … 민중미술이 저항, 도전의 특성을 띠는 만큼 기성의 모더니즘은 수세의 형국을 면치 못하였다. 그러나 모더니즘 계열에서도 80년대 중반을 넘어서면서는 민중미술이 몰고 온 충격파를 인정하면서도 그것이 지니는 구조적 모순을 서서히 지적하기 시작하며 대응의 논리를 갖추어 갔다. …"[3]라고 말한다.

그리하여 1980년대 중반기에 들어 모더니즘 부류에서는 민중미술에 대한 방치적 입장에서 벗어나 대응의 입장을 표명하게 되는데, 이러한 대응 입

장들을 보면, 1984년 김복영은 「민중미술 논의의 비평적 한계」(서울현대미술제 세미나 주제발표, 1984. 12)에서 민중미술에 대하여 공세를 취한다. 그리고 당시 『조선일보』 지상을 통한 논쟁에서는 다음과 같은 주장을 하였다.

> … 민중미술론이 안고 있는 논리적 오류 외에도 미술과 삶(현실)을 사회적 관계로 설정하려는 취약성(소위 역동성, 통합적 사고가 아닌 편협성)이 무한정 노출되고 있다. 특히 작품과 현실의 관계가 예술 형식의 내재적 문제로 회귀하는 것인지 아니면 그것을 초월하여 미술이 현실과 대립 관계를 통해서 규정되는 것인지의 초보적 검토마저 빠뜨리고 있다. …[4]

오광수는 「1980년대 미술의 형식주의—민중미술을 보는 하나의 시각」(『공간』, 1985. 7), 「1980년대 전반기 한국미술의 방향과 모색」(『공간』, 1986. 5) 등에서 민중미술에 대한 입장을 나타내었으며, 김인환은 「1980년대 미술의 재조명」(『청년미술』 10호, 1985)에서, 임두빈(任斗彬)은 「현대미술의 정신적 상황과 초극을 위한 비평적 시각」(『한국현대미술의 형성과 비평』 2권, 미진사) 등에서 민중미술에 대한 입장과 공세를 펴기 시작한다.

1986년 들어 미술비평계는 새로운 문제들에 당면하게 된다. 한국미술평론가협회에서는 기관지 『미술평단』을 정기적으로 출간하게 되었고, 비평계 내에서는 모더니즘 부류의 비평가와 1985년 창립된 '민족미술가협회'에 참여한 비평가들이 갈등을 겪게 된다. 그때의 상황을 이일은 이렇게 말하였다.

한국미술평론가협회는 1972년, 10명의 회원과 함께 발족하여 오늘에 이르고 있

3) 오광수, 앞의 책, 191쪽.
4) 김복영, 『조선일보』 7면, 1984. 9. 4.

1980년대에 출판된 한국미술
평론가협회의 저서들

다. 그후로 15년이라는 짧다면 매우 짧은 세월 동안 우리의 미술계는 우리나라 현대미술 전개에 있어 일찍이 없었던 활발한 움직임을 보여 왔다. 70년대와 이제 바야흐로 후반기에 들어선 80년대를 두고 우리는 우리 현대미술의 진정한 정착기라 불러도 크게 잘못된 일은 아닐 것이다. 이에 비해 우리의 미술비평 활동은 오히려 침체 상태를 벗어나지 못했고 '미술비평의 부재', '주례사' 등의 결코 명예롭지 못한 '딱지'를 감수해야 했다. 속된 말로 하자면 우리 평론가들은 그동안 미술계에 있어서의 '동네 북'과 같은 신세였는지도 모른다.

두말할 나위도 없이 미술비평의 풍토를 정상화하고 그것을 다지는 것은 우리 평론가 자신이 해야 할 일이다. 그러기 위해서도 평론가들은 그동안의 수동적인 타성에서 벗어나야 할 것이다. 현실 타협과 독존(獨尊)을 다같이 버리고 우리는 보다 적극적으로 화단에 참여해야 하는 것이다.[5]

여기서 이일은 1980년대 중반기가 되어서도 비평문화가 미술계 내에서

5) 이일, 『미술평단』 창간호 창간사(부분), 1986.

위상이 확립되지 않은 점을 말하고 화단에 적극적인 참여를 호소하고 있음을 볼 수 있다. 그리고 이어 윤우학(尹遇鶴)은 당시 비평계의 예사롭지 않은 변화에 대하여 언급하였다.

> 분명히 심상치 않은 움직임이 우리의 미술평단에 일고 있다. … 예전에는 없었던 신진 평론가의 급속한 대두, 미술지의 새로운 발간과 그 활동무대의 증가, 비평 방식의 다양한 모색과 변화의 추구 등, 눈에 띄는 급격한 변모가 바로 그것이며, 이들은 사실상 오늘의 평단(評壇)이 과거 어느 때보다도 활기가 차 있는 듯한 인상을 던져 놓기도 한다. … 한편 평단의 또 다른 심상치 않은 변화 가운데서 비평의 '집단화 현상'을 놓칠 수 없다. … 이른바 모더니즘 미술과 민중미술의 틈바퀴에서 나타났던 평단의 양극화 현상이 바로 그것이며 이는 어쩌면 새로운 변화를 맞아들이는 비평주체의 수용자세를 흥미롭게 읽어 볼 수 있는 좋은 암시가 될 수 있는 그러한 현상이다. …[6]

그리고 1986년 들어 모더니즘 부류에서는 포스트모더니즘에 대한 논의가 시작된다. 1986년 여름 《프론티어제전》 강연회를 통하여 김복영은 포스트모던을 '후기 모던'이라는 이름 하에 공식적으로 거론한다.

그러한 가운데 1980년대 후반기에 접어들게 되고, 1986년 12월 30일에 발간된 『미술평단』 제3호 '미(美)·평(評)' 게시판에는 다음과 같은 내용이 발표된다.

지난 1986년 9월자, 제2호 민족미술협회 회지 『민족미술』지에 자칭 '민족미술평

6) 윤우학, 『미술평단』 창간호, 1986.

론가협회' 결성의 기사가 게재된바, 이 '협회'는 본 한국미술평론가협회와 아무런 유대도 없을 뿐더러, 본 협회 회원으로서 본 협회의 일체의 사전 양해 없이 문제의 '협회'에 가입한 평론가들의 행동을 본 협회는 의도적인 집단 이탈로 간주하며, 따라서 그들이 본 협회에서 자동 제명되었음을 공고하는 바임. 제명된 회원은 아래와 같음.

김윤수, 성완경, 원동석, 유홍준, 윤범모.

이와 같이 『미술평단』의 게시판을 통하여 발표된 한국미술평론가협회 내 민중미술을 지원하는 평론가들의 제명은, 그동안 한 단체 내에서 모더니즘을 기반으로 이론을 전개하던 비평가와 민중미술이 탄생되기까지 이론의 기반을 제공해 가던 일부 비평가와의 갈등적 모임을 공식적으로 모더니즘 계열과 리얼리즘 계열로 양분하는 결과를 낳게 되었다. 이후 양 계열은 '모더니즘'과 '리얼리즘'이라는 이론적 기반을 바탕으로 자신들의 비평 논리를 펼치게 된다.

1987년에는 《한국현대미술의 최전선전》이 기획·개최되었는데, 여기 세미나에서 윤우학 역시 포스트모던을 언급하면서 다음과 같이 말하였다.

… 80년대 이른바 새로운 물결은 비록 상대적인 것이긴 하지만 향수와 수용과정이 갖는 전달성을 중심으로 그 가치관이 형성되고 있지나 않나 하는 관점이 바로 그것이다. 그 가운데에서도 특히 모더니즘과 포스트모더니즘의 상관관계는 그러한 관점의 전형적인 예에 속한다 할 것이며, 그것은 그만큼 구체적인 양상을 드러내 보이고도 있다. 아닌게 아니라 근자에 있어서 포스트모더니즘의 경향은 우선 모더니즘을 어떠한 의미에서든 초월하고 극복하고자 하는 의도를 기본적으로 담고 있으며, 그 의도의 핵심에는 예술의 고립성이 갖는 엘리트화 내지 콘텍스트주

의적 가치관을 떨친 채 예술의 사회적 역할과 대중화를 보다 염두에 두고자 하는 의도가 한편에 깔려 있는 것이라 할 수 있다.[7)]

　　그리고 미국에서 활동하고 있는 홍가이가 국내에서 『현대미술·문화비평』이라는 책을 내었는데 그 가운데 「후기 모던의 시대는 진정 도래했고, 현대화의 프로젝트는 종말을 고한 것일까?」라는 글에서 산업사회와 후기 산업사회와 문화현상 그리고 미래학자들의 논의를 언급하면서 진정 후기 산업사회가 도래했는가, 그리고 미술문화에서의 후기 모던의 문제를 제기하고 있다. 그리고 이일은 「다시 확산과 환원에 대하여」라는 글에서 모던과 포스트모던의 역학관계에 대하여 언급한다.

　　이즈음 포스트모더니즘의 주창자로서 서성록(徐成綠)이 등장한다. 그는 1987년 미국에서 포스트모더니즘에 대한 많은 자료를 들고 와서 국내에 전파하기 시작하는데, 당시 『미술평단』 등에 힐튼 크레이머(Hilton Kramer)의 「모더니즘과 그 적들」, 어빙 샌들러(Irving Sandler)의 「모더니즘, 수정주의」 등 다원주의, 모더니즘, 포스트모더니즘에 관한 해외 비평과 그동안 자신이 지니고 있던 자료를 꾸준하게 소개한다. 그는 이전의 모더니즘 미술 이론을 바탕으로 하면서 당시 선진 미술문화국에서 논의되고 있던 포스트모더니즘 미술 이론을 적극적으로 끌어들여 그의 비평관을 확립하였다. 그리하여 당시 민중미술의 급격한 발전에 비하여 그 나아갈 바가 확실하지 않은 모더니즘 부류에 새로운 힘을 더해 준다. 곧 그동안 젊은 작가들에 의해 형성되어 있던 '반모더니즘'과 '모더니즘 미술의 새로운 극복'이라는 문제에 포스트

7) 윤우학, 「한국현대미술의 최전선전」, 『미술평단』 제4호., 1987. 4, 39쪽.

서성록이 소개한 포스트모더니즘 관련
서적들

모더니즘 미술 이론을 더해 줌으로써 새로운 모색의 계기를 마련하였다.

그리고 그동안 피상적으로 또는 부분적으로 포스트모더니즘에 대한 이론과 작품을 접해 왔던 미술계에 큰 반향을 일으키게 되는 것이 『포스트모던 미술과 비평』이다. 이 책은 서성록이 1986, 7년 미국에서 거주하며 자료를 모아 왔던 것을 총체적으로 엮어서 펴낸 것인데, 그 당시 선진 미술문화에서 나타나는 포스트모더니즘 미술문화 기류를 한눈에 볼 수 있게 자료를 모아 놓았다. 이 책을 계기로 하여 서성록은 포스트모더니즘 미술의 적극적인 주창자로서 나서게 되었던 것이다. 특히 이 책은 당시 미술 학도들이나 모더니즘을 추구하는 작가들에게 많은 영향을 주었으며 1980년대 말, 1990년대 초기 국내 포스트모더니즘 미술의 지침서 역할을 하였다.

1988년에 들어서는 『동아일보』 신춘문예 미술평론 부분에서 박신의(朴信義)의 「미술비평에서의 후기 구조적 방법론」이 당선되는 등 포스트모더니즘 미술에 대한 관심은 더욱 높아간다. 또한 이때 오광수는 『예술계』 신춘 특집호에 「지역주의 시각에서의 포스트모던」을 소개한다. 그리고 4월에 출간된 『미술평단』 제8호에는 포스트모더니즘에 대한 특집이 실린다. 그 특집에는 윤우학의 「상황의 중립에 서서」를 비롯하여 킴 레빈(Kim Levin) 등의 논의가 번역되어 있다.

1988년 들어 더욱 확산된 포스트모더니즘은 그동안 민중미술에 밀려 있던 모더니즘 부류에게는 많은 힘을 주었고, 새로운 미술문화 흐름의 방향이 되었다. 그러한 가운데 김복영은 포스트모더니즘의 수용자세에 대해 우려를 표한다. 그는 12월에 발간된 『미술평단』 제12권의 제언 부분에 「포스트모더니즘에 대한 관심과 우리의 문제」라는 글을 발표하였는데 거기에는 다음과 같은 우려와 취약점을 지적하고 있다.

"작년 한 해 동안 젊은 비평가들이 보여 준 포스트모더니즘에 관한 논문 또는 평문만 해도—번역문을 포함해서—상당한 숫자에 이르고 있을 뿐 아니라 타의 주제의 관심사들에 관한 평문을 쓰는 경우에도 포스트모더니즘의 외국 평문들을 거의 빠짐없이 원용하는 사례를 보았다. … 벌써 5년째를 맞는 포스트모더니즘의 수용자세에 대해서 이것이 우리가 마땅히 지녀야 할 주체적인 의식수준에서 행해지고 있느냐 하는 문제를 심각히 검토해 볼 필요가 있다. … 거의 맹목적인 열기가 특히 젊은 작가들 사이에서 확산되고 있다는 점이다. … 젊은 작가들이 거의 포스트모던 콤플렉스에 익사해 가고 있다는 우려 저쪽에는 이를 비평가들이 직시하고 포스트모더니즘에 접근하는 올바른 그리고 정확한 정보분석과 대응자세를 준비하지 못한 취약점 또한 마땅히 지적되어야 할 것이다.…"[8]

포스트모더니즘 수용에 대한 김복영의 우려와 같이 1988년 당시만 하여도 많은 비평가들의 글 속에는 포스트모더니즘에 대한 언급이 경쟁적으로 나타나기 시작하였고, 작가들조차도 자신의 작품을 명확하지도 않은 포스트모더니즘 미술의 일부에 맞추어 보려고 노력하였던 시기이다. 그러나 포스

8) 김복영, 『미술평단』 제12호, 1988. 12, 2~3쪽.

트모더니즘에 대한 논의가 문학 쪽에서는 나름대로 진행되고 있었지만, 미술문화에서는 명확한 이론적 바탕이 마련되지 못한 실정이었다.

이때 서성록은 1980년대 말기, 당시 자신이 적극적으로 참여한 한국의 포스트모더니즘 미술문화에 대하여 다음과 같이 말한다.

> 포스트모더니즘론은 80년대 중후반에 들면서 '낡은 모더니즘과 험악한 리얼리즘의 극복'을 위한 '제3의 존재 또는 제3의 가능성'의 형태로서 보다 분명한 색채를 지니며 제안되기에 이르렀다. 그것은 곧 '예술의 고립과 비인간화를 초래하였던' 모더니즘에 대해서도, 그리고 '예술의 도식화와 경직성을 초래하고 만' 리얼리즘에 대해서도 결코 시선을 두지 않으며, 단지 후기 산업사회의 인간과 그 주변을 비교적 점잖고 차분하게 표출하면서 극단에 흐르지 않고 현실과 미술, 삶과 미술 사이의 관계에 있어 중도적인 태도를 취하고 있음을 커다란 장점으로 내세우게 된다. …[9]

서성록의 주장을 보면 당시 포스트모더니즘 미술은 한국 미술문화가 당면한 여러 가지 과제에서 벗어나는 최선의 방법론으로 나타난다. 기존의 모더니즘 미술문화에 연연하지 아니하며, 민중미술과 같은 선전·선동의 미술도 아닌 당 시대가 접한 후기 산업사회라는 현실을 가장 잘 표현한 미술문화가 포스트모더니즘 미술이라는 것이다.

이러한 포스트모더니즘 미술문화의 확산에 많은 사람들이 동참하였지만 그에 대한 우려는 계속 이어진다. 이는 미술문화의 새로운 흐름에 대한 준비

9) 서성록, 「1980년대의 한국미술」, 『월간미술』, 서울:중앙일보사, 1989. 10, 94쪽.

되지 않은 미술계 내의 상황 때문이었던 것 같다. 그러므로 포스트모더니즘 미술이 확산되는 만큼 그에 따른 문제성이 지적될 수밖에 없었다. 이준(李峻)은 이러한 포스트모더니즘 미술문화의 확산에 대한 우려를 다음과 같이 말하고 있다.

> 문제는 포스트모더니즘에 대한 정확한 개념이나 그것과 모더니즘의 차이에 대한 인식이 제대로 이루어지지 않은 채 단지 몇 가지 부분적인 현상의 동일성을 가지고 '모더니즘에서 포스트모더니즘에로의 이행'을 나타내는 징표로서 간주하는 태도는 마치 혈액형을 가지고 인간의 성격을 규정짓는 것과도 같은 막연함을 초래하게 된다는 점이다. 더군다나 엄밀히 말해서 극복해야 할 모더니즘의 역사가 없는 우리로서는 한국적 모더니즘이 태동하게 된 근원적인 배경과 기본 이념(모더니티)에 대한 철저한 반성 없이는 새로운 제도, 새로운 유명론 속에 또 다른 변형된 모더니즘을 편입시키는 결과를 초래한다고밖에 볼 수 없기 때문이다.[10]

이와 같이 1980년대 말은 포스트모더니즘의 수용과 우려의 논의가 한창이었다. 그러한 가운데 민중미술권에서는 포스트모더니즘에 대해 '주체성 상실'이라는 입장으로 공세를 펼친다. 성완경(成完慶)은 포스트모더니즘이 서구인들의 뿌리 찾기 운동으로서 우리나라의 상황과는 다르며, 모더니즘을 극복하려는 기류이고, 궁극적으로는 모더니즘의 일부인데 우리나라에서는 지나친 관심을 표명한다고 지적한다.[11]

심광현(沈光鉉)도 모더니즘을 이론적 중추로 하던 그간의 타성을 반성하

10) 이준, 「80년대 한국미술의 흐름과 비평적 쟁점」, 『미술평단』 제14호, 1989. 10, 28쪽.
11) 성완경, 『월간미술』, 서울: 중앙일보사, 1989. 10, 87쪽.

지 않고 다시 포스트모더니즘을 이론적 중추로 대체하려 한다며 그 주체성이 없는 면을 비판한다.

이러한 포스트모더니즘은 1980년대 말미에 들어서 급격한 발전을 보여 준다. 특히 문학에서의 포스트모더니즘에 대한 세미나 등은 미술문화에도 영향을 끼쳤는데, 포스트모더니즘에 대한 기본적 이론의 틀은 문학 쪽에서 먼저 확립되었고 미술 분야에서는 그 이론들을 부분적으로 차용하여 논의의 기반을 만들어 갔던 것을 볼 수 있다.

한편 포스트모더니즘에 대한 이론적 배경이 되었던 포스트모더니즘류 작품들의 수용은 애매모호한 가운데 국내에서 급한 파장을 안고 확대되기 시작하였다. 이는 국내에서 포스트모더니즘 작품에 대한 완전한 이해 없이, 당시 유학파들에 의해 조금씩 소개되던 경향이 확대되고 한국적으로 재해석되면서 작가들에게 확산되어 갔던 것이다. 이러한 포스트모더니즘 작품 경향의 유입에 대하여 이준은 다음과 같이 말하고 있다.

> 그것이 우리나라에서는 그룹에 의해 발표되었다기보다는 주로 미국에서 작품활동을 하던 작가들이 귀국해서 개인전을 중심으로 보여 주었고 독일에 유학했던 작가들이 와서 보여 주고 했던 신표현주의적 경향이 어쨌거나 1989년대 후반에 우리에게 많이 보여졌다.…[12]

송미숙(宋美淑)도 한국 포스트모더니즘 미술의 수용을 유학 작가들과 1988년 올림픽을 전후한 해외 미술정보의 유입으로 보고 있다.[13]

12) 이준, 「80년대 미술의 반성과 후기미술의 좌표」, 서성록 편, 서울:무역센타 현대미술관, 1990.

어쨌든 당시의 상황을 볼 때 포스트모더니즘 미술이 국내에 들어오게 되었던 상황은 당시 '70년대 모더니즘 미술의 극복 문제'와 '국제적 미술문화의 흐름' 그리고 특히 '민중미술의 국내 미술문화에 대한 주도권의 도전' 등의 문제들을 해결하기 위한 방법론에서 출발하였는데, 모더니즘 부류에게 있어서는 선택의 여지없이 포스트모더니즘 미술문화 경향으로 나아가게 하였던 것이다.

13) 송미숙은 『예술과 비평』 여름, 1989, 98쪽에서 다음과 같이 포스트모더니즘 유입에 대하여 언급하고 있다. "포스트모던 경향들의 입수는 재미, 재독교포 작가들의 국내전 러시, 개방의 물결을 타고 범람하는 해외 미술정보, 특히 ' 88올림픽을 전후로 기획된 대소 규모의 갖가지 해외 미술전에 의해 제공되었다. 80년대 초의 민중미술권 내에서 주도 기획한 서울미술관의 프랑스 《신형상전》, 《자유형상전》이 첫 테이프를 장식했고 잇따라 독일, 미국에서 유입된 '신표현주의', 이들 중 호암갤러리가 독자적으로 기획한 《뉴욕현대미술제》는 뉴욕의 현대미술 즉 '포스트모던'의 일면을 보여 준 괄목할 만한 전시였다. 80년대 초에 공식적인 경향으로 인정받은 '장식적 패턴회화' '인스톨레이션 퍼포먼스' 미술도 주로 미국에서 공부한 작가들에 의해 다시 소개되었다.…"

IV. 민중미술과 비평

1. 리얼리즘 논쟁과 미술문화

1980년대 민중문화는 문학의 주도 하에 이루어졌다고 볼 수 있다. 특히 1970년대의 '민족문학론' 논쟁은 1980년대 문화운동을 이끌어 가는 이론적 초석이 되었으며, 미술문화에서도 많은 영향을 받았던 것이다. 이러한 민족문학, 나아가 민중문화의 역사적 바탕은 사실상 1970년대에 싹이 튼 것이 아니라 1920~30년대의 '리얼리즘론'과 '민족문화론' 논의의 연장이었다고 볼 수 있다. 단지 그동안 정치 이데올로기 등에 의하여 잠잠하던 리얼리즘론의 불씨가 다시 불붙기 시작하였던 것인데, 그 불을 다시 지피게 한 것이 1970년대 문학 논쟁이었다.

국내에서 '리얼리즘론'이 창작방법론으로 나타나 논쟁이 시작된 것은 문학 쪽이었는데, 1920년대부터로 보는 이들도 있지만 1932년 소련의 '사회주의 리얼리즘' 선언 후 『조선중앙일보』(1933. 3. 2)에 실린 백철(白鐵)의 「변증법적 창작방법에서 사회주의적 레아리즘으로」에 처음으로 '사회주의 리얼리즘'이라는 용어가 나타난다.[14]

그후 『동아일보』(1933. 11. 29~12. 6)에 실린 안막(安漠, 추백)의 「창작방법 문제의 제토의를 위하여」에서 사회주의 리얼리즘이 본격적으로 소개된다. 이후 카프의 이론가들인 임화, 김동용, 김남천(金南天) 등은 리얼리즘 창작방법에 대한 논쟁을 벌인다. 그러나 이들은 당시 일제라는 사회적 조건과

운동원 자체의 이론과 실천의 미흡으로 확고한 자리를 잡지 못하고 막을 내리게 된다. 광복 직후에 문학에서는 '진보적 리얼리즘' 등 창작 방법에 대한 단편적 제시가 있었으나 이 역시 자리를 확보하지는 못하였다.

이후 계속되는 정치 이데올로기 속에서 리얼리즘 이론은 오랜 공백기를 가져야 했다. 그러다가 1970년대에 들어 잠재되어 있던 리얼리즘론에 대한 논의가 다시 전개되는데, 1970년 구중서(具仲書)의 「한국 리얼리즘 문학의 형성」, 김현의 「한국소설의 가능성」, 1974년 초 염무웅(廉武雄)의 「리얼리즘론」 등이 그것이다. 이러한 1970년대의 '민족문학론' 내지는 '리얼리즘론'의 활성화에 대하여 최원식(崔元植)은 "… 그것은 우리 민족의 역사적 운명에 대한 새로운 눈뜸, 다시 말해서 강렬한 민족적 각성과 연관될 것인데, 4·19를 기점으로 우리 사회 내부에서 현저하게 떠오른 민족주의적 동력이 70년대 문학에 집중적으로 반영된 결과일 것이다"라고 말한다.[15] 이러한 리얼리즘론의 전개는 1980년대 들어 민중문학론과 결부되면서 그 논쟁들은 절정을 이룬다. 1987년 이후의 '민족문학' 논쟁들이 바로 그러한 것들이다. 이러한 민족문학 논쟁들은 급기야 민중주의를 주장하며, 노동자 계급의 헤게모니를 명확하게 하는 논의들이 모색되고 발전하기 시작하였으며, 노동자 계급의 당파성에 입각한 논의들이 펼쳐졌던 것이다.

이와 같이 문학에 있어서의 리얼리즘론은 1980년대 민중문화론에 영향

14) 1. 민족문학을 연구하는 리얼리즘 문학가들은 1919년 3·1민족해방운동을 민중봉기로 보고, 우리민족의 계급문학론의 문제를 1920년대로 보고 있는 이들도 있다.
 2. 카프가 결성된 것이 1925년, 그리고 해체된 것이 35년으로 보면 20년대부터 리얼리즘론이 싹튼 것으로 보기도 한다.
 3. 어떤 문학이론가들은 이때의 문학을 '국민문학론'과 '계급문학론'으로 나누어 보기도 한다.
15) 최원식, 「민족민중문학론의 쟁점과 전망」, 『민족문학론의 반성과 전망』, 푸른숲, 1989, 13쪽.

을 미쳤을 뿐 아니라, 우리 미술문화계에도 많은 영향을 미쳤다. 사실상 초기 민중미술 운동의 바탕은 민족문학의 이론적 바탕 위에 논의되었다고 하여도 과언이 아니다. 이러한 관계는 유홍준(兪弘濬)의 글에서도 나타나는데, 그는 " … 새로운 미술운동이 발생에서 현재에 이르기까지 동시대 문학에서 이룩한 업적에 크게 자극 받고 논리적으로 신세를 져 왔다는 점이다. 문학에서 60년대 후반의 참여문학론에서 최근의 민중문학론에 이르기까지 보여 준 예술적 성과와 확고한 논리들은 80년대 새로운 미술운동인들에게 더없이 유익한 참고서였고, 훌륭한 모범으로 생각되어 왔다. … 평자의 입장에서도 간혹 필요로 하는 이념적인 비평 용어를 거기에서 불편 없이 이끌어 써 왔고 새로운 과제를 검증하는 데는 필연적으로 문학의 성과와 비교해 보곤 했다. …"[16]라고 말한다.

한편 미술문화에서도 1920~30년대 문학과 거의 같은 시기에 비슷한 내용의 '리얼리즘론' 이 제기된다. 곧 1920~30년대에 언급되는 프로미술론(계급미술론)이 그것이다. 그러나 이 시기 리얼리즘 미술론은 문학론과 같이 일제 강점기 속에서 큰 성과를 보지 못하였으며, 광복 이후에는 정치 이데올로기 속에서 공백기를 가져온다. 그러다가 1969년 오윤(吳潤) 등에 의해서 준비된 「현실동인 제1선언」의 강령에서 리얼리즘에 대한 논의가 언급되었고, 1980년대의 리얼리즘론은 1979년 《현실과 발언》과 1980년대 초 《임술년》 등 소규모의 산발적인 전시와 논의로부터 시작된다.

이러한 리얼리즘 미술문화가 형성되는 데 있어서 결정적인 역할을 한 것은, 많은 작가들의 노력도 있었겠지만 리얼리즘 미술에 대한 미술이론가들

16) 유홍준, 『80년대 미술의 현장과 작가들』, 열화당, 1987, 12쪽.

의 비평적 지원과 열띤 논쟁 그리고 지도력 때문이라고 할 수 있다. 작가들이 실천가로서 직접 작품을 생산해냈다면, 이론가들은 비평의 형식을 통하여 작가들의 창작 방향성을 제시하고, 진로를 밝히는 데 있어 중요한 역할을 한 것이다. 그리하여 이전에는 작가들에 비해 열세적 입장이었던 미술비평가들이 비로소 비평가다운 자리와 위치를 확보하는 계기가 되었던 것이다.

2. 사회구성체 이론과 민중미술

1980년대 민중미술 문화를 언급하면서 대두되는 것은 '한국 사회성격 논쟁(사회구성체 논쟁)'이다. 곧 이 시기의 문화운동은 '한국 사회성격 논쟁' 속에서 방향성을 잡아갔다고 할 수 있기 때문이다.

'한국 사회성격 논쟁'은 1980년대 한국의 사회구조에 대하여 전개된 다양한 변혁 논쟁을 말한다. 이 논쟁은 그동안 사회운동권 내에서 정치노선이나 조직노선 또는 투쟁노선으로 논의되다가 1985년경 사회 변혁에 맞추어 공개적인 논쟁으로 발전된다.

이러한 사회성격 논쟁의 전개는 크게 전기와 후기로 나누어 볼 수 있다. 전기는 1985년까지의 시기로 사회운동권은 'CNP' 논쟁[17]이었고 학계에서는 '국가독점자본주의론'과 '주변부자본주의론'의 논쟁이 전개되었다. 여기서 '국가독점자본주의론'은 대체로 계급모순을 강조하는 편이었고, '주변부자본주의론'에서는 민족모순을 주장하는 편이었다. 후기는 1985년 말 이후부터라고 할 수 있는데, 사회운동권에서 '민족해방민중민주주의론(NLPDR)'이 등장하면서 시작된 '식민지반봉건론(식민지반자본주의론)'과 '신식민지국가독점자본주의론'이다.

이는 전반기가 6, 70년대 민주화투쟁을 기반으로 하여 1980년대에 들어

서는 그때까지의 소시민적 운동관을 비판하고 변혁운동으로서 성격을 명확히 하는 시기라면, 후반기는 전반기의 논쟁을 통한 '한국사회'에 대한 본격적이고 과학적인 변혁운동을 해 가는 시기라고 할 수 있다. 그러나 이러한 사회운동 과정에서 나타나는 '민족운동' '민중운동' '반파쇼 민주화운동' 등 각 노선들은 서로 힘을 모으는 관계보다는 오히려 서로 주도하려는 경쟁적 관계에 놓여 논쟁이 치열해지고 분파주의가 생겨나기도 한다.

그리고 이러한 사회성격 논쟁은 당 시대의 사회를 담아내는 예술 분야에 있어서 많은 영향을 미쳤으며 민중미술에도 영향을 주게 되는데, 민중미술 작가들이 작품을 표현해내는 방법에 있어서 기본모순을 어떠한 관점에 두느냐에 따라 작품의 주제 양식이 다르게 나타나기도 하였다. 미술비평가들의 논리에서도 기본모순의 관점을 '민족모순'과 '계급모순' 가운데 어디에 두느냐에 따라 그 논점이 달라지기도 하였던 것을 볼 수 있다.

그리하여 한국 사회성격 논쟁은 민중미술 비평가들에게도 직·간접적으로 영향을 미친 것에 틀림없다. 특히 1980년대 말기에는 이러한 논쟁을 바탕으로 하는 미술비평이 현저하게 나타난다. 이러한 경향을 민중미술 비평계 내에서도 밝히고 있는데 최열(崔烈)은 다음과 같이 말하고 있다.

17) CDR(Civil Democratic Revolution), NDR(Nationnal Democratic Revolution), PDR(People's Democratic Revolution)의 머릿글자에서 따온 약어이다.

CDR─대체로 재야운동 세력 제도권으로부터 밀려난 보수정치인들의 입장. 현단계 운동의 과제는 군부독재타도이며 민선민주정부 수립을 주장.

NDR─'민청련'을 중심, 정치투쟁과 민중운동을 바탕으로 하는 흐름. 한국사회의 모순을 제국주의와 독점 자본에 바탕을 둔 군부파쇼 세력과 민중간의 모순으로 파악. 이러한 모순을 해결하기 위해 민족적세력과 계급 연합하여 투쟁하여야 함을 주장.

PDR─1970년대 현장론의 연장 속에 노동계급 등 기층 민중운동의 강화를 중심. 민족모순보다는 자본주의적 계급모순을 지배적으로 본다. 그리하여 민중권력의 수립을 위하여 정치투쟁보다는 기층 민중역량의 강화를 중심으로 투쟁해야 함을 주장.

… 심광현, 이영철, 이영욱은 반제반독점 민중민주변혁론으로 무장하고 노동계급 당파성을 그 이념조종 중심으로 삼아 이론과 비평의 영역에 적용시켜 나감으로써 지난 시기 민족미술운동 진영의 실천과 이론의 전 영역에 대한 광범한 비판을 수행하는 가운데 '진보적 현실주의자론'들로 자리잡았다. 특히 이들은 미술비평연구회를 조직하여 정치사상적 · 미학적 관점을 통일하는 조직비평을 선언하였다. 또한 일군의 청년 미술이론가들은 반제민족해방 민중민주의 변혁이론으로 무장하고 민중적 민족미술론의 전통을 계승, 혁신하는 민족자주미술론에 입각하여 사상, 이론, 방법의 전 범주에 걸친 민족미술운동의 이론체계를 구축하게 됨으로써 이전의 어떠한 이론활동과도 구분되는 독자성과 역사적 의의를 획득하였다. … [18]

여기서 민중미술 비평가 개인들의 명확한 노선을 알 수는 없지만, 비평활동의 근저에는 이러한 한국 사회성격 논쟁을 바탕으로 하는 이론을 전개하였기에 민중미술계 내의 비평 노선이 다르게 나타나는 것이다. 또한 어느 한 노선을 처음부터 끝까지 견지하면서 비평적 입장을 지켜나간 비평가들도 있겠지만 한국 사회성격 논쟁에서 나타나는 여러 가지 논쟁을 재해석하여 복합적으로 미술문화 운동에 적용시킨 경우도 볼 수 있다. [19]

18) 최열, 『한국현대미술운동사』, 돌베개, 1991, 353쪽.
19) 1980년대 한국사회의 구조적 성격의 다양한 논쟁을 말하는데, 1985년 말까지의 CNP 논쟁 곧 '국가독점자본주의론'과 '주변부자본주의론'의 논쟁이었고 1985년 이후부터는 '식민지반봉건주의론'(식민지반자본주의론)과 '신식민지국가독점자본주의론'의 논쟁이었다. 전반기가 대체로 마르크스주의적 인식틀을 정착시키고, 후반기는 전반기 논쟁을 통하여 한국사회의 구조와 변혁의 성격을 둘러싼 본격논쟁이었다.

3. 민중미술의 전개와 비평

민중미술은 앞에서도 언급하였듯이, 1969년 선언문만 남기고 사라진 '현실' 동인의 연장선 위에서 시작되었다고 볼 수 있는 '현실과 발언' (1979년)으로부터 시작한다고 보는 것이 일반론이다. 그러나 최열은 이즈음 광주에서 서울의 '현실과 발언(이하 현발)' 과는 무관하게 '광주자유미술인연합회 (이하 광자협)' 가 태동되어 그 활동을 시작하였으므로 민중미술의 시작은 '현실과 발언' '광주자유미술인연합회' 의 동시적 출발로 주장한다. 이러한 두 단체의 출발은 서로간의 이념적 방법에서도 차이가 나는데, 후에 민중미술을 전개해 가는 데 있어 계속적으로 의견 차이를 드러내곤 하였다. 이러한 현상을 최열은 " '광자협' 과 '현발' 은 일정한 의식의 차이가 있었다. 그 차이는 이후의 활동과정에서 더욱 명백하게 드러났다. '광자협' 은 구체적으로 사회변혁 운동과 조직적 연대, 노동 및 노동현장에 결합하는 미술투쟁 대중 활동을 수행하게 되는 데 비하여, '현발' 은 창작과 화랑 활동을 중심으로 하는 미술계 내적 활동범주를 벗어나지 않았다" [20]라고 말한다.

민중미술은 초기에 '민족 · 민중미술' 이라는 이름으로 출발하였다. 그러던 것이 '민족미술협의회' 가 발족되면서 민족미술로 불리워지다가 다시 민중미술로 불리워지는 등 이미 그 개념에 있어서 '민족' 과 '민중' 의 의미가 서로를 포함하고 있는 미술문화 운동으로 보아야 한다.

민중미술의 발전은 민중미술(리얼리즘) 비평의 전적인 지원으로 말미암아 비로소 미술운동으로서의 위치에 서게 된다. 그만큼 비평의 지원을 많이

20) 최열, 『한국현대미술운동사』, 돌베개, 1991, 169~170쪽.

받은 미술운동이었다. 결과적으로 이론가와 작가 모두가 하나되어 나름의 미술문화를 형성한 것이 민중미술이었다.

이러한 1980년대 민중미술 비평의 시작은 김윤수(金潤洙)의 『한국현대회화사』(한국일보사, 1975)에서 시작되었다고 보는 것이 대체적인 시각이다. 김윤수는 『한국현대회화사』에서 과거 한국미술을 지배해 왔던 사실주의(아카데미즘) 작품에 대한 비판과 작가들의 리얼리즘에 대한 현실 인식의 필요성, 그리고 그때까지의 한국 추상주의 미술에 대한 모순점을 다음과 같이 주장하였다.

··· 현실의 올바른 파악은 이러저러한 현실을 인간적·사회적 삶의 전체성에 의해 파악함을 뜻한다. 즉 당대의 현실이 어떻게 출현됐고 어떻게 전개되고 있는가. 참으로 인간다운 삶을 위해 무엇이 장애이고 무엇이 중요하며 덜 중요한가를 인식하는 데 있다. ··· 국전을 지배해 온 사실주의는 '리얼리즘' 과는 전혀 거리가 멀다는 것이 분명해진다. 그것은 무엇보다도 그들의 주제나 대상 선택에서 잘 나타났던 것인데, 한결같이 진부하고 신변잡기적(身邊雜記的)인 주제는 작가가 우리의 현실을 전체성에서 파악하지 못하고 현실의 한 단편을 수동적으로 그리고 심히 주관적으로 파악하고 있다는 증거이다. ··· 어쨌든 이러한 추상표현주의(혹은 '앵포르멜')를 선례로 하여 60년대는 갖가지 미술―'팝 아트', '오프 아트', '네오다다', '해프닝' 그리고 최근의 개념미술에 이르기까지 한결같이 전위의 이름으로 나타나고 사라지고 하여 가히 전위의 황금광(黃金狂)시대를 맞이한 감도 없지 않았다. 그러나 이 모두가 서구의 것이었고 그 어느 하나도 거부되어야 할 적이 뚜렷하지 않았으며 서로 간에도 부정되고 재부정되는 논리로 이어져 오지 않았다. 때문에 그것은 우리의 현실에 대해서는 물론 그 자체로서도 전혀 전위가 아니었다는 이야기가 된다. 그것은 마치 유행이나 상품처럼 서구의 '전위 아카데

미즘'을 그 발생순서에 따라 시간차를 두고 받아들인 것에 지나지 않았다. … [21]

이 시기에 원동석(元東石)도 1975년에 발표한 「민족주의와 예술의 이념」에서 민족과 민중 그리고 한국예술의 상황과 민족미술에 대한 논의를 다음과 같이 펼치고 있음을 볼 수 있다.

… 민족의 실체는 민중이며 문화의 주체자도 역시 민중이다. 살아 있는 민족문화의 발현은 주체자가 스스로 민중이 되는 창조적 활동에 의해서만이 현실적으로 가능하다. 그것은 민중이 자발적으로 참여하고 민중의 현실 속으로 파고들어 의식적으로 강조함으로써 개발된다. 과거의 민중은 상부계층에 봉사하는 데 끝났지만, 현재의 민중은 계층 분화를 극복하고 주인이 되어야 한다. … 오늘날 한국예술의 상황을 돌아보면 참담한 기분에 젖어든다. 역사의 전통예술은 있어도 외래예술의 도전에 응전이 없으며 교전이 없는 화해로운 공존을 계속하고 있다. 전통 예술은 시대의 생명을 호흡하지 못하고 낡은 껍질 속에 안주하고 있으며 외래예술은 밖의 세계의 풍향에 따라 춤추며 가장 현대적인 척한다. 그 어느 쪽도 시대의 현실과 무관한 생명 없는 관념의 유희를 반복하고 있다. 도대체 한 시대의 현실과 생명을 표현하는데 어떻게 동·서 양식이 모순과 갈등을 느끼지 않고 공존할 수 있을까?[22]

1970년대 김윤수와 원동석의 이러한 논의들은 1980년대 민중미술을 이루

21) 김윤수, 『한국현대회화사』, 한국일보사:춘추문고, 1975, 199~207쪽.
22) 원동석, 「민족주의와 예술의 이념」, 『원광문화』 제2집, 1975.

어 가는 이론적 근거가 되고 있음을 볼 수 있다. 또한 1979년 비평가와 작가들이 동시에 참여했던 '현실과 발언'의 창립취지문은 짧지만 민중미술과 리얼리즘 비평문화를 형성하는 데 있어 중요한 단서를 제공한다.

> 돌아보건대 기존의 미술은 보수적이고 전통적인 것이든, 전위적이고 실험적인 것이든 유한층의 속물적인 취향에 아첨하고 있거나 또는 밖으로부터 예술공간을 차단하여 고답적인 관념의 유희를 고집함으로써 진정한 자기와 이웃의 현실을 소외 · 격리시켜 왔고 심지어는 고립된 개인의 내면적 진실조차 제대로 발견하지 못해 왔습니다. …
>
> 우리들 자신도 대부분이 이제까지 각자 외롭게 고민하는 것만이 최선의 자세인 듯 생각해 왔으며, 동료들과의 만남에서까지 다만 편의적이고 습관적인 데서 벗어나지 못함으로써 공동적인 문제 해결과 발전의 가능성을 포기해 버리려 하지 않았나 합니다. 이 모든 것에 대해 심각하게 반성해 보자는 것이 여기에 함께 모인 첫번째 의의입니다.
>
> — '현실과 발언' 창립취지문(부분)

'현실과 발언'에서는 창립회원으로서 작가들뿐만 아니라 비평가들도 참여하였는데, 원동석, 최민(崔旻), 성완경, 윤범모 등이었다. 이들은 작가의 작품들을 이론화시키는 것에서 끝나는 것이 아니라, 작가와 직접 함께 행동하는 비평가로서의 참여를 보여 주었던 것이다.

그리고 이어 《임술년》, 《두렁》, 《삶의 미전》 등이 1980년대 초반의 상황을 이어 갔으며, 민중미술은 점차 조직화되기 시작하였다. 이전에 비하여 민중미술전이 점차적으로 비평가들에 의하여 기획되어 가는 점도 주목할 만하다. 곧 민중미술권에서 작가와 비평가의 유대관계를 엿볼 수 있는 점이다. 뿐

만 아니라 이러한 계기로 인하여 비평가들은 점차적으로 민중미술이 나아가야 할 방향 설정과 지원자로서의 역할에 익숙해져 가고 있었던 것이다.

민중미술의 출발은 1980년대 초기가 되면서 점차 조직적이고 이념화되기 시작하는 동시에 실천화하기 시작한다. 먼저 1970년대 중반의 김윤수, 원동석 등이 논의한 내용들이 점차 체계화되면서 1980년대 초부터는 적극적인 실천 형식으로 전개되었다고 볼 수 있다. 그리하여 1983, 4년경에는 현실 비판적 관점의 비평과 창작 작품들이 계속적으로 발표되었다.

1980년대 전반기 당시 적극적으로 민중미술 이론을 체계화시켜 나갔던 비평가들은 원동석, 성완경, 최민 등이었다. 이들 가운데 원동석은 1970년대부터 지향해 왔던 민족미술에 대한 논의의 개념을 당시 사회변혁 이론들과 방향성을 같이하면서 확정지어 나갔다. 그리하여 그는 1984년 민중미술의 개념을 다음과 같이 말하고 있다.

> … 민중미술의 개념은 '민중을 위한, 민중에 의한, 민중의 미술' 이라는 규정에 드러나 있듯이, 미술의 생산과 수용을 동일한 민중의 주체에서 합치하려는 것이며, 이 점에서 주체의 확대는 운동의 실천을 의미한다. 작가가 '민중을 위한' 생산의 입장만 고집할 때 민중적 수용을 대상으로 보는 분리주의의 한계를 노출한다. 그래서 민중이 주체가 되는 '민중에 의한' 미술운동이 불가피한 것이다. 이때 민중의식을 가지고 민중과 더불어 공동적 힘을 찾아낼 때, 작가도 민중의 한 사람이 되어 있는 것이다. …[23]

23) 원동석,「민중미술의 논리와 전망」, 『오늘의 책』 제4호., 1984 재인용.

그리고 1984년 비평가 김윤수, 원동석, 최열, 주재환 등이 직접 기획한 《해방 40년 역사전》에서는 당시의 현실 지향적 경향의 작가와 작품을 총괄하는 전시회를 엮어 리얼리즘 성향의 작가와 이론가들의 전열을 정비한다. 이 전시에서는 집중적으로 역사의식을 부각시키고 있는데 기획자들이 작품 선정에까지 직접 관여하여 엄격하게 선정하였으며, 당시 리얼리즘 미술의 경향을 보여 준다.

이와 같은 전반기의 상황을 오광수는 다음과 같이 말하고 있다.

> 민중미술의 이론적 근거는 김윤수로부터 시작되었다고 볼 수 있다. 그것이 80년 대에 들어와 몇몇 이론가들에 의해 적극적인 실천으로 이어졌다. 그 중심주자들은 원동석, 성완경, 최민 등이었다. 이들은 80년대에 출발한 '현실과 발언'에 가담 내지 적극 지원함으로써 민중미술 이론의 기틀을 확고히 하였다. 김윤수가 전체적인 틀을 제시했다면 원동석은 개념설정에 앞장섰으며, 성완경, 최민은 구체적인 실천방안과 지침을 구현해 보았다.[24]

유홍준은 전반기의 민중미술을 체계적으로 정리해 나갔다. 그는 전반기 민중미술 전시회의 성과를 해마다 종합하고 정리하여 발표하였다. 그러한 결과물은 그의 저서 『80년대 미술의 현장과 작가들』에 잘 나타나 있는데, 「새로운 미술운동의 형성과 배경」(1983.11), 「새로운 미술운동의 전개양상」(1984. 11), 「새로운 미술운동의 성과와 과제」(1985. 9)는 당시 민중미술 상황에 대해 정리한 대표적인 기록이다.

24) 오광수, 『한국현대미술비평사』, 미진사, 1998, 187쪽.

이러한 시기적 특징을 볼 때 전반기는 직접적인 창작분야의 활성화보다는 민중미술에 대한 개념과 이론적 바탕을 마련하기 위한 비평의 활성화 시기였다고 볼 수 있다. 이는 리얼리즘론을 바탕 이론으로 하는 미술비평의 관점을 분명하게 드러내었고, 또한 이념의 지향점도 밝혀져 이론들을 점점 구체화하여 가는 과정이었지만, 그에 상응하는 작가들의 집단적 호응은 별로 없었기 때문이다.

1985년에는 민족미술협의회가 형성되면서 '민중'이란 용어가 '민족'으로 바뀌어 갔다. 어떻게 보면 민족미술협의회의 형성은 1980년대 전반기 민중미술의 난립된 양상을 정리하고, 그때까지 산발적인 창작 활동과 비평활동을 벌이던 리얼리즘계를 보다 조직적으로 관리하며, 체계적인 미술운동을 위하여 전열을 정비하는 시기가 된 것이다. 그러한 민족미술협의회를 구성하는 데 있어서 자체 내에 견해 차이가 있었다. 앞에서 언급하였듯이 사회변혁에 대처해 나가는 방법론에서 나타나는 견해 차이와 같이 미술운동에 관한 입장과 태도에 따른 차이점이었다. 그러나 견해 차이에도 불구하고 결론은 민족미술협의회의 건설이었다. 당시 사항은 「민미협 1년의 평가와 반성」[25]에 잘 나타나 있다.

이러한 조직 내부의 견해 차에 의한 구성은 나중에 서로 분열을 일으키게 되는데, 민중문화운동협의회 산하에서 노동현장에서의 선전, 선동 등 대사

25) 민족미술 편집부, 「민미협 1년의 평가와 반성」, 『민족미술』 제3호, 민족미술협의회, 1987. 3. "민족미술협의회 성격규명을 논의하는 과정에서 대략 두 가지 방향으로 나타났다. 하나는 예술변혁운동기구로서 민족미술협의회를 보는 관점과 다른 하나는 예술을 통한 사회변혁운동기구로서 보는 관점이었다. … 결국 민족미술 대토론회를 통해 한쪽 견해로의 통합이 아니라 서로의 입장을 절충시킨 상태에서 '민족미술협의회'가 창립되었다."

회적 실천방식을 표명하는 부류와 미술계 내에서 전시회 등을 통하여 문화주의적인 활동을 표명하는 부류로 이원화되고 만다. 그러한 가운데 1980년대 후반부로 흐르면서 민중미술은 '그림마당 민' 등의 전용 전시 공간을 확보하여 나름의 전시도 하였으나, 미술계 내에서 전시장 중심의 미술운동보다는 노동현장 지원 중심으로 나아가게 되었고, 예술변혁 운동보다는 사회변혁 예술운동으로 흐르는 상황이 되고 말았다.

비평 분야는 나름의 민중미술 조직에 관한 비평과 투쟁 방향 그리고 민중미술이 지향해 나아가야 할 바 등을 여러 가지 매체를 통하여 개진한다. 그러나 최열은 당시의 이론투쟁은 부재라고 주장한다. 그는 "이론투쟁 부재는 당시 이론가들의 문제의식이 현장지원 활동에 대한 올바르고 전면적인 이해에 못 미치고 있었던 데 전적으로 이유가 있었다"[26] 고 말한다.

후반기에는 전반기부터 민중미술에 관한 글을 꾸준하게 발표해 왔던 최열을 비롯하여 심광현, 이영철(李榮喆), 이태호(李泰浩), 박신의, 라원식, 최석태, 장해솔, 이영욱(李永旭) 등이 가세하였다. 이들 가운데에는 중반기 무렵부터 적극적으로 비평활동을 한 사람이 있는가 하면 끝무렵에 가세한 비평가들도 있는데, 대체로 리얼리즘 미학과 전반기 민중미술의 논리를 바탕으로 하면서 보다 적극적으로 민중미술운동의 진로를 제시한다. 그리하여 이들 가운데에는 과격한 급진론이라 불리워질 만큼 당시 사회변혁론과 문화운동에 부응하는 변화를 보이기도 한다. 이는 1985년을 전후한 시기가 사회변혁 운동에 있어서 대중투쟁이 크게 성장하던 때였기에 그 영향도 간과할수 없다. 곧 이후 총선, 노동운동에 있어서 정치의식의 반영, 4·13호헌, 대

26) 최열, 『한국현대미술운동사』, 돌베개, 1991, 250쪽.

선 등 커다란 사회 상황들과 연결되었다. 그때마다 집회 현장에서는 깃발그림을 비롯한 민중미술의 창작품들인 각종 시각매체들이 현장을 메웠으며 민중미술도 초기의 리얼리즘 미술운동에서 벗어나 사회현실에 직접적으로 참여하는 선전, 선동미술이 되어 갔던 것이다. 이러한 변화 속에서 비평도 자연히 사회현실에 참여하는 선전, 선동적 비평이 될 수밖에 없었던 것이다.

1985년 라원식은 「민족·민중미술의 창작을 위하여」라는 글에서 민족·민중미술이란 "민족의 현실에 기초한 민중의 삶을 민족적 미형식에 담아 민중적 미의식을 바탕으로 하여 형상화한 미술을 일컫는다"라고 말하면서 '창작자의 기초인식과 표현 태도 및 자세' 그리고 '창작 작품의 내용과 형식'에 대하여 언급하고 전반기 민중미술 운동보다 구체적인 창작 내용과 형식들을 다음과 같이 제시하고 있다.

"민족미술의 내용 즉 주제, 제재, 소재는 민족의 현실을 토대로 나와 너의 삶, 우리 모두의 삶 속에서 찾아지는 것이 바람직하다. … 민중의 미의식, 정서를 구체화한 작품, 다시 말해 민주의 꿈과 사랑, 의리와 인정, 분노와 회한, 저항과 절규, 재생과 부활, 희구와 염원 등을 폭넓게 담아내면서 민중의 인생관, 세계관까지도 깊이 있게 형상화한 작품들이 민중과의 일체화를 통한 창작자의 주체적 시각과 정서를 통하여 조형화 될 수 있을 것이다."[27]

후반기 민중미술 비평에서는 라원식과 같이 민중미술의 창작 방법론에 대하여 많은 논의가 있었다. 그리하여 현장미술을 비롯한 벽화, 걸개그림, 깃발그림, 만화, 전단 등으로 확대된 여러 가지 미술 종류의 확대를 볼 수 있다. 1987년 무렵에는 현장활동과 선전활동 그리고 걸개그림 등이 정치적 상

27) 라원식, 『민중미술』, 공동체, 1985.

황 때문에 절정을 이룬다. 특히 전통 민중미술의 민족적 정서에 관한 논의를 통하여 민족형식에 관한 논의도 나온다. 이때 나름의 비평적 시각과 민중미술의 이론을 모아서 만든 『시각매체론』(우리마당)이 나왔는데 여기서는 현장활동에 대한 논의의 글들이 나타나고 있다.

제24회 올림픽 개최 등으로 인해 국내 사회의 변화가 심하였던 1988년은 민족미술 진영에 있어서도 새로운 변화의 해였다. 그동안 민중미술의 활동은 조직적으로 성장하여 많은 성과를 거두고 있었다. 그리하여 한편으로는 대중조직 노선으로서의 미술운동, 계급미학, 민족미술론의 기초에서 민중적 사실주의의 표현, 정치노선의 영향 등에 의해 절정의 시기였던 것이다. 그러나 이 시기는 내부에서 갈등을 겪던 두 부류의 조직이 갈라지는 상황을 낳게 된다. 전국 지역미술을 연대해서 만든 '민족민주미술운동전국연합 건설준비위원회'(이하 민미련건준위)의 탄생이 그것이다. 이들은 기존의 민족미술협의회를 "서울지역으로 좁혀짐과 그 서울지역조차도 완전하게 포괄하지 못함에 따른 협애화"된 조직으로 평가한다. 나아가 "각 지역운동에 헌신적으로 복무할 것, 현장지원 연대활동과 대중 정치선전사업을 더욱 확대할 것, … 민미련의 깃발 아래 미술운동을 단결·통일시켜 나갈 것"[28]을 주장하며, 민족미술의 새로운 방향성을 다짐하였다.

이 무렵의 비평은 민미련건준위에 대한 비판과 옹호의 견해들이 나타난다. 민미련건준위가 민족미술협의회의 조직을 갈라 놓은 것에서 나타나는 우려와 비판의 시각 그리고 민중미술의 새로운 방향성에 대한 긍정적인 시각이었다. 그러한 가운데 민미련건준위를 분파주의적이며, 급진적 선동일변

28) 「결성대회평가서」, 『미술운동』 제2권, 1989.

도의 조직으로 비판하기도 한다. 이러한 민미련건준위에 대하여 장해솔은 다음과 같이 말하고 있다.

> … 민미협의 성격과 위상, 조직의 비민주성에 있는 게 아니라 지역미술 역량과 지역미술운동의 조직적 발전에 문제가 있었다. … 민족미술운동의 주동적 역할을 자처하는 몇몇 젊은 친구들은 주관적 판단과 엉터리 미학이론으로 묵묵히 전진하는 대중들을 혼란시키고 있다. '한 마리 미꾸라지가 물을 흐린다고 했던가.' 자기 혼자 미술운동을 다하고 있는 것처럼 강변을 일삼는 이들의 무책임한 횡포는 심각하게 미술운동을 분열의 파국으로 몰아가고 있다. …[29]

한편 모더니즘 측에서는 올림픽을 계기로 하여 엄청난 속도로 세력을 구축해 나가고 있는 포스트모더니즘 열풍에 휩싸이고 있었다. '민중미술'의 의미를 일종의 한국적 상황에서 나타나는 지역주의 미술로 평가하고 포스트모더니즘 논의 속에서 민중미술을 이해해야 한다고 소리를 높이고 있었다.

1989년에 민족미술협의회와 민미련건준위는 단일화를 위하여 나름의 노력을 기울인다. 그러나 단일화는 성사되지 않고 1990년대로 넘어가는 상황이었다. 민미련건준위 측에서는 '전국대학미술운동연합 건설준비위원회'(학미련건준위)가 결성되어 학생미술운동과 연대한다. 그리고 평양축전 참가투쟁과 '평축 축하그림' 사건에 의하여 일부 작가가 구속되었고, 민중미술권에서는 이와 같은 사건들로 말미암아 민족미술협의회 측보다 민미련 측이 주도권을 잡아가는 때였다. 이처럼 1980년대 말 민중미술의 방향은 민중

29) 장해솔, 「민족미술의 새로운 단계」, 『민족미술』 7호, 1989.

지원 곧 계급계층운동에 대한 지원활동이며, 대중정치 선전사업이었다. 이러한 논의들은 당시 민미련의 기관지였던 『미술운동』 등에 잘 나타나 있다.

특히 1980년대 말 무렵에는 '민족미술'과 '민중미술' 논쟁 그리고 창작방법에 있어서 민족 유산 중심의 '민족적 형식'과 인류미술의 유산을 중심으로 '민중적 리얼리즘'을 추구하는 방법론을 두고 논쟁이 치열하게 벌어지는데, 이는 민중미술 내 조직 노선의 문제였고 앞서 언급한 사회변혁 이론의 유입에 따른 기본모순을 어디에 두는가 하는 문제와 다르지 않았다. 그러한 논쟁은 매우 복잡하게 전개되면서 1990년대로 나아갔던 것이다.

이상과 같은 1980년대 민중미술 비평의 양상을 보면, 전반기에는 김윤수, 원동석, 성완경, 최민, 유홍준, 최열 등이 두드러진 활동을 하였고, 후반기에는 라원식, 이태호, 심광현, 이영철, 박신의, 최석태, 장해솔 등이 가세하였는데, 대부분 1988년을 전후한 시기에 민중미술 비평에 참여하여 이론적 역량을 돈독히 하였다. 윤범모 등은 민중미술에 대한 적극적인 참여라기보다는 제3세계 미술이나 한국 근대미술 등에 개인적 관심사를 보였다.

V. 1980년대 비평문화의 특성

1. 비평활동의 활성화

1980년대 비평의 가장 큰 성과는 두 가지로 요약해 볼 수 있는데 하나는 무엇보다도 이전에 비하여 비평가라는 직업적 전문가의 특색을 획득한 것이다. 다른 하나는 그동안 미술문화가 작가들에 의해 주도되었다면 1980년대에 들어서는 비평가를 위시한 이론가들이 중심이 되면서 작가들과 함께 이끌어 가는 한국 미술문화의 역사가 시작되었다는 것이다.

이를 더 상세히 논의하여 본다면 1980년대 이전에는 직업적인 전문비평가도 몇 명 되지 않았을 뿐 아니라, 당시 이론적 배경 아래 작가들이 집단적으로 움직이는 것보다 작가 개인의 역량에 의해 무리를 형성하고 있었으며, 학교를 중심으로 파벌을 형성하고 있었다. 그리고 '한국미술평론가협회'라는 단일의 평론가들 모임은 친목 단체에 가까웠던 것이다. 그러한 양상이 1980년대 중반기에 들어 리얼리즘계의 민족미술협의회가 성립됨과 동시에, 그 당시 이론적 바탕이 서로 다른 비평가들의 분리와 제명은 결국 한국미술평론가협회를 중심으로 활동하는 모더니즘계 비평가 집단과 민족미술협의회를 중심으로 하는 리얼리즘계 비평가의 집단으로 양분하는 결과를 낳게 되었다.

그러나 이러한 양분의 변화는 오히려 훗날 '한국미술비평사'에 있어 많은 발전을 가져왔다. 이는 그때까지 한국 미술문화가 정치 이데올로기 속에

서 편협된 '모더니즘' 양식만을 신봉하던 양상에서 벗어나 우리 미술문화에 '리얼리즘'이라는 새로운 양식과 표현 방식을 보여 주었기 때문이다. 그리하여 비평계는 '모더니즘'과 '리얼리즘'이라는 이념에 의해 편을 가르는 관계성이 생기게 되었고, 상대 진영과의 치열한 논쟁을 통한 자기 발전을 거듭하게 되는 계기가 되었던 것이다. 가령 모더니즘 양식을 리얼리즘 비평 부류가 비판하면, 모더니즘 비평 부류가 모더니즘 양식을 변호하고 옹호하였으며 되받아 리얼리즘 양식을 비판하였다. 이에 리얼리즘 비평가들은 리얼리즘 양식이야말로 진정한 민족적 미술표현의 방식임을 전제로 하고, 모더니즘의 폐해를 꼬집는 등 서로간의 치열한 논쟁을 통해 모더니즘과 리얼리즘의 자기 발전을 거듭하게 되는 동기가 되었던 것이다.

2. 비평가들의 확대 생산

지금도 그러하지만 미술비평계에 입문하려면 형식적인 절차와 객관적인 검증을 치르게 된다. 이른바 주요 일간신문사에서 실시하는 신춘문예 등이 그것이다. 1980년대에는 신춘문예 등의 절차에 의해 등단하는 비평가들도 있었지만, 그 숫자면에서는 소수 인원에서 벗어나지 못한다. 그러한 가운데 외국 유학을 한 이론가나 대학 등에서 미술이론을 가르치는 사람들이 비평가로 유입된다. 특히 현대미술사를 전공한 사람들이 비평계에 유입된다. 그리고 리얼리즘 계열에서는 '미술비평연구회'를 만들어 비평에 관심 있는 사람들이 유입되고, 또 잡지 등 지면을 통하여 활동하기 시작한다. 이와 같은 까닭으로 1980년대의 비평가 수는 기존 비평가의 증가에 비하여 많은 숫자로 늘어나게 된다.

당시 국내 일간신문사에서 실시한 유일한 입문 과정은 『동아일보』 신춘

문예였다. 이를 통하여 등단한 비평가들을 보면, 1963년에 오광수가 등단하고 한때 공모가 없었다가 1979년 윤우학의 등단을 시작으로 1980년대에 들어 거의 매년 당선자를 내어 미술비평을 활성화시키는 데 있어 중요한 역할을 하였다. 또한 이 시기에는 김병종(金炳宗, 1980), 유홍준(1981), 김해성(金海成, 1981), 윤범모(1982), 임두빈(1983), 서성록(1985), 박신의(1988) 들이 등단하였다. 그리고 주요 미술잡지 등을 통하여 등단한 비평가들은 김영재(金永材, 『공간』, 1983), 최태만(崔泰晩, 『예술계』, 1983), 강선학(姜善學, 『예술계』, 1984), 이준(『미술평단』, 1987), 이재언(李在彦, 『월간공예』, 1988) 등이다. 주위의 추천과 계속적으로 비평문을 발표하여 비평계로 유입된 이들은 성완경, 장석원(張錫源), 송미숙, 유재길(劉載吉), 최석태, 최열, 라원식, 심광현, 이영철, 최병식(崔炳植) 등이었다. 이러한 비평가들의 짜임은 기존 비평가들과 더불어 이 시기 미술비평을 활성화시키는 데 중요한 역할을 하였으며, 점차적으로 모더니즘 계열이나 리얼리즘 계열 등 자신의 이념에 맞는 쪽으로 무리를 형성하여 갔다.

리얼리즘 부류가 한국미술평론가협회에서 탈퇴당하기 전까지의 분포를 보면, 1985년 12월에 발행한 한국미술평론가협회 앤솔로지 제2집 『한국현대미술의 형성과 비평』의 협회 회원 명단에는 이경성, 유준상, 이구열, 이일, 오광수, 김인환, 박래경(朴來卿), 방근택, 임영방, 김윤수, 정병관, 박용숙(朴容淑), 김복영, 윤우학, 원동석, 김해성, 유홍준, 윤범모, 장석원, 임두빈이 올라 있다. 이들 가운데 김윤수, 원동석, 유홍준, 윤범모 등은 1996년 한국미술평론가협회 회원에서 제명된다.

이렇게 많은 비평가들의 활동을 낳은 것은 먼저 비평 매체인 계간이나 월간 미술전문 잡지 등 저널리즘의 확대에 원인이 있다. 곧 미술비평의 지면이 확대되면서 비평가들이 많아지고 활동의 폭도 넓어졌던 것이다.

3. 활발했던 연구서 발간

이 시기 비평가들의 저서는 다양하면서도 많았다. 그 저서들은 다시 미술 이론서와 비평서 등으로 나누어 볼 수 있다. 그러나 이론서와 비평서를 겸하고 있는 부분들이 있으며, 비평과 미술운동 관계 속에서 나타나는 책들도 있었다. 그 가운데 몇 가지를 보면 다음과 같다.

먼저 한국미술평론가협회를 중심으로 하는 모더니즘계에서는,

김복영, 『현대미술연구』, 정음문화사, 1987.

서성록 편저, 『포스트모던 미술과 비평』, 숭례문, 1987.

오광수, 『한국근대미술 사상노트』, 일지사, 1987.

　　　『한국미술의 현장』, 조선일보사, 1988.

　　　『추상미술의 이해』, 일지사, 1988.

이　일, 『현대미술의 시각』, 미진사, 1985.

장석원, 『80년대 미술의 변혁』, 무등방, 1988.

그 외 한국미술평론가협회 회원을 중심으로 한 저서는 『한국현대미술의 형성과 비평』이라는 이름으로 3권이 출판(1권 1980년 열화당, 2권 1985년 미진사, 3권 1988년 미진사)되었다. 그리고 모더니즘 부류와 직접적인 관계는 없지만 주목할 만한 책들은 다음과 같다.

박용숙, 『현대미술의 반성적 이해』, 집문당, 1987.

정병관 외, 『현대미술의 동향』, 미진사, 1987.

홍가이, 『현대미술 · 문화비평』, 미진사, 1987.

1980년대 저서 가운데 『한국미술의 현장』
은 모더니즘 입장에서, 『민족미술의 논리
와 전망』은 민중미술의 입장에서 집필한
것이다.

민중미술계에서는 사실상 1975년에 발간된 김윤수의 『한국현대회화사』
에 민중미술의 이론적 출발이라는 관점을 두고 있다. 김윤수가 이 책에서 한
국 현대미술에 대한 모더니즘의 비판과 민족미술 곧 리얼리즘 미술문화의
필연성을 역설하였기 때문이며, 이에 사실상 민중미술을 이끌어 가는 이론
가들의 지침서가 될 만한 책이었기 때문이다. 이어 원동석이 『민족미술의 논
리와 전망』(풀빛, 1985), 유홍준이 『80년대 미술의 현장과 작가들』(열화당,
1987) 등의 단행본을 내었다.

그러나 민중미술에서는 비평가들의 개인적인 역량의 단행본보다는 민중
미술에 참여하는 이론가와 작가가 함께하는 전체적인 힘을 중요시하며, 자
신들의 미술운동을 비평과 현장 작업을 동시에 연결시켜 추구하는 경향을
나타내었다. 그리하여 비평가와 작가들의 결집을 보여 주는 여러 가지 책들
을 발간하였는데, 1985년에 출간된 『현실과 발언』이 그 대표적 예이다. 그리
고 1986년부터 민족미술협의회에서 발간하기 시작한 『민족미술』 시리즈, 기
획위원회가 펴낸 『시대정신』 시리즈, 민미련건준위의 『미술운동』 시리즈도
주목할 만하다.

이 시기 비평가들의 저서와 비평 관계 서적들은 1980년대 미술운동 현장
에 직접적인 관계성을 가지고 저술한 것도 있고, 현장과는 다소 거리를 두면

서 당시 현대미술의 흐름 전체를 조망하는 저술을 하기도 하였다. 어쨌든 그 동안 이론서가 부족하였던 우리 미술계에 많은 서적이 나와서 미술문화에 관심 있는 이들에게 도움을 주었다.

VI. 주도권 확보를 위한 논쟁의 시기

한 시대의 미술문화가 형성되기 위해서는 작가들의 실천적 창작행위도 중요하지만 비평가들의 비평활동도 중요함을 알게 되었다. 비평문화의 확고한 자리매김이 풍부한 미술문화를 형성할 수 있는 기반이 되는 것이다. 방향성 없이 막연하게 행하여지는 창작의 길은 얼마나 허망한가? 비평은 작가들의 창작에 있어 올바른 방향성과 창작열을 북돋아 주는 바탕이 되는 작업인 것이다.

1980년대 한국 미술비평의 현장은, 전반부에는 1970년대에서 이어져 온 모더니즘 계열과 당시까지 조직과 이론을 체계화시켜 가던 리얼리즘 계열(민중미술계)과의 논쟁의 시기였고, 후반부에 들어 포스트모더니즘 미술문화가 국내에 유입되면서부터는 포스트모더니즘계와 리얼리즘계와의 논쟁 시기였다. 이는 체계화되지 못하고 선진 미술 이데올로기에 의해 좌우되는 한국 미술문화 현장의 연장이었던 것이다.

포스트모더니즘계 비평의 논리는 또다시 철학과 이론의 부재인 한국 미술문화 현실을 잘 나타내고 있다. 지루한 모더니즘계의 미니멀리즘 이념을 벗어나기 위한 우리 나름의 자생적 노력에서 얻은 것이 아니라, 당시 미술문화 선진국에서 유행되던 경향들의 연장에 다름 아니었기 때문이다. 그리고 포스트모더니즘 비평은 이전의 모더니즘계 비평가들의 지원으로 이어지다가 곧 포스트모더니즘으로 개량된 인적 구성으로 이루어졌다.

그러한 가운데 포스트모더니즘 미술비평 문화는 우리의 젊은 작가들에

게 있어서 폭넓은 조형 실험을 가능하게 하였다. 그동안 금기시되어 왔던 여러 가지 표현적 제약이 없어지면서 장르간을 넘나들고, 서로 다른 재료끼리의 충돌을 통하여 새로운 표현방법이 생겨나게 하였다. 그러나 한편으로는 이상한 표현들을 무조건 포스트모더니즘 미술로 간주해 버리는 풍토가 나타나기도 하였는데, 일부 작가들의 명확한 이해부족에서 일어난 일들이다. 그러한 시행착오를 통하여 나름대로 1980년대 미술문화의 지배구조를 형성하게 되었던 것이다.

민중미술인 리얼리즘계도 그 논리를 따지고 보면 이전의 1920~30년대 '민족미술' 논쟁을 답습한 것 같은 느낌을 주고 있다. 곧 그동안 광복과 미군정 체제, 정부수립 그리고 전쟁과 휴전선, 군사정권으로 이어져 오면서 정치적인 반공 이데올로기의 강화 등에 의해 잠재해 있던 리얼리즘의 논리가 '민족미술' 이라는 개념으로 미술문화 내 주도권을 어떠한 방법을 통하여 확보해 가느냐 하는 문제였던 것이다. 그리하여 '리얼리즘' 이론을 바탕으로 하는 미술표현을 민족미술의 전형으로 채택한다. 곧 1980년대의 한국사회 현실에 부응하는 '민족미술' 이란 개념을 리얼리즘 이론으로 어떻게 모범적인 답안을 만들어 가느냐 하는 것이 민중계 비평가들의 과제였던 것이다.

그러한 가운데 논자들은 '민족' 의 개념과 '민중' 의 개념을 같은 의미로 놓고 논의하기도 하며, '민족모순' 과 '계급모순' 을 같은 입장에서 놓고 논의하기도 한다. 그러나 민중미술도 이론적 기반이 우리 스스로가 이루어 놓은 자생적 이론이라기보다는 대체로 사회주의 계급론에서 출발한 이론이거나 제3세계의 민족론에 의거한 것에 불과하였다. 그리고 민족미술협의회로 거듭날 때부터 형성된 내부의 의견 차이와 서로의 입장 차이는 시간이 지나면서도 좁혀지지 않았으며, 내부가 분파되는 양상으로 나타난다. 그렇지만 이 시기 민중미술의 논리를 통하여 이루어 놓은 미술문화는 비록 자생력 없

는 미술문화였지만 기왕의 미술문화에 리얼리즘 미술문화라는 화려한 꽃을 피웠다.

한편 1980년대는 중심적 논의 대상인 '포스트모더니즘 미술'과 '민중미술'을 지원하지 않은 비평가들의 활동도 활발하였다. 이들은 대체로 시대적 흐름의 중심 논의에서 약간의 거리를 두고 있는 비평가들이었으며, 개인적으로는 자신이 지향하는 비평의 방향성을 확립하여 꾸준한 발표를 한 비평가들이다.

대표적인 비평가로는 테크놀로지와 컴퓨터 아트 등에 관심을 가지고 계속적으로 논의를 개진하였던 방근택이다. 당시 테크놀로지와 컴퓨터 아트에 대하여 불모지였던 우리 미술계에 그나마 단서를 제공해 준 그의 역할은 훗날 따로 기록되리라 생각된다. 그리고 한국화 부분의 이론과 비평문화의 확립을 위해 노력했던 최병식과 지금은 작가로 활동하고 있는 김병종 등의 활동도 간과할 수 없다. 최태만은 조각 분야에 계속적으로 관심을 가지고 활동하였고, 이재언은 불모지 공예 비평분야의 활성화를 위하여 노력하였다. 임두빈은 니체 예술철학을 통한 현대미술에 대하여 관심을 쏟았고, 강선학은 부산이라는 지역적 환경에도 불구하고 부산지역의 미술비평 문화를 확립하기 위하여 많은 노력을 하였다. 그리고 박용숙, 김영재 등은 나름대로 한국미에 대한 관심을 자신들의 비평관에 담아내었다.

이상과 같은 1980년대 한국 미술비평에 대한 논의는 같은 시기 미술문화를 형성하는 데 있어 부분적인 역사이다. 이러한 부분들에 의하여 역사는 이루어져 가는 것이다. 돌이켜 보건대 이 시기 한국 미술비평 문화는 당 시대의 사회변혁과 함께 미술문화 내 주도권 확보를 위하여 '모더니즘' 계와 '리얼리즘' 계의 치열한 논쟁 시기였던 것으로 기록할 수 있다.

제5부
포스트모더니즘 이후

고충환

영남대학교 회화과와 홍익대학교 대학원 미학과를 졸업했다. 1996년 《조선일보》 신춘문예에 미술평론 〈키치의 현상학 이후, 신세대미술의 키치 읽기〉로 등단했으며, 2001년 성곡미술대상과 2006년 월간미술대상 학술부문 장려상을 각각 수상한 바 있다. 그 동안 〈재현의 재현전〉(성곡미술관), 〈비평의 쟁점전〉(포스코미술관), 〈조각의 허물 혹은 껍질전〉(모란미술관), 〈드로잉조각, 공중누각전〉(소마미술관)을 기획한 바 있으며, 저서로 『무서운 깊이와 아름다운 표면』이 있다. 현재 한국미술평론가협회와 국제미술평론가협회 회원으로 있다.

Ⅰ. 들어가며

1990년대 들어 국내 미술비평은 1980년대부터 논의되기 시작한 포스트모더니즘 논의를 심화시키는 한편, 그 성과를 미술 현장에서 추적하여 보다 폭넓은 적용 가능성을 모색하기에 이른다. 그러니까 서구로부터의 유입 단계를 지나 국내 미술계의 특수성을 담보할 수 있는 논의의 자생 가능성을 탐색하기에 이르렀던 것이다. 1980년대와 비교할 때, 1990년대의 포스트모더니즘은 프랑스를 중심으로 한 유럽의 후기 구조주의 논의와 결부됨으로써 그 논의가 보다 풍부해진 점을 들 수 있다.

주로 영미권을 중심으로 한 포스트모더니즘 논의는 팝 아트에 경사(傾斜)돼 있으며, 이는 이후의 현대미술이 대중문화와 친화력을 갖게 되는 실제적인 계기가 된다. 그 논의의 이론적인 베이스먼트는 아도르노(Theodor W. Adorno)와 호르크하이머(Max Horkheimer)를 중심으로 한 프랑크푸르트 학파의 비판미학에서 확인해 볼 수 있다. 그들에게서 포스트모더니즘은 아방가르드와 변질된 아방가르드, 그리고 키치를 중심으로 하여 예술과 대중문화와의 관계를 논의하는 형태를 띤다. 변질된 아방가르드란 정치적, 문화적, 경제적, 상업적 등의 허다한 수식어로 형용되는 아방가르드의 다양한 성격을 말하며, 그 논의가 한층 복잡하고 풍부해졌음을 말해 준다.

그리고 대중문화에 대해 크로스오버니 탈경계니 퓨전이니 하는 말에서 알 수 있듯이 적어도 표면적으로는 예술이 더 이상 자기 내재적이거나 자기 반성적인 순기능만을 고집하기는 어렵게 되었다. 즉 예술과 삶과의 지평융

1995년 제1회 광주비엔날레 전경

합이 두드러진 현상으로 나타난 것이다. 이로써 예술에 한정된 모더니즘의 형식주의, 환원주의, 순수주의와 비교되는, 삶의 현실에 기초한 내용주의, 확산주의, 비순수주의의 미학이 논의의 표면에 등장하기에 이른다. 예술의 향수 역시 더 이상 특정 부류에만 국한된 것이 아닌, 일반적이고 보편적인 현상이 된다. 이러한 예술의 일반화를 두고 일각에서는 예술을 통해 자기를 행사하는 권력의 속성이 변질되었음을 간파하기도 한다. 그 비판의 일면을 미셸 푸코(Michel Foucault)에서 확인할 수 있는데, 이는 포스트모더니즘 논의가 후기 구조주의로 대변되는 프랑스의 지성과 만나고 있음을 알 수 있다.

그런가 하면 포스트모더니즘은 볼프강 하우크(Wolfgang Fritz Haug)나 프레데릭 제임슨(Fredric Jameson), 그리고 에드워드 사이드(Edward W. Said)의 상품미학 논리나 제3세계의 문화논리와 결부되면서 후기 마르크시즘의 연장선에서도 논의된다. 이는 주로 자본주의의 특수성과 경제논리를 기반으로 한 사회학적인 관점에서 포스트모더니즘 논의를 개진한 것이다. 이러한 저

간의 사정은 그동안 내재적 형식을 취했던 이념 논의가 1980년대에 와서 전면화한 것과도 무관하지 않을 것이다.

흔히 1980년대를 이념의 시대라고 하고, 1990년대를 몸의, 감각의 시대로 정의한다. 이러한 정의는 1980년대의 마르크시즘과 1990년대의 후기 구조주의의 구분과도, 선적인 역사주의와 순환론적인 탈역사주의의 구분과도, 폐역적(廢逆的)인 결정론과 탈폐역적(脫廢逆的)인 비결정론의 구분과도, 혁명의 신뢰에 기초한 유토피아니즘과 세계의 해체에 기초한 디스토피아니즘의 구분과도 일치한다. 한마디로 1990년대 들어 포스트모더니즘 논의의 달라진 점이 있다면 이렇듯이 그 베이스먼트가 마르크시즘으로부터 후기 구조주의로 옮아온 점일 것이다. 이러한 전개에도 불구하고 논의에 대한 자생성의 문제는 여전히 과제로 남는다. 최근 일각에서는 유교적 포스트모더니즘론으로써 이러한 자생성의 문제에 대한 해답을 구하려는 시도를 하기도 한다. 여하튼 후기 구조주의의 도입으로 인해 포스트모더니즘 논의가 현저하게 증폭된 점만은 분명하다. 그 외연은 후기 구조주의가 기초하고 있는 몸의, 감각의 논리에서 예견되듯, 페미니즘과 성의 담론, 젠더 이론, 그리고 바디 아트와 몸의 담론을 포괄하기에 이른다.

1990년대 미술비평은 1980년대 미술현장에서 이미 선보였던 매체미술 논의가 설치미술과 테크놀로지 아트, 그리고 사진과 동영상 매체의 논의에까지 확장되기에 이른다. 80년대 매체미술이 주로 사진 등의 정지된 평면 인쇄 매체를 화면에 도입한 콜라주 형식으로써 메시지의 전달 가능성의 효율을 꾀했다면, 90년대의 테크놀로지 아트는 입체의 동영상 화면을 도입함으로써 그 감각적 효과를 더한다. 또한 80년대 매체미술에서의 그 감각적 경험이 여전히 시지각적인 것에 머물렀다면, 90년대의 테크놀로지 아트는 오감이 동시다발적으로 요구되는 형태를 띤다. 평면적인 회화에서 입체적인 설치로,

정지 화면에서 동영상 화면으로, 비디오에서 컴퓨터로, 컴퓨터에서 인터넷으로 이어지는 매체의 변화는 메시지와 이미지를 소통하는 방식에 있어서도 일방통행에서 쌍방향으로의 변화를 주도한다. 그럼으로써 하루가 다르게 "미디어가 메시지"라는 마셜 맥루언(M. McLuhan)의 예견을 실감케 한다.

또한 1990년대 들어 간과할 수 없는 것으로는 시지각 이미지를 읽는 방법론으로서 기호학이 도입된 점이다. 현재는 단순한 적용을 넘어 다방면으로 그 지평을 증대시키고 있는 것으로 사료된다. 기호를 이루는 두 요소 곧 기표와 기의와의 관계가 순전히 임의적이고 자의적인 것임을 밝힌 소쉬르(Ferdinand de Saussure)의 언어기호학, 이탈리아 트랜스아방가르드의 이론적 기초를 마련한 움베르토 에코(Umberto Eco)의 기호론, 롤랑 바르트의 신화론과 텍스트론, 그리고 막간의 추상회화 논의 이후 등장한 알레고리론으로 인해 현재의 이미지를 둘러싼 논의는 형식논의로부터 재차 내용중심으로 옮아가고 있는 인상이다. 결국 세계를 구축하는 요인으로서 세계 자체가 아닌 세계관에 주목하기에 이른 것이다. 표면적으로는 행간읽기 혹은 이면읽기에 맞추어진 기호학적 방법론은 이미지를 읽는 체계를 제공하는 동시에 문맥 곧 개별적인 특수성, 삶의 현장, 개인사(개별사) 속에서 예술의 의미를 재생산해낸다는 의의를 갖는다. 또한 이미지를 읽는 방법론으로서의 기호학은 전통적인 상징론(카시러E. Cassire와 수잔 랭거Susanne K. Langer로 대변되는)과, 해석학적 이해(딜타이W. Dilthey와 하이데거M. Heidegger의 생철학, 그리고 가다머H. G. Gadamer의 지평융합론으로 대변되는)에 이어져 동시대의 한 형식으로 보여진다.

이상의 논의를 정리해 보면, 포스트모더니즘 논의로부터 시작된 1990년대 미술비평은 이후 포스트모더니즘 논의가 후기 구조주의와 접하면서 이념적인 것으로부터 감각적인 형태로 변화했음을 알 수 있다. 이로써 페미니즘

과 성의 담론, 그리고 젠더 이론, 바디 아트와 몸의 담론을 포괄하게 된다. 기왕에 논의된 매체미술은 테크놀로지 아트로 그 외연이 증대되며, 또한 비평의 한 방법론으로써 기호학을 발전시킨 점 역시 간과할 수 없을 것이다. 이러한 논의는 일정하게는 포스트모더니즘의 외연에 해당하는 것들로서, 예술과 삶과의, 예술과 대중문화와의, 예술과 비(非)예술과의 침투 현상을 가속화하며, 이러한 논의와 현상의 저변에 포스트모더니즘의 열려진 개념이 존재한다. 그 논의와 현상이 열려져 있다는 것은 차이와 다름을 인정하면서 모든 것과 맞물려 있다는 것이며, 맞물려 있다는 것은 세계 자체보다는 나와 세계가 갖는 관계에 주목하는 것이며, 관계에 주목한다는 것은 영향사(影響史)를 정신적인 멘탈리티로 하고 있다는 것이다. 후기 구조주의의 탈을 쓴 포스트모더니즘 논의는 이렇듯이 그 자체로 완결된 것이기보다는 현재진행형의 행태를, 자생적이기보다는 기생적인 숙주로서의 행태를 그 본질로 한다.

사실 포스트모더니즘 논의는 모더니즘에 대한 반성을 전제로 한다. 이로부터 모더니즘에 대한 계승 발전적인, 그리고 대립 반목적인 포스트모더니즘의 성질이 유래한다. 그러나 우리들에게 포스트모더니즘 논의 이전에 그것이 전제하는 모더니즘 논의 곧 근대성 논의가 존재했었던가 하는 의문이 든다. 그리고 바로 그 문제가 포스트모더니즘의 자생성 논의와도 맞물려 있다. 자생성 논의와 관련하여 1980년대 후반 국내에서 비평적 논의를 전개한 바 있는 홍가이는 당시 한국적 상황 하에서 포스트모더니즘 논의가 유용할 것인가에 대해 회의적인 입장을 밝힌 바 있다. 그러면서 포스트모더니즘의 한국적 수용 가능성에 대해서는 제3세계적 특수성이 전제되어야 한다는 조건을 제시했다.[1]

포스트모더니즘의 이론적 근거가 여럿 있지만 대개는 다원주의, 탈이론(생철학에 기초한), 탈미학(미학을 감각의 논리학으로 이해할 때, 미적인 특

질이란 미학의 불충분한 한 국면에 지나지 않는다는 인식과 관련), 그리고 해체 이론에서 그 근거를 찾을 수 있다. 특히 해체 이론은 후기 구조주의의 한 형식으로서 자크 데리다(Jacques Derrida)의 차연(差延) 이론, 롤랑 바르트의 텍스트론과 영도(0度) 이론, 그리고 질 들뢰즈(G. Deleuze)의 정신분열증적 비평과 기관 없는 신체론으로 대변된다.

차이(差異)와 연기(延期)를 혼용한 데리다의 차연(差延)은 그 자체 궁극적인 의미의 부재 대신, 산종(散種)으로서의 허다한 의미들이 공존하는 것임을 말해 준다. 롤랑 바르트의 텍스트론은 그 자체 절대적인 권위를 갖는 어떤 결정화된 진리의 부재 대신, 모든 표면적인 의미는 읽혀지고 쓰여지는 대상으로서의 텍스트, 주석, 인용의 누적에 불과한 것임을 말해 준다. 그리고 영도는 모든 의미가 지워져 버린, 그럼으로써 비로소 나의 의미, 나의 사실로서 존재할 수 있는 가상의 지점을 설정한 것이다. 들뢰즈의 정신분열증적 비평은 일관성과 획일화의 강요가 은폐하고 있는 권력적 전횡에 모반을 획책하는, 그럼으로써 일탈의 방식의 한 전형을 제시한다. 기관 없는 신체란 이러한 일탈의 방식을 실천하는 자의 존재 구조로서, 어떠한 일관성과 획일화의 강요에도 길들여지지 않은 의식의 습성을 말한다.

이로써 포스트모더니즘은 현대미술의 한 특질인 다원주의의 모든 양상들, 이를테면 페미니즘, 바디 아트, 매체미술, 사진과 동영상 매체 미술을 광범위하게 포괄하게 된다. 이 가운데 페미니즘의 성 담론은 바디 아트의 몸 담론과 일정하게 겹쳐진다. 이와 달리 매체미술과 테크놀로지 아트는 엄밀하

1) 홍가이, 「현대화의 패러독스와 문화적 대응」, 『공간』, 1987. 4~5.
　　　──, 「오늘의 세계문화 상황과 장래」, 『공간』, 1987. 4~5.
　　　──, 「한국현대미술을 보는 한 관점」, 『계간미술』, 1987 여름호.

게 구분된다. 이를테면 매체미술은 대중문화의 지층으로부터 널리 이미지와 방법(기법)을 차용하는 형식을 띠며, 흔히 민중미술 담론의 연장선에서 논의 된다. 그리고 20세기 초 사진이나 인쇄물 등의 평면 오브제를 회화의 장에 도입한 입체파와 다다에 소급되기도 한다. 이와 관련해서 현재의 시도들이, 특히 민중미술과 관련한 매체미술의 시도들이 복고의 한 형식은 아닌지, 혹은 동시대를 반영하는 진정성을 내재한 것인지가 논의의 대상이 되기도 한다. 이에 반해 테크놀로지 아트는 신종 미디어의 기술적이고 감각적인 효과를 적극 수용하는 형식을 지칭한다. 매체든 테크놀로지 아트든 사진의 평면 매체, 비디오의 동영상 매체, 디지털의 인터미디어 매체를 포괄하며, 따라서 그 분류나 성격이 경우에 따라서는 서로 혼용된다.

II. 포스트모더니즘과 후기 구조주의

국내에서 대략 1980년대 중반부터 논의되기 시작한 포스트모더니즘 이론의 주요 논객으로는 서성록, 윤진섭(尹晋燮), 김현도(金賢道), 이재언 등의 평자가 있으며, 정도의 차이는 있지만 그들 대개가 포스트모더니즘의 미덕이랄 수 있는 다원주의의 생산적이고 긍정적인 측면을 인정하면서도 지나친 기울어짐을 경계하고 있다. 대략 서성록이 다원주의에 기초해서, 그리고 윤진섭이 후기 산업사회의 문화논리와 신세대론을 바탕으로 한 포스트모더니즘 담론을 생산하고 있다. 김현도는 여타의 신종 미디어가 생산해낸 '복제 이미지' 곧 '부본상(副本像)'에 반영된 '사물의 공허한 허상 세계'를 포스트모던의 주요 성질로 본다. 그런가 하면 이재언은 지역주의의 맥락에서 고유의 문화적 권리와 위상의 회복을 포스트모더니즘의 실천으로 이해하는 한편, 극단적 코스모폴리터니즘과 극단적 폐쇄주의에 치우치지 않으면서 제3세계의 주체를 회복할 것을 제안한다. 참고로 1990년대 이후의 주요 포스트모더니즘론을 살펴보면 다음과 같다.

박 모, 「포스트모더니즘의 정체와 한국미술」, 『월간미술』, 1991. 1.

　　　「포스트모더니즘의 계보와 그 정체」, 『가나아트』, 1991. 5~6.

　　　「포스트모더니즘의 생산적 논의를 위하여」, 『홍익미술』, 1992.

　　　「포스트모더니즘의 의미와 한국미술」(1992), 『문화변동과 미술비평의 대응』, 미술비평연구회, 시각과 언어, 1993.

서성록은 이 책에서 다원주의에 기초하여 포스트모더니즘 담론을 생산하고 있다.(『한국미술과 포스트모더니즘』, 미진사, 1992)

박신의, 「포스트모더니즘의 논쟁」, 『포스트모더니즘의 쟁점』, 터, 1991.

　　　「포스트모더니즘 논쟁, 미술비평을 중심으로—한국미술에서의 포스트모더니즘론 수용과정과 현황」(1991), 『문화변동과 미술비평의 대응』, 미술비평연구회, 시각과 언어, 1993.

　　　「혼성모방을 어떻게 '판단' 할 것인가」, 『월간미술』, 1992. 10.

서성록, 「영향관계 속의 탈모던」, 『미술평단』, 1990 봄호.

　　　「한국회화의 모더니즘과 포스트모더니즘」, 『현대시사상』, 1990 여름호.

　　　「탈모던에서 포스트모더니즘에로의 이행」, 『미술평단』, 1990 겨울호.

　　　「대립과 화해, 다중구조의 의미」, 『월간미술』, 1991. 4.

　　　「후기 산업사회의 팝아트」, 『미술평단』, 1991 겨울호.

　　　「포스트모던 패러디와 차용된 표절」, 『월간미술』, 1992. 3.

　　　「시각의 시대—후기산업사회의 문화와 미술」, 『미술평단』, 1992 여름호.

　　　「중심과 주변—제16회 AICA 심포지움 참관기」, 『미술평단』, 1992 여름호.

　　　「포스트모더니즘은 어떻게 전개되고 있나」, 『월간미술』, 1992. 9.

　　　「포스트모더니즘, 어떻게 볼 것인가」, 『미술평단』, 1992 겨울호.

　　　「한국미술과 포스트모더니즘」, 『미진사』, 1992.

「탈심미화, 불협화, 추의 미학」, 『월간미술』, 1994. 8.

송미숙, 「포스트모더니즘과 미술」, 『포스트모더니즘과 예술』, 김욱동 편, 청하, 1991.

「포스트모던-이론과 실제」, 『미술평단』, 1992 가을호.

「탈모던, 탈리얼 시대의 미술」, 『가나아트』, 1998 여름호.

윤난지, 「80년대 이후 세계미술의 다원주의」, 『월간미술』, 1993. 2.

「포스트모던 시대의 한국 추상미술」, 『월간미술』, 1997. 4~5.

「포스트모던 시대의 미술」, 『월간미술』, 1998. 1.

『모더니즘 이후, 미술의 화두』, 눈빛, 1999.

윤진섭, 「햄버거와 화염병」, 『공간』, 1990. 7.

「포스트모던 문화 속의 퍼포먼스」, 『미술평단』, 1990 가을호.

「진리의 부재와 미로찾기, 한국의 포스트모더니즘을 바라보는 하나의 시각」, 『미술평단』, 1990 겨울호.

「다원주의의 허상과 실상」, 『월간미술』, 1991. 12.

「혼성모방을 어떻게 볼 것인가」, 『월간미술』, 1992. 9.

「풍요 속의 빈곤, 다원주의의 허상」, 『월간미술』, 1992. 12.

「매체의 활용과 새로운 소통의 가능성」, 『가나아트』, 1993. 1~2.

「신세대의 부상, 다원화된 표현열기」, 『월간미술』, 1993. 12.

「탈이데올로기 시대의 다원주의 양상」, 『미술평단』, 1994 봄호.

「신세대 미술, 그 반항의 상상력」, 『월간미술』, 1994. 8.

「포스트모더니즘과 다원화 현상 1980~1990」, 『미술평단』, 1999 여름호.

이영철, 「다원주의는 우리미술의 진정한 대안인가」, 『월간미술』, 1991. 7.

「후기 자본주의 문화와 행동주의 미술」, 『가나아트』, 1991. 7~8.

「신세대 미술문화, 어떻게 볼 것인가」, 『월간미술』, 1993. 2.

이재언, 「한국 탈모던 미술의 논리와 양상」, 『선미술』, 1990 가을호.

「포스트모던 패스티벌」, 『미술평단』, 1990 가을호.

「한국현대미술에 있어서 모던과 탈모던; 지속인가, 단절인가」, 『미술평단』, 1990 겨울호.

「한국적 탈근대를 위한 프롤레고메나」, 『선미술』, 1991 여름호.

이상의 논의에서 보듯이 이 시기에 기술된 포스트모더니즘론은 대개 1990년대 초반에 집중돼 있다. 적어도 표면적으로는 포스트모더니즘 논의가 1980년대 중엽부터 1990년대 초에 주로 개진되었음을 알 수 있다. 그렇다고 포스트모더니즘 논의가 그 이후에 소진되었다는 것은 아니다. 오히려 프랑스를 중심으로 한 유럽 후기 구조주의 이론과의 지평융합으로 인해 포스트모더니즘론은 더 힘을 얻고 있는 형편이다. 그 세부를 도외시한다면 후기 구조주의는 포스트모더니즘론의 감각적 해석 정도로 이해할 수 있을 것이다.

포스트모더니즘 논의에서 드러난 특징이 여럿 있지만 대략 상호 텍스트성, 기존 장르의 붕괴, 그리고 탈장르 현상 등으로 나타난다. 상호 텍스트성은 세계를 그 자체로서보다는 일정한 영향사적 관계 하에서 파악하는 태도를 바탕으로 하며, 서로 다른 작품들이 끊임없이 서로 연관을 가지는 것으로 이해한다. 탈장르 현상은 크로스오버와 퓨전에 이어지며, 단순히 미술 현상에만 국한되기보다는 자기 외부의 장으로까지 스며든, 이를테면 대중문화의 장으로 끊임없이 증폭되는 형식을 띤다. 결과적으로 설치, 입체, 오브제, 그리고 퍼포먼스 등 형식의 다변화를 가져왔다.

형식의 다변화는 여러 현상으로 나타나는데, 이를테면 해체, 세계의 신화적 해석, 도시 이미지의 도입, 시적 감수성의 표현, 물성의 파괴적 해석, 원시성으로의 회귀, 무속의 도입, 비의적 아우라(Aura)의 표현, 인간 조건의 파편

화, 리얼리티와 일루전의 상호침투, 반역사성에의 관심, 정형화된 시공간 개념의 상실, 기계적인 복제 이미지, 이항대립의 소멸, 조악성의 탐닉 등의 행태를 띤다. 이를 경향별로 묶으면, 자아의 소외와 불안이라는 현대의 실존적 상황을 이미지로 표현하는 경향, 무의식의 심연을 표출시켜 구축과 해체를 교차시키는 경향, 일상의 일루전에 의해 서술성과 메타포를 회복시키고자 하는 경향, 사물에 대한 새로운 해석과 주관적 감성을 회복하고자 하는 경향, 새로운 매체와 방식에 의해 역동적 기호를 발현시키고자 하는 경향, 전래하는 습속체계를 재조명하고 집단적 무의식을 환기시키고자 하는 경향으로 크게 구분된다.[2]

이상의 정의는 단순한 형식적 특질 이상의 내용적인 국면을 포괄한다. 그리고 그 가운데 상당 부분이 다중자아나 자기복제, 그리고 정체성 상실에 이어짐으로써 동시대의 시대정신을 대변하는 것으로서 여전히 유효한 것들이다. 일각에서는 이러한 개념 규정에 대해 그 타당성 여부는 도외시하더라도 지나치게 광범위하고 포괄적인 점과, 이상의 개념 규정이 반드시 포스트모더니티의 정체나 특질에 한정되기보다는 인간의 보편적인 상황 인식과 맞물려 있다는 점을 들어 비판하기도 한다.

또한 포스트모더니즘은 서구 자본주의의 산물로서 실천력이 결여되어 있다거나, 사회 변혁의 의지가 약한 다국적 자본주의의 문화논리에 지나지 않는다거나, 저항을 무력화하며 쾌락주의를 양산해내는 보수주의의 이데올로기에 불과하다는 비판의 표적이 되기도 한다. 이러한 비판은 민중미술 계열의 논객을 중심으로 제기되었으며, 그 논거는 주로 프레데릭 제임슨과 이

2) 서성록, 『한국미술과 포스트모더니즘』, 미진사, 1992.

글턴(Terry Eagleton)의 포스트모더니즘 논의에 맞추어져 있다.

특히 제임슨은 포스트모던 문화의 특징으로서 미학적 대중주의, 깊이 없는 문화 생산물, 키치적인 거짓 행복감의 만연, 그리고 다양한 분야에서 나타난 경계의 소멸, 예컨대 고급문화와 대중문화와의 경계의 소멸을 들고 있다. 이러한 부정적 시각에 기초하여 포스트모더니즘에 대해 자본주의적 사회 제 세력의 현상태 고수를 위해 모더니즘이 가졌던 최소한의 저항의식조차 없는 것으로 비판하고 있다. 더불어 제임슨은 「후기 자본주의 문화논리」에서 에른스트 만델(Emest Mandel)이 주장한 자본주의 발전단계 즉, 시장자본주의와 제국주의적 자본주의, 그리고 최종 단계인 후기 자본주의에 사실주의, 모더니즘, 포스트모더니즘이라는 3단계의 문화상황을 각각 대응시킨다.[3]

이로써 후기 자본주의 또는 다국적 자본주의 상황 하에서의 지배적인 문화양식이 다름 아닌 포스트모더니즘 문화임을 규정하고 있는 셈이다. 이글턴과 제임슨의 포스트모더니즘론이 주로 후기 마르크시즘의 연장선에서 경제적인 논리틀에 준거하여 비판적 논의를 전개시키는데 반해, 하버마스 (Jürgen Habermas)의 비판적 논의는 보다 근원적이고 본질적인 국면을 특징으로 한다. 이를테면 "모더니티의 기획은 아직 완결되지 않았음"을 천명한 이의 제기에서도 알 수 있듯이 그는 포스트모더니즘 자체를 모더니즘의 자기 기획의 한 연장으로 이해하는 한편, 포스트모더니즘을 신보수주의와 결탁한 반

3) 프레데릭 제임슨, 「자본주의, 모더니즘, 포스트모더니즘」, 『신좌파리뷰』, 1985.
　　　　　　　, 「포스트모더니즘과 소비사회」, 『월간미술』, 1989. 1~2.
　할 포스터 편, 「반미학」, 『현대미학사』, 1993, 176~197쪽.
4) 하버마스, 『현대성의 철학적 담론』, 문예출판사, 1994.

동적 시대정신으로 규정하고 그 대안으로써 의사소통행위론을 제시한다.[4]

이외에 비판적 논의로는 클레멘트 그린버그(Clement Greenberg)와 아서 단토(Arthur C. Danto)〔키치 곧 통속화된 아방가르드의 전락, 자기 비판력을 상실한 모더니즘의 논리적 극한에서 파악되는 일종의 퇴행현상〕, 할 포스터(Hal Foster : 굶주림 뒤에 오는 잔치, 지리멸렬하고 무력화된 형식적 퇴보), 그리고 힐튼 크레이머(공공연하게는 쾌락주의적이며 기회주의적인)에게서 확인해 볼 수 있다.[5]

이러한 비판적 논의들 대개가 후기 마르크시즘에 그 이론적 바탕을 두고 있다. 반면 포스트모더니즘에 대한 긍정적 입장은 주로 프랑스의 지성에서 유래한 후기 구조주의에 이어져 있다. 포스트모더니즘과 후기 구조주의의 이론적인 지평융합으로 인해 포스트모더니즘의 열려진 개념설정이 힘을 얻게 된 셈이다. 사태를 지나치게 단순화하는 감이 있지만, 후기 구조주의는 구조주의의 개념설정 곧 세계를 결정화하는 구조와 틀에 대한 회의에 기초하고 있다. 대략 자크 데리다, 자크 라캉(Jacques Lacan), 장 프랑수아 료타르(Jean-François Lyotard), 장 보드리야르(Jean Baudrillard), 롤랑 바르트, 찰스 젱크스(Charles Jencks), 그리고 미셸 푸코 등의 논객이 이에 해당한다.

데리다의 논의는 대개 해체론과 차연 이론으로 알려져 있으며, 의미의 산종과 궁극적인 기의의 보류를 들어 이성의 해체를 주장한다. 이성을 무의식에 대한 심리분석으로 대체한 자크 라캉은 상상계와 상징계, 그리고 실제계로 구분되는 거울단계 이론의 도입으로써 그 자체 항구불변의 진리로 인식되는 자아와 주체를 회의한다. 즉, 자아와 주체란 사실 인간의 상상력이 만

5) 할 포스터, 「모더니즘의 퇴조냐, 극복이냐」, 『현대미술비평 30선』, 계간미술, 1987, 194~203쪽.

들어낸 순전한 허구에 불과한 것임을 주장한 것이다. 이러한 자아와 주체의 회의가 의의를 갖는 것은 자아와 주체가 다름 아닌 이성의 존재를 승인하는 최초의 조건인 탓이다.

료타르의 논의는 총체화를 거부하는 대신 차이를 강조함으로써 모더니티의 거대담론을 포스트모더니티의 미시담론으로 대체한다. 이러한 료타르의 논의는 권력으로부터의 역사인식에 기초한 정치사, 경제사, 전쟁사의 거시적 역사의 서술 대신, 민중으로부터의 역사인식에 바탕을 둔 민속사, 양식사, 성(性)의 역사 등 미시적 역사의 서술을 주장한 최근의 아날학파의 사관과도 일치한다.

기호를 통해 표현되는 상상적 이미지가 어떻게 현실 속에서 재생산되고 소비되는가를 정치경제학적으로 분석한 보드리야르의 논의는 시뮬라크라(Simulacres) 곧 원본 없는 이미지가 현실을 대체 재생산하는 것에 겨냥돼 있다. 그런가 하면 포스트모더니즘 논의와 관련하여 롤랑 바르트의 저자의 죽음과 텍스트 이론이, 미셸 푸코의 지식과 권력과의 관계 이론이 의미 있는 시사를 던져 준다. 세부적인 차이를 도외시한다면, 대개는 관념적 이성에 대한 전면적인 회의와 그 대안으로서 감각적인 생활세계의 복권에 맞춰져 있다고 볼 수 있다.

이러한 논의를 바탕으로 한 포스트모더니즘 미술 현상은 미국의 뉴페인팅, 독일의 신표현주의, 프랑스의 자유구상, 그리고 이탈리아의 트랜스아방가르드 등에서 보듯, 현대미술에서의 추상주의 회화(모더니즘의 형식주의 회화와 관련한) 이후 형상성의 부활 또는 재등장과 관련된다. 이러한 사실은 모더니즘 회화에 대한 비판이 그대로 포스트모더니즘의 정체로 이어진 저간의 사정을 대변해 주고 있다. 즉 예술의 자율성을 회의하는 한편, 삶 속에서 예술의 기능을 묻는 것으로 변화한 것이다. 특히 유럽의 신표현주의와 자유

구상이 1969년 혁명으로부터 그 정신적 자양분을 얻고 공공연하게 정치적인 성향을 노출시켰다. 이는 정치적 형상성의 구현을 토대로 한 국내에서의 민중미술의 정체와도 무관하지 않다. 이러한 사실 인식에 대해 서성록은 저간의 사정을 인정하면서도 포스트모던 개념을 단순히 양식적인 문제로 환원시킴으로써 현대문화가 처한 복잡미묘한 미적, 사회적 제 관계를 단순화시키지 않을까 하는 우려를 표명했다.[6]

국내 미술에서도 포스트모더니즘은 신형상미술과 탈평면(입체), 그리고 설치미술의 형식으로서, 추상 평면 위주의 형식주의 미술에서 발견되는 탐미적(유미적), 자기집착적, 자기반성적, 그리고 순수성의 추구를 극복하려는 노력과 맥을 같이한다. 1980년대 후반부터 1990년대 초에 등장한 소위 신세대 미술 그룹 운동을 살펴보면, 당시의 첨예한 이념 대립의 벽을 넘어서려는 노력과 함께 형식주의 미술을 극복하려는 절실한 문제의식을 엿볼 수 있다. 다음의 글은 당시 리얼리즘과 모더니즘 진영의 이념대립과 형식주의 미술의 극복이란 취지 하에 모인 국내 미술운동의 특수성을 생생히 전하고 있을 뿐만 아니라, 국내 포스트모더니즘 미술의 성격을 가늠해 볼 수 있는 발언들이다.

"리얼리즘이니 모더니즘이니 하는 식은 피부색에 따라 구분되는 집단으로서 비교적 타당성이 있어 보이나 의욕적이며 가변성이 많은 젊은 작가들에게는 흑백 텔레비전처럼 보일 뿐이다." (SUB CLUB 발언 중)

"우리는 오늘의 한국 현대미술의 상황 속에서 특정한 이념을 내세우지 않는다."

6) 서성록, 『한국미술과 포스트모더니즘』, 미진사, 1992.

(Who is Who 그룹 선언문 중)

"(현재 국내 화단은) 표면적으로는 다양성의 공존이지만 내부적으로는 양분된 극단적 측면이 내재된 모순을 안고 있다." (황금사과 그룹 선언문 중)

"우리는 작업실을 온통 형식의 실험실로 만들고 싶다. … 우리는 그 어떤 범주에 도 속하고 싶지 않다." (뮤지엄 창립전 서문 중)

"사회가 비대해질수록 집단과 집단 사이의 문화적 수준에 일의적인 가치기준을 적용하려는 노력은 무의미하게 여겨진다. 대소 집단들이란 문화와 긴밀히 연관 된 정치, 경제, 종교들의 수준들과 복잡하고 다양한 이해관계로 짜여질 수밖에 없 는 것이 보편적 현실이기 때문이다. 이러한 사정으로 인해 집단은(우리는) 일방 적으로 통일된 집단적 윤리로서보다는 충실한 비판능력을 지닌 개체로서의 개인 들로서 구성되기를 요구한다." (그룹 TARA)

"미니멀리즘은(한국적 모노크롬 회화를 미니멀리즘으로 이해) 사물의 본성을 극 대화시켜 보여 주기 위해 사물의 자기검증성이나 매체 실증주의에 집착해 왔다. 그러한 검증은 암암리에 궁극적인 본질을 상정하여 인간의 관념과 그 표상으로 서의 이미지를 극소화시켜 왔다. 메타복스는 오브제 미학의 한계를 극복하기 위 해 오브제 미술을 도구화함으로써 미술 언어의 건강한 기의를 회복코자 한다. 메 타언어를 추구하여 표현과 서술, 그리고 상징의 가치를 재조명하고 물성의 자기 현시로 인해 축소 내지 상실된 인간성의 회복을 끊임없이 모색한다." (메타복스)

"로고스와 파토스는 기본적으로는 현대미술이 제기하는 다양한 방법론적 과제 들을 평면, 입체, 인스톨레이션 등 여러 가지 표현방식을 통해 검토 발전시켜 가

고 있으며, 일정한 이념적 틀을 표방하지 않고 다양한 모델을 통합하고자 한다. 개별 작품들은 개인의 고유한 감수성과 이 세계가 함께 표현해야 할 기초적인 정신문화의 시대 구조를 밝혀 보려는 의지를 반영한다. 그것은 서구 모더니즘 미술의 수용이나 비판적 적용의 차원이 아니라 우리의 역사적 전통 속에 뿌리를 둔 문화적 의식운동으로서의 모더니즘 정신을 발굴, 현대적 조형어법으로 구현한다는 입장이다." (로고스와 파토스)

"기존 회화의 흐름이 지나치게 참여적 혹은 명상적이어서 실질적인 우리의 생활과 회화의 실제와는 괴리감을 느낄 수밖에 없다. 그래서 회화를 현실생활과 좀더 밀착시키기 위하여 우리의 작업은 실제적인 주변으로부터 호흡을 같이하고자 한다. 그 호흡은 결코 회화 자체를 유지시키는 것이 아니라 구체화의 노정으로서 인간의 본질, 사물의 본질을 찾아야 한다." (난지도 창립전 카탈로그 『우리의 입장』 중)

이러한 신세대 미술운동 각각은 나름의 개별성과 타당성을 내재하고 있지만, 그들이 주장하는 바는 대개 뮤지엄 그룹의 다음의 이슈와 같을 것이다. "우리는 작업실을 온통 형식의 실험실로 만들고 싶다. 우리는 그 어떤 범주에도 속하고 싶지 않다"는 말로서 천명된 탈형식과 탈범주화에 경도되어 있는 것이다. 스스로 형식의 수혜자로서보다는 새로운 형식을 제안하고자 하는 이들의 시도는 그러나 생각만큼 그 실천이 쉽지는 않다. 《설겆이전》이나 《선데이서울전》에 나타난 파격적인 형식의 제시, 예를 들면 온통 무의미한 낱말들을 열거하는 것으로써 정형화된 언어적 규범을 해체하고자 하는 전략의 한 측면은 자칫 놀라움이나 호기심을 유발시키는, 충격요법을 꾀하는 대상으로서 예술의 범주를 한정하거나 그 기능을 왜곡시킬 수도 있는 것

이다.

실제로 이러한 신세대 미술의 파격적인 형식실험이 초래할 수 있는 우려의 일면을 윤동천(尹東天)이 《선데이서울전》의 전시 서문에서 언급한 바 있다. 즉 "이들이 지닌 가장 큰 맹점은 궁극적인 지향점을 설정하지 않는 데에, 혹은 불확실하다는 데에 있다. 작업이 진행됨에 따라 권위를 파괴하고 미리 규정된 통로는 벗어날 수 있을지 모르나 그 자체 신선한 지평을 열어 보일 수는 없기 때문이다. 사실상 어떠한 결론 없이 행동한다는 그들의 강령 자체가 궁극적인 지향점을 찾기 위한 하나의 적절한 방법으로 간주될 수는 없기 때문이다." 이 글에서 필자는 뚜렷한 주장이나 이념의 표방이 없다는 점을 신세대 미술의 특징으로 보는 한편, 탈형식의 시도 자체가 대안이 될 수 없음을 밝히고 있는 셈이다.

신세대 미술의 형식실험과 관련하여 특히 패러디가 갖는 의의에 주목해 볼 필요가 있다. 평자 중 서성록은 재현 내지는 이중코드와 함께 포스트모던과 관련한 주요 전략으로서 패러디를 들고 있으며, 김현도는 아예 복제 이미지 곧 부본상(副本像)에서 포스트모더니즘의 정체를 본다. 그런가 하면 윤진섭은 패러디의 유형을 명화 속의 이미지를 발췌하거나 부분적으로 차용함으로써 새로운 문맥을 구성하는 경우, 자신의 체험적 세계관에 기성 이미지를 혼성하는 경우, 그리고 일상의 이미지를 인용하거나 결합해 사회적인 비판 수단으로써 혼성모방 기법을 이용하는 경우로 각각 구분하기도 한다.[7]

패러디는 그 자체 메타 재현으로서의 의의를 가지며, 재현에 기초한 종전의 이미지 문법과는 다르다. 이를테면 예술은 진작부터 그 자체 고유의 어떤

7) 윤진섭, 「혼성모방을 어떻게 볼 것인가」, 『월간미술』, 1992. 9.

속성을 갖는 것이기보다는 언제나 기존의 세계를 재현하는 것으로서 존재해왔다. 결국 재현의 속성이야말로 예술의 존재 조건인 셈이다. 이러한 재현을 재차 재현하는 패러디는 예술 자체에 대한 논평에 다름 아니다. 패러디와 관련해서 제기된 논의는 대략 다음과 같다.

김정희, 「국내 젊은 작가들에게서 나타난 서구미술 수용의 문제」(현대미술학회 정기학술 세미나, 1997. 11), 『가나아트』, 1997. 12.

박신의, 「혼성모방을 어떻게 판단할 것인가」, 『월간미술』, 1992. 10.

서성록, 「인용의 개념과 역사」, 『월간미술』, 1992. 1.

　　　「포스트모던 패러디와 차용된 표절」, 『월간미술』, 1992. 3.

심광현, 「차용된 표절」, 『월간미술』, 1992. 2.

오세권, 「독창성과 모방의 개념 사이에서」, 『가나아트』, 1995. 3~4.

윤진섭, 「혼성모방을 어떻게 볼 것인가」, 『월간미술』, 1992. 9.

이상의 논의에서 보듯이 미술 현장에서 패러디는 사실상 패스티시(pastiche) 곧 혼성모방과 인용으로 사용된다. 혼성모방의 표면적인 의미는 기존의 작품이나 이미지로부터 특정부위를 인용하여 이를 상상력으로 재구성해냄으로써 새로운 작품으로 재생산해내는 포스트모더니즘 기법의 한 유형을 뜻한다. 이미 널리 알려진 명화나 대중적 이미지를 작품의 일부분으로 차용, 각색해내는 방법론인 것이다. 때로는 창조적인 방법론과 함께 그 정당성 여부에 대해 의의가 제기되기도 한다.

혼성모방이건 인용이건, 패러디는 이렇듯이 단순히 형식실험이나 방법론의 차원을 넘어, 미셸 푸코와 롤랑 바르트가 후기 구조주의의 주요한 논의로 제기한 익명성, 저자(작가)의 죽음, 상호텍스트성, 영도 이론, 이타주의와

도 그 맥을 같이한다. 그런가 하면 패러디는 이미지의 생산보다는 이미지의 소비에 맞추어진 보드리야르의 시뮬라크라 곧 원본 없는 이미지와도 일치한다. 이로써 패러디는 포스트모더니즘의 이미지 소비와 관련한 정치적, 경제적, 문화적 지평을 함축하고 있는 주요한 개념이 되고 있다.

포스트모더니즘을 우리말로 번역하면 후기 근대 혹은 탈근대가 된다. 그러므로 근대를 잇든(긍정적인 수용의 입장) 근대로부터 벗어나든(부정적인 극복의 입장) 그 저변에는 언제나 근대성 논의가 있을 수밖에 없다. 또한 근대성 논의와 더불어 자생성 역시 논의되곤 한다. 그리고 근대성과 자생성 논의는 정체성 논의로 이어지며, 그 성격상 따로 분리해서 논의될 수는 없다. 사실상 이러한 논의는 포스트모더니즘 이전부터 존재했던 것으로서 한국 근현대 미술의 난맥상을 푸는 키워드임에도 불구하고 생각만큼 쉽지 않다. 그동안 포스트모더니즘 논의와 관련하여 인문학 분야에서 유교적 포스트모더니즘론이 대두되기도 했지만, 이 역시 적절한 대안으로 보기는 어렵다. 결국 국내에서의 포스트모더니즘 논의는 이러한 근대성, 자생성, 정체성의 과제를 여전히 남겨 놓고 있다. 여하튼 1990년대 국내에서의 포스트모더니즘 논의는 사실상 유럽으로부터 유입된 후기 구조주의의 논의로부터 상당 부분 힘입은 것으로서, 그 지평을 증폭시키려는 전환기를 맞았다.

Ⅲ. 페미니즘과 성 담론

국내에서 페미니즘과 여성미술이라는 단어가 처음으로 도입되어 그 실천이 행해진 것은 대체로 1980년대 후반부터이며, 그 경향은 대략 두 경우로 대별된다. 민중계 페미니즘이 주도한 초기 형식이 그 하나로서, 민중미술운동의 차원에서 여성운동과의 결합을 통한 여성미술이다. 이는 주로 여성의 현실에 대한 정치적 실천에 주력한다는 맥락을 취했다. 또 다른 한 경향은 근래의 포스트모더니즘의 양식적 맥락에서 남성의 그것과는 구분되는 여성의 감수성을 중시하는 미술 내적인 방법이다. 이는 포스트모더니즘의 기류 속에서 다양한 양식과 장르의 혼재가, 이야기와 장식의 회복이, 그리고 여성적 에로티시즘과 섹슈얼리티의 강조가 특징이다. 특히 이야기(서술적 내러티브)와 장식(장식과 패턴에 반영된 수공성)의 회복은 모더니즘의 형식주의 미학에 반영된 부계 이데올로기에 의해 마이너 장르로 취급되던 공예나 디자인의 언어를 복권시켰으며, 궁극적으로는 여성적 감성과 여성작가로서의 경험을 강화한다는 전략적인 의미를 갖는다.

세부적으로 살펴보면, 1970년대 초 '표현' 그룹이 여성미술의 전형을 제시한 이래로, 1980년대 중반에는 민중계 페미니즘 미술을 구심점으로 해서 부계적 모더니즘 화단에 대해 도전을 꾀했으며, 그리고 1990년대에는 포스트모더니즘 경향의 페미니즘이 주류를 이루고 있다. 특히 포스트모더니즘과 페미니즘과의 상관성은 양자가 모두 '타자의 인식' 과 '이분법의 해소' 를 공유하고 있다는 점이다. 이러한 국내 페미니즘 운동의 정황은 1949년 『제2의

성』에서 "여성은 태어나는 것이 아니라 만들어지는 것"이라는 전언으로서 젠더로서의 성 인식의 문제를 최초로 제기한 시몬느 드 보부아르(Simone de Bauvoir)의 실존주의 페미니즘, 1960년대의 자유주의 페미니즘(평등으로서의 성 인식에 기초한 성해방과 본질주의 페미니즘), 1970~80년대의 급진적 페미니즘(마르크시즘과 이후 후기 구조주의 페미니즘), 그리고 1990년대의 생태학과 결부된 에코 페미니즘의 형태를 띠는 국외의 경향과 크게 다르지 않다.

자유주의 페미니즘은 '자연으로 돌아가자'란 메시지를 모토로 한 히피와 언더그라운드 문화와 접함으로써 자유로운 성 관념으로 표면화된다. 이를테면 자유연애, 동성애, 성 도착, 복장 도착, 유니섹스 등에서 보듯이 성 관념이 관습의 틀로부터 놓여나는 계기가 된다. 그리고 자유주의 성 관념은 복장에 대한 이해와 일체를 이룬다. 즉 복장에 대한 이해가 자유주의 성 관념의 이면에 존재하는 일탈의 정신성을 드러내는 수단이 되고 있다. 이러한 일탈의 정신성은 안정된 정체성의 환상을 중단시키고 드러내고 도전하는, 그럼으로써 기왕에 틀 잡힌 인식론적 존재론적 보편주의를 전복시키는 전략을 꾀한다. 복장에 대한 자유로운 관념과 자유주의 성 관념과의 조우는 이렇듯이 일탈의 정신성을 반영하는 동시에, 이후 현대미술의 소재 범주가 섬유나 의상에까지 증폭되는 계기가 된다. 실제로 섬유나 의상에 기초한 소재와 방법들이, 예를 들면 퀼트(자수)와 바느질과 매듭이 페미니즘 미술의 차별화를 극대화할 수 있는 방편으로 여겨지고 있다.

본질주의 페미니즘은 여성의 성적 특질이 남성의 그것과는 다르다는 점에 주목하는 한편, 이렇게 생물학적으로 결정된 여성성의 정체가 여성 고유의 창조적 형상화에 이어져야 한다는 입장으로 집약된다. 더불어 역사적으로 이러한 여성의 본질적 기능이 존엄시 되던 모계사회의 종교관과 의식, 이

른바 '위대한 여신'의 담론을 부활시키려 한다. 한편, 흔히 여성과 그들의 생산물이 창조적 고급문화에 비해 부정적인 것으로, 즉 장식적이거나 스케일 면에서 작거나(아기자기한) 감상적이거나 아마추어적인 것들로 비하 또는 폄하하는 선입견과 관습이 사실은 남과 여, 문화와 자연, 분석적 능력과 직관적 능력, 이성과 감성, 정신과 물질의 이원론적 서구 합리주의 사상의 잔재이며, 따라서 이러한 성적 차별성을 미학적 평가의 잣대로 삼는 것을 문제시한다.[8]

또한 여성적 이미지의 전형과 여성적 감성의 고유성을 주장한 루시 리파드(Lucy Lippard)의 페미니즘론도 이러한 본질주의 태도와 그 맥을 같이한다. 실제로 리파드는 여성 고유의 성적 이미지의 전형으로서 원, 돔, 알, 구, 상자를 제시하기도 한다. 이외에도 본질주의 페미니즘이 여전히 부계적 체제가 낳은 이분법적 방식에 기대고 있다는 일각의 비판에도 불구하고 문화에 대해 자연을, 하늘에 대해 땅/대지를, 해에 대해 달을, 불에 대해 물을, 분석적 능력에 대해 직관적 능력을, 이성에 대해 감성을, 정신에 대해 물질/육체/몸을 여성의 성적 정체를 대변해 주는 사실상의 상징으로 인정한다. 그러면서 아니마(보편 인간에 내재한 여성성)와 아니무스(보편 인간에 내재한 남성성)를 구분하는 구스타브 융(Carl Gustav Jung)의 논법을 통해 아니마를 보편 인간이 내재한 시적 감수성으로 이해한다. 그리고 이로부터 물질적 상상력의 가능성을 찾은 가스통 바슐라르(Gaston Bachelard)의 문학적 현상학을 이러한 여성적 정체성과 감수성을 보다 발전시킨 형태로 받아들인다.

급진적 페미니즘은 마르크시즘과 후기 구조주의 페미니즘으로 구분된

8) 송미숙, 「페미니즘 미술 일반론—미술에 있어서 페미니즘 연구」, 『미술평단』, 1993 겨울호, 13~17쪽.

다. 마르크시즘적 페미니즘은 본질주의 페미니즘이 제시한 여성적 전형이 다름 아닌 부계적 이데올로기의 산물에 불과한 것으로 보고 이를 거부하는 한편, 부계적 이데올로기에 대립하는 모계적 이데올로기의 구축을 꾀한다. 외적으로는 비평의, 담론의 대안을 제시하는 형식을 띤다. 이러한 태도에 대해서도 그 근거가 되고 있는 이원론적 틀 자체가 부계적 틀에 의존한 것이란 점을 들어 일각에서 비판이 제기되기도 한다. 그리고 후기 구조주의 페미니즘은 최근의 몸 담론과 페미니즘이 결합한 형식을 띤다.

마르크시즘적 페미니즘은 주로 민중미술에서 여성운동의 연장선에서 제기된 것으로서 다음과 같은 입장 표명으로 집약된다. 즉 성차(性差)의 구조에서 생기는 영향력을 인식해야만 문화와 예술, 역사와 정치에 대한 올바른 이해가 가능하다는 것과, 그리고 부계적 이데올로기가 문화와 예술, 역사와 정치를 사실상 통제해 왔고 그 과정에서 여성의 실제 역할이 정당하게 평가받지 못한 채 문화의 주변부로 부당하게 내몰렸다는 점, 그리고 이렇듯이 왜곡된 여성의 역할을 재인식하여 굴절된 여성관을 바로잡는 역사적 변혁을 위해 정치적 의식을 그 행동양식의 중심으로 삼아야 한다는 것이다.

따라서 페미니즘은 문화와 예술, 역사와 정치의 규범적 해석과 그 교육이 결코 중립적이거나 객관적인 것이 아니라 남성 주체의 이익에 부합하고 봉사하도록 구성된 것으로 파악한다. 그러므로 기존 문화의 은폐된 부계적 성격을 분석하여 그 부당함을 파헤치는 것을 일차적 작업으로 삼는다. 그리고 다음 단계로서 기존의 문화예술적 현상을 분석하고 재해석하여 남성주체 중심의 왜곡된 평가기준에 의해 문화예술사에서 실종되거나 매장된 여성들과 그들의 작품을 발굴하여 새로이 정당한 평가를 내리는 작업을 실천한다. 최종적으로는 그 과정에서 구축된 담론을 기초로 하여 페미니즘 미학을 정식화하며, 이로써 새로운 대안의 비전을 제시한다.[9]

후기 구조주의 페미니즘의 비전은 포스트모던 상황 속의 다원주의 전망과 일치한다. 이를테면 이합 하산(Ihab Hassan)이 포스트모더니즘의 특징으로서 열거하고 있는 비결정성, 파편화, 탈정전화, 탈중심화, 자아의 분산 현상에 그 맥이 닿아 있다. 이로써 후기 구조주의 페미니즘은 단일한 사유체계에 근거한 총체성을 강요하는 논리(이성) 중심적 합리주의에 반대하는 대신, 민주적 원리에 기초한 다원적 사고를 지향하거나, 합리주의(이성주의)의 바탕이 되는 이성(사고)의 탈무장화 내지는 탈권력화 즉 이성의 해체를 꾀한다. 따라서 어떠한 체계적 이론도 그 자체만으로는 완전하지 못하며 모든 현상을 포괄할 수도 없음에 주목하는 탈근대성의 세계관을 실천한다.[10]

그 이론적 근거는 자크 라캉의 정신분석 이론, 미셸 푸코의 권력 이론, 자크 데리다의 해체주의 이론, 루이스 이리가레이(Luce Irigaray)의 여성적 글쓰기, 그리고 줄리아 크리스테바(Julia Kristeva)의 아브직 아트(Abject Art) 이론 등 후기 구조주의에 있다. 그리고 국내 평자 중 특히 김홍희(金弘姬), 송미숙, 이종숭(李鍾崇: 포스트모더니즘론의 다원주의를 기초로 한 페미니즘 이해), 그리고 박신의(비판적 포스트모더니즘의 한 형식으로서 후기 구조주의를 이해하고 그 연장선에서 페미니즘을 이해)가 페미니즘론을 전개하는 과정에서 이러한 후기 구조주의 담론에 힘입고 있다.

라캉에 의하면 전통적으로 여성은 문화의 생산자가 아니라 남성 특권과 권력의 기표로 간주되어 왔다. 하지만 그 근거가 되고 있는 의미(언어의, 의미의, 문화의 주체로서의 남성으로부터)란 사실상 언어의 구조 속에 구성되

9) 이종숭, 「페미니즘과 문화적 다원주의—미술에 있어서의 페미니즘 연구」, 『미술평단』, 1993 겨울호, 45~51쪽.
10) 이종숭, 앞의 책.

어 있으며, 따라서 그것을 말하는 주체의 표현을 보장해 주지 못한다. 결국 이러한 언어의 특질과 이에 따른 주체의 소외로 인해 모든 결정화된 인식체계는, 특히 주체와 자아의 존재는 사실상 환상에 지나지 않게 된다. 마찬가지로 본래부터 남성과 여성을 가름하는 감정적, 정신적, 생물학적으로 결정된 체계 같은 것은 없다. 이로써 라캉은 하나의 주체성이 고정된 것이 아니라 문화로 총칭되는 경제 사회적, 정치적 힘들의 범주 속에서 끊임없이 조정되는 유동적인 것이라는 사실을 밝히고 있는 것이다.

그런가 하면 지식과 권력의 관계구조에 주목한 푸코는 권력이 개방된 통합이 아닌, 특수한 체제와 담론들, 그리고 그 체제와 담론들이 생산한 허다한 지식의 형태들에 부여됨으로써 비로소 가동되는 것임을 밝히고 있다. 이렇듯이 권력과 지식을 동일시함으로써 여성성과 남성성을 구분하는 보편적인 관념이나 여성성에 대한 결정화된 인식이 사실은 지식의 한 형태에 불과한 것임을 깨우쳐 주고 있는 것이다.

이리가레이의 여성적 글쓰기는 언어의 불안정성과 의미의 부재에 기초한, 기원과 진실과 현존을 의심하는, 이분법적 사고를 무효화하는, 시각과 청각에 특권을 부여한 헤겔의 감각 체계를 전복하는, 비이론적이고 욕망적 감각인 촉각을 우선시하는, 철학적이고 논리적인 글쓰기 대신 운율적이고 유희적인 상징으로서의 여성적 글쓰기를 주장한 데리다의 논의를 발전시키고 있다. '이야기 곧 서사의 도입에 기초한 글쓰기'로서 문자 중심의 글쓰기와 비교되는 데리다의 '음성 중심의 글쓰기'를 실천하고 있는 것이다. 문자 중심의 글쓰기가 시지각에 기울어짐으로써 남성의 이데올로기와 동일시되는 것임에 반해, 청각적인(통감각적인) 음성 중심의 글쓰기는 상대적으로 더 열려 있어서 비동일시와 차이에 기초한 페미니즘의 이데올로기와 일치하는 것으로 보기 때문이다.

서사의 도입은 브룩스(David Brooks)에게서 보듯이 글쓰기의 문자적 의미에서 더 나아가 미술 고유의 작화 방식을 포괄하기도 한다. 이를테면 회화의 자율성과 순수 추상회화, 그리고 형식주의로 대변되는 모더니즘 미학(압축적인 글쓰기에 해당하는)을 거부하는 대신, 모더니즘 미학에 의해 주변부로 밀려난 형상과 서술(서사적 글쓰기에 해당하는)의 복원을 꾀한다.

또한 이러한 차별화 전략은 줄리아 크리스테바에게서 아브직 아트 곧 비물질 예술의 형태를 띤다. 원래 '저급의, 저속한, 천박하고 야비한' 등의 의미를 갖는 아브직 아트 역시 그 자체 순수를 지향하는 모더니즘 미학에 의해 주변부로 밀려남으로써 비순수를 대변한다. 진흙, 동물의 사체(死體), 부패한 음식 등 저급한 요소의 물질과 배설물, 피와 정액, 월경수 등의 신체 분비물과 머리카락 등의 신체의 일부로부터 채집한 소재를 통해 기성의 가치, 질서, 제도, 도덕에 도전하는 동시대 언더그라운드의 정신을 변호한다. 저급의 비물질 소재로써 여성의 정체성을 전면화하는 한편, 정형화된 모든 체제와 질서를 교란시킨다. 아브직 아트는 저급한 물질에 반영된 무차별과 애매모호함으로 인해 성별을 구분하려는 관습에 저항하기도 한다. 또한 아브직 아트의 비물질이 갖는 저급성은 월경수와 피, 배설물과 사체에서 보듯이 고대의 희생 제의에로 소급되는 여성의 자연성을, 여성의 신화를 복원하는 의미를 갖기도 한다. 문명의 폭력으로 얼룩진 동시대의 삶을 자연의 피로 정화하는 죽음의 매개자 곧 현대판 무당으로서의 여성성을 되살려내려는 것이다.

최근에는 이상의 페미니즘 운동의 유형들이 환경 문제와 맞물려 생태 페미니즘(Environmental, Biomorphic, Eco Feminism)의 형태로 나타난다. 환경은 진작부터 자연과 동일시되던(비록 남근 중심주의 이데올로기에 의해 부여된 불완전한 것이긴 하지만) 여성의 정체가 극대화한 것으로서, 결국 생태 페미니즘은 생명 현상에 기초한, 그리고 몸의 감각 경험을 매개로 한 여성의

특수성이 강화되고 전면화하는 형태로 귀결된다. 이로써 대략 1990년대를 기점으로 한 후기 페미니즘은 자연스레 동시대적인 몸 담론과도 결부된다. 참고로 1990년대 이후 발표된 주요 페미니즘 관련 문헌들을 개괄해 보면 다음과 같다.

강선학, 「페미니즘 아트, 세계 해석의 독자성」, 『선미술』, 1991 겨울호.

강성원, 『한국 여성미학의 사회사』, 사계절, 1999.

김경서, 「급진적 여성주의로부터 생태적 여성주의로」, 『생태미학의 가능성』, 미술세계, 1999. 6.

김정희, 「출발점에 선 여성주의 미술의 엇갈린 명암」, 『월간미술』, 1994. 1.

김홍희, 「한국 여성주의 미술의 현황과 전망」, 『미술평단』, 1992 가을호.

「미술사와 여성미술—미술에 있어서 페미니즘 연구」, 『미술평단』, 1993 겨울호.

「포스트모던 페미니즘의 이론과 실제」, 『월간미술』, 1994. 8.

『페미니즘, 비디오, 미술』, 재원, 1998.

「페미니즘 비디오아트에 나타난 나르시즘과 그로테스크」, 서양미술사학회 학술세미나, 1998. 11.

「젠더, 제3의 성을 향하여; 모더니즘 이후 이론과 비평의 제문제」, 「페미니즘과 생태, 정체성, 지역주의」, 『미술평단』, 1998 겨울호.

마순자, 「생태, 어떤 천국? 에코토피아의 봄; 모더니즘 이후 이론과 비평의 제문제」, 「페미니즘과 생태, 정체성, 지역주의」, 『미술평단』, 1998 겨울호.

박신의, 「한국 여성미술논의를 위한 지도 그리기」, 『가나아트』, 1992. 11~12.

변지연, 「신세기를 위한 대안적 사고, 또는 에코페미니즘」, 『생태미학의 가능성』, 미술세계, 1999. 4.

송미숙,「페미니즘 미술 일반론-미술에 있어서 페미니즘 연구」,『미술평단』,
　　1993 겨울호.

엄　혁,「여성주의 미술의 논리와 현실」,『월간미술』, 1993.2.

윤난지,「한국추상미술의 여성 1세대」,『월간미술』, 1991. 11.

　　「1980년대 여성구상작가들의 작품세계」,『월간미술』, 1992. 8.

　　「독창성, 원본성의 물음; 모더니즘 이후 이론과 비평의 제문제」,「페미니
　　즘과 생태, 정체성, 지역주의」,『미술평단』, 1998 겨울호.

이영욱,「여성? 미술? 전시」,『가나아트』, 1997. 10.

이종숭,「포스트모던 상황 속의 페미니즘 비평」,『선미술』, 1991 겨울호.

　　「페미니즘과 문화적 다원주의-미술에 있어서 페미니즘 연구」,『미술평
　　단』, 1993 겨울호.

이주헌,「20세기 한국미술에 나타난 여성의 모습」,『가나아트』, 1995. 5~6.

이　필,「해부학은 숙명인가」,『미술평단』, 1996 겨울호.

정헌이,「정체성, 정체성의 논의; 모더니즘 이후 이론과 비평의 제문제」,「페미니
　　즘과 생태, 정체성, 지역주의」,『미술평단』, 1998 겨울호.

이상에서 보듯이 국내에서 페미니즘 미술과 관련한 논의는 주로 화단의 일원으로 미술활동을 전개하는 조건과 배경과 환경의 문제, 남성의 그것과 구별되는 여성미술의 정체성 문제를 중심으로 전개되었다. 초기에는 주로 환경 문제에, 후에는 점차 정체성 문제에 초점이 맞춰져 있다. 여기에 예외적으로 미술사라는 특정 문맥 속에 반영된 여성상을 반추하는 경우가 있는데, 이주헌(李周憲)과 강성원(姜成遠)의 논문이 여기에 해당된다. 특히 강성원의『한국 여성미학의 사회사』는 김홍희의 박사논문인『페미니즘, 비디오, 미술』과 함께 국내에서 몇 안 되는 페미니즘 미술 관련 단행본으로『월간미

1990년대 이후 발표된 주요 페미니즘 관련 문헌 가운데 하나이다.(김홍희, 『페미니즘, 비디오, 미술』, 재원, 1998)

술』이론부문 대상을 수상했다. 표면적으로 강성원의 문헌은 국내 화단의 경우에, 그리고 김홍희의 문헌은 국외 화단의 경우에 초점을 맞춘 것이다.

페미니즘 논의는 환경 문제나 여성의 정체성의 차원을 넘어 대안적인 비평의 방법론으로 인식되기도 한다. 이러한 대안적 입장은 강선학의 「페미니즘 아트, 세계 해석의 독자성」의 논의에서 보듯이 단순한 대안적 제시의 차원을 넘어 남성의 그것과 비교되는 세계를 해석하는 독자적인 틀로 인식된다. 여전히 이분법적인 틀에 기댄 감이 없지 않지만, 대략 이성/정신/관념/논리/중심/자아/문명의 논의가 세계를 해석하는 남성(성) 곧 부계적 세계관의 틀로서, 그리고 감성/몸/감각/직관/탈중심/타자/자연의 논의가 여성(성) 곧 모계적 세계관의 틀로서 받아들여지고 있다.

이상에서 보듯이 여성주의 미술 논의는 상대적으로 몸에 대한 의존도가 크다. 그러므로 자기 논리를 전개시키는 주요 개념 가운데 하나로서 몸을 이해하는 후기 구조주의와 밀접한 관련을 갖는다. 당연히 영미권을 중심으로 한 후기 구조의 버전인 포스트모더니즘과의 관계 역시 논의의 초점이 되고 있다. 김홍희의 「포스트모던 페미니즘의 이론과 실제」, 이종숭의 「포스트모던 상황 속의 페미니즘 비평」, 「페미니즘과 문화적 다원주의─미술에 있어

서 페미니즘 연구」의 문헌이 여기에 해당한다. 그런가 하면, 마순자(馬順子)의 「생태, 어떤 천국? 에코토피아의 봄」, 변지연의 「신세기를 위한 대안적 사고, 또는 에코 페미니즘」, 김경서의 「급진적 여성주의로부터 생태적 여성주의로」의 문헌이 페미니즘의 최근 형식이랄 수 있는 에코 페미니즘에 대해 그 논의를 전개하고 있다.

국내 화단에서 페미니즘론과 관련해서 가장 활발한 논의를 전개한 평자로는 젠더 이론을 대안적인 비평 방법론으로까지 발전시킨, 그럼으로써 자신의 모든 미술 논의에 기초적인 베이스먼트로까지 발전시킨 김홍희를 들 수 있다. 젠더 이론이란 사회문화적으로 강제된 이데올로기적 후천적 의미로서의 성차 인식에 기초한 논의를 말하며(생물학적 조건으로서 결정화된 생리적 생래적 성차 인식인 섹스와 구분), 이러한 성차에 대한 이해 여부에 따라서 자유주의와 급진주의 페미니즘으로 각각 구분된다.

김홍희는 한국 페미니즘 미술의 효시적 운동으로서 1970년대 초에 결성된 '표현' 그룹을 들고 있다. 그에 의하면, 표현 그룹은 여성에게 불리한 현실적 제약들을 극복하기 위하여 모인, 말하자면 성 인식에 기초한 최초의 여성미술운동이었다. 유연희(柳燕姬), 윤효준(尹孝埈), 김형주(金炯妹), 이은산(李恩珊) 등 동인들은 주로 집, 장보기와 같은 여성적 주제를 탐구하거나 천, 바느질 등 새로운 매체를 실험하고 패턴 페인팅 등 남성 작업과 차별화된 여성 양식을 개발하는 데 주력했다. 그러나 그는 여성성에 대한 이들의 관심이 젠더 의식의 반영이기보다는 소재주의에만 국한돼 있어서 전략적인 국면으로 발전, 정치화시키는 데에 이르지 못한 까닭에 그들의 활동을 페미니즘으로 범주화하기에는 다소간 어려움이 따른다고 말한다.

이에 비해, 1980년대 중반에 출현한 민중미술 계열의 '여성미술연구회'(이하 여미연)은 여성의 의식화 운동을 전개하고 가부장제 하의 여성의 억압

을 이슈화하는 등 사회주의 페미니즘의 목표를 실천하고 있다. 이런 점에서 김홍희는 여미연 운동을 한국 최초의 페미니즘 미술운동으로 간주한다. 그러나 김인순(金仁順), 윤석남(尹錫男), 김종례(金鍾禮), 정정엽(鄭貞葉) 등 동인들은 성 인식보다는 계급과 불평등 문제에 초점을 맞춤으로써 페미니즘의 핵심인 여성성과 젠더의 문제를 간과하는 모순을 범한다. 또한 남성적 민중 양식을 답습함으로써 여성 양식을 구축하는 데에 실패한 점을 한계로서 들고 있다. 그래도 이들 중 윤석남은 1990년대 이후 폐목 위에 페인팅한 부조 조각으로 자신 고유의 양식이자 여성 양식을 수립한 것으로 인정한다. 결국 여미연은 생물학적 여성 자체보다는 여성의 사회적 억압을 다룸으로써 '표현' 그룹과 차별화된다. 하지만 재현이나 젠더에 대한 문제 의식이 희박했다는 점에서는 전자와 마찬가지로, 1세대적 결정론의 한계를 벗어나지 못한 것으로 이해한다.

김홍희는 1990년대에 와서야 비로소 페미니즘 미술이 포스트모더니즘의 맥락에서 퍼포먼스, 비디오, 신체미술을 수용하는가 하면, 젠더와 재현의 문제를 취급함으로써 마침내 새로운 국면에 접어든 것으로 간주한다. 서숙진, 조경숙(趙庚淑), 류준화와 같은 2세대 여미연 작가들과 이불(李昢 : 그로테스크 성 인식으로부터 사이보그 성 인식에로의 변화를 꾀하고 있는 이불의 작업은 어느 경우이건 방어기제로서의 성 인식에 기초하고 있다), 박혜성(비누로 만든 미의 화신인 비너스 상을 남성들로 하여금 목욕시키게 함으로써 성 인식이 내재한 욕망의 정체를 묻고 있다. 최근에는 미술의 재현적 문법과 마술의 눈속임 효과가 하나같이 환영적 환경에 기초한다는 사실에 착안, 재현적 문법으로 대변되는 기존의 정형화된 미술사를 의문시하면서 이에 대한 재해석을 시도), 이형주 등 언더그라운드 출신 작가들, 그리고 유현미(兪賢美), 이수경(李秀京 : 길을 사색과 동일시하는 이수경의 작업은 허다한 장애

물을 은폐하고 있는 가까운 길을 들어, 부계질서가 내재하고 있는 억압과 불합리를 노출시키고 있다), 이윰(문명의 그림자가 잉태한 환타지의 치유력과 구원성에 주목하는 한편, 동성애의 개념으로서 제3의 성 인식을 반영한 작업), 오경화(吳景和), 조헬렌(아름다운 성, 장난스런 성, 유희로서의 성, 귀여운 성 인식으로서 이중적인 성 인식의 불합리에 대해 의의를 제기하는 한편, 성 인식을 사적인 장에서 공적인 장으로 전이시킴으로써 성에 대한 환상을 깨트리고 있다) 등이 여성성을 젠더와 재현의 맥락에서 전략화시킨다. 이렇듯이 억압되거나 왜곡된 여성의 욕망을 주제로 삼음으로써 젠더의 문제에 구체적으로 접근한 것으로 평한다.

한편으로 김홍희는 여성 작가들 이외에 조덕현(曺德鉉 : 조선의 여성상), 권여현(權汝鉉 : 다중자아의 일부로서 여성으로 분한 작가의 경우), 안규철(安奎哲 : 작업이 내재하고 있는 시적 감수성을 여성성의 한 성분으로 이해) 등 일부 남성 작가들에게서도 정체성이나 젠더의 페미니즘 이슈를 읽어낸다. 최근에는 그로테스크 신체미술에 대한 관심과 함께 이불과 오상길(吳相吉 : 자기 몸 핥기와 빨기, 물어뜯기에 반영된 애증이 교차하는 몸으로서의 성 인식), 그리고 임영선(林永善 : 실리콘으로 떠낸 속이 들여다보이는 껍데기 신체로서 정신을 상실한 동시대인의 정체를 묻는)에 주목하는 한편, 제3의 성 인식으로서의 동성애 미술에 대해서는 아직 독립영화에서 조금씩 모습을 드러내고 있을 뿐 미술에서는 거의 부재한 상태로 간주한다.[11]

이외에 남성사를 대변하는 히스토리(History)에 대비되는 여성사로서의 허스토리(Herstory)를 제안한 구경숙(具庚淑 : 소재로서 식용 김을 이용한 점

11) 김홍희, 「젠더, 제3의 성을 향하여」, 『미술평단』, 1998 겨울호, 76~93쪽.

이 특징. 오래 묵은 김에서 나는 특이한 발색 효과와 자연스런 뒤틀림 현상이 누적된 시간의 지층을 고스란히 옮겨다 놓은 듯, 마치 전설이 되어 버린 여성의 정체성을 보는 듯함)이나, 여성의 정체성에 대한 우화적 해석과 시적 상상력을 결합한 후기적 초현실주의의 홍수자(洪秀子), 보따리를 가득 실은 트럭을 타고 이동하는 설치작업의 김수자(金守子 : 그 자신 바늘이기도 한 작가가 세계 각처를 떠도는 행위는 분리된 천 조각을 잇는 것에 해당하며, 이로써 작가는 영향사로 교직된 지도를 그려내고 있는 것이다. 여기서 바느질과 펴고 싸고 풀고 묶는 보따리의 운명이 전통적인 여성성의 정체를 반영), 그리고 마찬가지로 천(옷)을 이용한 설치작업의 홍현숙(洪顯淑) 등이 페미니즘 작가로서의 일면을 반영한다.

김홍희는 페미니즘 관련 전시를 직접 기획함으로써 젠더 이론의 실천적 확산을 꾀하기도 한다. 그 자신이 단독으로 기획한 《여성, 그 다름과 힘전》(한국미술관, 1994)과, 공동 기획한 《여성미술제, 팥쥐들의 행진전》(예술의 전당 미술관, 1999)이 그것이다.

《여성, 그 다름과 힘전》에서 기획자는 참여 작가를 사회주의 페미니스트(윤석남, 박영숙朴英淑, 서숙진, 조경숙, 류준화로 대변되는 경향으로서, 민중미술에서 여권운동의 연장선에서 페미니즘 미술을 실천), 본질주의 페미니스트(김원숙金元淑, 유연희, 김명희金明喜, 김수진, 하민수河旻秀로 대변되는 경향으로, 여성 고유의 정체성이나 정서적 특질에 기초한 작업), 여성주의적 작업의 모더니스트(양주혜梁朱蕙, 엄정순嚴貞淳, 최선희, 안필연安畢姸), 새로운 매체의 신세대(이불, 홍미선, 김정하, 오경화, 홍윤아) 등 네 그룹으로 구분하여 성의 문제를 화단의 전면에 부각시켰다. 이는 본격적인 여권운동의 시각에서 여성을 다룬 전시로 평가된다.

《여성미술제, 팥쥐들의 행진전》은 각 주제별로 다섯 명의 큐레이터가 기

획했으며, 총 백명이 넘는 작가들이 전시에 참여했다. 주제와 담당 큐레이터를 살펴보면, 여성의 감수성을 김선희(金善姬)가, 여성과 생태를 임정희(林貞熹)가, 섹스와 젠더를 김홍희가, 제식과 놀이를 오혜주(吳蕙珠)가, 그리고 집 속의 미디어를 백지숙(白智淑)이 각각 맡고 있다. 여기에 덧붙여 여성미술과 모더니즘, 그리고 여성미술과 현실로서 두 파트의 회고전 성격의 전시가 기획됐다. 여기서 팥쥐는 부계의 정체에 순응하는 콩쥐와의 대비적 의미를 갖는 것으로서, 여성 고유의 가치와 정체적 독자성을 대변한다.

이들 두 전시에서 보듯이 그동안 단순히 현상적인 국면에서 여권운동과 여성의 정체성을 묻는 것으로부터 점차 부계적 신화와 비교되는 모계적 신화의 복권을 꾀하는 것으로 옮아갔음을, 보다 본질적이고 구체적인 형상화를 꾀하는 것으로 페미니즘의 실천이 변화해 왔음을 알 수 있다. 여하튼 이들 전시는 1990년대 이후 활성화된 페미니즘 관련 전시들 가운데 질적으로나 양적으로 젠더 이론을 담론화하는 데까지 진척시킨 대표적인 경우로 사료된다.

이외에 주요 페미니즘 관련 전시로는《뿌리찾기전》(공평아트센터, 1994)과《Art at Home》전을 들 수 있다. 여성작가들의 모임인 '30캐럿' 이 기획 전시한《뿌리찾기전》에서 작가들은 성의 문제를 화단의 전면에 부각시킨다. 한편, 여성의 눈으로 바라본 문화의 원형 곧 여성적 감수성에 의해 문화모델을 구축한다는 의의를 갖는다. 그룹명인 '30캐럿' 에서 알 수 있듯이 작가들은 다이아몬드 예물 반지로 대변되는 결혼의 관습을 여성의 처지를 대변하는 상징적 의미(대개는 부정적 의미)로 이해한다. 그리고 이후《삼십캐럿전》(63갤러리, 1996)과 최근의 덕원미술관 전시(2000)는 이러한 여성의 정체에 대한 제도화된 선입견을 비켜가기 위한 일련의 노력을 지속적이고 연례적인 전시로서 실천하고 있다.

가정이라는 공간적 의미를 묻고 있는《Art at Home》전은 페미니즘과 함께 포스트모더니즘적 다원주의의 반영으로서, 테마전에 성공한 보기 드문 경우로 평가된다. 단순한 인테리어로서의 전시 개념이 아니라 집(가정)에 대한 동시대인의 실제적, 추상적 관념을 표현하고 형상화한 전시였다.《독일 여성작가─육체의 논리전》(경주 선재미술관, 1998)은 세계순회전으로 카타리나 프리취(Katharina Fritsch), 레베카 혼(Rebecca Horn), 로즈마리 트로켈(Rosemarie Trockel) 등 여성작가 14명이 참여했다. 이 역시 페미니즘 담론과 몸 담론과의 접합을 시도한 경우로서 몸의 조건으로부터 정체의 가능성을 찾는 최근 페미니즘 운동의 한 기류에 부합한다.

시몬느 드 보부아르의 실존주의 페미니즘, 자연으로의 회귀와 성해방에 기초한 자유주의 페미니즘, 남성의 그것과 비교되는 여성 고유의 정체를 찾는 본질주의 페미니즘, 남성의 이데올로기에 비교되는 여성의 이데올로기를 주장한 급진주의 페미니즘, 여성의 소외를 낳은 부계적 정체가 내재한 모순에 주목한 마르크시즘적 페미니즘을 경유한 페미니즘 운동은 1990년대를 기점으로 하여 여성의 정체를 몸 담론에서 찾음으로써 후기 구조주의 페미니즘으로의 전환기를 맞는다. 후기 구조주의 페미니즘이 페미니즘 역사에 있어서 전환기로 인식되는 것은 몸의 정체가 부각되는 생태 페미니즘의 한 형식으로 인식되기 때문이다. 생태 페미니즘은 여러 면에서 여성의 자연성과 관련이 깊으며, 동시대적인 몸 담론은 사실상 이러한 후기 페미니즘의 맥락에서 먼저 제기된 것으로 이해해야 한다.

IV. 바디 아트와 몸 담론

대략 1960~70년대의 행위예술을 바디 아트의 초기 형태로 이해할 수도 있지만, 국내 화단에서 바디 아트와 관련한 논의의 실제적인 등장은 1990년대에 들어서이다. 몸의 정체를 담론화, 정치화한다는 점에서 바디 아트는 몸을 단순히 소재적 차원으로 이해하는 행위예술과는 다르다. 그럼에도 불구하고 행위예술과 바디 아트가 어느 정도 관련된 것임을 부인할 수는 없다. 여하튼 종전의 행위예술에서처럼 신체를 단순히 표현을 위한 도구로 간주하기보다는 신체 자체의 물질적인 성질과 그 조건에 주목하는 동시대의 바디 아트는 이러한 종전 형식과의 차별성으로 인해 흔히 '포스트 바디 아트'로 불리기도 한다. 포스트모더니즘이 초래한 정체성 위기에 대한 자각과, 비주류혹은 마이너 그룹의 대두를 배경으로 하는 점 역시 특징이다. 그 특징적인 면면을 보면, 대략 성 역할의 전도 현상, 자기 신체에 대한 나르시시즘적 접근, 애정과 가학(학대)이 공존 교차하는 장소로서의 몸, 자기 복제와 다원적이고자아분열적인 존재를 인식하고 전면화하는 형태를 띤다.

이러한 바디 아트의 동시대적 버전에 대한 비평적 방법은 흔히 코드망을자유자재로 부유하며 옮겨다니는 소위 정신분열증적 비평의 형태를 띤다. 이러한 정신분열증적 비평 방법의 사실상의 출처가 되고 있는 질 들뢰즈의 '기관 없는 신체'는 단순히 내장이 없는 의학적, 비정상적 신체가 아니라, 어떠한 제도적 틀에도 길들여지지 않은 탈제도적, 탈영토적 존재의 조건을, 모든 알려진 글쓰기와 말하기와 행위하기의 제도적 규범에서 놓여난 존재 조

루이스 부르주아는 여성의 신체를 메시지의 도구로 삼은 대표적인 페미니즘 아티스트로서, 가부장적인 억압 구조를 여성 특유의 섬세한 성적 감수성과 대비시키고 있다. 루이스 부르주아 전시도록(삶과 꿈, 2000).

건을 말한다. 이러한 성질로 인해 그 비평적 방법은 흔히 '뿌리뽑힌 자' 또는 '유목민으로서의 정체'를 대변한다.

　그 비평의 전망은 키치와 대중문화, 퓨전 컬처와 복합문화 등 미술의 지평을 넘어 문화 전반에까지 미친다. 그런가 하면 미셸 푸코의 관리되는 성과 몸 담론에서 보듯이 정상성의 몸과 비정상성의 몸, 동성애와 인종문제, 유전자 변형과 복제와 파편화된 신체, 상호텍스트성을 실천하는 장으로서의 몸, 성과 권력, 그리고 인종과 계급문제가 교차하는 장으로서의 몸의 지평에 이른다. 또한 욕망의 배설구로서의 몸과 사도마조히즘(로버트 메이플소프 Robert Mapplethorpe), 정화의식과 제의와 피, 그리고 성과 속이, 순결과 퇴폐가 공존하는 몸(루이스 부르주아Louise Bourgeois, 안드레 서라노Andres Serrano, 조르주 바타이유Georges Bataille, 바흐친Mikhail Bakhtin), 기계와 인간이 결합한 새로운 유기체로서의 몸(이불의 사이보그), 탈인간화와 괴물화된 신체(신디 셔먼Cindy Sherman의 후기 초상사진), 유사신체(마네킹과 인형), 그리고 스스로를 브랜드화, 캐릭터화하는 몸(모리무라 야스마사森村泰昌, 마리코 모리) 등 광범위한 지평에 머문다. 참고로 1990년대 들어 발표된 주요 신체미술 관련 문헌은 다음과 같다.

강재영(편역), 피에르 몰리니에─도착과 성스러움의 사이에서」, 『미술과 담론』, 1997 여름호.

강태희, 「왜 신체를 다시 주목하는가」, 『월간미술』, 1994. 4.

「애브젝트 미술과 신디 셔먼의 신체」, 『월간미술』, 1997. 9.

고충환, 「물질적 상상력, 물질의 상상력」, 『미술평단』, 1999 여름호.

김원방, 「몸의 돌연변이적 확장, 그 전염병의 문화적 테크놀로지」, 『미술과 담론』, 1997 여름호.

김주환, 「정화열의 몸의 정치학」, 『월간아트』, 1999. 10.

김찬동, 「뒤샹의 작품에 나타난 성적 자기동일성의 화해」, 『미술과 담론』, 1997 여름호.

김홍희, 「새로운 신체미술, 성의 정치학에서 몸의 정치학으로」, 「미술과 신체」, 『미술평단』, 1994 겨울호.

마리 로르 베르나닥, 「젠더, 섹슈얼리티를 넘어서」, 『월간아트』, 2000. 4.

박신의, 「여성남성, 예술의 성」, 『가나아트』, 1996. 1~2.

서동진, 「에이즈, 이미지, 그리고 문화연구」, 『미술과 담론』, 1997 여름호.

서정걸, 「동양의 성 관념, 한국의 성 표현」, 『월간아트』, 2000. 4.

심광현, 「80년대 미술의 블랙홀, 육체의 정치학」, 『가나아트』, 1992. 9~10.

유경희, 「성─에포케: 젊은 작가 다섯의 성 이야기」, 『미술과 담론』, 1997 여름호.

유재길, 「유럽 현대미술에 나타난 행위와 신체의 조형화」, 「미술과 신체」, 『미술평단』, 1994 겨울호.

윤진섭, 「자아의 해체를 통한 파편화의 인간상」, 『가나아트』, 1992. 9~10.

『행위예술 감상법』, 대원사, 1995.

이선영, 「신체와 사물 그리고 언어」, 『미술세계』, 1998. 8.

이영준, 「사진 속의 신체, 감시와 찬미의 변증법」, 『월간미술』, 1997. 10.

　　「너의 몸은 전쟁터다」, 『월간아트』, 1999. 10.

이영철, 「위기의 육체와 성」, 『가나아트』, 1992. 9~10.

이종숭, 「신체와 정신, 그 상호 관련성에 대한 읽기」, 『가나아트』, 1995. 7~8.

이　준, 「소외의식과 나르시시즘의 표상들」, 『가나아트』, 1992. 9~10.

장석원, 「바디의 미학」, 「미술과 신체」, 『미술평단』, 1994 겨울호.

정화열, 박현모 역, 『몸의 정치』, 민음사, 1999.

　　「감성과 신체해석학, 몸의 정치에 관한 몇 가지 함의」, 『월간아트』, 1999.
11~12.

　　「예술과 몸의 정치」, 『월간아트』, 2000. 3.

조선령, 「성별화된/되지 않은 신체」, 『미술과 담론』, 1997 여름호.

　이상에서 보듯이 국내에서의 바디 아트 논의는 거의 1990년대 이후의 광범위한 현상인 만큼 어떤 특정의 평자에 치우치지 않는다. 그럼에도 불구하고 특히 김원방(金沅邦)과 김홍희가 자신의 논의를 개진하는 틀로서 몸 담론을 이해하는 편이다. 김원방은 자신이 기획한 《인간과 인형전》(장흥 토탈미술관), 《불경전》(장흥 토탈미술관), 이 두 전시를 통해 이론의 차원에만 머물지 않고 몸 담론의 형상화 가능성을 모색한다. 전자가 유사신체에, 그리고 후자가 성과 속이, 순결과 퇴폐가 공존하는 몸에 초점을 맞춘 전시로서 국내 신체미술의 성격화를 겨냥한 의미 있는 전시였다.

　김홍희는 신체적 행위에 초점을 맞춘 종전의 행위미술과, 물질적 신체 자체를 이슈화하는 1990년대 이후의 후기 신체미술을 구분하고 있다. 몸 담론과 관련한 김홍희의 입장은 기왕의 젠더 이론에 기초한 페미니즘론을 발전시켜 후기 페미니즘의 가능성을 몸 담론에서 찾자는 것이다. 즉 1990년대 이후 후기 페미니즘의 주요한 이슈가 된 동성애, 젠더 이론, 제3의 성 인식, 복

수적 정체성을 재현한 후기 신체미술이 몸 담론과 일치하는 것이다. 그에 의하면, 그로테스크 미학과 비천함의 수사학으로 무장한 후기 신체미술가들은 동성애, 에이즈, 성전환 수술, 변장, 성도착, 동물성, 양성성을 주제화하고, 미용술, 식이요법, 성형수술 등 생명공학에 의한 신체변형과 절단된 신체나 해부학적 부위를 창작 모티프로 삼는 것으로서 고정불변의 주체 의식에 도전한다. 또한 어디에도 속하지 않는 제3의 성 인식에 기초한, 사실상의 후기 페미니즘을 실천하고 있다. 재현과 젠더에 대한 비판의식에서 출발한 페미니즘 미술이 이제 동성애와 양성성과 같은 제3의 젠더 개념을 수용함으로써 탈젠더적이고 초페미니즘적인 후기 신체미술로 전환하여 그 지평을 넓히고 있는 것이다.[12]

김홍희에 의하면, 후기 신체미술이 무의식과 리비도적 욕망을 진정한 자아와 동일시한, 인간을 의식적인 주체로서보다는 무의식적인 자아로 이해한 프로이트의 이론에 이어져 있다는 것이다. 그리고 인간의 의식을 육체적인 활동의 추상화 과정으로 인식한, 인간을 정신도 육체도 아닌 그 양면(성)을 동시에 내재한 애매모호한 '몽상적인 존재' 또는 '야성적인 존재'로 이해한, '우주적 살'이라는 물질적 존재로 파악한 메를로 퐁티(Maurice Merleau-ponty)의 지각 현상학에 기대고 있다. 이들의 논법은 하나같이 데카르트의 의식적 자아 대신 체험된 자아를 상정함으로써 정신과 육체의 이분법에 의의를 제기한다(나의 사고로부터 나의 존재를 증명하는 것에서 나의 지각으로부터 나의 존재를 증명하는 것으로 전환). 체험된(지각된) 의식으로서 몸이 자기를 실천, 실현하는 근거를 마련한 것이다.

12) 김홍희, 앞의 책, 76~93쪽.

이로써 성의 정치학으로서의 페미니즘을 계승한 신체미술에서 페미니즘은 사회적 불평등과 계급의 문제로부터 성과 성욕의 문제로 전환된다. 이후 페미니즘의 가장 핵심적인 개념이 된 성 인식은 여성과 마찬가지로 남성 역시 부계적 질서의 희생물로 이해하는 맨 트러블을, 남녀 공통의 성적 트러블을 이슈화한 젠더 트러블을 중심으로 하여 그 논의를 개진하기에 이른다. 결국 동성애와 에이즈, 성전환, 복장에 의한 성도착, 양성ㆍ혼성ㆍ중성주의의 대두 등 동시대의 온갖 성 문제는 사실상 이러한 후기 페미니즘의 젠더 트러블로 귀결되는 것이다.

또한 종전의 신체미술가들이 신체를 총체적 개념으로 인식한 반면, 동시대의 후기 신체미술가들은 신체를 부분의 조합으로 인식한다. 따라서 해부학적으로 또는 임상적인 차원에서 인체에 접근한다. 그들에게 신체는 부분의 교환과 재조합으로 변형이 가능한 기계적인 시스템에 불과한 것이다. 신체미술은 의식의 산물인 주체와 마찬가지로 주체가 거주하는 신체 역시 언어 곧 의식의 산물이라는 인식과 함께 신체, 육체, 성, 성욕에 대한 전면적인 검토를 제기한다. 비정상적인 성 심리와 성 행태, 그리고 부계적 의미 질서를 위반하는 여성적 남성이나 양성성에 주목하는 한편, 남성과 여성의 이분법적 고정관념에 도전하는 '몸의 정치학'을 실천한다. 이로써 신체미술에서는 여성미술이 더 이상 타자의 미술로서 인식되지 않고, 이런 점에서 사실상 성 인식에 기초한 후기 페미니즘의 한 실천으로 이해할 수 있다.[13]

그런가 하면 재미철학자 정화열의 신체해석학은 몸 담론과 관련하여 의미 있는 해석을 시사한다. '존재론적 비결정주의'로 대변되는 그의 신체해

13) 김홍희, 「새로운 신체미술, 성의 정치학에서 몸의 정치학으로—미술과 신체」, 『미술평단』, 1994 겨울호, 19~29쪽.

정화열은 인간의 신체에 대해 특별한 해석을 부여한다. '몸의 정치학'은 수평적 사고와 여성주의를 제시하며, 인간과 자연과의 상보적 관계를 강조하는 환경론에 기초한다.(『몸의 정치』, 민음사, 1999)

석학은 인간 존재를 특수하고 우연적이며 미결정된 것으로 이해한다. 인간의 신체는 객체가 아닌 주체이며, 단순한 표현의 매개체일 뿐 아니라 표현 자체이며, 소리 없는 다양한 표현들의 집합체로 이해한다. 근대성의 산물인 데카르트의 시각 중심주의를 자아 중심주의 또는 남근 중심주의와 동일시하는 한편, 그로부터 유래한 비사회적이고 지배지향적인 구조를, 위계질서의 강조를, 문명과 야만과의 구분을, 이 모두의 기초가 되는 수직적 사고를 비판한다.

그리고 그 대안으로써 메를로 퐁티에 기초한 '진리의 편재성 이론'(진리의 중심은 어디에나 존재하며, 대신 진리의 주변은 존재하지 않는다. 마찬가지로 철학의 중심은 어디에나 존재하며, 대신 철학의 주변은 존재하지 않는다), '우주적 살 이론'(몸은 지각의 주체이며, 인간은 몸을 매개로 세계 곧 우주와 한 몸으로 살아간다. 몸은 세계 곧 우주 안으로 인간을 안내해 주는 적극적인 매체인 것이며, 따라서 지각과 몸은 상호불가분의 관계에 있는 것이다), '횡단적 연계성 이론'(다양하고 복수적인 이념들이 만나서 합류하는 성질을 말하며, 이로부터 유래한 상관관계의 논리로서 동일성의 논리에 기초한 보편성의 전통을 대체한다)을 제시한다.

'몸의 정치학'은 수평적 사고와 여성주의를 제시하며, 인간과 자연과의 상보적 관계를 강조하는 환경론에 기초한다. 그럼으로써 여성주의와 몸 담론과의 결합을 시도한다(역시 여성주의와 몸 담론과의 결합을 시도한 김홍희의 결론과 일치한다). 그의 신체해석학은 단순한 몸 담론의 차원에서 더 나아가 보다 본질적인 국면에 그 맥이 닿아 있다. 즉 감성이 다름 아닌 몸의 담론이란 점에서 감성의 논리적 해석을 꾀하는 미학적 해석학이나 신체해석학을 동격으로 이해한 것이다. 이로써 몸 담론은 다름 아닌 미학 자체의 실천이 된다.[14]

한편, 한림미술관이 기획 전시한 《회화 속의 몸전》과 관련하여 한림미술관과 이화여대 기호학연구소가 공동 주최한 국제 학술심포지엄 《몸과 미술》 (1998. 10) 역시 주목된다. 심포지엄 내용은 『몸과 미술 ― 새로운 미술사의 시각』(이화여자대학교 출판부, 1999. 10)으로 간행되었다.

국내 평자로서 강태희(姜太姬:「이우환의 신체」), 정영목(鄭榮沐:「한국 현대미술에 나타난 몸과 신체성」), 윤난지(尹蘭芝:「시각적 신체 구조의 젠더 구조, 윌렘 드 쿠닝과 서세옥의 그림」), 그리고 국외 평자로서 이브 미쇼 (Yves Michaud:「몸의 이미지, 오늘날의 영혼에 대한 질문」), 지노 가오리(千野香織:「추녀는 왜 그려졌는가, 젠더와 계급의 관점에 따른 분석」,「모리무라 야스마사가 연기하는 여성들」), 노먼 브라이슨(Norman Bryson:「현대미술의 사라져가는 몸」,「홍리우의 여신」)이 각각 참여했다.

회화의 이미지에 대한 젠더적 해석학을 시도한 이 심포지엄에서는 국내 평자들이 외관상 젠더 이론과 무관한 듯한 추상적 회화 이미지에 무의식적

14) 정화열 저 · 박모 역, 『몸의 정치』, 민음사, 1999.

한림미술관과 이화여자대학교 기호학연구소가 공동 주최한 국제 학술심 포지엄 〈몸과 미술〉에서 논의된 성과를 엮어냈다. 본 심포지엄에서는 최근 논란이 되고 있는 몸과 권력, 젠더(성)와의 상관 관계가 집중적으로 다루어 졌다.(『몸과 미술』, 이화여자대학교 출판부, 1999)

으로 반영된 남성적 정체에 주목한 반면, 국외 평자들은 주로 사실적 이미지에 반영된 권력적 구조읽기에 치중했다. 이 논의는 실제 이미지에 대해 젠더이론을 적용했다는 성과와 함께 추상적 이미지를 젠더 이론으로 읽어내는 방법론에 있어서의 한계가 지적되었다.

페미니즘 담론을 다룬 장의 끝부분에서 이미 밝혔듯이, 몸 담론은 '몸의 정치학'으로 귀결되는 후기 페미니즘에 그 기원을 둔다. 그리고 페미니즘은 '다원주의'와 '주변부의 중심화' 현상에 주목한 포스트모더니즘의 한 연장으로 이해해야 한다. '억압된 것들의 귀환'이라는 프로이트의 전언에 기초한 몸 담론은 메를로 퐁티의 지각하는 것으로서 존재 증명을 삼는(생각하는 것으로서 존재 증명을 삼는 데카르트와 비교됨) 정체성의 인식을 반영한다. 그 지각의 장이 다름 아닌 몸인 것이며, 여기서 몸은 그저 정신에 부속된 수동적인 객체로서보다는 이데올로기가 자기를 실천하고 실현하는 전쟁터이며 전략의 장이다. 차후에 언더그라운드 미학, 아브직 아트, 그로테스크(Grotesque) 미학, 에로틱 아트(Erotic art), 포르노그래피(Pornography), 바이오모르픽 아트(Biomorphic art) 등에 대한 더 심도 있는 논의가 요구된다.

V. 매체미술과 테크놀로지 아트

　국내 미술계에서 매체미술과 관련된 논의는 1980년대 민중미술로 소급된다. 특히 박불똥(朴秡彤), 신학철(申鶴澈) 등으로 대변되는 사진 콜라주 기법에서 보듯이 신문이나 잡지 등의 평면 인쇄매체와 사진 이미지를 광범위하게 수용하는 태도와 관련된다. 이는 자기 정체성이 근거하고 있는 대중문화로부터 소재를 도입함으로써 당위성을 찾고자 한 민중미술의 전략적인 특성이 반영된 한 형태로 이해할 수 있다. 일각에서는 이러한 사진 콜라주 기법에 의해 생산된, 최초의 작품을 원화로 하여 다량으로 재생산된 오프셋을 오리지널리티로 볼 것인가, 에디션으로 볼 것인가, 복수 제작물(멀티플)로 볼 것인가, 혹은 복제 제작물(카피)로 볼 것인가, 판화 혹은 인쇄물로 볼 것인지에 대한 논쟁을 불러오기도 했다.

　박불똥의 개인전에서 제기된 이러한 논란에 대해 작가 자신은 기존의 원작 개념을 파기하는 다산적 원작 개념으로서, 그리고 평론가 박신의는 기술복제 시대의 새로운 원작 개념을 제시한 것으로서 긍정적인 입장을 취했다. 반면, 판화가 구자현(具滋賢)은 원화가 따로 있으면서 그 원화를 촬영해 오프셋으로 찍은 경우에는 단순복제 이상의 의미를 가지기 어려우며, 따라서 판화에서 보듯 복수로서의 원작 개념과는 구분할 것을 주장한다. 강성원 역시 이를 복제 기술의 발달에 따른 표현방식의 확대 현상 정도로서, 새로운 영역으로 보기는 어렵다는 부정적인 입장을 취한다.

내친 김에 강성원은 이러한 매체미술이 갖는 동시대적 의의 혹은 당위성에 대해 의문을 제기한다. 즉 현실주의 미술개념이 민중세력을 기반으로 한 것임에 비해, 매체미술은 대중의 감각을 기초로 한 대중적인 매체의 이미지의 도입으로써 현실적인 삶을 표현한다는 것이다. 현실주의 미술과 매체미술, 그리고 그 기초로서의 민중과 대중이 정체적으로, 계급적으로 차이가 있음을 피력한 것이다. 그러면서 매체미술이 진보적인 미술인지를 묻는다. 이에 답하면서 필자는 출판물, 만화, 설치미술, 테크놀로지 아트를 포괄하는 매체미술이 모더니즘 대 민중미술과의, 순수미술 대 민중미술과의 대립구조를 순수미술 대 매체미술과의 구조로 문제의 본질을 옮겨 놓고 있다고 지적한다. 그리고 서구의 경우 이미 1930년대 이후 시도된 작업방식으로서 내용이나 형식면에서도 새로울 것이 없다고 비판한다.[15]

긍정적이건 부정적이건 이러한 논란의 배경에는 원화 또는 이미지를 복제할 수 있는 기술적인 능력이 현실적으로 가능하다는 것과, 그럼으로써 그 기술적인 능력을 작업의 일부로 수용하려는 인식이 존재한다. 일찍이 「기술복제 시대의 예술작품」(1936)이라는 소논문에서 발터 벤야민(Walter Benjamin)이 기계적인 복제기술이 예술개념을 근본적으로 변화시킬 것을 예견한 바도 있지만, 이렇듯이 기술적인 능력이나 기계적인 과정과 방법을 작업에 수용하려는 작가들의 태도는 어찌 보면 당연한 일일 것이다. 이러한 저간의 사정을 배경으로 태어난 매체미술의 한 형식으로서 복사미술(Copy Art)을 들 수 있다.

복사미술은 복사기를 도구 또는 매체로 사용한 미술로서, 원본을 복사기

15) 강성원, 「현단계의 매체미술 개념의 실상」, 『가나아트』, 1993. 5~6.

를 이용해 복제해내는 원리에 기초한다. 복사기를 통과한 이미지는 원본과는 다른 분위기를 연출하며, 또 다른 하나의 원본으로 간주되기도 한다. 기계에 의해 조작된 작업이기 때문에 뜻하지 않은 효과를 얻을 수도 있는데, 예컨대 원본을 확대했다가 다시 원본의 크기로 이를 축소하면 열을 받은 복사기가 이미지를 변형시킨다든지, 속도를 조절해서 조작된 이미지를 얻을 수도 있다.

복사미술은 실제로 《복사기 판화전》이나 《국제복사미술제》(갤러리 아트빔, 1995) 등의 전시와 함께 활발한 논의의 대상이 되었다. 특히 외국작가를 중심으로 한 《일렉트로그래픽 비엔날레》와, 국내 작가를 중심으로 한 《한국 복사미술 15년전(展)》으로 구성된 《국제복사미술제》는 국내 복사미술의 이력이 이미 십여 년에 달하고 있음을 말해 준다. 석영기(昔永基)는 교련복, 지폐, 유명 정치인이나 스타의 사진 등 정치, 사회학적인 측면에서, 그리고 대중 정치라는 측면에서 이데올로기화된 기호들(기호화된 이미지들)을 반복적으로 확대, 복사하여 형체를 해체, 왜곡시킨다. 박진호(朴鎭浩)는 일반 사무용 흑백 복사기로 손바닥, 얼굴, 체모 등 신체의 일부를 직접 복사하고, 거기서 얻은 이미지를 카메라로 촬영한 후 이를 다시 확대, 인화한다. 김명수

(金明洙)는 기존 인쇄물에 드로잉을 하여 이것을 다시 복사하고, 그 위에 다시 붓질을 하는 식으로 복사와 오리지널 채색을 반복함으로써 원본과 복사본의 경계를 허무는 작업을 한다. 그런가 하면 제임스 듀랑(James Durand)은 복사기의 빛을 인위적으로 굴절시켜 왜곡된 이미지를 얻는다든지, 조셉 카다르(Joseph Kadar)는 복사기의 작동을 고의적으로 방해해서 조작된 이미지를 얻는다.

한편, 전시에 참여한 조셉 카다르는 복사미술의 의의에 대한 자신의 입장을 다음과 같이 정리하고 있다. 즉 "복사기에 의한 미술은 지난 몇 년 동안 중요한 전환점에 처해 있다. 복사기의 성능이 향상되었을 뿐 아니라 훨씬 많은 미술인들이 이러한 새로운 형식의 예술에 적극적으로 가담하고 있다. 그것은 이제까지 존재하지 않았던 새로운 이미지를 창조할 수 있는 기회가 복사기를 통해 제공될 수 있음을 더욱 많은 미술인들이 인식했음을 뜻한다. 일렉트로 이미지 아트라는 용어는 복사기를 이용하여 제작되는 모든 종류의 작업들을 아우른다. 일렉트로는 수공적인 공정이 아니라 기계적인 공정을 의미하는 것으로서, 그것은 언제나 구상적인 혹은 추상적인 이미지나 그래픽 혹은 비그래픽의 이미지를 만들어낸다. 그것은 예술적으로 개념화되고 제작되기 때문에 예술작품이다."

이에 대해 이종숭은 복사미술 혹은 일렉트로 이미지 아트가 생산해낸 이미지가 단순히 복제된 재현이기보다는 전혀 새로운 형태의 이미지로 재구성된 것이란 점에서, 나아가 판화에서처럼 복수의 에디션이 아닌 단 하나의 원화만이 생산된다는 점에서 그 장르적 특수성을 찾는다.[16]

16) 이종숭, 「이미지 오디세이―복사미술 혹은 일렉트로 이미지 아트의 가능성」, 『계간 리뷰』(윤진섭 편저, 『공간의 반란』, 미술문화, 1995. 8, 153~159쪽 참고.)

『공간의 반란』(미술문화, 1995, 8)

　이렇듯이 국내화단에서 매체미술이라는 말은 우선 민중미술에 기초한 사진 콜라주 작업과, 그리고 그 이미지의 출처가 되고 있는 대중문화를 광범위하게 수용하는 태도와 방법을 뜻한다. 여기서 대중문화의 수용을 형식으로 이해하는가 혹은 내용으로 이해하는가에 따라 매체미술은 다양하게 분류될 수 있다. 무엇보다도 매체미술 자체는 미디어 아트를 번역한 말이다. 여기서 미디어 아트의 용법은 대략 두 가지 정도의 의미로 통한다. 미디어를 단순히 소재적 차원에서 이해하는 용례와 미디어에 대한 감각적인 해석을 꾀하는 용례가 그것이다. 다음과 같은 문헌들이 미디어와 미디어 아트를 언급하고 있다.

　　김성기, 「뉴미디어 시대의 삶과 문화읽기」, 『미술과 담론』, 1996 가을호.

　　김주환, 「정보화 사회와 뉴미디어, 어떻게 볼 것인가」, 『문화과학』 9호, 1996.

　　이종숭, 「하이퍼미디어 시대와 시각예술의 상황」, 『미학 예술학 연구』 제6집, 1996.

　　정용도, 「갈라테아의 노래, 멀티미디어 미술의 문화적 역할과 가능성」, 『조선일보』, 1998.

조광석, 「멀티미디어 시대의 미술작품」, 『미술평단』, 1996 봄호.

조태병, 「Mixed media에서 installation까지」, 『미술평단』, 1990 가을호.

홍가이, 「21세기 멀티미디어, 새로운 르네상스를 위하여」, 『월간미술』, 1999. 8.

이상에서 보듯이 미디어 혹은 미디어 아트라는 말은 혼합 혹은 복합매체, 복수매체, 초(超)매체, 신종매체 등의 의미로 상용된다. 대략 이질적인 매체의 혼용과 새로이 등장한 매체의 도입으로 집약된다. 미디어 혹은 미디어 아트를 번역한 매체와 매체미술의 용법을 보면 다음과 같다.

강성원, 「현단계의 매체미술 개념의 실상」, 『가나아트』, 1993. 5~6.

김달진, 「새로운 매체와 미술운동 소사」, 『가나아트』, 1993. 1~2.

김원방, 「전자매체와 변형의 힘」, 『월간미술』, 1998. 7.

박 모, 「미주 이민사회의 미술과 복합매체」, 『가나아트』, 1993. 1~2.

신지희, 「매체미술을 보는 미술인의 시각」, 『가나아트』, 1993. 1~2.

유재길, 「매체 실험작업의 의미와 작가들」, 『가나아트』, 1991. 11~12.

윤진섭, 「매체의 활용과 새로운 소통의 가능성」, 『가나아트』, 1993. 1~2.

이영철, 「매체의 유행과 미술의 역할」, 『가나아트』, 1993. 1~2.

이용우, 「개방된 조각개념과 매체미술의 확산」, 『월간미술』, 1993. 12.

이상에서 드러난 매체 혹은 매체미술의 용례는 실험성이 강한 작업, 비(非)매체 작업과는 그 소통 방식이 다른 것, 원래 조각 개념이 확장된 것(설치미술), 그 자체 유행으로서의 혐의가 있는 것, 이질적인 매체를 혼용한 것, 특히 전기 혹은 전자매체, 그리고 신종매체를 아우른다. 매체미술은 대개 혼합 혹은 복합매체라는 의미이며, 그리고 전기 혹은 전자 등 신종매체의 의미로

상용된다.

그 말은 회화나 조각뿐만 아니라 문학, 시, 영상, 연극, 음악 등 비물질적인 타 예술 장르와의 통합 현상을 포괄하기도 한다. 그런 면에서 크로스오버와 탈장르의 형식과 동일시되기도 한다. 혼합 혹은 복합매체는 대략 복수제작 미디어와 다자간 미디어로 구분된다. 복수제작 미디어는 각각의 개별적인 체계를 융합시켜 체계를 세우는 형식이며, 그리고 다자간 미디어는 이질적인 것들과의 관계에 주목하는 중간적이고 연결적인 형식이다.[17)]

한편, 매체미술이나 미디어 아트는 동시대적인 기술적인 성과를 수용한다는 점에서 테크놀로지 아트와 혼용되기도 한다. 테크놀로지 아트는 테크네(기술적인 능력)로 대변되는 예술의 어원과도 일치한다. 이런 점에서 자연과학자이자 예술가인 레오나르도 다 빈치 이래로 자연과학적인, 그리고 기술적인 성과가 진작부터 예술과 일정한 관련을 갖고 있음을 말해 준다. 문명으로 대변되는 기술적인 성과가 동시대 삶을 규정하는 보편적인 한 요소임을 생각한다면 예술이 삶과 갖는 연관은 더 자명해진다. 테크놀로지 아트에 대해 언급하고 있는 주요 문헌들은 다음과 같다.

김현도, 「모더니즘 이후 꽃피는 테크놀로지의 그늘에서―80년대 '매체의 확산'에 대한 반성」, 『미술평단』, 1991 가을호.

「온라인, 동시대 국내미술에 나타난 테크놀로지의 현주소」, 『미술평단』, 1991 겨울호.

바바라 런던, 「테크노―비전: 전통과 아방가르드」, 『미술평단』, 1992 가을호.

17) 조태병, 「Mixed media에서 installation까지」, 『미술평단』, 1990 가을호, 24~28쪽.

《독일 비디오 조각전》 전시도록(예술의전당 미술관, 1997. 9)

유재길, 「환경미술과 테크놀로지」, 『미술평단』, 1990 가을호.

　　　「테크놀로지의 예술적 전환」, 『가나아트』, 1991. 5~6.

윤난지, 「테크놀로지의 현대미술」, 『월간미술』, 1991. 5.

윤자정, 「테크노아트의 조형적 문제」, 『월간미술』, 1997. 1.

이동석, 「시각의 시대와 전자 테크놀로지의 오로라」, 『조선일보』, 1997.

이영철, 「테크놀로지 언어와 개념의 차이」, 『미술세계』, 1998. 12.

　테크놀로지 아트는 방법론적인 측면에서 과학기술의 매체를 사용하는 제반 미술현상을 총괄하는 일종의 범주 개념이다. 테크놀로지 아트를 구분해 보면 대략 일상적인 사물의 사용과 그것의 공간적인 설치로써 후기 산업 사회의 특성을 드러내는 경우, 비디오 영상물의 도입으로써 이미지를 조작하는 경우, 그리고 컴퓨터를 도입한 하이테크 작업으로써 정보 사회적 관심을 표현한 경우를 들 수 있다. 이러한 양식상의 구분은 테크놀로지 아트의 변

18) 조광석, 「멀티미디어 시대의 미술작품」, 『미술평단』, 1996 봄호, 12~18쪽.

화 주기와도 일치한다.[18]

　김현도 등의 평자에 의하면, 사실상의 국내 테크놀로지 미술은 1980년대 이후에나 비로소 그 실제적인 골격을 갖춘 것으로 인식된다. 이를테면《타라》(TARA, 1980년대),《난지도》(1985),《메타복스》(Meta Vox, 1985),《물(物)의 신세대전》(관훈미술관, 1986),《엑소더스전》(관훈미술관, 1986),《한국현대미술의 최전선전》(관훈미술관, 1987),《청년작가전》(국립현대미술관, 1987),《고압선전》(토탈미술관, 1988. 강상중姜相中, 박훈성朴勳城, 이강희李岡熙, 이원곤李源坤, 하용석河龍石 : 국내에서 테크놀로지라는 매체 자체를 공동의 관심사로 채택한 최초의 그룹전),《220V전》(녹색갤러리, 1989. 강상중, 김재덕, 김형태, 송주환 : 일렉트로닉스를 이용한 본격적인 공동작업),《빛과 움직임전》(무역센터 현대미술관, 1989),《전자카페계획》(안그라픽스, 1990. 대륙간의 텔레커뮤니케이션 시스템을 이용한 작가들의 사적 의사소통 방식의 실험),《전환시대 미술의 지평전》(1991. 김형태, 백광현白光鉉, 오경화, 이상),《미술과 테크놀로지전》(예술의전당, 1991)이 그렇다.

　테크놀로지 고유의 기술적인 특성을 단순히 자연과 대비되는 인위적인 것으로 이해해서는 안 된다. 이러한 태도는 도식화의 발상에 지나지 않을 뿐만 아니라, 이처럼 억지로 결합된 자연과 테크놀로지는 거친 개념의 충돌로 인해 테크놀로지에 대한 찬양이나 조소로 집약되는 양가적 감정이나 흑백논리구조로 미적 판단의 기준을 편협하게 몰아갈 우려가 있다. 문제는 작가 고유의 상상력을 동반하지 않은 테크놀로지의 차용이며, 그저 메시지를 전달하기 위한 안일한 매체로서의 전략이다. 따라서 작업의 의미나 그 의미를 넘어선 의미에 주목해야 한다. 그럼으로써 테크놀로지 아트가 그 내부에서건 외부에서건 단순한 과학기술상의 문제 이상을 건드림으로써 삶에 대한 진지

한 의문을 기록해 온 미술의 정통성을 지속하고 있는지를 물어야 한다.[19)]

1990년대 이후 국내 동시대 미술에 끼친 매체미술의 영향은 한마디로 설치의 경향과 동영상 이미지로 집약된다. 설치는 탈평면의 시도로서 종전의 평면 회화와 조각의 경계를 허물어 미술의 지평을 증폭시키는 계기가 된다. 엄밀하게는 조각에서의 공간 개념 곧 조상(彫像)이 놓여지는 베이스먼트를 적극적으로 해석한 것으로서, 이러한 공간 개념이 연극에서의 연출 공간과 결합한 특이한 형태로 나타난다. 종전의 공간 개념이 여전히 외부와는 단절된 예술만을 위한 틀에 머물렀다면, 설치에서의 공간 개념은 현저하게 삶의 공간을 닮아 있다.

동영상 이미지에 대해서는 종전의 평면적이고 순간적인 스틸이미지에서 입체적이고 동적인 현재진행형의 이미지에로의 전환(여전히 시지각적이고 가상적인 이미지에 머물러 있긴 하지만)에 주목해 볼 필요가 있다. 종전의 정지된 이미지의 순간적인 포착에 기초해 온 재현적인 문법이 여전히 공간의 문제에 머물러 있다면, 동영상 이미지는 여기에 현재진행형의 시간의 속성을 부가한다. 그럼으로써 공간 조형으로부터 공간을 포함한 시간으로까지 미술의 지평을 열어 놓는다. 일단 시간의 지평이 열려진 만큼 이미지에 대한 자의적인 해석과 임의적인 해체 및 편집 역시 크게 달라지게 마련이다. 이러한 동영상 이미지의 보편적인 한 형태로서 비디오 아트를 들 수 있으며, 비디오 아트를 언급하고 있는 주요 문헌은 다음과 같다.

강태희, 「비디오아트, 그 역사와 문제점」, 『미술평단』, 1991 겨울호.

19) 김현도, 「온라인, 동시대 국내미술에 나타난 테크놀로지의 현주소」, 『미술평단』, 1991 겨울호, 25쪽.

이용우, 『비디오 예술론』(문예마당, 2000)

김재권, 「비디오아트, 그 방법적 내재율」, 『미술평단』, 1990 가을호.

김홍희, 「백남준―비디오, 비디오 이상, 비디오 이념」, 『월간미술』, 1992. 9.

백남준, 「비디오 예술의 가능성은 끝이 없다」, 『월간미술』, 1992. 9.

이용우, 「백남준, 비디오아트 30년의 힘과 정신」, 『월간미술』, 1991. 9.

　　　「한국인 백남준」, 『월간미술』, 1992. 9.

　　이상의 논의 가운데 김재권(金在權)이 비디오 아트의 일반론과 국내 비디오 아트의 현황에 대해 간략한 요약을 제공하고 있다. 그에 의하면 비디오 아트는 비디오 매체를 새로운 예술적 이미지를 생산하기 위한 재료로, 일시적이거나 특정한 예술적 행위를 담는 그릇으로, 새로운 공간 개념을 제시하기 위한 창조적 요소로 집약된다. 비디오 아트는 예술적 대상보다는 상대적으로 기능에 기울어진 점이 특징이며, 특정 양식의 개념으로서보다는 일종의 매체로서 이해하는 것이 중요하다.

　　비디오 아트는 대략 이미지 비디오와 정보매체로서의 비디오 아트를 포괄하는 테이프 비디오, 그리고 비디오 인스톨레이션으로 구분된다. 이미지 비디오는 비디오 믹서, 비디오 신시사이저, 컬러머신, 컴퓨터 등의 기기를

이용하여 제작한 것으로서, 커뮤니케이션 비디오로 불리기도 한다. 장비를 취급하는 방법에 따라서 다양한 이미지 연출이 가능하며, 기술적인 메커니즘 자체가 독자적인 주제나 대상으로 기능하기도 한다.

정보매체로서의 비디오 아트는 인간과 사회, 그리고 그 관계가 내재한 심리적인 현상에 대한 일종의 기록이며, 그 자체가 하나의 예술적인 언어 기록이다. 이 경우 비디오는 예술행위를 기록 전달하는 도구가 되며, 환경예술가들이나 퍼포머의 비디오가 이에 해당한다. 이로써 정보매체로서의 비디오는 정보도 예술이라는 말을 실현하는 셈이며, 비디오 퍼포먼스라는 새로운 형식의 비디오 아트를 성립시키기도 한다.

비디오 인스톨레이션은 비디오 매체를 조각적이거나 환경적인 개념에 적용시킨 경우를 말한다. 일반적으로 조각적인 개념을 지닌 것과 환경적 개념을 지닌 것으로 구분된다. 카메라, VTR, 모니터 등의 하드웨어나 비디오 테이프에 등재된 전자 이미지로서의 소프트웨어 외에 개인 의식의 반영물로서 일상적인 오브제나 창조된 오브제가 첨가되기도 한다.

국내 비디오 아트의 시작은 대외적으로 활동을 전개한 백남준(白南準) 외에도 1970년대 후반의 박현기(朴炫基)로 소급된다. 그의 작업은 주로 행위와 연계된 변증법적 공간 개념에 치중한 1970년대 후반 작업과, 그리고 행위과정으로서의 메시지를 이미지화하는 보다 최근 작업으로 구별된다. 김재권은 비디오를 환경 제안을 위한 설치개념으로 수용하는 점이 특징이며, TV 방송이나 멀티비전을 이용한 '커뮤니케이션 비디오' 작업에도 참여하고 있다.

오경화의 비디오 설치작업은 자신의 시각을 반영하는 다양한 방법을 통해 개인적이거나 사회적인 삶을 등재시킨 환경적 개념의 설치작업에 주안점을 두었으며, 그리고 이원곤의 작업은 공간에 대한 한계를 변증법적으로 극복하려는 의지에 주안점을 둔다. 그런가 하면 조병태(趙炳泰)는 비디오라고

하는 매체에 시간과 공간에 대한 관찰자로서의 역할을 부여한 점이, 육근병 (陸根丙)의 설치작업 속에서의 비디오는 모뉴멘털(monumental)한 환경을 축조하기 위한 하나의 요소로 작용한 점이, 김윤(金潤)의 비디오 아트는 하드웨어로서의 조각적인 요소와 소프트웨어로서의 컴퓨터그래픽(애니메이션)이 결합된 설치작업의 구조화로서 하나의 토탈환경을 제시한 점이 특징이다.[20]

비디오 아티스트로는 이상에서 언급한 비교적 초기에 속하는 작가들 외에도 상당수에 달하는 작가들이 현재 활동하고 있으며, 그 형식도 폐쇄회로 TV나 단채널 비디오에서 나아가 쌍방향 비디오와 3D 애니메이션을 포괄하는 등 한층 다변화되고 있는 실정이다. 신세대 미술로 대변되는 이들 작가들의 감각은 흑백 TV와 비교되는 컬러 TV, 그리고 최근에 MTV Kid라는 신조어를 낳은 음악 전문방송 채널인 MTV로부터 그 자양분을 흡수하고 있다. 비디오 아트는 현재 컴퓨터의 기술적인 메커니즘과의 결합을 통해서 '원본 없는 이미지'(장 보드리야르)의, '미아로서의 이미지'의 실현에 한층 접근하고 있다. 예측을 불허하는 불투명한 전망은 마침내 물질의 기층에 근거한 아날로그 방식으로부터 한낱 추상적인 기호의 기층에 근거한 디지털 방식에로의 전환을 불러오면서 영상이미지의 또 다른 장을 열어 놓고 있다. 다음과 같은 문헌들이 이러한 영상이미지의 변화가 낳은 컴퓨터 아트, 넷 아트, 디지털 아트, 사이버 아트, 웹 아트를 다루고 있다.

길예경, 「인터넷, 화면 위의 예술―전시장 미술과 온라인 전시」, 『가나아트』,

20) 김재권, 「비디오 아트, 그 방법적 내재율」, 『미술평단』, 1990 가을호, 29~35쪽.

1996. 5~6.

「인터넷, 화면 위의 예술—언더그라운드에서 인터넷으로 이동한 정치포
스터」, 『가나아트』, 1996. 7~8.

박귀현, 「인터넷이 예술형태를 바꾼다」, 『가나아트』, 1995. 9~10.

박은주, 「컴퓨터 예술의 현황과 정보예술」, 『미술평단』, 1996 겨울호.

신진식, 「컴퓨터 미술의 세계」, 『월간미술』, 1990. 6.

윤진섭, 「문화적 게릴라로서의 컴아트 그룹」, 『미술평단』, 1993 가을호.

이동석, 「디지털은 예술의 미래인가」, 『월간미술』, 1999. 8.

이원곤, 「사이버스페이스에서의 상호작용성」, 『미술과 담론』, 1996 가을호.

이유남, 「사이버 스페이스 속의 미술, 넷 아트」, 『월간미술』, 1999. 8.

「디지털 시대의 예술, 그 유혹과 불안의 경계」, 『가나아트』, 1995. 11~12.

한편, 컴퓨터 예술은 가상공간에서의 정보에 기초한다는 점에서, 그리고
양적으로나 질적으로 삶의 정체를 한낱 정보로 치환한다는 점에서 정보예술
이라는 신종 개념과 만난다. 다음과 같은 문헌들이 정보예술에 대해 다루고
있다.

박은주, 「정보예술론의 기호와 미학: 정보이론의 미학적 한계」, 『미학 예술학 연
구』 제6집, 1996.

엄 혁, 「예술과 정보예술, 그 차이점은」, 『가나아트』, 1995. 11~12.

이상에서 나타난 정보예술은 그 자체로 완결된 개념이기보다는 컴퓨터
예술과의 관련 속에서, 그 진행 과정과 행태 여하에 따라 드러나는, 컴퓨터
메커니즘으로 대변되는 시스템의 기층 정도로 이해할 수 있을 것이다. 지금

까지 정보예술은 기술적 측면에서 디지털 정보에 의한 통신기술과 결합한, 그럼으로써 가상현실의 착시기술을 도입한 대화적 방식 이상의 다른 대안을 마련하지 못하고 있는 실정이다. 이것은 정보이론과 인공두뇌학 등의 정보과학에 힘입은 컴퓨터 예술이 정보예술의 전단계인 '프로그램된' 예술에 머물러 있기 때문이다. 결국 컴퓨터 예술 자체는 진정한 정보예술의 구현으로 보기 어렵다.

정보예술의 중심매체인 컴퓨터는 예술의 한 도구일 뿐이며, 컴퓨터 예술은 산업예술과 정보예술의 과도기적 양상으로 나타난 한 현상에 지나지 않는다. 따라서 본격적인 정보예술로 나아가기 위한 독자적 양식의 확보가 이뤄져야 한다. 정보예술은 기존하는 양식들을 통합하는 점이 특징이며, 따라서 내적인 총체성을 꾀하는 총체예술과 개념적으로 연관된다. 정보예술은 (다자간) 대화적 방식을 통해서 표현돼야 한다. 결국 정보예술은 정보기술을 이용하여 정보화 사회의 문제를 다양한 예술양식들의 총체적 연관성으로 파악하고 반영하며 재생산해내는 대화방식의 통합적 예술양상으로 정의된다.[21] 이외에 다음의 매체미술, 테크놀로지 아트를 아우르는 학술 세미나들이 주목된다.

* 계원조형예술대 예술공학연구소 학술세미나, 1998. 6.

육근병 외, 「미디어 아트의 가능성과 한계는 이미 시작되고 있다」.

이원곤, 「조형 예술과 생명 과학적 시뮬레이션」.

홍가이, 「서구 아방가르드 미술 개념의 죽음과 새로운 테크놀로지 예술의 가능성」.

21) 박은주, 「컴퓨터 예술의 현황과 정보예술」, 『미술평단』, 1996 겨울호, 5~17쪽.

왼쪽/ 홍성태 엮음, 『사이보그 사이버컬처』(문화과학사, 1997)

오른쪽/ 『미디어시티 서울 2000』(전시도록, 2000. 9)

* 워커힐미술관 학술세미나, 1998. 11.

고　욱, 「첨단 영상물 제작 테크놀로지」.

이영철, 「멀티미디어 시대에 있어서 미술과 소통의 문제」.

이원곤, 「디지털화와 영상예술」.

한광섭, 「웹상의 디지털 미술의 현황과 전망」.

* 경원대학교 조형연구소 학술세미나, 1998. 12.

김원방, 「사이보그 예술, 사이보그 생태」.

김홍희, 「미술에서의 상호성 이슈와 컴퓨터 대화형 예술」.

윤중선, 황인, 「테크놀로지 아트와 감성공학에 있어서 신체접속의 문제」.

* 한국미술평론가협회 학술세미나, 1999. 10.

고충환, 「사이버 아트, 그 동시대적 의미와 전망」.

윤진섭, 「사이버 아트/사이버공간/가상현실/사이버모험…/사이버레스토랑」.

이재언, 「디지털 신화의 양면성」.

매체미술 곧 예술과 기술과의 결합은 원래 예술의 기원이 테크네 곧 어떤 일을 수행하는 능력인 기술에 기초하고 있음을 생각하면 쉽게 이해된다. 이로부터 현대미술이 자기 외적인 여타의 매체와 기술적이고 과학적인 성과들을 수용하여 스스로의 영토를 증대시키는 당위성이 유래한다.

동력미술(Kinetic art), 복사미술(Copy art), 하이테크미술(High Tech art), 메일 아트(Mail art), 비디오 아트(Video art), 컴퓨터 아트(Computer art), 인터넷 아트(Internet art), 사이버네틱 아트(Cybernetic art), 웹 아트(Web art), 정보예술(Info art), 홀로그래피(Holography), 인터미디어(Inter media)를 포괄하는 매체미술 혹은 테크놀로지 아트는 예측을 불허하는 불투명성으로서 기존의 미술 지형을 변화시키고 있다. 이로써 기술 복제가 가져올 예술의 변화에 대한 벤야민의 예견을, 원본 없는 이미지와 미아로서의 이미지에 대한 보드리야르의 예견을 실현하고 있다. 중요한 것은 매체미술을 단순히 미술 외적인 기술적이고 과학적인 성과를 수용한 현상적인 국면보다는 동시대를 규정짓는 정신적인 멘탈리티로 이해하는 일이다. 이러한 달라진 정신적인 멘탈리티를 전제한 연후에 달라진 이미지의 의미와 기능을 물어야 할 것이다.

한국미술 비평문 연표(1900~현재)

제1부

연도	게재지/출판사	필자	제목 / 단행본*	주요 미술 활동 (미술 관련 번역서 포함)
1900. 4. 25.	황성신문	장지연	논설공예가면발달	
1903. 1. 10.	황성신문	장지연	논 공예장려기술	
1915. 5.	학지광	안 확	조선의 미술	
1916. 10. 31.	매일신보	이광수	동경잡신─문부성미술전람회기	
1920. 2.	창조	김 환	미술론	
7. 7.	동아일보	변영로	동양화론	
7. 20.	동아일보	김찬영	서양화의 계통 및 사명	
1928.	계명구락부	오세창	근역서화징*	
1931.	매일신보	이태준	조선화단의 회고와 전망	최초의 신춘문예 평론당선작
1937. 5. 22.	조선일보	심형구	미전단평	
1937. 12.	조광	김복진	정축 조선미술계 대관	
1938.		오지호	오지호 김주경 2인집*	

제2부

연도	게재지/출판사	필자	제목 / 단행본*	주요 미술 활동 (미술 관련 번역서 포함)
1945. 11.	예술신문	김주경	조선미술은 해방을 요구치 않는가	1945. 8. 18. 조선미술건설본부
12.	신세대	오지호	자연과 예술	1945. 10. 30. 조선미술동맹
12.	신문예	김재필	공예의 조선적 사명	1945. 11. 7. 조선미술협회
12.	예술	김주경	조선미술의 해방문제	
12.	인민	박문원	조선미술의 당면문제	
1946. 1.	문무인서관	윤희순	조선해방년보*	1946. 2. 23. 조선미술가동맹
1.	혁명	길진섭	해방조선의 당면한 회화	1946. 6. 조형예술(조형예술회)
2.	예술	오지호	애조의 예술을 버리자	1946. 11. 10. 조선미술동맹
5.	서울문화사	윤희순	조선미술사연구*	
5.	조형예술	윤희순	조형예술의 역사성	

연도	게재지/출판사	필자	제목 / 단행본*	주요 미술 활동 (미술 관련 번역서 포함)
1946. 11.	신세대	오지호	조선혁명의 현단계와 미술인의 임무	
12. 5.	경향신문	오지호	해방이후의 미술전 총평	
12. 6.	경향신문	윤희순	고전미술의 현실적 의의	
1947. 1.	신천지	김용준	민족문화의 문제	
2.	백제	박문원	중견과 신진	
5.	을유문화사	김용준	한국미술대요*	
8. 2/8. 9.	서울신문	김용준	광채나는 전통	
1948. 1.	신세대	김주경	조선민족미술의 향방	1948. 9. 10. 대한미술협회
3.	개벽	윤희순	조선미술사의 방법	
8.	민성	박문원	미술의 3년	
12. 29.	서울신문	김용준	문화일년의 회고	
1949. 2. 1/2. 2.	조선일보	구본웅	겨레미술을 널리 말함	1949. 10. 제1회 국전
12. 3/12. 4.	서울신문	김용준	신사실파의 미	1949. 신사실파전
1950. 1.	민족문화	김영주	현대회화에 관한 몇가지 생각	
1.	문예		제1회 국전을 말하는 미술좌담	
1953. 4. 5.	연합신문	김병기	창조의욕의 회복—미술전을 보고	
4. 7.	연합신문	정 규	전쟁과 현대미술	
9.	사상계	김병기	추상회화의 문제	
1954. 7.	신천지	이경성	현대미의 비밀	1954. 3. 현대미술(현대예술사)
8. 30.	조선일보	김병기	조형예술과 미술교육	
10.	문학예술	한 묵	추상회화의 고찰	
11. 1.	한국일보	정 규	회화의 미술운동소고	
1955. 3. 25.	조선일보	이경성	공백의 위기	
4.	문학예술	김영주	한국미술의 제문제	
4.	시작(詩作)	장 발	현대예술은 난해한 것인가	
5.	현대문학	이경성	미술비평의 제문제	
5. 6.	한국일보	이경성	조형언어의 구조	
6. 2.	한국일보	김영주	반성기의 미술문화	

연도	게재지/출판사	필자	제목 / 단행본*	주요 미술 활동 (미술 관련 번역서 포함)
1956. 4. 3.	동아일보	김영주	한국미술의 가치	1956. 9. 신미술 창간
11.	신미술	김영주	미술인의 양식에 호소함	
1957. 1. 24-28.	연합신문	김영주	한국미술의 당면과제	1957. 4. 모던아트협회전
6. 29.	평화신문	김영주	화단과 그룹운동	1957. 5. 현대미술가협회전
8. 15.	서울신문	도상봉	탈피하자 분파주의	1957. 5. 창작미술가협회전
10. 11.	조선일보	김병기	예술이념의 상실	1957. 6. 신조형파전
12. 7.	서울신문	이봉상	미술계는 반성하자	1957. 11. 현대작가초대전
1958. 3. 11/12.	연합신문	방근택	회화의 현대화 문제	
6. 6.	문화신보	이경성	현대한국미술의 당면과제	
8. 5.	동아일보	정점식	알 수 없는 그림에 대하여	
10. 29.	한국일보	방근택	아카데미즘의 진로	
11. 19.	한국일보	이봉상	국전과 재야전	
12. 13.	조선일보	김영주	앙휠멜과 우리미술	
1959. 1.	자유공론	이경성	예술은 단체가 창조하지 않는다	
1. 5.	동아일보	고희동	화필생활 50년	
2. 22.	동아일보	이경성	추상미술이란	
2. 27.	서울신문	이봉상	미술의 현대적 모색	
6.	사상계	이경성	무엇을 위한 조형이던가	
8/9.	자유문학	오지호	구상회화 비구상회화	
1960. 1. 5.	동아일보	고희동	화필생활 50년에 잊혀지지 않는 일	1960. 3. 묵림회전
2. 21.	한국일보	이봉상	미술교육의 현실과 과제	1960. 10. 벽동인전
4.	현대사상강좌	방근택	현대미술과 앵포르멜회화	1960. 10. 60년전
4. 22/23.	연합신문	이경성	현대미의 자세	
8. 10.	조선일보	김영주	국전을 논의한다	
9. 24.	조선일보	방근택	국전은 개혁되어야 한다	

연도	게재지/출판사	필자	제목 / 단행본*	주요 미술 활동 (미술 관련 번역서 포함)
1961. 1.	현대문학	방근택	미술비평의 확립	1961. 6. 2.9전
3.	자유문학	방근택	미술비평의 상황	1961. 7. 미술평론(미술평론동문회)
5.	사상계	김병기	한국의 전위미술	1961. 12. 한국미술협회 발족
7. 20.	조선일보	김영주	병든 한국의 현대미술	
1962. 3. 22.	한국일보	석도륜	전위서에의 회의	1962. 8. 악뛰엘전
4. 1.	조선일보	박서보	반항운동의 선각자들	
5. 28.	민국일보	방근택	모방의 홍수기	
6.	자유문학	방근택	추상회화는 어디로	
6.	신사조	이경성	소리는 있어도 말이 없다	
8. 1.	동아일보	김영주	미술비평의 기능과 권위	
11.	신세계	이경성	국전년대기	
1963. 5. 29	동아일보	박서보	구상과 사실	1963. 9. 오리진 회화전
6.	신세계	이 일	읍리화단의 기수	1963. 12. 원형회 조각전
6. 15.	홍대주보	이경성	현대미술의 방향감각	
6. 15.	홍대주보	오광수	한국현대미술의 단절	
8. 15.	홍대주보	오광수	현대미술의 우상	
8. 20.	한국일보	김영주	추상, 구상, 사실	
11.	세대	이열모	추상은 예술이 아니다	1964. 5. 추상미술의 모험
1964. 2.	세대	방근택	미술계의 당면과제	1964. 6. 미술(창간)
4.	문리사	김영주	동서미술 개설*	
4. 25.	한국일보	방근택	반항없는 독백—악뛰엘 2회전	
6.	수학사	이경성	공예개론*	
10. 8.	국제신문	방근택	국전의 정통을 세우려면	
12. 20.	홍대학보	오광수	추상미술의 아카데미즘	
1965. 4.	세대	이구열	미술의 건강성 회복을 위하여	
5. 27/6. 19.	대한일보	최순우	해방이십년 미술편	
8. 12.	조선일보	김영주	전통의 재발견과 미의식의 자각	

연도	게재지/출판사	필자	제목 / 단행본*	주요 미술 활동 (미술 관련 번역서 포함)
1966.	대한민국예술원		한국예술지 권1*	
11.	공간	박서보	체험적 한국전위미술	
12.	세대	이 일	국전의 비현실화	
1967. 6.	신동아	방근택	미술행정의 난맥상	
12.	공간	이경성	한국추상회화 10년	
1968. 11.	예술춘추	오지호	현대회화의 근본문제*	
11.	사상계	이경성	국전의 이력과 문제점	
11.	월간중앙	박서보	국전의 검은 백서	

제3부

연도	게재지/출판사	필자	제목 / 단행본*	주요 미술 활동
1969. 9.	공간	이 일	국전의 행방은 어디로	
10.	공간	이 일	현대미술관과 국전	
11.	사상계	이경성	국전의 정체와 행방	
12.	공간	가도윤	한국미술대상에 대한 제언	
1970.	AG, no2	오광수	예술 기술 문명	
	AG, no2	이 일	공간역학에서 시간역학으로	
	AG, no3	김인환	한국미술 60년대의 결산	
	AG, no3	오광수	한국미술의 비평적 전망	
9.	공간	이 일	예술과 테크놀로지	
1971.	AG, no4	김인환	오브제와 작가의식	
	다바다서점	이우환	만남을 찾아서	
6.	창작과 비평	김윤수	예술과 소외	
1972.	홍익미술 창간호	오광수	추상표현주의 이후의 한국미술	
2.	신동아	오광수	한국화단의 모방풍조	
	홍익미술 2호	김인환	시지프스의 노고—미술비평가의 역할	
1974.	동화출판사	이 일	현대미술의 궤적*	

연도	게재지/출판사	필자	제목 / 단행본*	주요 미술 활동 (미술 관련 번역서 포함)
1974. 3.	세대	오광수	민중 문화와 미술	
4.	한국문학	이 일	한국미술 그 오늘의 얼굴 또는 그 단층적 진단	
9.	공간	방근택	허구와 무의미	
1975.	홍익미술 4호	이 일	현대미술의 전통 또는 탈전통	
	한국일보사	김윤수	한국현대회화사*	
2.	공간	헤롤드 로젠버그, 양원달 역	미니멀 아트의 정의(defining art)	
3.	공간	앨랜 리이퍼, 양원달 역	미니멀 아ー트의 기초개념 (Fundamental Concept of the Minimal Art)	
9.	공간	박용숙	우리들에 있어서 이우환	
	공간	이우환, 양원달 역	만남의 현상학 서설	
1976.	일지사	이경성	현대한국미술의 상황*	
11.	공간	이 일	변화와 모색, 그리고 실험	
1977.	청년미술 2권	오광수	과학적 탐구정신과 인용	
	계간미술 2호	이 일	국제전 속의 현대미술	
2.	한국문학	이 일	한국 현대미술 속의 미술비평, 그 전반적인 상황에 대한 고찰	
3.	한국문학	오광수	예술품인가, 상품인가	
1978.	평민사	오광수	한국 현대미술의 단층*	
3.	공간	박용숙	후기 미니멀 아트와 비례의 지평	
	공간	김인환	한국 미술평론 40년 반성과 전망	
5.	계간미술	이 일	한국추상미술을 진단하다	
8.	계간미술	정병관	현대미술과 우연의 법칙	
1979.	열화당	오광수	한국현대미술사*	
5.	공간	정병관	후기 얼룩주의(post tachisme)	
12.	중앙	김윤수	풍요와 빈곤, 모순 속의 갈등	

제4부				
연도	게재지/출판사	필자	제목 / 단행본*	주요 미술 활동 (미술 관련 번역서 포함)
1980. 11.	동화출판사	이경성	한국근대미술 연구*	
	열화당	한국미술평론가협회 편	한국현대미술의 형성과 비평*	
1982.	공간사	이 일	한국미술, 그 오늘의 얼굴*	
	열화당	오광수	한국현대미술사*	
	화성문화사	신항섭	현대미술의 위상*	
	현실과 발언	현실과 발언 편	그림과 말*	
1983.	미진사	이구열	한국근대미술사*	
1984.	일과 놀이	기획위원회편	시대정신*	
	광주자유미술인회	최열 편	민중미술론*	
1985.	미진사	한국미술평론가협회 편	한국현대미술의 형성과 비평*	
	열화당	현실과 발언 편	현실과 발언*	
	풀빛	원동석	민족미술의 논리와 전망*	
1986.	우리마당	우리마당 편	민족민중미술론*	
	한겨레	김정헌 편	시대상황과 미술의 논리*	
	민미협	민족미술협의회 편	민족미술 1	
1987.	정음문화사	김복영	현대미술연구*	
	일지사	오광수	한국근대미술 사상노트*	
	미진사	홍가이	현대미술 문화비평*	
	집문당	박용숙	현대미술의 반성적 이해*	
	숭례문	서성록 편	포스트모던 미술과 비평*	
	미진사	정병관 외	현대미술의 동향*	
	우리마당	우리마당 편	시각매체론*	
	열화당	유홍준	80년대 미술의 현장과 작가들*	
1988.	조선일보사	오광수	한국현대미술의 현장*	
	일지사	오광수	추상미술의 이해*	

연도	게재지/출판사	필자	제목 / 단행본*	주요 미술 활동 (미술 관련 번역서 포함)
1988.	무등방	장석원	80년대 미술의 변혁*	
	미진사	한국미술평론가협회 편	현대미술의 형성과 비평*	
	일지사	석남고희기념논총간행위원회	한국현대미술의 흐름*	
	한겨레	민족미술협의회	한국현대미술의 반성*	
	민미협	민족미술협의회	민족미술 5, 6	
	민미련건준위	민족민중미술운동	미술운동 창간호	
1989.	민미련건준위	민미련건준위	미술운동 2, 3	
	민미협	민족미술협의회	민족미술 7, 8	
	시각매체연구소	시각매체연구소	민족해방운동과 미술*	

제5부

연도	게재지/출판사	필자	제목 / 단행본*	주요 미술 활동 (미술 관련 번역서 포함)
1990.	예경	박용숙	한국미술의 기원*	
	고려원	서성록	북한미술의 이해*	
	열화당	이 일	한국현대미술의 환원과 확산*	
1991.	예경	김철순	한국민화논고*	
	열화당	문명대	고려불화*	
	일월서각	박용숙	한국의 미학사상*	
	문예출판사	박상규	미학과 현상학*	
	미술통신	장석원	체험의 예술론*	
	일지사	지순임	산수화의 이해*	
1992.	창지사	김영기	한국인의 조형의식*	한국미술평론가협회 학술심포지엄, 주제:다원화 시대와 미술의 대응
	대원사	박용숙	한국화 감상법*	
	미진사	서성록	한국미술과 포스트모더니즘*	
	미진사	이구열	근대한국미술사의 연구*	
	미진사	조용진	채색화 기법*	

연도	게재지/출판사	필자	제목 / 단행본*	주요 미술 활동 (미술 관련 번역서 포함)
1993.	예경	강우방	미의 순례*	
	민음사	박래부	한국의 명화*	
	대원사	오광수	서양화 감상법*	
	시공사	이규일	뒤집어 본 한국미술*	
	학고재	이구열	근대한국미술논총	
	API	이 일	서양미술의 계보	
	API	이 일	현대미술의 구조—환원과 확산	
	예술과 비평사	최병식	미술의 구조와 그 신비*	
	예술과 비평사	최병식	현대 중국미술의 궤적*	
	예서원	최병식	동양미술사학*	
1994.	한국미술관	김홍희 엮음	여성, 그 다름과 힘전*	
	문예출판사	서성록	한국의 현대미술*	
	예경	윤범모	미술관과 대통령*	
	동문선	윤희순	조선미술사 연구*	
	일지사	오병욱	서양미술의 이해*	
	시각과 언어	이영철	상황과 인식*	
	새길	진중권	미학오딧세이*	
	동문선	최병식	동양회화 미학*	
	돌베개	최열	한국현대미술운동사*	
	삶과 꿈	최열, 최태만	민중미술 15년*	
	학고재	최순우	무량수전 배흘림 기둥에 기대서서*	
	시각과 언어	미술비평연구회	문화변동과 미술비평의 대응*	
	시공사	한국미술평론가협회	한국현대미술의 새로운 이해*	
	현실문화연구		문화연구, 어떻게 할것인가*	
1995.	미진사	강태희	현대미술의 문맥읽기*	
	내일을 여는 책	강홍구	미술관 밖에서 만나는 미술이야기*	
	미진사	강선학	그림보기의 고독 혹은 오만*	

연도	게재지/출판사	필자	제목 / 단행본*	주요 미술 활동 (미술 관련 번역서 포함)
1995.	대원사	서성록	설치미술 감상법*	
	재원	오광수	한국 현대미술의 미의식*	
	대원사	윤진섭	행위예술 감상법*	
	미술문화	윤진섭 엮음	공간의 반란*	
	디자인하우스	윤열수	민화 이야기*	
	Fruitmarket Gallery Press	이용우	예술과 정보이론*	
	소나무	이석우	역사의 들길에서	
			내가 만난 화가들*	
	학고재	이동주	우리나라의 옛 그림*	
	예경	조선미	화가와 자화상*	
	솔	홍명섭	미술과 비평사이*	
1996.	문화과학사(9)	김주환	정보화 사회와 뉴미디어,	
			어떻게 볼것인가	
	시공사	김영나	서양현대미술의 기원*	
	미술 21	오세권	한국 미술문화,	
			지배구조의 주변부	
	일지사	오병욱	한국현대미술의 단면*	
	시각과 언어	이영철 엮음	21세기 문화 미리보기*	
	시공사	이동주	우리 옛그림의 아름다움*	
	열화당	최태만	미술과 도시*	
	눈빛	한정식	사진의 변모*	
	문화과학사(10)	홍성태	정보사회와 문화의 정치경제학	
	대원사	홍윤식	불교 의식구*	
1997.	재원	윤진섭	미술관에는 문턱이 없다*	*제1회 현대 미술사학회 학술 심포지엄, 주제:현대미술과 페미니즘
	대원사	조은정	한국 조각미의 발견	
1998.	재원	김홍희	페미니즘, 비디오, 미술*	*한국평론가협회 학술 심포지엄, 주제:한국추상미술의 태동 40년
	예경	김영나	20세기 한국미술*	
	열화당	김영나	조형과 시대정신*	

연도	게재지/출판사	필자	제목 / 단행본*	주요 미술 활동 (미술 관련 번역서 포함)
1998.	재원	박우찬	전시, 이렇게 만든다*	
	신원	박선규	산수화와 그 정신*	
	푸른미디어	백지숙	짬뽕—백지숙의 문화읽기*	
	문화과학사	심광현	탈근대 문화정치와 문화연구*	*한국미술평론가협회 학술 심포지엄, 주제:모더니즘 이후, 이론과 비평의 제문제
	미진사	오광수	한국현대미술비평사*	
	정우사	오광수	이야기한국현대미술, 한국현대미술이야기*	*이화여대 기호학 연구소 학술 심포지엄, 주제:몸과 미술(한림미술관과 공동 주최, 이화여대 출판부).
	학고재	유홍준	조선시대 화론연구*	*영상인문학회 창립
	미진사	윤진섭	현대미술의 쟁점과 현장*	
	재원	윤익영	도상해석과 조형분석*	
	여성신문사	이태호	미술로 본 한국의 에로티시즘*	
	가람기획	임두빈	한국미술사 101장면*	
	학고재	정양모	너그러움과 해학*	
	대원사	정양모	고려청자*	
	문예출판사	진홍섭	한국불교미술*	
	일지사	진홍섭편	한국미술사자료집성(전7권)*	
	열화	최 열	한국근대미술의 역사(1800~1945)*	
	재원	최태만	미술과 혁명*	
1999.	사계절	강성원	한국 여성미학의 사회사* (월간미술대상 수상)	
	눈빛	김대식	사진을 읽는다*	
	재원	서성록	동서양 미술의 지평*	
	현대미학사	심상용	현대미술의 욕망과 상실*	
	눈빛	윤난지 엮음	모더니즘 이후, 미술의 화두*	
	시공사	오세창편	근역서화징(전3권)*	
	민음사	정화열	몸의 정치*	

연도	게재지/출판사	필자	제목 / 단행본*	주요 미술 활동 (미술 관련 번역서 포함)
1999.	한길아트		조희룡 전집(전6권)*	
	학고재	허영환	동양미의 탐구*	
	문예출판사	홍선표	조선시대 회화사론*	
2000.	문예출판사	권영필	미적 상상력과 미술사학*	
	시공사	안휘준	한국 회화사 연구*	
	재원	윤진섭	한국 모더니즘 미술연구*	
	문예마당	이용우	비디오 예술론*	
	재원	한국미술 평론가협회	21세기 한국의 작가 21인*	*제2회 현대미술사학회 학술 심포지엄, 주제:한국 현대미술사와 페미니즘
2001.	신구문화사	임창섭	현대공예의 반란을 꿈꾸며*	
1991.~2000.	미술문화		미학 예술학 연구(미학 예술학 연구회)	
1994.~2000.	청년사		한국근대미술사학(한국근대미술사학회)	
1995.~2000.	시공사		미술사논단(한국미술연구소)	
1998.~2000.	재원, 문예마당		현대미술학(현대미술학회)	

찾아보기